Nuke
经典课堂

姜厚智　梁延芳　王鲁漫　兰柯琴◎主编

清华大学出版社
北京

内 容 简 介

本书将Nuke的相关知识进行了体系化整理，以清晰的逻辑，从基础概念和界面导航开始，引导读者逐步掌握Nuke的核心功能和高级合成技术。通过丰富的示例和实践项目，读者将学习到如何使用Nuke进行图像处理、修复、合成和特效制作等各个方面的技术。书中也将深入探讨Nuke的高级功能和扩展插件，以及如何最大限度地提高工作效率和质量。同时，本书还将分享一些实践中的技巧和经验，帮助读者在实际项目中应对各种挑战和需求。

本书适合作为院校相关专业的教材，也可作为视频编辑、影视动画制作人员等相关从业者深入学习Nuke的参考资料。

图书在版编目 (CIP) 数据

Nuke 经典课堂 / 姜厚智等主编 . -- 北京：清华大学出版社，2025. 4. -- ISBN 978-7-302-68381-0

Ⅰ . J932-39

中国国家版本馆 CIP 数据核字第 2025DH2639 号

责任编辑：杜　杨
封面设计：杨玉兰
版式设计：方加青
责任校对：胡伟民
责任印制：宋　林

出版发行：清华大学出版社
　　　　网　　　址：https://www.tup.com.cn，https://www.wqxuetang.com
　　　　地　　　址：北京清华大学学研大厦 A 座　　　　邮　　编：100084
　　　　社 总 机：010-83470000　　　　　　　　　　邮　　购：010-62786544
　　　　投稿与读者服务：010-62776969，c-service@tup.tsinghua.edu.cn
　　　　质 量 反 馈：010-62772015，zhiliang@tup.tsinghua.edu.cn
印 装 者：涿州汇美亿浓印刷有限公司
经　　销：全国新华书店
开　　本：210mm×260mm　　　印　　张：18.5　　　字　　数：615 千字
版　　次：2025 年 4 月第 1 版　　　印　　次：2025 年 4 月第 1 次印刷
定　　价：99.00 元

产品编号：089194-01

编委会

主　编：姜厚智　梁延芳　王鲁漫　兰柯琴
副主编：唐甜甜　张馨元　刘晓宙

前　言

　　首先向您购买《Nuke经典课堂》表示衷心的感谢，感谢您的支持和关注。期望您在本书的指导下，收获丰富的知识与技能，为自己的职业生涯开辟更广阔的道路。编纂本书是为了推进影视后期行业研究和学术创新，很荣幸将我多年在Nuke上学习到的知识和工作经验分享给大家。希望读者在学习Nuke的过程中，少走一些弯路。要说明的是，书中标注的蓝色字体为重要的名词解释，标注的橘色字体是我总结的知识要点。

　　当今数字媒体行业蓬勃发展，后期合成在影视制作中扮演着至关重要的角色。而Nuke作为业内领先的合成软件，凭借其卓越的功能和灵活的工作流程，成为无数合成师和制片人的首选。出版这本教材的目的是为那些渴望学习和掌握Nuke技术的人提供一种全面而系统的学习资源。无论您是初学者还是经验丰富的合成师，本书都将为您提供有力的指导和实用的技巧。

　　本书将Nuke的相关知识进行了体系化整理，以清晰的逻辑，从基础概念和界面导航开始，引导您逐步掌握Nuke的核心功能和高级合成技术。通过丰富的示例和实践项目，您将学习到如何使用Nuke进行图像处理、修复、合成和特效制作等各个方面的技术。书中也将深入探讨Nuke的高级功能和扩展插件，以及如何最大限度地提高工作效率和质量。同时，我们还将分享一些实践中的技巧和经验，帮助您在实际项目中应对各种挑战和需求。最后，感谢兰柯琴总监、韩来栋老师、姜峰老师和周乔治老师等行业专家的指导与帮助，还有lin节点包的作者林君义老师的插件授权。

<div align="right">

姜厚智

2024年8月30日

</div>

教学视频

本书资源

目　录

第 1 章　Nuke 的基础知识　1

1.1　Nuke概述　2

1.1.1　Nuke的发展历史　2

1.1.2　关于Nuke的相关知识点　4

1.2　常用面板与节点　6

1.2.1　界面与工作空间　6

1.2.2　使用节点　9

1.3　视图窗口与时间线　16

1.3.1　视图窗口　16

1.3.2　时间线　20

1.3.3　软件设置　22

1.4　入门案例——动画镜头合成　24

1.4.1　导入素材与项目设置　24

1.4.2　常用的合成节点　28

1.4.3　预览输出　33

1.5　快捷键与常用节点介绍　37

1.5.1　快捷键　37

1.5.2　常用节点介绍　39

第 2 章　遮罩与绘制　47

2.1　Roto节点绘制遮罩　48

2.1.1　Roto节点　48

2.1.2　绘制遮罩　53

2.2　Roto节点的应用　58

2.2.1　油画框　58

2.2.2　绘制动态遮罩（实景抠像）　62

2.3　RotoPaint动态画笔　67

2.3.1　RotoPaint与擦除技巧　67

2.3.2　修补画面穿帮　69

第 3 章　通道与多通道合成　72

3.1　通道的基础知识　73

3.1.1　使用Shuffle节点添加通道　73

3.1.2　Shuffle节点的其他用途　76

3.1.3　清除exr序列文件的多余通道　80

3.2　多通道合成——轿车　82

3.2.1　合并基础图层　82

3.2.2　添加背景并合并阴影　86

3.2.3　常用合成通道　89

3.3　多通道合成——包子　91

3.3.1　合成角色主体的技术要点　91

3.3.2　合并背景并调整细节　94

第 4 章　颜色校正与调色　100

4.1　颜色校正　101

4.1.1　基本颜色校正工具　101

4.1.2　ColorCorrect　104

4.2　调色　109

4.2.1　Grade与像素分析器　109

4.2.2　MatchGrade匹配图像　112

4.3　调色综合案例　114

4.3.1　颜色匹配　114

4.3.2　制作金星　117

第 5 章　跟踪　123

5.1　二维跟踪　124

5.1.1　认识Tracker节点　124

5.1.2　稳定画面　127

5.2　匹配运动　130
　　5.2.1　2D跟踪与平面跟踪　130
　　5.2.2　多点跟踪/四点跟踪　135
5.3　跟踪软件Mocha和矢量跟踪　141
　　5.3.1　Mocha跟踪模块　141
　　5.3.2　矢量跟踪　144

第6章　蓝绿屏幕键控（抠像）　147

6.1　Primatte　148
　　6.1.1　抠像基本原理　148
　　6.1.2　基础抠像Primatte节点　149
6.2　Keylight　156
　　6.2.1　王者抠像Keylight节点　156
　　6.2.2　匹配噪点与边缘调色　160
6.3　Keyer与IBK　164
　　6.3.1　亮度抠像Keyer节点　164
　　6.3.2　高级抠像IBK节点　167
　　6.3.3　Cryptomatte　172
6.4　常用抠像技巧　174
　　6.4.1　制作规范　174
　　6.4.2　去场　178
　　6.4.3　镜头畸变　180
6.5　抠像综合案例——半透明塑料杯　184

第7章　三维合成　190

7.1　构建3D场景　191
　　7.1.1　3D工作区　191
　　7.1.2　摄像机动画　194
7.2　二维转三维　197
　　7.2.1　使用卡片构建3D场景　197
　　7.2.2　投影摄影机　201
　　7.2.3　将纹理投影到对象上　205
7.3　粒子系统　210

　　7.3.1　粒子消散效果　210
　　7.3.2　树叶飘散效果　218
7.4　三维跟踪与投影　222
　　7.4.1　摄影机跟踪　222
　　7.4.2　三维投射贴片　225
7.5　立体的世界——创建立体序列　228
7.6　深度与灯光　235
　　7.6.1　深度节点组　235
　　7.6.2　灯光节点组　238

第8章　擦除威亚　242

8.1　错帧擦除　243
　　8.1.1　使用"动态画笔"工具　243
　　8.1.2　威亚擦除技巧　246
8.2　逐帧擦除和贴片修补　249
　　8.2.1　逐帧擦除/前后帧擦除　249
　　8.2.2　静态贴片跟踪遮挡法　251
8.3　像素偏移　255
　　8.3.1　去除纱边/头套　255
　　8.3.2　磨皮插件　257

第9章　综合案例　259

9.1　变形金刚　260
　　9.1.1　特殊通道合成技巧　260
　　9.1.2　构建复杂三维场景　266
9.2　合成综合案例　273
　　9.2.1　填充颜色添加描边和更换背景　273
　　9.2.2　绿屏抠像模块　275
　　9.2.3　2D跟踪模块　278
　　9.2.4　3D跟踪模块　280
　　9.2.5　擦除模块　285
　　9.2.6　3D合成模块　286
　　9.2.7　添加遮幅　289

第 1 章
Nuke 的基础知识

1.1　Nuke概述

1.2　常用面板与节点

1.3　视图窗口与时间线

1.4　入门案例——动画镜头合成

1.5　快捷键与常用节点介绍

1.1 Nuke 概述

Nuke是用于打造电影级别数字视觉效果的软件（图1-1-1），是一款功能完善的后期合成软件，集成了一整套强大且实用的工具组。随着对影片内容需求的增长以及制作周期的缩短，艺术家为创造高质量的影像，面临着更大的压力，从动画短片到史诗级电影，Nuke已经被应用到近十年来各类动画与电影项目的制作中。Nuke拥有强大且友好的节点图，让艺术家对图像的每一处细节都有了空前的控制力，其广泛的2D工具集与动态通道系统的结合，可以让艺术家在不重新渲染的情况下，调整图像的光线和色彩。而Nuke中真实的3D环境可以帮助艺术家轻松地处理日益复杂的项目，给予各个方面必要的支持。

图 1-1-1 Nuke13 欢迎界面

1.1.1 Nuke 的发展历史

Nuke翻译为"核武器"，它诞生于1993年。当时著名导演詹姆斯·卡梅隆正在筹备他的旷世巨作《泰坦尼克号》（图1-1-2），为了处理电影中庞大的特效镜头，詹姆斯·卡梅隆和他的两个好友一起在美国加州威利斯海滩创建了一家特效公司——Digital Domain。同年，旗下的工程师开发了一套属于他们自己的后期制作软件——Nuke。

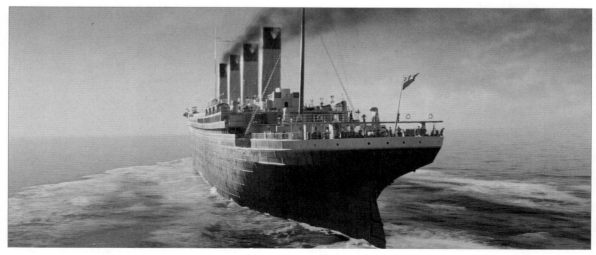

图 1-1-2 荣获 11 项奥斯卡金像奖的《泰坦尼克号》

Nuke的加入使Digital Domain的艺术家能够更得心应手地完成《泰坦尼克号》中的特效镜头，《泰坦尼克号》上映后，在美国的票房达到了4亿7千万美元；全球票房超过18亿美元，打破了影史票房纪录，成为1997年至2010年票房最高的电影。1998年，在第70届奥斯卡金像奖上，这部影片入围14项奥斯卡大奖的提名并荣获其中11项奥斯卡大奖，从此影视特效合成行业也认可了Nuke。后来英国的The Foundry公司花费一年多的时间将Nuke这款庞大的内部软件完整地引进过去，同时为其量身定做了许多适合大众使用的用户界面和软件设置，最终在全球范围发售，这也使得Nuke这款传奇的软件得以为全世界的电影艺术工作者服务。在Nuke发售后短短几年的时间，它就成为全世界各大特效公司的宠儿和必备工具。

Nuke是一款节点式软件，本身包含一个完善的三维系统，完美支持QuickTime和Python，并且The Foundry公司还为其开发了一套完整的立体电影制作工具Ocula，以解决立体影像中常见的问题。2009年，詹姆斯·卡梅隆使用Nuke完成了3D电影《阿凡达》（图1-1-3），票房收入高达27.97亿美元，再次蝉联全球电影史的票房冠军。这激发了全球制作3D电影的狂潮，这项纪录直到2019年7月才被漫威影业的超级英雄大片《复仇者联盟4：终局之战》打破。

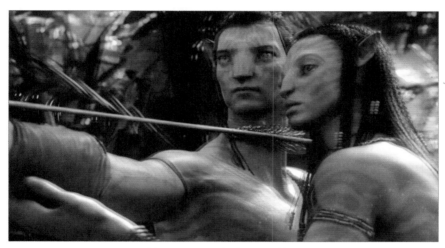

图 1-1-3　3D 电影《阿凡达》

Nuke是现在主流的后期合成软件，它具有高速度、高效率的特点以及支持多通道的扫描绘图引擎，能将最终视觉效果与电影电视剧的实拍部分进行无缝衔接。无论需要应用的视觉效果是什么风格或者多么复杂，Nuke都能实现。目前国内主要将其应用于影视行业的抠像、擦除威亚、三维合成等领域，如图1-1-4、图1-1-5所示。

图 1-1-4　跟踪与抠像

图 1-1-5　三维合成与抠像

1.1.2　关于 Nuke 的相关知识点

目前Nuke的最新版本为Nuke13。在正确安装完成Nuke13后，桌面上会出现很多Nuke的启动图标，仅保留 NukeX 13.2v2，将其他的快捷方式删除即可。这里主要讲解NukeX与Nuke的区别，可以这样理解：**Nuke为NukeX的标准版本，常用于教学，适合初学者使用。NukeX是Nuke的完整版，适用于专业制作技术人群**，其不仅拥有标准版Nuke的所有功能，还包括Camera Tracker（摄像机跟踪）节点、MotionBlur（运动模糊）节点等众多高级工具与命令。**Nuke Studio适用于制片人群、镜头管理工作者。**工作中只需要默认启动NukeX 13.2v2即可，可以将其他快捷方式都删除，如图1-1-6所示。

图 1-1-6　仅保留右上角的 NukeX 13.2v2

请下载并安装最新版本的QuickTime Player播放器。Nuke制作好镜头之后，需要使用QuickTime Player播放器的编码输出mov格式的视频。**请注意Nuke不支持中文路径与中文账户**，因此需要提前创建一个英文账户来使用Nuke。

节点式软件与层级式软件的区别如下。

节点式软件：通过一个或者多个节点来实现最终画面效果，每个节点相当于一个表达式，通过表达式来实现一个或多个效果，如图1-1-7所示。举例来说，某个镜头一共添加了3个节点，假设每个节点有5个参数，加起来就是15个参数，然而

并非每个参数都会在镜头的制作过程中被使用。事实上，最多需要调节6～8个参数，Nuke仅将使用到的参数通过脚本表达式进行加载，隐藏那些没有用到的参数。这样巧妙的运算方式使Nuke可以支撑起异常庞大且复杂的镜头效果。

图 1-1-7　节点式软件 Nuke

　　层级式软件：Adobe公司开发的Adobe After Effects就是标准的层级式软件，如图1-1-8所示。它会将所使用的图片、视频文件和音频文件都存储到单独的图层上，图层以上下层的顺序放置，并把这几个素材叠加在一起。上层图像总是覆盖下层的图像。

图 1-1-8　层级式软件 After Effects

1.2 常用面板与节点

本节介绍Nuke的5个常用面板，了解如何使用区域与方格分割界面，掌握在界面出错时，怎样重置工作空间到初始的Compositing（合成），学会如何调整并保存一个属于自己的工作空间。

1.2.1 界面与工作空间

1 用户界面的组成。打开NukeX后可以看到，在一个标准的Nuke界面中，分隔线将窗口分割成5个不同的窗格。每个窗格都有一个或多个选项卡，使用窗格顶部的选项卡进行分隔。整个界面由菜单栏、Toolbar（节点工具栏）、Viewer1（视图窗口）、Node Graph（节点操作区）/Curve Editor（曲线编辑器）/Dope Sheet（摄影表）和Properties（属性参数区）组成，如图1-2-1所示。

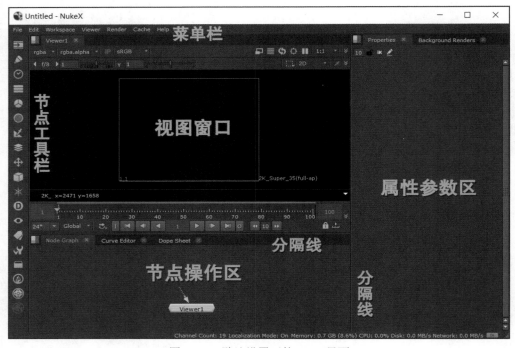

图 1-2-1 默认设置下的 Nuke 界面

2 常用面板介绍。**Toolbar（节点工具栏）**：包含可用于构建项目的选项，这些节点按照类型进行了归类，每个节点组创建的节点颜色都是相同的。例如，导入视频文件、分层图像，绘制形状、蒙版和应用颜色校正等。通常，我们在节点工具栏选择节点创建复杂的节点树。**Viewer1（视图窗口/视口）**：显示与查看合成的运算结果，同时可以进行二维空间和三维空间的转换。另外，绘制选区、设置跟踪点等工作也需要在视口内进行操作。

Node Graph（节点操作区）：创建节点树的主要区域，这个面板默认存在一个【Viewer1】视图节点，它是系统默认视图窗口，这个节点将节点操作区与视图窗口连接起来。【Viewer1】视图节点的输入端通过带有箭头的虚线连接素材或者节点的输出端，使其效果在视口中显示。目前因为没有连接任何节点，所以当前的视口为黑色。**Curve Editor（曲线编辑器）**：允许编辑或调整动画曲线。**Dope Sheet（摄影表）**：以时间线的形式显示序列帧或序列中的关键帧。**Properties（属性参数区）**：用于存放各类节点参数面板的参数箱，可以使用属性参数区内的滑块或按键对节点参数进行调节。

3 菜单栏。**File（文件）**：执行关于工程文件的打开与保存。**Edit（编辑）**：执行关于操作步骤的撤销与恢复。**Work-space（工作空间）**：用于设置界面布局。**Viewer（视图窗口）**：执行关于视图方面的命令。**Render（渲染）**：提供了用于渲染预览与输出的相关命令。**Cache（缓存）**：清除系统缓存。**Help（帮助）**：快捷键和用户指南。菜单栏如图1-2-2所示。

图 1-2-2　菜单栏

4 自定义窗格。可以调整窗格的大小并将其拆分，从而为屏幕中的元素留出更多空间。将鼠标指针放到分隔线上，待鼠标指针变成双向箭头，在窗格之间拖动分隔线可以更改每个窗格的大小。单击选项卡内的 ▨ 关闭选项卡页面，如图1-2-3所示。要移动选项卡页面，请将选项卡拖到主窗口内的另一个窗格中。例如，选择Node Graph将其拖到Viewer1上，待出现橙色虚线框时松开鼠标即可。要将页面作为浮动窗口使用，请将选项卡拖到主窗口的边界之外，或者按住Ctrl键单击选项卡名称，将浮动窗口拖到主窗口内的窗格中，以将其转换为选项卡页面，如图1-2-4所示。

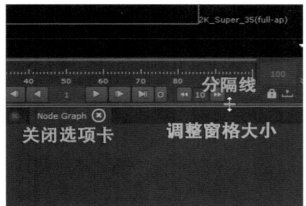

图 1-2-3　调整窗格大小 / 关闭选项卡

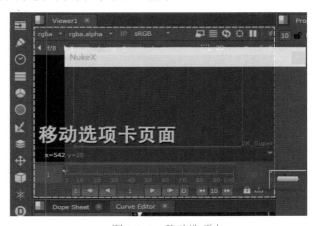

图 1-2-4　移动选项卡

5 Pane与Tab。要划分窗格，请在每个窗格选项卡名称处右击，然后在弹出的菜单中选择Split Vertical（水平分割）或Split Horizontal（垂直分割）进行分割。要丢弃窗格，请在Node Graph的内容菜单上右击，然后在弹出的菜单中选择Close Pane（关闭窗格），如图1-2-5所示。

Pane（方格/区域）与Tab（标签/子面板）。在Nuke中，首先要使用Pane划分区域，其次使用Tab根据自己的需求将Windows内的面板放置到划分好的区域当中。例如，可以在窗格中添加新的摄影表，如图1-2-6所示。

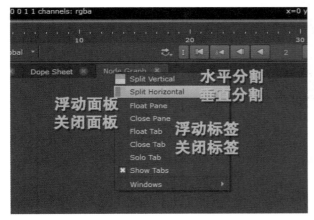

图 1-2-5　分割面板

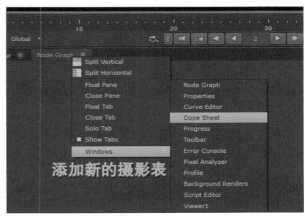

图 1-2-6　添加摄影表

6 工作空间。Nuke提供了6种窗口布局的预设，默认情况下处于Compositing（合成），按Shift+F2键将布局切换为LargeNodeGraph（最大化节点操作区），该布局模式拥有更大的节点操作区，方便用户操作节点，如图1-2-7所示。

重置工作空间。当Nuke出现面板/选项卡丢失或界面错乱的情况时，首先在菜单栏选择 Workspace（工作空间）> Compositing（合成），或者按Shift+F1键，将工作空间恢复到默认的"合成"界面布局，然后选择Reset Workspace（重置工作空间），将工作空间重置为Compositing（合成）的默认界面布局，如图1-2-8所示。

图 1-2-7 切换工作空间 图 1-2-8 重置工作空间

7 自定义工作空间。为了方便操作，可以根据个人习惯调整操作界面的位置和大小，提高工作效率并打造适合自己的工作空间。首先请关闭位于右侧的Properties（属性参数区）和Background Renders（后台渲染），然后单击Node Graph（节点操作区）将其拖动到原来Properties所在的位置，最后拖动水平分隔线增加视图窗口的区域，完成效果如图1-2-9所示。

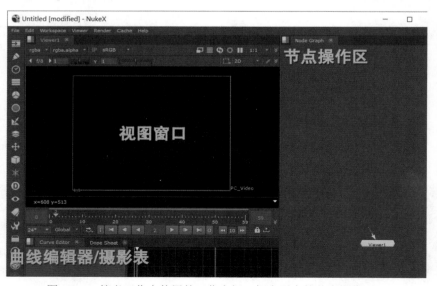

图 1-2-9 笔者工作中使用的工作空间（拥有更大的节点操作区）

8 保存工作空间。菜单栏选择Workspace > Save Workspace（保存工作空间），在弹出对话框中的Workspace name（工作空间名称）中输入"work"，单击OK按钮即可，如图1-2-10所示。在菜单栏再次选择Workspace就可以看到已经保存过的work工作空间，如图1-2-11所示。

图 1-2-10　保存工作空间

图 1-2-11　work 工作空间

9 启动工作区。默认Nuke启动时不会载入上面自定义的 work 工作空间，而是加载Compositing工作空间，因此菜单栏选择 Edit（编辑）> Preferences（首选项），或者按快捷键Shift+S激活（首选项）面板。startup workspace（启动工作区）选择自定义的 work 即可，如图1-2-12所示。最后，在进行下一步操作之前，按Shift+F1键将工作区空间切换回默认的Compositing（合成）工作区。

图 1-2-12　启动 Nuke 时会自动加载 work 工作空间

1.2.2　使用节点

这一小节学习在Nuke中创建节点的三种常用方法，节点属性面板上的常用按钮和常用节点的操作技巧。要求背诵Nuke中常用的节点，为以后的实践操作奠定良好的基础。

1 插入节点。单击节点工具栏上的第一个图标，展开Image（图像）节点组，从菜单中选择Constant（色块），**该节点会创建纯色背景，所有像素都是相同的颜色，尺寸采用项目设置中的尺寸格式**，将该节点插入"节点操作区"窗格。选择【Constant1】色块节点按1键将其连接到【Viewer1】视图节点，如图1-2-13所示。

当插入【Constant1】色块节点后，屏幕右侧的Properties（属性参数区）面板会显示出该节点的属性参数。因为【Constant1】节点的默认颜色为黑色，【Constant1】节点的属性面板中，向右拖拉color（颜色）后面的滑杆，可以更改色块的亮度值为灰色，如图1-2-14所示。请注意，拖拉滑杆的同时Constant节点的缩略图会随之变化。

图 1-2-13　创建节点

图 1-2-14　属性参数区与节点的属性参数

2 属性参数区。**用于显示节点参数和对项目工程进行设置。** ⑩ 表示最多显示10个节点的属性参数面板，一般设置为2。 ▣ 表示选中后会锁定属性面板，新激活的节点属性面板会以浮动窗口形式进行显示。 ▣ 表示关闭所有节点的属性参数面板，如图1-2-14所示。按Shift+S组合键，激活Preferences（首选项）面板，Control Panels（控制面板）勾选expand/collapse panels in Properties bin to match selection。现在，当在节点操作区选择一个节点时，属性参数区会自动展开这个节点的属性面板，而不选择该节点时，属性面板会自动折叠，如图1-2-15所示。

节点参数栏。下面认识一下节点属性面板上常用的一些工具按钮。 ▼：展开/隐蔽节点参数栏。 ◉：在节点操作区居中显示该节点。 ▥：查看该节点的上游节点。 ⚓：节点参数的保存/调入。 Constant1 输入框：除了显示节点名称外，还可以任意设置节点的名称，输入文字后按Enter键即可。 ▣ ▣：设置节点的显示颜色，左侧图标控制节点颜色，右侧图标控制节点操作手柄颜色。 ↶：撤销。 ↷：重做。 ⟲：重置为节点打开时候的状态（不是将节点重置到创建时候的默认状态）。 ▣：将节点变成置顶的浮动窗口。 ✕：关闭节点属性面板，如图1-2-16所示。

图 1-2-15　自动展开 / 折叠节点参数属性面板

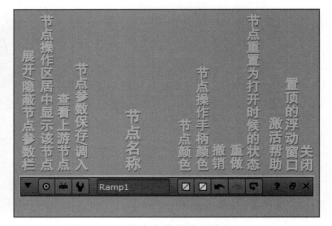

图 1-2-16　节点参数栏常用按钮

3 拾色器。在【Constant1】色块节点的属性面板上，单击色轮打开"拾色器"，**拖动颜色滑块或者改变色轮中的光标位置**，选择一种所需要的颜色。还可以按Ctrl键单击色轮，打开更高级的"浮动拾色器"窗口，如图1-2-17、图1-2-18所示。

此时，应该将"Constant"重命名为更具描述性的名称。单击Constant名称可以进行编辑，输入Background（背景）。从这里开始，我们将这个节点称为【Background】节点。关闭【Background】节点的属性面板，当需要重新打开它时，只需在"节点操作区"双击节点，就可以在"属性参数区"中重新显示该节点的属性面板。

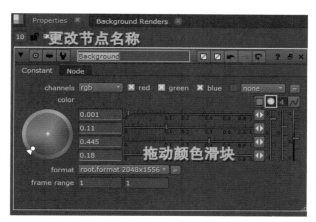

图 1-2-17 展开拾色器 / 更改节点名称

图 1-2-18 按 Ctrl 键激活"浮动拾色器"窗口

4 第二种插入节点的方法。选择【Constant1】节点，单击鼠标右键，在弹出的菜单中选择Draw（绘制）> Ramp（渐变），如图1-2-19所示。**Ramp节点可以在两条限定的边之间产生渐变。** 在视口中，拖动p0和p1控制点，以调整渐变在背景上的扩散和角度，如图1-2-20所示。当关闭【Ramp1】节点的属性面板时，p0和p1控制点也会消失。

图 1-2-19 第二种插入节点的方法

图 1-2-20 p0 和 p1 控制渐变范围

5 属性面板。进入【Ramp1】节点的属性面板，单击Color（颜色）选项卡，调节一种偏红的颜色，如图1-2-21所示。单击Ramp（渐变选项卡），可以看到p0和p1控制点重新出现在视口中，完成效果如图1-2-22所示。

图 1-2-21 调节另一边的颜色

图 1-2-22 渐变节点完成效果

6 微调数字输入框。以【Ramp1】节点的opacity（不透明度）数值为例，可以直接输入数字或者拖动滑杆进行调节，

还可以在"数字输入框"中以按住鼠标中键进行左右拖拉的方式调节数值。如果需要对数值进行精准微调，选择一个数值后滚动鼠标滚轮对其进行微调，每次加或减一个数字，如图1-2-23所示。如果对调节的效果不满意，按住Ctrl键单击鼠标左键可以让滑杆的属性恢复到初始状态。

单击Node（节点）选项卡，可以设置节点显示的字体大小与字体样式。label（标签）对话框可以为节点添加备注信息。当勾选postage stamp时，节点将以缩略图的形式显示，如图1-2-24所示。

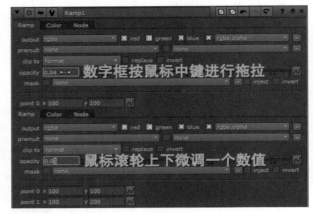

图 1-2-23　数字输入框的几种常用数值调节方法　　　　图 1-2-24　Node 选项卡

7 节点搜索框。还有第三种插入节点的方法，将鼠标指针移到节点操作区按Tab键调出"节点搜索框"，通过输入节点的名称查找需要的节点。单击节点列表中条目旁边的星号，可以添加或删除收藏。被收藏的常用节点会出现在节点列表的前面，如图1-2-25所示。

权重顺序。权重是节点列表中调出节点的频率，经常添加的节点具有更高的权重，并在节点列表中的更高位置显示，从节点搜索框中添加节点的次数越多，节点名称旁边的绿点越大。请注意，使用键盘快捷键添加节点不会影响节点增加权重，如图1-2-26所示。

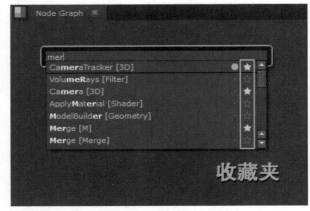
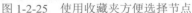

图 1-2-25　使用收藏夹方便选择节点　　　　　　图 1-2-26　节点权重更高位置显示

8 节点的基本结构。大多数节点都有输入端、输出端和遮罩，节点是从输入端连接的节点上获取信息，在节点内进行数据处理，最后向下传递，如图1-2-27所示。

节点的连接。有两种方式连接节点，如图1-2-28所示。可以将输入或输出连接器拖到另一个节点上以建立连接。例如，在本章节的文件夹中找到"006_Raise_Sword"，将其拖动到节点操作区，按C键创建【ColorCorrect1】颜色校正节点。选择【ColorCorrect1】节点的顶部输入端的箭头，将其拖动到【Read1】节点底端的输出端口完成连接。

还可以使用快捷键进行连接。选择【ColorCorrect1】节点，按住Shift键，然后选择【Read1】节点，最后按Y键将第一个节点连接到第二个节点的输出端。选择【Read1】节点，按住Shift键，然后选择【ColorCorrect1】节点。最后按Shift+Y组合键，连接第二个节点到第一个节点的输出端。

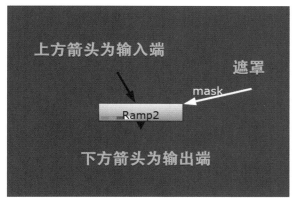

图 1-2-27　节点结构

图 1-2-28　通过拖动或按 Y 键两种方式连接节点

9 节点的操作方法。①**节点的选择**。加选节点按Shift键依次单击节点或拖动鼠标左键进行框选，被选中的节点呈高亮显示，按Shift键进行加选或者减选。②**节点的删除**。选中节点后，按Delete键可以直接将其删除。③**断开节点**。选择节点之间的连线将其拖动到任意空白位置，可以断开两个节点。④**插入节点**。选择一个节点，将其移动到另外两个节点之间的连接线上，待连接线变成白色的时候，松开鼠标，该节点便会嵌套进去。⑤**节点的禁用与启用**。要禁用节点，可在选中节点后，按D键临时禁用该节点，如图1-2-29所示，再次按D键，将启用该节点。

⑥**互换节点A/B端口**。对于具有两个输入端的节点（例如Merge），先选择该节点，然后按Shift+X键，可以交换节点的A/B输入端。⑦**提取节点**。选择一个节点，按Ctrl+Shift+X键，可以从节点树上提取选定的节点。⑧**复制或克隆节点**。选择需要复制节点，按Alt+C键，进行复制即可。要克隆节点，则选择该节点后，按Alt+K键，进行克隆，克隆的节点与源节点之间会有一条橙色的连接线，参数会因为被克隆对象的改变而改变。⑨**替换节点**。按住鼠标左键选择节点后，按Ctrl+Shift键，将其拖动到要替换的节点上，松开鼠标，完成节点的替换，如图1-2-30所示。⑩**转折点**。节点操作区选择Other（其他）> Dot（圆点），或者按句号键，创建一个圆点作为连接线之间的转折点，如图1-2-31所示。⑪**节点的背景**。节点操作区选择Other（其他）> Backdrop（背景框），当移动背景框时，所有重叠在上面的节点会同时一起移动，如图1-2-32所示。通过插入多个【Backdrop】节点，使用颜色进行分类，这样可以在一个大的节点树中更容易地找到一个特定的节点（按Ctrl键可以提取背景框）。

图 1-2-29　禁用节点

图 1-2-30　替换错误的节点

图 1-2-31　转折点

图 1-2-32　背景框

10 节点上的标识。下面让我们认识一下节点操作区中节点的一些常见标识，如图1-2-33所示。①**节点通道显示标识**。矩形色带（红、绿、蓝、白）表示这些通道参与该节点的通道运算。方形色带表示该通道当前没有参与该节点的通道运算。②**节点动画指示标识**。节点中有一个或多个属性参数被赋予动画。③**节点关闭指示标识**。节点被禁用，按D键将重新启用该节点。④**节点克隆指示标识**。该节点已被克隆，同时父级节点和子级节点都含有该指示标识。⑤**表达式控制指示标识**。节点中一个或多个属性受表达式控制。⑥**混合度指示标识**。例如，Merge节点的mix（混合）值，当参数为0～1时表示该节点中的属性控件部分参与运算，同时在节点上显示该标识。⑦**节点遮罩指示标识**。节点的功能受到节点输入端mask（遮罩）影响。⑧**ERROR**。表示节点存在错误。

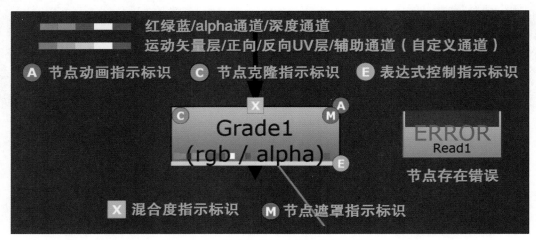

图 1-2-33　节点操作区中节点的标识含义

11 在Windows中导航。面对不断增长的节点树，可以使用一些操作对视图进行控制，如图1-2-34所示。①**平移**。按**Alt+鼠标左键/右键可以平移视图/面板，按鼠标中键也可以平移视图/面板**。②**缩放**。滑动鼠标滚轮可以缩放视图/面板，或者直接使用键盘放大/缩小：按加号键（+）会基于光标当前位置放大视图/面板，按减号键（–）则会缩小视图/面板。③**最大化**。按空格键，光标所在的面板会最大化显示。

导航框。当不断增长的节点树超出窗口边界时，在"节点操作区"的右下方会出现一个导航框，拖动框内的着色矩形，可以快速平移到节点树上的另一个区域。按键盘上的F键，可以将节点树的全部内容居中显示在"节点操作区"。

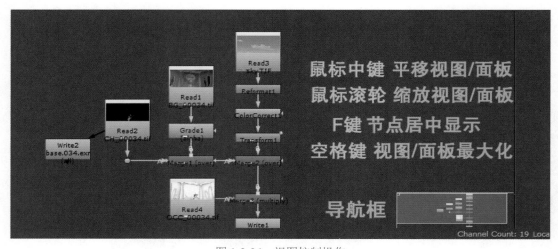

图 1-2-34　视图控制操作

12 常用节点。相信大家现在非常想知道哪些是常用节点及这些节点的用途，打开本节的工程目录找到"nuke node"文件夹，找到"常用节点.txt"并打开，按Ctrl+A键进行全选，然后按Ctrl+C键进行复制，回到Nuke节点操作区，按Ctrl+V键进行粘贴，完成效果如图1-2-35所示。

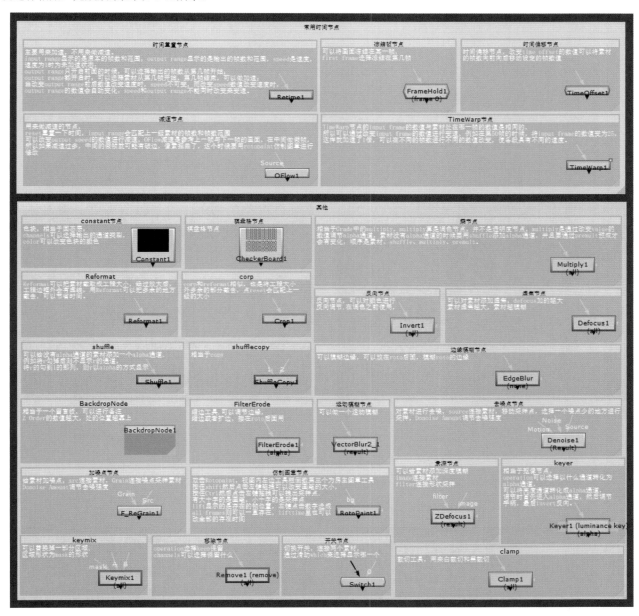

图 1-2-35　查看常用节点的介绍

本小节读书笔记

1.3 视图窗口与时间线

本节首先讲解边界框的相关知识，然后学习如何在Nuke中裁剪出一个正方形像素的区域，调整图像的增益和gamma系数，以及最后掌握安全框、遮幅和信息栏等Nuke视图窗口中的常用工具。

1.3.1 视图窗口

1 边界框。**bounding box（边界框）定义了Nuke认为具有有效图像数据的帧区域**，即视图窗口中由白色点组成的矩形线框。由于目前【Viewer1】视图节点没有连接任何素材，因此默认边界框采用的是Project Settings（项目设置）中full size format（全尺寸格式）的分辨率，即2K_Super_35 2048×1556，如图1-3-1所示。常用的电影格式还有**4K超高清**（4096×2160）、**2K电影**（2048×1556）、**高清1080p**（1920×1080）、**标清720p**（1280×720）。

在本节的文件夹中载入"006_soldier_##.jpg"序列文件，按1键将其连接到【Viewer1】视图节点上。此时视口中边界框大小变成了输入图像的分辨率，即1920×1080，如图1-3-2所示。

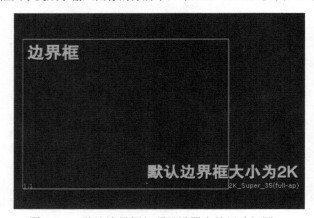

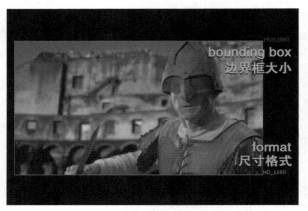

图 1-3-1 默认边界框与项目设置中的尺寸相同 图 1-3-2 尺寸格式是输入图像的分辨率

2 外边界。选择【Read1】节点按T键添加一个【Transform1】节点，然后将scale（缩放）的数值调节为1.1，可以看到当前图像的边界框超出了Nuke视口，此时边界框显示的是图像的"外边界"，如图1-3-3所示。

边界框越大，Nuke处理和渲染图像所需的时间就越长，因此通常在节点树的末尾添加一个【Crop1】裁切节点，清除这些视口外多余的像素以节省系统资源，如图1-3-4所示。

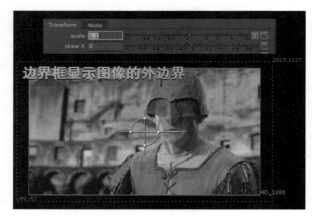

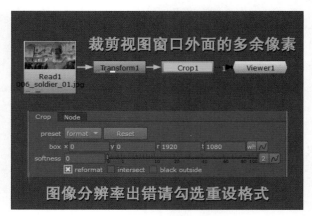

图 1-3-3 外边界 图 1-3-4 裁剪视口外的多余像素

3 边界框警告。为了更容易查看边界框的状态，Nuke可以在影响边界框的节点上显示视觉警告。激活Preferences（首

选项）面板，在Node Graph（节点操作区）找到bounding box warning（边界框警告）并勾选enable（启用）即可，如图1-3-5所示。如图1-3-6所示，【Transform1】节点创建了一个大于格式的边界框，因此节点上出现**带虚线的红色描边**，而【Merge1】节点，虽然边界框也大于格式，但边界框大小是在上游节点中进行设置的，因此节点上仅出现**带虚线描边**。

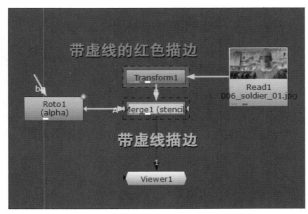

图 1-3-5　启用边界框警告　　　　　　　　　　　　　　　图 1-3-6　边界框警告的两种形式

4 裁切图像。下面学习如何在Nuke中裁剪出一个1080×1080的正方形区域。选择【Read1】导入节点，按Tab键调出"节点搜索框"，输入crop，**使用该节点可以删除图像区域中不需要的部分，使用黑色填充裁剪后的部分，或者调整图像输出格式以匹配裁剪后的图像。** 进入【Crop1】节点的属性面板，box（x代表左侧，y代表底部，r代表右侧，t代表顶部）要保留输入图像的区域，此框外的任何内容都会被裁剪。将r右侧的数值调节为1080，如图1-3-7所示。

设置好要保留的区域后，在视口中选择"裁剪框"的中心点并向右拖拉，仅保留士兵头像即可。此时，box数值为（760，0，1840，1080）。最后，勾选reformat（重设格式），**图像输出格式将更改为与裁剪后的图像匹配**，现在就得到了一个1080×1080分辨率的区域，完成效果如图1-3-8所示。

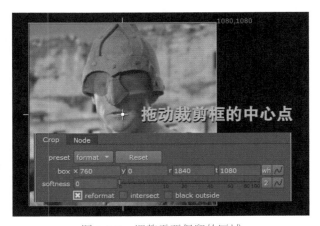

图 1-3-7　裁剪边界框 / 设置保留的区域　　　　　　　　　　图 1-3-8　调整需要保留的区域

5 图层和通道下拉菜单。也就是（通道集合）按钮默认情况下设置为显示rgba图层，在弹出的下拉菜单中可以查看当前序列帧所包含的所有通道层。none（无）：该层中没有任何通道信息。rgb：该层中带有红、绿、蓝三色通道信息。rgba：该层中带有红、绿、蓝三色及alpha通道信息，这也是系统默认选择显示的层。alpha：该层带有alpha通道信息。**通道下拉菜单，** 控制在查看alpha通道时出现哪个通道。例如，当按下A键时，默认设置将显示alpha通道。**显示单个通道，** 即【Read1】节点所包含的子通道。例如，默认的RGB通道、Red（红）、Green（绿）、Blue（蓝）、Alpha、Luminance（亮度）和Matte overlay（蒙版叠加），如图1-3-9所示。

图 1-3-9　图层和通道下拉菜单 / 通道下拉菜单 / 显示单个通道

6 安全框。突出显示当前格式中不会在最终渲染中显示的区域，默认情况下不选择任何准则。**title safe（标题安全框）**：任何针对观众的文本都应位于此区域内，如图1-3-10所示。**action safe（动作安全框）**：任何针对观众的视觉元素都应位于此区域内，如图1-3-11所示。**format center（格式中心）**：格式区域中心叠加的十字准线。

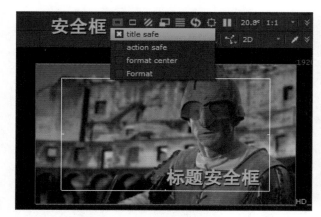

图 1-3-10　激活文字安全框

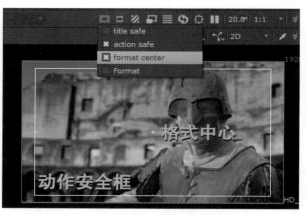

图 1-3-11　动作安全框 / 格式中心

7 遮幅。更改画幅比例，得到宽银幕的效果，常用的比例有16：9或2.35：1。人的实际视野是左右视野开阔，上下视野较窄，所以电影院的屏幕比例是符合人体工程学的2.35：1，这种比例的观影感受是最舒服的。**Half（半透明）**：任何应用的蒙版都使用半透明阴影突出显示。**Full（完全）**：任何应用的蒙版都会使用黑色阴影突出显示。相关效果如图1-3-12、图1-3-13所示。

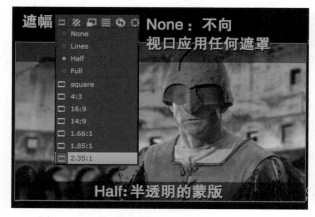

图 1-3-12　使用遮幅使画面呈现宽银幕的效果

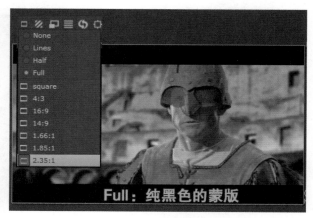

图 1-3-13　Full/2.35：1

8 曝光量。clip warning（剪辑警告）默认为no warnings（无警告）。单击 ▨ 选 择 exposure（曝光量）会显示图像曝光不足或过度曝光的区域，将条纹应用于0～1.0之外的所有像素，如图1-3-14所示。

代理模式。启用 ▣（代理模式）后会对视图窗口中的画面按0.5倍的比例进行压缩，因此现在视口中图像分辨率变成960×540。在节点操作区按S键，激活Project Settings（项目设置），proxy scale（代理缩放）数值可以控制像素的压缩比例，数值越小图像的压缩比例越大，如图1-3-15所示。

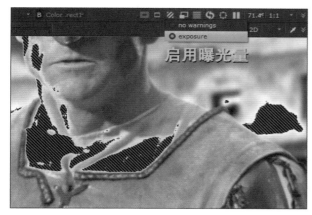

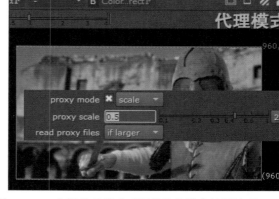

图 1-3-14 启用曝光量 图 1-3-15 启用代理模式后图像的分辨率被压缩到 960×540

9 局部刷新和暂停刷新。 ⬡ 指ROI（感兴趣区域），单击并拖动可以在视口中定义ROI。当处于活动状态时，视口中仅显示ROI内的信息，如图1-3-16所示。 ❚❚ 指暂停刷新，可阻止视口更新，并保留渲染的最后一帧，它的快捷键是P键。

调整显示增益和伽马。 f/8 指 gain（增益），可以控制画面的观看亮度和暗度，只影响观感，不会影响画面的最终结果。可以提高数值或者将滑块向右拖拉增大增益值，查看画面的暗部信息，如图1-3-17所示。再次单击 f/4 可以将增益值归于默认状态。 Y 指 gamma（伽马），可以控制画面的灰度和黑度。

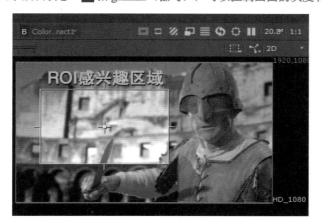

图 1-3-16 使用 ROI 刷新视口中的局部区域 图 1-3-17 增大增益值

10 信息栏。信息栏显示有关图像格式、边界框和指针下像素、采样像素或像素区域的信息。指示器从左到右显示有关当前图像和像素或样本的以下信息：图像分辨率和边界框的大小，像素x和y的位置及其红色、绿色、蓝色和Alpha值，以及其他值，具体取决于从右侧颜色类型菜单中选择的颜色类型，如图1-3-18所示。

分辨率和像素。要说明的是分辨率和图像的像素有直接关系。一张分辨率为640×480的图片，那它就有307200像素，也就是我们常说的30万像素。高分辨率的图像能够提供关于图像的更多细节，但是也会增加图像处理的资源消耗。

图 1-3-18

1.3.2　时间线

1 时间轴的帧范围。在菜单栏选择File（文件）> Clear（清除），删除节点操作区的所有节点。按1键重新创建一个【Viewer1】视图节点，观察视图窗口可以看到默认情况下时间轴的帧范围为1～100帧，如图1-3-19所示。

在Nuke中，如果进行了项目设置，那么Nuke的时间轴将自动调整为"项目设置"中定义的帧范围，如果未定义帧范围，则将读取的第一个图像的帧范围作为全局帧范围。因此，重新载入本章节的素材"006_soldier_##.jpg"文件，导入35帧的序列文件，按1键将其连接到【Viewer1】节点上，可以看到当前的帧范围变成0～34帧，如图1-3-20所示。

图 1-3-19　视图窗口底部的工具栏

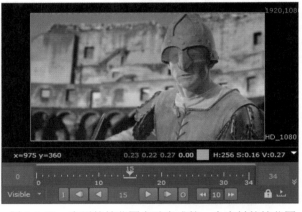

图 1-3-20　序列的帧范围自动变成第一个素材的帧范围

2 fps。指播放速率字段（每秒帧数），会显示项目的播放速度。Nuke会尝试在整个回放过程中保持此速度，但会根据图像的分辨率和硬件配置进行调整。

时间轴播放操作。按L键向前播放序列，按J键向后播放序列，按K键暂停播放序列。按键盘的左右方向键←/→则前进/后退一帧。若想跳转到特定帧，按Alt+G键在出现的对话框中输入帧编号，然后单击"确定"按钮，可以将指针快速移动到时间轴上的特定帧。要手动调整当前查看器窗口的帧范围，请使用鼠标滚轮放大或缩小时间线。要重置缩放，请在时间轴上按下鼠标中键。时间轴播放控件按钮如图1-3-21所示。

图 1-3-21　时间轴播放控件按钮

3 帧范围下拉菜单。可用于定义时间轴从何处获取其帧范围。首先按S键激活Project Settings（项目设置），frame range（帧范围）输入0～100，将工程的时间线调整为100帧。**Global（全局播放）：根据工程设置的帧范围来播放，项目工程设置了多少帧**，Nuke的时间轴就显示多少帧。**Input（输入）：代表素材导入Nuke时的帧范围**。两种设置如图1-3-22所示。

In/Out（输入/输出）：设置区间的帧范围。将播放指示器拖动到第11帧，按键盘的I键，设置预览区间的入点，然后将播放指示器拖动到第34帧，按键盘的O键，设置预览区间的出点。帧范围下拉菜单选择In/Out，现在时间轴的帧范围显示为11～34。单击视口右下角的 ![icon] （取消播放区间）可以取消设置的入点和出点。在时间线上滚动鼠标滑轮可以看到帧范围变成**Visible（自定义）**，**即自定义的时间范围**。两种设置如图1-3-23所示。

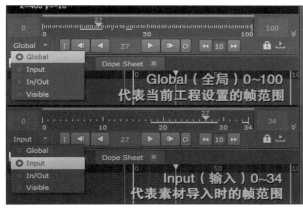

图 1-3-22　Global 与 Input

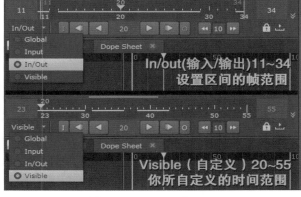

图 1-3-23　In/Out 与 Visible

4 播放模式按钮。可以控制播放序列的次数和方向。单击该按钮可在以下模式之间切换：Repeat（重复），反复循环播放序列；Bounce（反弹），从头到尾反复播放图像；Stop（停止），在入点和出点之间的部分播放一次，并在出点处停止。如果未标记这些，则从序列的开头播放到结尾，如图1-3-24所示。

缓存。首次在视口中播放剪辑时，时间线上会出现橙色的缓存线，自动显示播放缓存的进度。播放缓存完成后（橙色线完成），播放缓存使用RAM将帧临时存储在视口中，缓存可以保证下次预览时画面播放流畅性。要清除播放缓存，请选择Cache（缓存）> Clear Buffers（清除播放缓存）或者Clear All（清除缓存目录），如图1-3-25所示。

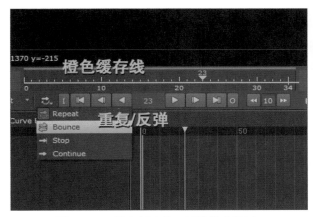

图 1-3-24　橙色缓存线 / 播放模式按钮

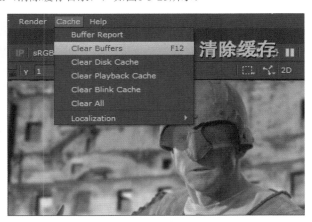

图 1-3-25　按 F12 键清除缓存（建议每天做一次）

1.3.3 软件设置

这一小节介绍Nuke首选项面板的一些参数设置。在菜单栏选择 Edit（编辑）> Preferences（首选项），激活"首选项"面板。

1 自动保存。Nuke拥有自动保存功能，帮助用户在系统出现故障后恢复项目文件，如图1-3-26所示。idle comp autosave after定义系统处于空闲状态后，Nuke在执行自动备份之前等待的时间（以秒为单位）。force comp autosave after定义Nuke在执行自动备份之前等待多长时间（以秒为单位），无论系统是否空闲。将数值更改为300秒，每5分钟生成一次自动备份；将数值更改为1秒，保存设置后则立刻生成一个备份文件。autosave comp filename定义Nuke保存自动备份文件的位置和名称。默认情况下，文件保存在与项目文件相同的文件夹中，扩展名为.autosave。

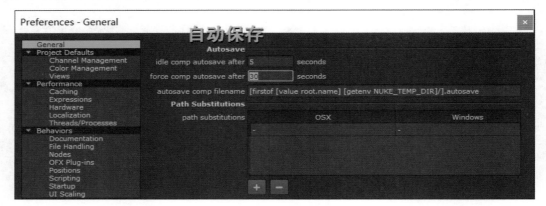

图 1-3-26 自动保存

2 恢复备份。在遇到系统或电源故障后，你可能希望恢复Nuke的自动保存功能创建的备份文件。当你重新启动Nuke时，会看到一条消息，询问你是否要恢复上次打开项目的 autosave文件，如图1-3-27所示。选择Yes，Nuke 会打开备份文件。选择No，则放弃备份文件。autosave文件仍然是有用的，甚至当正确地退出Nuke时，autosave文件也不会从目录中删除。例如，你可以重命名autosave文件以创建项目文件的先前版本的存档。

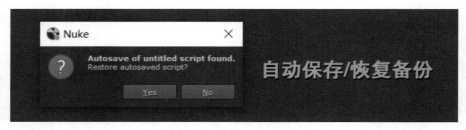

图 1-3-27 启用备份文件

3 Comp Disk Caching（硬盘缓存），用于设置软件在日常运行时产生的缓存如何分配在硬盘上。**temp directory（临时目录）**，用于设置存放硬盘缓存位置的目录路径，默认为C：Users/用户名/AppData/Local/Temp/nuke，推荐保持默认即可。**comp disk cache size （压缩硬盘缓存大小）**，以GB为存储单位，用于设置Nuke软件产生的最大缓存空间，默认值为10GB，到达10GB后软件会释放之前的缓存空间来循环这10GB，不会超过10GB，这里推荐直接使用50～100GB。**rotopaint cache size（rotopaint节点缓存大小）**，以GB为存储单位，用于设置【RotoPaint】节点产生的图像笔刷最大缓存空间，rotopaint节点在我们日常工作中是非常常用的节点之一，因此推荐直接使用50～100GB。

Memory Caching（内存缓存），用于设置软件在日常运行时产生的缓存如何分配在内存的百分比上。**playback cache size（回放缓存大小）**，用于设置时间线播放预览图像时生成缓存占内存中的百分比，保持默认即可。**comp cache size(%)**

（**总合成缓存大小**），用于设置总的Nuke在合成的时候产生的缓存占总内存的百分比，默认值为50，可以将数值调节为90，但缓存过大会使机器非常卡顿，所以需要经常清理缓存。**comp playback cache size (% of comp cache)（合成播放缓存大小）**，用于设置在Nuke预览视图播放时产生的缓存占总内存的百分比。**comp paint cache size (% of comp cache)（合成擦除缓存大小）**，用于设置RotoPiant节点在运行时产生的缓存占总内存的百分比。硬盘缓存设置如图1-3-28所示。

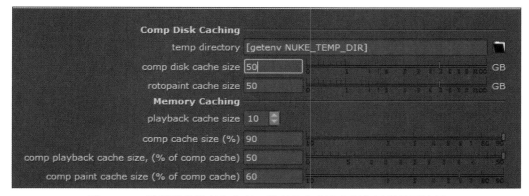

图 1-3-28　设置硬盘缓存和内存，缓存的大小决定制作过程是否流畅

4 Font（字体），修改软件的字体样式和字体大小。UI Colors（UI颜色）用于设置Nuke界面颜色，如图1-3-29所示。

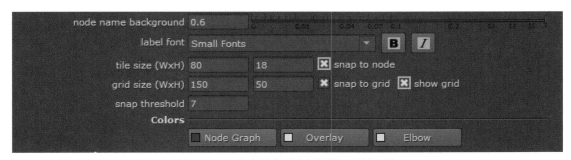

图 1-3-29　更改字体和 UI 界面颜色

5 网格。在Node Graph（节点面板）中勾选snap to grid（对齐网格）与show grid（显示网格），可以在节点操作区启用辅助网格。grid size（网格尺寸）可以设置为150×50。Colors（颜色）下的Node Graph拾色器可以控制节点操作区面板的背景颜色，如图1-3-30所示。

图 1-3-30　节点操作区启用网格 / 更改颜色

6 重置首选项。要重置所做的任何更改，只需单击首选项左下角的Restore Defaults（恢复默认设置）。如果要重置Nuke软件到默认初始状态，请删除C：\Users\Administrator\.nuke文件夹。删除.nuke文件夹中的preferences13.2.Nuke文件会将"首选项"重置为初始状态。

1.4 入门案例——动画镜头合成

本节我们学习一个基础核心案例，要熟练掌握Nuke的前期基础流程：首先导入素材；其次设置项目工程大小，基础合成操作；最后保存工程文件的相关知识。

1.4.1 导入素材与项目设置

1 项目工程文件夹。首先推荐在D盘创建一个名称为Nuke的总文件夹，其次新建一个文件夹并命名为"1-4"。下一步，在1-4文件夹内手动创建3个子文件夹footage（素材）、out（输出）和project（项目），如图1-4-1所示。**footage存放需要导入项目的视频文件或图片序列等，out存放渲染输出的文件，project存放Nuke的工程文件。**

接下来需要将素材文件复制到footage文件夹中，或者直接将本书配套的Nuke总文件夹复制到D盘。请注意，Nuke不支持中文路径，只支持英文路径，并且不能有中文和特殊符号，如果导入的素材出现报错，请检查素材的路径中是否有中文或者特殊符号。Nuke支持大部分常见的素材格式，如mov、jpeg、png、exr、tga等格式。

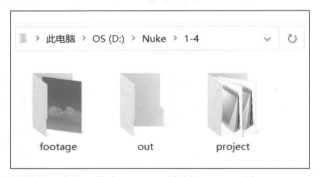

图 1-4-1　手动创建 3 个子文件夹 footage（素材）、out（输出）、project（项目）

2 导入素材。有两种常用方式可以将素材导入Nuke中。第一种是在节点工具栏选择Image（图像节点组）> Read（读取），如图1-4-2所示，或者在节点操作区按R键，激活Read File(s)对话框导入媒体素材，如图1-4-3所示。

在弹出的"导入文件"对话框中，首先查找路径选择需要读取的素材文件"BG_#####.tif 0-59"，因为导入的是序列帧，所以Nuke会自动勾选sequences。单击对话框右上角的 ▶（文件浏览器）图标将对话框扩展为一个小的查看器。拖动橙色指针对素材文件进行浏览，单击Open（打开）按钮即可导入。

图 1-4-2　导入节点

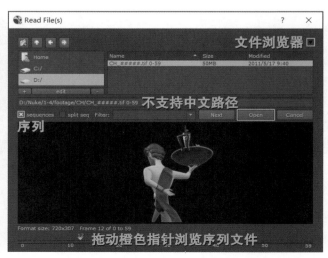

图 1-4-3　找到你需要导入的素材路径

3 Read导入/读取节点。**此节点从磁盘加载图像，并使用图像序列帧的原始分辨率和帧范围。它将所有导入Nuke的图像转换为Nuke的原生32位线性RGB色彩空间**（线性所有的颜色模式或数值都在0～1）。第二种导入素材的方法是在footage（素材）文件夹中找到需要导入的文件，如果是序列则直接选择序列的文件夹，然后将其拖动到节点操作区。因此选择BG文件夹然后按Ctrl键依次加选sky文件和OCC文件夹，直接将它们拖动到Nuke的节点操作区中即可，如图1-4-4所示。使用拖动的方法导入素材可能出现名称为"Thumbs.db"的素材报错情况，它是图片的缓存，直接按Delete键将其删除即可。

　　节点的序号。现在节点操作区中有【Read1】、【Read2】、【Read3】、【Read4】和默认的【Viewer1】总计5个节点。在创建的【Read1】节点中，Read是节点的名称，后面的数字1、2、3、4代表当前工程文件中创建的节点序号。现在尝试对导入的节点进行规整，单击鼠标左键框选导入的4个素材，按L键可以对素材进行快速的整理，如图1-4-5所示。

图 1-4-4　直接拖动的方式导入素材

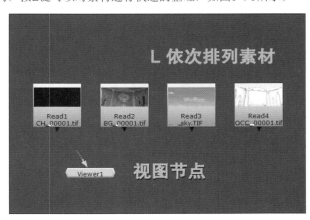

图 1-4-5　素材导入完成效果

　　4 Viewer视图节点。**它是系统默认的视口，【Viewer1】视图节点的输入端通过虚线连接素材或节点的输出端，使其效果在视口中显示。**目前因为没有连接任何节点，所以当前的视口为黑色。如果该节点被删除，此时视口也会随之消失。按下键盘的Ctrl+I键，可以创建一个新的视口。【Viewer1】节点上面默认有个"1"的Input（输入）端接口，将其向上连接给【Read1】节点的输出端口，素材会在视口进行显示，如图1-4-6所示。

　　预览素材的方式有两种：一种是"**手动连线**"的方式，直接把1线段输入端连接给需要预览的素材；另一种是"**快捷键连线**"的方式，使用键盘上的数字键1～0，选择【Read1】按1键，选择【Read2】按2键，以此类推。连接好后再次按1、2、3键可以在视口中切换连线对应的节点。例如，当前视口显示数字3的节点预览效果，如图1-4-7所示。

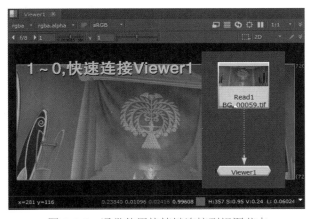

图 1-4-6　通常使用快捷键连接到视图节点

图 1-4-7　第 1 次连接，第 2 次显示

5 节点的属性面板。【Read1】节点的属性面板中，File（文件）是素材的来源路径。Format（尺寸格式）告诉我们这个素材边界像素为720×307，Frame Range（帧范围）表示这个素材的时间范围为0～59帧，一般情况下要以主要素材的大小进行项目设置，如图1-4-8所示。

激活项目设置。**项目工程设置是对工程的帧范围、帧速率和尺寸格式进行设置，它相当于After Effects的合成设置。**打开项目设置面板的方法有两种：在菜单栏选择Edit（编辑）> Project Settings（项目设置），如图1-4-9所示；或者将鼠标指针放置到除视口之外的地方，然后按S键激活项目设置面板，否则会打开显示窗口参数面板。

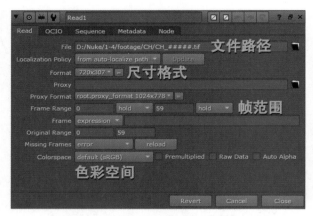

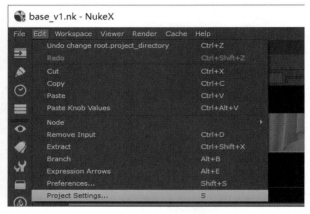

图 1-4-8 读取节点的重要参数 图 1-4-9 激活 Project Settings

6 项目设置。如图1-4-10所示，在Project Settings（项目设置）中，如果对项目文件进行过保存，**那么name（名称）后的对话框会显示当前项目所保存的工程路径。**frame range（帧范围）：**设置项目的时间范围，将数值调节为0～59，与**【Read1】节点的信息保持一致。fps（帧速率）：**通常24fps是电影的帧速率，而国产电视剧的帧速率为25fps。**full size format（全部尺寸格式）：**项目分辨率，可以设置项目场景的尺寸，最终输出时将会以该设置渲染文件，**序列其实是没有帧速率的，保持默认的24就可以。如果素材大小非系统默认尺寸，Nuke会自动添加一个所导入的素材分辨率，单击full size format下拉菜单选择base 720×307即可，设置完成后单击Close按钮关闭项目设置面板。

设置全尺寸格式。如果需要使用的格式不在全尺寸格式下拉菜单中，但是工作中经常要使用到，可以自定义一个新的格式。在菜单中选择new，在弹出的New format（新格式）对话框中，在name（名称）文本框输入base。在file size（文件大小）中，定义格式的宽度和高度分别为720和307，最后单击OK按钮完成设置，如图1-4-11所示。

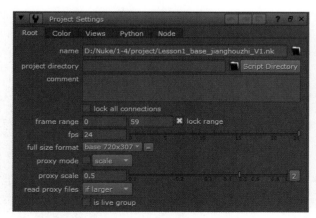

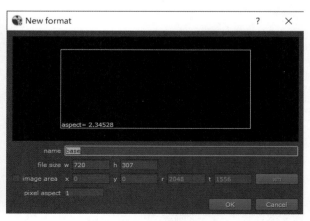

图 1-4-10 Project Settings 图 1-4-11 自定义新格式

7 保存工程文件。在菜单栏中选择File（文件）> Save Comp As（另存为），或者按Ctrl+Shift+S组合键另存当前项目，如图1-4-12所示。在弹出的Save script as对话框中，命名格式为"第几章_项目代码/制作内容_制作人_版本号"，因此首先找到project文件夹然后输入"Lesson1_base_jianghouzhi_V1"。_是下画线，**jianghouzhi**是制作人，**V1**是版本号，那么下一次保存文件时就要输入V2，以此类推，如图1-4-13所示。

图 1-4-12　另存工程文件

图 1-4-13　保存的路径 / 命名规范

8 保存完成后，如果对项目进行了修改，则在菜单栏中选择File（文件）> Save New Comp Version （保存一个新的版本），或者按Alt+Shift+S组合键，进行版本的升级。打开Windows的project（项目）文件夹可以看到Lesson1_base_jianghou-zhi_V2.nk文件。说明Nuke工程文件的版本进行了正确的迭代，如图1-4-14所示。

　　使用记事本进行保存。选择Lesson1_base_jianghouzhi_V2.nk文件，右击在打开方式中选择记事本，可以看到Nuke工程文件实际上是由一条条的脚本表达式构成的，如图1-4-15所示。另一种保存工程文件的方法。在节点操作区按Ctrl+A组合键全选所有节点，然后按Ctrl+C组合键复制所有节点。新建一个记事本，然后按Ctrl+V组合键进行粘贴，也可以保存Nuke工程文件。

图 1-4-14　保存一个新的版本

图 1-4-15　脚本表达式构成的工程文件

9 正确打开Nuke工程文件。Nuke工程文件的后缀名是".nk"，可以直接将其拖动到节点操作区中打开Nuke源文件，这样操作的缺点是Project Settings（项目设置）的参数不会自动更改为之前保存时的设置，因此切记永远不要双击直接打开Nuke工程文件，或者直接将其拖动到节点操作区中。**正确的打开方法是将Nuke的工程文件拖动到NukeX的图标上，这样才能确保打开的软件版本是NukeX版本。或者，首先打开一个空的NukeX，在菜单栏中选择File（文件）> Open Comp（打开）**，然后在弹出的Script to open对话框中查找要打开的工程路径，最后选择要打开的文件单击Open（打开）按钮即可，这样也能加载项目的工程设置。

1.4.2　常用的合成节点

这一小节认识并修改Nuke的alpha通道，然后介绍Merge节点和它的运算方式、ColorCorrect和Grade调色节点，使用Reformat节点调节素材尺寸，熟练掌握使用Transform节点调整图像的大小和位置并对其设置动画关键帧。

1 分析浏览素材。【Read1】节点的CH为Characters（人物）的缩写，【Read2】节点的BG是Background（背景）的缩写，【Read3】节点的sky为底层天空，【Read4】节点的OCC为光线阻尼效应，也就是物体漫反射边界相互接近的地方所产生的一种柔和的阴影，可以用来增强画面的体积感。选择【Read1】节点按1键，将其连接到视图节点。在视图窗口拖动橙色指针（也可以称其为播放指示器）浏览素材，如图1-4-16所示。

alpha通道。在视图窗口按A键，可以查看素材的alpha通道，如图1-4-17所示。**alpha通道控制图片中哪些地方是透明的，哪些地方是不透明的，从效果上来说白色区域不透明，黑色区域完全透明，灰色区域半透明。从参数来说，1是不透明的，在alpha通道中显示为白色区域，0就是透明的，在alpha通道中显示为黑色区域。**

图 1-4-16　橙色指针浏览素材

图 1-4-17　黑白分明的 alpha 通道

2 修改alpha通道。选择【Read2】节点按A键进入【Read2】节点的alpha通道，可以看到画面窗户的区域为灰色，将鼠标指针放置到这个灰色的区域上，视图窗口右下角显示该区域的亮度值为0.32941，这意味着当继续叠加其他元素时，该区域的RGB通道会出现半透明的情况，如图1-4-18所示。选择【Read2】节点，按G键添加【Grade1】调色节点。首先将channels（输出通道）更改为alpha，现在该节点只会影响alpha通道而不影响RGB通道的颜色。将lift（提升）后面的滑杆向左拖拉，直至该区域变成纯黑色，如图1-4-19所示。

图 1-4-18　将灰色区域调节为纯黑色

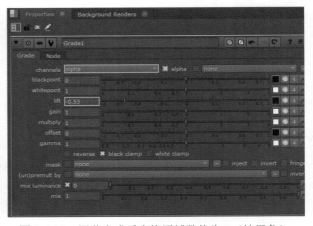

图 1-4-19　调节完成后窗格区域数值为 0（纯黑色）

3 Merge合并节点。合并人物和背景图层，在节点工具栏选择Merge（合并）> Merge（合并）或在节点操作区上按M键添加一个【Merge1】节点。**此节点选择一种合成算法将多个图像叠加在一起。**【Merge1】节点A输入端口连接到【Read1】节点的输出端口，B输入端口连接到【Grade1】调色节点的输出端口，最后按1键将【Merge1】节点的输出端口连接到【Viewer1】，即可查看合并运算的结果，如图1-4-20所示。

在【Merge1】节点的属性参数面板上，从operation（运算/叠加模式）下拉菜单中选择图像合并的方式。**默认且最常用的运算模式是over，这种运算模式是根据A输入的alpha将A输入叠加到B输入上。**鼠标指针放置到over上会弹出详细的合成计算公式（**图表中，A表示前景图像，a表示前景图像的alpha值，B表示背景图像，b表示背景图像的alpha值，1表示白色也就是不透明，O表示黑色也就是透明**），如图1-4-21所示。

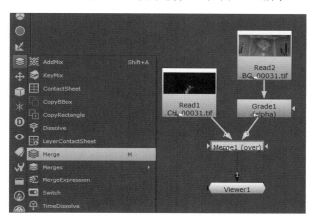

图 1-4-20　添加 Merge 节点

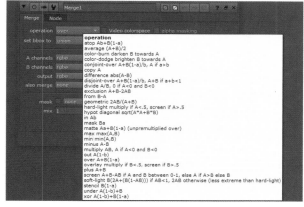

图 1-4-21　合成计算公式

4 合成计算公式详解。图1-4-22、图1-4-23介绍了【Merge】节点的每一个算法名称以及它的数学表达式，"图像A与火焰"代表节点A输入端，"图像B与棋盘格"代表节点B输入端。

叠加模式	数字运算表达方式	描述	预览	叠加模式	数字运算表达方式	描述	预览
atop（叠加）	Ab+B(1-a)	在B的范围内显示A的图像，超出B的范围图像被裁切		average（平均值）	(A+B)/2	求A、B图像的平均值，结果比原始的图像暗	
color-burn（颜色加深）	darken B towards A	图像B根据图像A的亮度而变暗		color-dodge（颜色减淡）	brighten B towards A	图像B根据图像A的亮度而变亮	
conjoint-over（图像联合）	A+B(1-a/b) ,A if a>b	类似于over运算，不同之处在于如果一个像素同时被A和B覆盖，则联合算法就把重叠部分A输入端图像完全隐藏了B输入端的图像		copy（复制）	A	仅显示A输入端的图像	
difference（差异；不同之处）	abs(A-B)	A与B图像像素重叠处的像素差异，但不会产生数值小于0的数值，也就是不会产生死黑		disjoint-over（不相交）	A+B(1-a)/b, A+B if a+b<1	类似于over运算，不同之处在于如果一个像素同时被A和B覆盖，重叠部分不重叠。应用在相邻物体分层渲染中，叠加时不会产生黑边	
divide（分离）	A/B,O if A<O and B<O	将A图像与B图像相除，但阻止2个负值变为正数		exclusion（排除）	A+B-2AB	类似于图像差异，是一种更具摄影效果的图像差异效果	
from（图像减法）	B-A	是一种图像减法，从图像B范围中减去图像A		geometric（图像几何交集）	2AB/(A+B)	类似于图像平均值算法，是另一种求图像A与图像B平均的方式，可以求图像通道交集	
hard-light（强光）	multiply if A<0.5, screen if A>0.5	以图像A的通道范围作为标准对图像B进行运算，图像A亮部会对图像B加强，反之图像A暗部则会减弱图像B		hypot（低压）	sqrt (A*A+B*B)	类似于图像加法，比如plus算法为1+1=2，但screen算法为1+1=1，hypot算法为1+1=1.4，令合成时有更多的选择	

图 1-4-22　operation 下拉菜单合成计算公式（1）

简单解释如下。【Merge】节点用于叠加素材，A端口连接前景，B端口连接背景，所以A会覆盖在B的上方。但是，如果A端口上面的像素不是完整的，它有一部分是透明的（自带alpha通道），那么A有像素的地方显示a，没有像素的地方就会显示出B，这就是 Merge节点的原理。A端口负责处理alpha通道，可以这样说，只要图像出现半透明的情况，基本都是【Merge1】节点A端口的alpha通道出现问题，而B端口的另一个重要作用是确定背景图像的大小。

in (图像乘法运算)	Ab	图像A与图像B相乘，求图像通道交集部分，但只显示保留图像A		mask (图像乘法运算)	Ba	与in算法相反，图像B与图像A相乘，求图像通道交集部分，但只显示保留图像B	
matte (图像预乘叠加运算)	Aa+B(1-a)	是一种带有自动预乘效果的叠加方式，所以图像A要输入预乘之前的图片才可以，不然会产生黑边		max (最大值运算)	max (A,B)	获取图像A与图像B的最大值，图像较亮的叠加后就会显示在前	
min (最小值运算)	min(A,B)	获取图像A与图像B的最小值，保留图像交集的最小值		Minus (图像减法运算)	A–B	从图像A中减去图像B	
multiply (图像乘法运算)	min(A,B)	将图像A与图像B相乘，但要阻止两个负值变为正值的情况，但这种情况十分少见		out (图像排除运算)	A(1-b)	也是一种乘法运算，只排除图像B所在区域的图像，包括与图像B交集的图像	
over (图像的默认叠加运算)	A+B(1-a)	从算法公式上不难看出是一种最基础的叠加方式，根据图像A的alpha通道范围叠加在图像B上，遮挡住图像B		overlay (图像覆盖运算)	multiply if B<0.5, screen if B>0.5	用图像A对图像B进行运算，使图像B变得更亮	
plus (图像加法运算)	A+B	图像A与图像B的总和，就像1+1=2，要注意的是像素会大于1，会曝光		screen 图像屏幕运算	A or B ≤1? A+B-AB: max(A,B)	类似于图像加法，但与加法有所不同的是，图像数值小于1的时候加起来不会超过，比如1+1=1，不会曝光，但如果图像本来就大于1，那运算后就等于A与B其中一个的最大值本身	
soft-light (图像柔光模式)	B(2A+(B(1–AB))) if AB<1, 2AB otherwise	用图像A把图像B变亮，但不像强光模式那么强		stencil (图像柔光模式)	B(1-a)	类似于乘法运算，排除图像A的部分，只保留显示图像B的区域	
under (在下方的叠加模式)	A(1-b)+B	叠加方式与默认的over模式相同，但over模式为图像A在上图像B在下，under模式则为图像A在下图像B在上		xor (逻辑运算)	A(1-b)+B(1-a)	通过运算显示图像A与图像B不重叠的部分	

图 1-4-23 operation 下拉菜单合成计算公式（2）

5 合成不同大小的图像。首先选择【Merge1】节点，然后按Shift键加选【Read3】节点，最后按M键添加【Merge2】节点，如图1-4-24所示。现在视口内画面的边缘出现像素重复的情况，这是因为当前项目尺寸格式为720×307，【Read3】节点的尺寸格式为2048×872，远远大于项目尺寸。【Merge1】节点的B端口实际上决定了画面的大小，A端口缺少部分，Nuke将画面边缘像素采用重复排列的方式铺满整个画面，如图1-4-25所示。

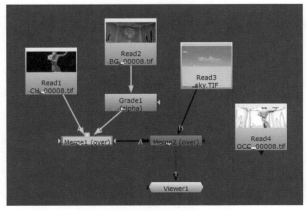

图 1-4-24　A 端口连接人物和场景，B 端口连接天空

图 1-4-25　处理像素边缘重复

6 重新格式化图像。选择【Read3】节点，单击鼠标右键，在弹出的快捷菜单中选择Transform（变换）> Reformat（重置尺寸），**默认情况下此节点将重新调整图像序列的大小（宽和高），与项目设置的尺寸格式保持一致**，如图1-4-26所示。因此观察视图窗口可以看到sky的图像大小被压缩到720×307，当前视图如图1-4-27所示。如果没有被压缩到720×307，那是因为没有进行初始的项目设置。

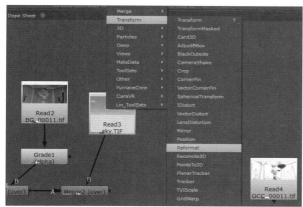

图 1-4-26　添加 Reformat

图 1-4-27　现在 sky 的大小为 720×307

7 应用颜色校正。当前背景的天空颜色过于暗淡，选择【Reformat1】节点，然后按C键添加【ColorCorrect1】颜色校正节点，**该节点用来快速调节饱和度、对比度、伽马、增益和偏移值，可以应用这些调节到一个片段的全局（master，即整个色调范围）、阴影、中间调和高光。**

观察视图窗口，如图1-4-28所示，将master（全局）之下的saturation（饱和度）后面的滑杆向右拖拉，数值大约调节为1.5，将contrast（对比度）调节为1.32左右。请注意，因为当前【ColorCorrect1】节点处于【Reformat1】节点的下方，所以颜色校正的效果仅影响【Read3】节点，完成效果如图1-4-29所示。

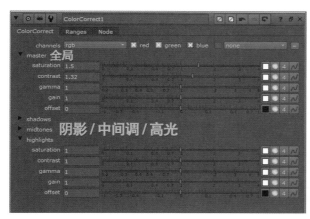

图 1-4-28　添加 ColorCorrect

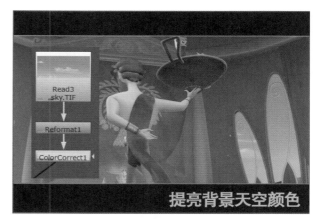

图 1-4-29　仅影响背景颜色

8 变换节点。下面让我们调整一下背景天空的大小和位置，选择【ColorCorrect1】节点然后按T键，添加【Transform1】变换节点。该节点不仅可以移动元素（translate），而且可以在同一个属性面板上旋转（rotate）、缩放（scale）和斜切（skew）。当激活【Transform1】变换节点的属性面板时，视图窗口会同时弹出变换节点的操作手柄，将光标放置到手柄的不同位置上并加以控制，可以对图像进行位移、拉伸、旋转和缩放的操作，按下Ctrl键可以拖动变换控制器的中心（改变轴心点），如图1-4-30所示。

首先将光标放置到操作手柄的圆圈位置，将背景图片略微放大，scale（缩放）数值大约为1.1。然后将光标放置到变换手柄的中心位置，移动背景图片，调节完成的translate（位移）数值为（0，–15），如图1-4-31所示。还有一种常用的数值调节方法，在【Transform1】的属性面板节点选一个数字，然后滚动鼠标滑轮可以实现数值的微调。请注意，使用【Transform1】节点会自动为素材添加alpha通道。

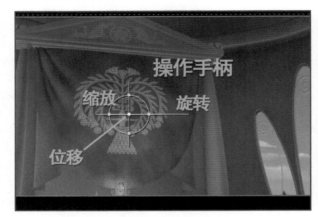

图 1-4-30　Transform 节点的操作手柄

图 1-4-31　translate 的 x 代表水平位置，y 代表垂直位置

9 添加动画。拖动橙色指针/播放指示器可以看到，当前的序列为上摇镜头，但是背景天空却没有同时跟随移动，因此，下一步我们开始学习设置位移动画。首先确保时间线上的 （橙色指针）处于第0帧处，在translate（位移）参数右侧的 （动画菜单）处右击，在弹出的快捷菜单中选择Set key（设置关键帧），如图1-4-32所示。

将 （橙色指针）移动到时间线的结尾，即第59帧处。将光标放置到变换手柄的中心位置，向上拖拉背景图片，调节translate（位移）的数值为（0，13），这将自动为最后一帧的位移参数设置一个关键帧，观察时间线可以看到初始和结尾的位置分别被设置了一个蓝色的关键帧。删除关键帧，如果关键帧设置错误，那么在translate（位移）参数右侧的 （动画菜单）处右击，在弹出的快捷菜单中选择No animation（没有动画），在弹出的对话框中选择Yes，如图1-4-33所示。

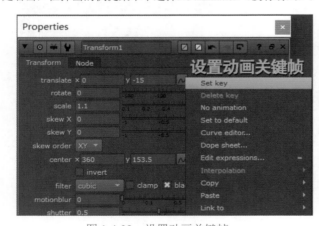

图 1-4-32　设置动画关键帧

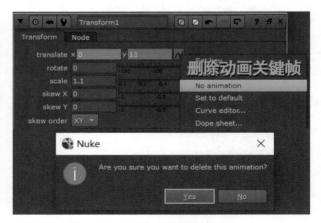

图 1-4-33　删除动画关键帧

10 叠加OCC图层。Ambient Occlusion（环境光遮蔽）被设计出来模拟全局光照，模拟物体之间产生的阴影，在不打光的时候就能增加体积感。它是实现全局光照中部分物体局部光照和阴影真实化的一种技术方式。选择【Read4】节点，然后按Shift键加选【Merge2】节点，最后按M键添加【Merge3】节点，当前节点树如图1-4-34所示。进入【Merge3】节点的属性面板，将叠加模式从over（用于叠加前景到背景上）更改为multiply（正片叠底）。**该叠加模式是乘法运算，**常用于去白留黑。该图层主要是通过改善阴影来实现更好的图像细节。

混合度。调节mix滑杆可以使A输入图像和B输入图像产生叠化的效果，同时一个浅灰色小方块出现在节点上，表示效果没有被完全使用。当数值调节到0时，仅显示B输入图像，然后调节mix滑杆，数值调节到0.5左右（该参数相当于不透明度选项），如图1-4-35所示。最后选择【Read4】节点，按D键禁用该节点查看叠加后的效果，再次按D键启用节点。

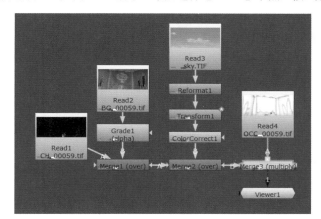
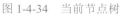

图1-4-34　当前节点树

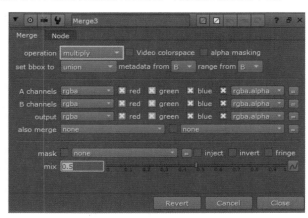

图1-4-35　叠加模式 multiply/mix 混合度

1.4.3　预览输出

在这一小节中学习如何使用Flipbook预览动画，Write节点将序列输出成视频或图片序列和指定的单帧，以及渲染输出时的常用命名的规范等。在学习如何使用Nuke中预览输出之前，需要养成保存工程文件的好习惯，通常工程的命名要与渲染的文件的名称保持一致。按Alt+Shift+S组合键或者Ctrl+Shift+S组合键，保存当前项目。在弹出的Save script as对话框中，找到project文件夹后输入"Lesson1_base_jianghouzhi_V3"，对当前脚本文件进行保存。

1 创建Flipbook预览动画。通常，视图窗口中显示的图像是Nuke采用即时渲染的方式进行显示的，但是会受到可用的内存量和计算机处理能力的限制。当遇到复杂的节点树导致出现卡顿的情况时，要使用Flipbook功能进行预渲染。

首先请确保选择了节点树的最底部【Merge3】节点，在菜单栏中，选择Render（渲染）> Flipbook Selected（快捷键Alt+F）。在弹出的Flipbook对话框中的Frame range（帧范围）选项中选择global（整体），即预览整个序列帧，然后单击OK按钮，如图1-4-36所示。在弹出的Flipbook对话框中，单击播放按钮查看预览结果，如图1-4-37所示。最后，单击右上角的 ✕ 按钮关闭Flipbook对话框，返回当前项目。

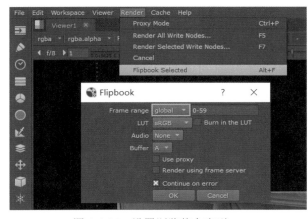

图1-4-36　设置浏览整个序列

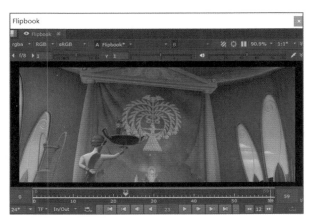

图1-4-37　使用 Flipbook 功能预览动画

2 渲染视频文件。选择节点树底部的最后一个【Merge3】节点，右击后在弹出的快捷菜单中选择Image（图像）> Write（写出）以添加【Write1】节点。**此节点渲染所有上游节点的结果，并将结果保存到磁盘上。** 在【Write1】节点的属性面板中，单击 ▣（文件），指定渲染文件的路径、名称和格式，如图1-4-38所示。

选择文件夹目录"D：\Nuke\1-4\out\"，然后在路径名的末尾，输入"Lesson1_base_jianghouzhi_V3.mov"作为名称。然后单击Save（保存）按钮，如图1-4-39所示。设置完成后会看到【Write1】节点出现mov格式的相关设置。

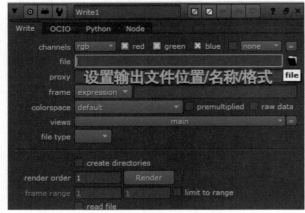

图 1-4-38　设置渲染文件的路径名称和格式

图 1-4-39　视频格式命名，最基本的要求就是原进原出

3 渲染整个序列。按F5键，或直接单击【Write1】写出节点中的Render（渲染）按钮。在弹出的Render对话框中，Nuke会提示指定要渲染的帧，Frame range（帧范围）选择global（整体），即渲染整个序列，如果需要渲染单帧Frame range（帧范围），选择custom（自定义）输入需要的渲染的单帧即可。

单击OK按钮，弹出Progress（进度）对话框，显示渲染进度，如图1-4-40所示。渲染完成后，在"D：\Nuke\1-4\out\"目录中找到视频"Lesson1_base_jianghouzhi_V3.mov"文件。右击后在打开方式中选择Quick Time player播放器，浏览渲染好的视频文件，如图1-4-41所示。

图 1-4-40　设置渲染帧范围 / 进度窗口

图 1-4-41　按键盘的左右方向键可以逐帧地查看视频文件

4 输出图片。按W键添加第二个【Write2】写出节点，输入端口连接到【Merge1】节点的输出端口。如果需要渲染图像序列，那么请输入"base.####.tga"，如图1-4-42所示。**####代表Nuke渲染文件的变量序号或帧号。简单来说，当输入"base.####.tga"时**，Nuke渲染了这些文件的第0帧到第2帧，渲染图像序列的名称为"base.0001.tga"和"base.0002.tga"，可以通过更改#号的数量来更改帧编号的填充数字位数。例如，需要渲染90帧的图像，那么输入"base.##.tga"即

可。渲染出的文件编号为"base.01.tga""base.02.tga"……

渲染alpha通道。默认情况下Nuke只会渲染rgb通道，因此将channels（通道）更改为rgba即可。渲染完成后选择【Write2】写出节点按1键将其连接到【Viewer1】视图节点，按A键检查渲染文件是否有alpha通道，如图1-4-43所示。

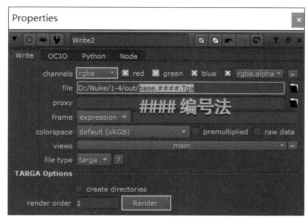

图 1-4-42　#### 编号渲染图片序列

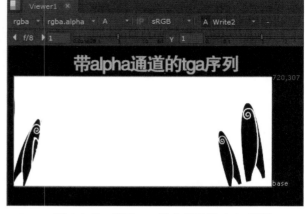

图 1-4-43　查看 tga 格式是否带 alpha 通道

5 %0d编号法。**标记帧编号的另一种方法是Printf（%0d）表示法。**在这种情况下，可以尝试输入"base.%03d.exr"，如图1-4-44所示。可以在d之前更改数字以调整填充数字的数量，例如 "%03d"或"%02d"。"%03d"表示填充数字为3位。例如，"base.001.exr"" base.002.exr"……

渲染多个通道文件。目前，OpenEXR格式（.exr）是唯一支持无限频道格式的文件。如果需要渲染输出所有通道，将channels（通道）的rgba更改为all即可，然后选择OpenEXR文件格式执行渲染，如图1-4-45所示。

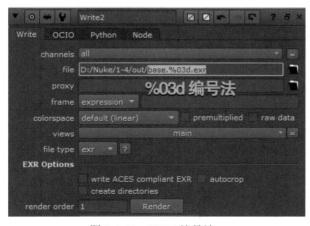
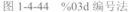

图 1-4-44　%03d 编号法

图 1-4-45　%03d 编号渲染的图片序列

6 节点的摆放美学。按Ctrl键可以看到【Read1】节点和【Merge1】节点之间的连接线间出现了一个"黄色的菱形"，拖动这个"黄色的菱形"可以创建一个【Dot1】连接点，快捷键是句号键。**该节点用于弯曲节点之间的连线，创建转折，使节点树看起来更加易于理解。请注意，【Dot】节点不会以任何方式改变输入图像。也可以通过在节点图上按句号键创建此节点。**调整节点树上节点的摆放位置，完成效果如图1-4-46所示。

保存工程文件。按Ctrl+Shift+S组合键另存为当前项目，在弹出的Save script as对话框中，找到project文件夹后输入

"Lesson1_base_jianghouzhi_V3"。

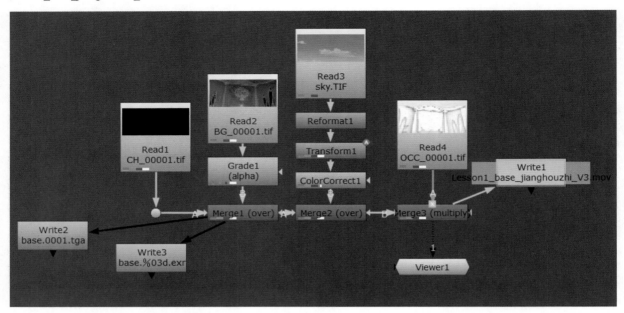

图 1-4-46　最终节点树，请注意每个节点组都有相对应的颜色

本小节读书笔记

1.5　快捷键与常用节点介绍

上一节我们学习了本书的基础核心案例，这一节我们来了解Nuke的常用快捷键与常用节点，为后面的学习打下良好的基础。

1.5.1　快捷键

Nuke公用快捷键：

Ctrl+N	新建项目	Ctrl+W	关闭项目
Ctrl+S	保存项目	Ctrl+Shift+S	项目另存为
Ctrl+Z	撤销	Ctrl+Shift+Z	重做
Ctrl+X	剪切	Ctrl+C	复制
Ctrl+V	粘贴	Alt+C	快速复制粘贴节点
Alt+K	克隆节点	Delete	删除
Ctrl+G	打组	Shift+S	打开软件预设/首选项
F12	清除播放缓存	Ctrl+I	新建视图节点
Alt+S	界面最大化	空格键	面板最大化显示切换
Alt+鼠标左键/右键	平移视图/面板	鼠标滚轮	缩放视图/面板
鼠标中键	平移视图/面板	Alt+鼠标中键拖动	单轴缩放曲线面板
Alt+G	跳到指定帧		

仅在节点操作区中有效的快捷键：

Tab	节点搜索框	0～9	视图切换
S	项目工程设置	R（Read）	导入/读取节点
W（Write）	写出	M（Merge）	合并节点
T（Transform）	变换节点	B（Blur）	模糊节点
C（ColorCorrect）	颜色校正节点	G（Grade）	分级/调色节点
O（Roto）	Roto节点	P（RotoPaint）	动态画笔/擦除节点
K（Copy）	通道复制节点	·（Dot）	连接点/骨节点
F	节点/对象居中显示		
D	启用/禁用节点	Ctrl+D	打断节点
Ctrl+Shift+X	提取节点	N	修改节点名称
L	快速规整节点	/	节点查找
Ctrl+G	创建组	\	节点会自动吸附到最近的网格上
Ctrl+Alt	选择上游节点	Alt+E	隐藏表达式箭头
Ctrl+A	全选	Ctrl+Alt+A	选择有关联的所有节点
N	修改节点名称	Q	查看工程脚本的保存位置和命名

Alt+K	关联节点	Shift+Alt+K	取消关联节点
Ctrl+Shift拖动节点到要替换的节点上	替换节点		
Ctrl+鼠标左键单击滑杆	恢复节点属性中的参数		

仅在视图窗口中有效的快捷键：

R（Red）	红色通道	G（Green）	绿色通道
B（Blue）	蓝色通道	A（Alpha）	alpha通道
Y（Luminace）	亮度通道	S	窗口设置
P	禁止视图刷新	F	居中或者近距离显示
H	最大化浏览视图	Ctrl+单击小色轮图标	打开拾色器
L	向前播放	J	向后播放
K	暂停播放	W	视图窗口对比查看
Tab	2D和3D视图的切换	Ctrl+鼠标左键	单击拾取颜色
Ctrl+Shift+鼠标左键	区域颜色的平均值	Ctrl+鼠标右键	取消拾取框（像素选择）
Q	打开/关闭视图窗口的显示	N	激活软选择
Ctrl+L	3D视图锁定/解锁		

在时间轴上的快捷键：

Ctrl+鼠标左键	定义时间线上的播放区域	←/→	前进/后退一帧
Shift+Home	跳到起始帧	Shift+End	跳到结尾帧
鼠标中键	重置时间轴		

在Tracker追踪中的快捷键：

X	向前跟踪一帧	C	向后跟踪一帧
Ctrl+Alt+鼠标左键	快速在指定位置添加跟踪点		
按住Ctrl键移动跟踪框找寻下一个跟踪点进行继续跟踪	偏移跟踪		

在绘制Roto遮罩时的快捷键：

Z smooth	将直角点变圆角点	Shift+Z（cusp/de-smooth）	将圆角点变成直角点
E increase feather	拉出Roto羽化	Shift+E（reset feather）	重置Roto羽化
Ctrl+Alt+鼠标左键	在Roto上添加锚点		

在RotoPaint绘制时的快捷键：

Shift＋鼠标左键	调节笔刷大小	Ctrl＋鼠标左键	拖动出笔刷克隆区域

1.5.2 常用节点介绍

Nuke的节点工具栏大致可以分为**2D节点组、3D节点组、实用节点组**和插件节点组四大类，如图1-5-1所示。

图 1-5-1 节点组

Image图像节点组：处理加载、查看和渲染图像序列，以及创建内置的Nuke元素，例如棋盘格和色轮。

1 Read（读取/导入）：此节点从磁盘加载图像，使用该图像序列帧的原始分辨率和帧范围。它将所有导入Nuke的图像转换为原生32位线性RGB色彩空间，在节点操作区按R键可以快速创建这个节点。

2 Write（写出/输出）：此节点渲染所有上游节点的结果，并将结果保存到磁盘上。通常会将Write节点加在节点树的末端，渲染最终输出。然而，Write节点有输入端口和输出端口，所以可以将它嵌入节点树的任何地方。常见的输出格式有DPX、MOV、OpenEXR，快捷键为W键。

3 Constant（色块）：生成一个和项目大小相同的图像，每个像素都是相同的颜色。该节点没有输入端口，可以将其作为素材来使用。单击color后面的色轮可以设置色块的颜色。

4 CheckerBoard（棋盘格）：生成一个棋盘格，可以用来当贴图或背景的占位符。

5 Viewer（视图）：在节点操作区中显示所连接进程节点的渲染输出。它不会以任何方式更改数据，只允许查看上游更改的效果。默认存在于节点操作区，也可以在节点操作区按Ctrl+I键创建这个节点。

Draw绘制节点组：包含Roto形状、绘制工具、颗粒、灯光包裹、光晕、渐变和其他基于矢量的图像工具。

1 Roto（绘制遮罩）：常用于绘制动态遮罩，修补画面的alpha通道，可以使用该节点绘制Bezier曲线和B样条线。视图窗口左侧的工具栏包括点选择和操作，以及形状创建工具，顶部工具栏是当前工具相关的选项设置，快捷键为O键。

2 RotoPaint（动态画笔）：它是一个基于矢量的节点，用于对镜头中的画面元素进行逐帧绘制、像素修补或蒙版修补等操作，和Roto节点相似，区别在于RotoPaint节点还有额外的笔刷、克隆/显示、模糊和减淡/加深等工具，快捷键为P键。

3 Grain（颗粒）：可以添加合成的颗粒（而不是真实的电影胶片上提取的颗粒）到图像上。这确保了合成中的所有元素看起来像是拍摄在同一张电影胶片上。

4 LightWrap（灯光包裹）：可以通过背景上"包裹"或将背景中的光线包裹到前景物体上，将物体合成到非常明亮的背景中。此节点通过混合背景像素，在前景物体的边缘创建一个反射光（应该在使用Merge节点将前景和背景合成之前，在前景元素上应用LightWrap）。

5 Text（文字）：此节点可以在图像上添加文字。文字节点也可以使用Groups选项卡上的动画层来添加动画，使它们的属性（如位置、大小、颜色）随时间变化，例如创建静止或滚动的演职员表；在Message里面输入frame[frame]，显示的结果为"frame+当前帧数"。

Time时间节点组：扭曲时间（即减速、加速或反转剪辑），应用运动模糊，并执行编辑操作，如滑动、剪切、拼接和冻结帧。

1 AppendClip（添加剪辑）：该节点用于拼接片段。拼接是指将片段首尾相连，使动作从一个镜头流向下一个镜头。拼接片段时，可以选择淡入/淡出、交叉叠化等视频转场。剪辑时，可以先使用FrameRange（帧范围）节点剪切输入序列，然后使用AppendClip节点将片段连接到一起。

2 Retime（重设时间）：变速节点，可以减速、加速或者反转片段中选中的帧，但不改变片段的整体长度。

3 FrameHold（帧冻结）：允许选择一帧画面来替代输入片段的所有帧。

4 FrameRange（帧范围）：设置剪辑的帧范围。首先使用此节点选择输入序列中的部分内容，其次使用AppendClip（添加剪辑）节点将结果追加在一起。

5 TimeOffset（时间偏移）：偏移剪辑，偏移剪辑是指在时间上向前或向后移动它（同步背景和前景中的事物）。偏移剪辑后，如果需要设置新剪辑的长度，在节点操作区按S键打开项目设置，然后输入帧范围值匹配到指定的输出范围。如果没有这样做，Nuke会使用第一帧或最后一帧来填充首尾的空帧。

6 OFlow（像素运动分析）：可以生成高质量的变速运动，如放慢或加快输入画面。OFlow分析画面中的每一个像素运动，并基于此分析生成运动矢量，然后沿运动方向生成新的插值图像。当然也可以使用OFlow添加运动模糊或者增强图像中的运动模糊。

7 TimeWarp（时间扭曲）：加速、减速或反转片段中选中的帧，而不必改变它的整体长度。

8 SmartVector（矢量分析）：将运动矢量写入“.exr”格式中，然后作为SmartVector工具集的一部分用于驱动Vector Distort节点。

9 VectorDistort（矢量置换）：从一个参考帧获取图案，然后使用SmartVector节点生成的运动矢量将它传播到整个序列。

Channel通道节点组：包含对通道和图层进行管理的节点。典型的通道是红色、绿色、蓝色和alpha，然而，还有许多其他有用的数据可以存储在独特的通道中。

1 Shuffle换位（重组通道）：从单个图像（1个输入）中重新排列最多8个通道。例如，用它可以将rgba.red切换成rgba.green，反之亦然；使用黑色替代一个通道（例如，移除alpha通道）或使用白色替代一个通道（例如，为素材添加一个白色的alpha通道）；创建新通道。要在两个分开的节点间重新排列通道。例如，一个前景和一个背景，可以使用ShuffleCopy节点。只是简单地将通道从一个数据流复制到另一个数据流，请使用Copy节点。

2 Copy（通道复制）：使用A输入端的通道替换B输入端的通道，快捷键为K键。

3 ChannelMerge（通道合并）：此节点可以将各输入端的通道合并成一个通道，并将结果保存到选中的output channel中。其他通道从B输入端中复制。默认情况下ChannelMerge会合并输入的alpha通道。

4 AddChannels（添加通道）：添加通道到输入图像中，新创建的通道会被填充颜色，该颜色在color按钮中定义。

5 Remove（重置通道）：该节点从输入剪辑中删除通道。

6 ShuffleCopy（通道复制）：从两个图像（2个输入）中重新排列最多8个通道。例如，用它可以将两个不同的通道（如beauty和reflection通道）连接到同一个数据流中。使用黑色替代一个通道（例如，移除alpha通道）或使用白色替代一个通道（例如，为素材添加一个白色的alpha通道）；创建新通道。

Color 颜色节点组：处理颜色校正、颜色空间和颜色管理。

1　Multiply（乘法）：在一个通道上乘以另一个给定的因子，这将使通道变量，同时保持黑点，此操作也叫增益。常用于调节不透明度（与Merge的区别在于，Merge降低mix是将A端口调节为不可见，B端口实际上没有受到影响。那么，如果需要同时调节A端口与B端口的不透明度属性，必须使用Multiply节点）。

2　Clamp（压制）：此节点约束或压制所选通道的值到一个指定的范围。默认情况下，它将所有通道的值压制在0～1。这样可以确保输入图像的最黑点和最白点在后续的显示设备上可见，或者对限制传递给后续节点（可以避免图像曝光）的数据非常有用。

3　Colorspace（色彩空间）：将图像从一个颜色空间转换到另一个颜色空间。例如，从Nuke的原生颜色空间转换到其他更适合指定程序或显示设备的颜色空间。请注意，如果需要在后续节点中恢复颜色空间需要再次添加Colorspace节点。

4　ColorCorrect（颜色校正）：快速调节对比度、伽马、增益和偏移值。可以应用这些调节到一个片段的全局（master，即整个色调范围）、阴影、中间调或高光，快捷键为C键。

5　Grade（分级/调色）：通过从视图窗口上采样像素来定义白场和黑场。将图像最亮的部分设置为纯白，最暗的部分设置为纯黑，这样可以压制过曝的图像，也可以使用此节点匹配前景和背景，快捷键为G键。

6　HueCorrect（色相校正）：精准调节色相范围内的饱和度分级，可以通过压制一系列的曲线达到此目的。横轴代表原始（或输入）饱和度，纵轴代表新的（或输出）饱和度。

7　Invert（反向）：也称反转通道值，从一个值减去该像素，该值使图像的黑色变成白色，白色变成黑色（用于反转遮罩的alpha通道）。

8　Log2Lin（Log转Lin）：当素材加载到Nuke中时，会自动将色彩空间转换为Nuke的原生颜色空间，即32位/通道RGB，它是一种线性格式。即便读入的是Kodak Cineon格式（一种对数格式，即Log格式），这种转换也会发生，而这种转换的反向过程，叫作lin-to-log转换。常用于抠像时还原拍摄时的颜色空间。

9　Saturation（饱和度）：需要校正图像饱和度，而不想将校正限制在特定范围内时，请使用此节点。如果你想调节某一范围内的饱和度分级（如减少绿幕、蓝幕溢色），请使用HueCorrect节点。

Filter滤镜节点组：添加特效的节点，如模糊、锐化、边缘检测和侵蚀。

1　Blur（模糊）：使用矩形、三角形、二次或者高斯滤波算法为图像添加模糊或磨砂效果。图像像素的模糊值是这样计算的：在size控制（以像素为单位）的约束下，检测相邻像素，并应用所选择的算法。默认的gaussian（高斯）会产生最平滑的模糊，但需要更长的渲染时间，快捷键为B键。

2　Defocus虚焦（移除焦点）：使用圆盘式滤波器使图像散焦。这允许模拟圆形镜头的散焦效果、创建"bokeh"（散景，即散焦时绽放的亮点）镜头模糊效果。如果要创建非圆形镜头模糊效果，请使用Convolve节点。只是简单模糊或磨砂图像，使用Blur节点，计算速度比Defocus快很多。

3　Denoise（降噪/去噪）：从视频素材上移除噪点或颗粒的高效率工具，它使用指定的滤波器移除噪点，而不损失图像质量。

4　EdgeBlur（边缘模糊）：在matte通道指定的遮罩内，模糊检测到的边缘。

5　EdgeDetect（边缘检测）：该节点检测获取alpha通道的边缘。

6　EdgeExtend（边缘扩展）：该节允许通过侵蚀或放大样本区域、从遮罩内部或外部更深处提取像素来校正柔和遮罩边缘的未预乘前景色。

7　Erode（fast）（快速侵蚀）：Dilate（也称为"扩张"节点），可以用来增大或缩小遮罩，和Erode（filter）（过滤侵

蚀）节点类似，但是计算成本较低，不常用。

8 Erode（filter）（过滤侵蚀）： FilterErode（也称为"收边"节点），对遮罩尤其有用，和Erode（fast）（快速侵蚀）节点类似，但是需要花费更多的时间，常用于收缩或扩展遮罩的边缘。

9 Erode（blur）（侵蚀模糊）： Erode（也称为"侵蚀"节点），负值扩展边缘，正值收缩边缘，和Erode（filter）（过滤侵蚀）节点类似，但是可以使用blur和quality控制添加模糊到输入图像，常用于模糊遮罩的边缘。

10 Glow（辉光）： 使用一个模糊滤波器添加辉光，使图像中的亮区域看起来更亮。

11 MotionBlur（运动模糊）： 添加真实的运动模糊到图像序列上。

12 VectorBlur（矢量模糊）： 加载三维软件渲染输出的运动模糊通道，再通过VectorBlur将运动矢量文件生成运动模糊。

13 VolumeRays（体积射线）： 创建放射性的光线。

14 ZDefocus（景深）： 根据深度图通道模糊图像。这允许模拟景深模糊，即depth-of-field（DOF）blurring。为了使图像散焦，ZDefocus将图像切分为很多层，每一层指定相同的深度值，用单个的模糊尺寸处理。处理完所有的层，它将从后往前将图像混合在一起，新的层将叠加在前一层的上面，这允许它保留图像中物体的顺序。

Keyer抠像节点组：处理明度抠像、色度抠像和差值抠像从图像系列中提取通道蒙版。

1 IBKGizmo（IBK抠像）： IBK抠像器不同于其他抠像器，区别在于它使用输入图像（一个干净的平面，上面只有背景的颜色变化）来驱动抠像，而不是单一的颜色拾取。这通常在扣除不平整的蓝/绿幕时能得到很好的结果。请注意从IBK-Gizmo中预渲染输出的一些格式，作为IBKGizmo的输出时，可能会丢失颜色信息，从而导致不正确的结果。因此建议预渲染图像使用"exr"格式，因为它支持全浮点数据，可以减少信息丢失。

2 IBKColour（IBK颜色）： IBK抠像包含两个节点——IBKColour和IBKGizmo。IBKColour从蓝/绿幕图像中创建干净的平面，IBKGizmo用于抠像。

3 Keyer（键控）： 根据输入图像/视频的红绿蓝通道/亮度/饱和度/最大值和最小值进行抠像。在视图窗口查看alpha通道，然后使用range图像调节遮罩的低像素值和高像素值。A手柄决定键的低或者透明像素值；所有低于这个值的像素都会被切为黑色（低切）。B手柄决定键的高或不透明值；所有高于这个值的像素都会被切为白色（高切）。然而，有时候遮罩主体会落在中性灰区域，这时候调节C手柄和D手柄让你移动键的高值的中心。

4 Primatte： 通过一个蓝/绿幕图像中采样单个像素或一个像素范围来增加键控。要使用Primatte单击Auto-Compute自动计算背景屏幕的颜色，并进行消除，甚至可以消除前景和背景的噪点。另外，也可以设置operation来使用颜色采样，在视图窗口选择一种颜色或一个颜色范围。然后Primatte会使用这些颜色创建遮罩。

5 Keylight： 它是一个工业标准的颜色差异抠像器。使用screen color选择器从Source输入端选择一种颜色，作为蓝/绿幕的颜色，使用Screen Matte参数改善屏幕遮罩的范围。

Merge合并节点组：使用多种函数运算的方式将多个分层的图像进行组合的工具节点。

1 AddMix（添加混合）： A输入的alpha是用来索引两个颜色校正LUTs的。第一个用来乘A输入，第二个用来乘B输入，两个结果相加得到最终结果。AddMix使用一个和Merge节点的over模式相似的运算，并且对图像进行预乘。

2 Keymix（键控混合）： 使用一个指定的Roto形状图像作为遮罩来叠加两个图层。可理解为就是取A的mask范围（也就是白色范围）去替换B的相同范围，请注意它使用的方式是替换而不是盖在B之上。

3 Dissolve（融合）：创建两个输入图像的加权平均值，这个节点可以把两个素材通过透明度的变化进行一个融合。

4 Merge（合并）：可以将多个图像叠加在一起。使用此节点时，需要选择一种合成算法，来决定怎样计算一个输入和另一个输入的像素值，从而生成新的像素值作为合并图像的输出。operation下拉菜单中有大量不同的合成算法，为你创建合成提供了很大的方便，快捷键为M键。

5 Switch（开关）：在任意数的输入之间切换，这在使用Gizmo时是非常有用的，就像灯的开关按钮。

6 Premult（预乘）：此节点使用输入端口的rgb通道乘以其alpha。例如，alpha通道为0（黑色），无论什么颜色乘以0最后都会变成黑色；如果alpha通道为0.5那么预乘后的画面的亮度和颜色都会降低为之前的一半；而alpha通道为1（白色），那么1乘以任何数等于任何数，因此它的亮度和颜色保持不变。

7 Unpremult（预除）：此节点使用输入端口的rgb通道除以其alpha。

Transform变换节点组：处理平移、旋转、缩放以及跟踪、扭曲和运动模糊。

1 Transform（变换）：不仅可以平移元素，而且可以在同一个属性面板上位移、旋转、缩放和斜切它们。当激活Transform节点时，视图窗口会出现一个变换控制操作手柄进行辅助调节，快捷键为T键。

2 Card3D（三维平面）：应用和Transform节点相同的几何变换，但是添加了一个Z轴操作。它变换图片，就像把图像打印在一个平的卡片上并将卡片放置在摄像机前面。Card3D节点的变换不是真3D，而是所谓的2.5D，2.5D在制作类似一个元素的"假"透视或"假装"摄像机变焦的变换时很有用。

3 Crop（裁切）：切掉图像区域中不想要的部分。可以使用黑色填充被切掉的部分，或调节图像的输出格式来匹配被裁切的图像。

4 CornerPin（边角定位）：根据图片序列帧的4个点坐标的追踪信息来替换画面。实际上，这个节点能够让你用新的序列帧替换任何4个角的画面。

5 LensDistortion（镜头失真/畸变）：允许对图像添加或移除镜头畸变。

6 Mirror（镜像）：围绕格式区域的中心翻转输入图像。X轴上的翻转会垂直镜像图像，Y轴上的翻转会水平镜像图像。

7 Reformat（重置尺寸）：重新调整图像序列的大小和位置到一个不同的格式（宽和高），常用于根据分辨率和像素宽高比生成匹配所需图像格式的图像序列，创建缩略图和缩放图形。

8 Tracker（跟踪）：这是一个2D跟踪器，Tracker节点允许根据图像的位置、旋转和大小提取动画数据。使用表达式可以直接将数据应用于转换和匹配移动另一个元素。或者可以颠倒数据的值，并将它们应用到原始元素（再次通过表达式）以稳定图像。

9 PlanarTracker（平面跟踪）：该节点是一个功能强大的跟踪工具，用于跟踪源画面中的"刚性表面"（例如，一面墙或者显示器屏幕就是一个良好的跟踪平面），使用跟踪结果可以将"跟踪的平面"替换为另一幅图像。

10 GridWarp（网格变形）：通过从一个Bezier网格转移图像到另一个Bezier网格来扭曲图像。

3D节点组：处理Nuke的3D工作空间，包含模拟一个真实的三维环境所需要使用的节点与工具。

1 Card（平面）：创建一个可以添加到三维场景的物理平面，可以调节平面上的映射纹理（通常是一个剪辑片段）。

2 Cylinder（圆柱体）：在三维场景创建一个可调节的圆柱体，可以调节映射纹理到圆柱体上，通过连接一个图像到img输入上。圆柱体是一种由两个相同的圆形或椭圆形底面和一个曲面构成的集合体，可以控制它的几何分辨率或面数

（当然你也可以用图像赋予它纹理）。

3 ModelBuilde（模型构建器）：提供了一种为2D拍摄创建3D模型的简单方法。可以通过创建形状对其进行编辑来构建模型，并通过将顶点拖动到相应的2D位置来将模型与2D素材对齐。

4 ReadGeo（导入模型）：从指定的位置导入几何图形。

5 Light（灯光）：使用该节点添加点光源、平行光或聚光灯，而不是使用特定的预定义灯光节点。在节点的属性面板中的light type下拉菜单中选择灯光类型，属性面板内的参数将根据所选择的灯光类型发生变化。此节点也可以通过File选项卡导入fbx文件中的灯光。

6 ReLight（重新照明节点）：获取包含法线和点位置通道的2D图像，并允许使用3D光源重新照亮它。

7 UVProject（UV坐标节点）：设置对象的UV坐标，允许将纹理图像投影到对象上。如果对象已具有UV坐标，则此节点将替换它们。

8 ApplyMaterial（应用材质节点）：将材质应用到3D对象。

9 TransformGeo（模型变换）：平移、旋转、缩放、斜切3D几何物体。

10 MergeGeo（模型合并）：将多个3D几何体合并为一个大的几何体，以便你可以同时处理所有的几何体。

11 Project3D（三维投射节点）：通过摄像机将输入图像投射到3D对象上。

12 Camera（摄像机）：摄像机可以连接到Scene节点和ScanlineRender节点。连接到ScanlineRender节点的Camera定义用于3D渲染器的投影。摄像机也可以使用Projection选项卡和一个Project3D节点，来投射2D纹理贴图到场景中的3D物体上。

13 CameraTracker（摄像机跟踪）：提供一个集成的摄像机跟踪或运动匹配工具，允许创建一个虚拟摄像机，匹配原始摄像机的运动。跟踪2D素材的摄像机运动，可以添加虚拟3D物体到2D素材上。

14 Scene（场景）：无论此节点在脚本的哪个地方，Scene节点是场景分级中最高级别的节点，因为它连接着三维空间中所有的元素、所有几何体、摄像机和灯光。每个Scene节点都应该连接到ScanlineRender或PrmanRender节点上，告诉Nuke渲染场景的结果。

15 ScanlineRender（扫描线渲染器）：当连接到一个Scene节点时，ScanlineRender节点从连接到cam输入的摄像机视角（如果cam输入不存在，则使用默认摄像机）渲染所有连接到场景的物体和灯光。渲染的2D图像会传入下一个节点，也可以使用此结果作为其他节点的输入。

Particles 粒子节点组：处理内置的粒子系统，通常用于产生雾、烟雾、雨、雪和爆炸等效果。

1 ParticleEmitter（粒子发射器节点）：创建粒子所需的唯一节点，当没有几何模型输入，粒子发射的行进的法线方向是Y轴。连接Viewer节点和几何模型后，单击时间轴上的播放以查看几何模型表面发出的默认粒子集。

2 ParticleBounce（粒子反弹节点）：使粒子看起来从3D形状反弹，而不是穿过它。

3 ParticleCache（粒子缓存节点）：将粒子系统的几何体模拟存储到一个文件中，它可以在Nuke的不同合成或其他机器上读取而不需要重新计算。

4 ParticleMerge（粒子合并节点）：合并多个粒子节点到一个粒子流中，常用于力与碰撞。

5 ParticleGravity1（粒子重力节点）：可以将重力施加到粒子上。

6 ParticleTurbulenc（粒子湍流节点）：使粒子在X、Y或Z方向上分散。

7 ParticleWind1（粒子风节点）：模拟吹在粒子上的风。

Deep深度节点组：包含与深度图像合成相关的节点。三维场景渲染出一套深度信息。通过Nuke的深度节点将其转换为2D信息，然后使用这些2D信息做画面的前后遮挡关系。

1 DeepColorCorrect（深度颜色校正节点）：用于深度合成的颜色校正，控制不同深度位置的阴影中间调和高光的范围。

2 DeepFromImage（图像转深度节点）：将2D图像转换为深度图像。

3 DeepMerge（深度合并节点）：合并来自多个深度图像的样本。

4 DeepRead（深度读取节点）：主要用于读取三维软件渲染出来的深度图像素材。

5 DeepRecolor（深度重新着色节点）：可以将深度文件和标准2D彩色图像进行合并。

6 DeepReformat（深度重置尺寸节点）：设置深度图像的尺寸、比例等。

7 DeepSample（深度采样节点）：使用此节点对深度图像中的任何给定像素进行采样。

8 DeepToImage（深度转二维节点）：将深度信息进行合并转换为传统的2D图像。

9 DeepToPoints（深度转点云节点）：将深度图像的信息转换为3D空间中的点，可以在Nuke的3D视图中看到这些点，例如点云。这样就可以明确3D空间中物体的前后位置关系。

10 DeepTransform（深度变换节点）：使用此节点重新定位深层数据。

11 DeepWrite1（深度写出节点）：此节点呈现所有上游深度节点的结果，并以扫描线OpenEXR 2.4.2格式将结果保存到磁盘。

Views视图节点组：视图节点处理立体或多视图合成。

1 Anaglyph（立体图像）：在制作立体的或多视角的项目时，可以使用该节点将输入图像转换为立体的图像。默认情况下，左视图被过滤掉蓝色和绿色，右视图被过滤掉红色。使用双色立体眼镜观察时立体图像会产生3D效果。

2 MixViews（混合视图）：在制作立体的或多视图的项目时，可以使用该节点在视窗中查看两个视图的融合效果。还可以检查这些视图中的元素是如何对齐的。

3 SideBySide（并排视图）：在制作立体的或多视图的项目时，可以使用该节点在视窗中并排查看两个视图。

4 ReConverge（重汇聚）：在制作立体的或多视角的项目时，可以使用该节点让移动聚点（眼睛或相机向内旋转）。当使用3D眼镜观看时，在图像上选中的点会与屏幕等深，这个点称为聚点，也就是两个摄像机的视线相遇的点。

5 JoinViews（连接视图）：如果工程设置里有不同视图的文件（例如，一个左视图文件和一个右视图文件），该节点可以将这些文件连接到一个输出上。

6 Split and join（拆分并加入）：此节点是OneView（单视图）节点和JoinView节点的组合，它允许提取项目设置中的所有视图，并单独处理它们，然后将它们重新合并在一起。

MetaData元数据节点组：处理嵌入图像中的信息，例如图像的原始位深度。

ToolSets（工具集节点）：处理在Nuke中创建的自定义工具。您可以创建自己的工具集或修改现有的工具集。

1 Create（创建）：在Nuke工具栏中创建一个节点工具集。要创建工具集，先在节点图上选择想包含的节点，然后单击ToolSets > Create。弹出Create ToolSet对话框，使用ToolSet menu选择想放置新工具的菜单，然后在Menu item输入框中输入名字，最后单击Create按钮。默认情况下，新工具集被设置在ToolSet菜单下，如果想为工具集创建一个子文件夹，可以

在Menu item输入框中，在工具集名称前指定文件夹名称，用/（斜线）分隔。例如，输入"Roto/BasicRoto"将在ToolSet菜单中创建一个Roto子文件夹，并将新的BasicRoto工具放置其中。

2 Delete（删除）：此节点允许删除之前创建的工具集。只需在工具栏上单击ToolSets>Delete，然后选择想要删除的工具集，在弹出的对话框中选择Yes。

Other其他节点组：包含用于整理节点树的脚本文件和视口显示的附加节点。

1 Backdrop（背景框）：此节点将在节点图中对节点进行可视化的分组。插入一个背景节点将在节点后面创建一个框。当您移动框时，与框重叠的所有节点会被移动。通过插入多个背景节点，您可以将节点树中的节点分组到不同颜色和标题的框上，这使得在大型节点树中找到特定节点更容易。

2 Dot（连接点）：此节点可以弯曲在其他节点之间的连线，这样更易于阅读。

3 StickyNote（注释节点）：该节点允许您向节点图添加注释，通常它们是作为对节点树中的元素注释而使用的。

4 All plugins（所有插件）：此菜单包含Nuke中可用的节点，也包括任何不支持的节点（如当前支持的节点的更早版本）。如果需要更新菜单目录，请单击Update按钮。

插件节点组包含最流行的各类插件。例如，FurnaceCore Nodes、Ocula 4.0 Nodes和CaraVR 2.1 Nodes等插件。

本小节读书笔记

第 2 章
遮罩与绘制

2.1　Roto节点绘制遮罩

2.2　Roto节点的应用

2.3　RotoPaint动态画笔

2.1 Roto 节点绘制遮罩

Nuke中创建黑白的遮罩通常有两种方法：抠像或手动绘制蒙版遮罩。Roto节点用于绘制蒙版、创建动态遮罩，修补画面的alpha通道，是Nuke工作中常用的核心节点。

2.1.1 Roto 节点

1 添加Roto节点。首先导入素材文件"ice age.jpg"和"bg.jpg"。按S键激活项目设置面板，单击"全尺寸格式"下拉菜单，选择"HD_1080 1920×1080"。在节点工具栏选择Draw（绘制）> Roto（绘制遮罩），按1键将其连接到【Viewer1】节点，如图2-1-1所示。

bg端口。【Roto1】节点的bg端口用于背景/素材输入。当bg端口没有连接任何节点时，在合成中作为alpha通道使用，当bg端口连接素材时，一般情况下用于提取画面的rgb通道。绘制Bezier形状时，bg端口没有连接任何节点时，是以项目设置的分辨率进行绘制的，当连接素材时，改为使用素材的分辨率，二者是不同的，如图2-1-2所示。

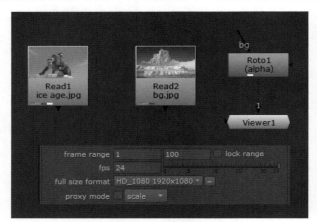

图 2-1-1 左侧工具栏和顶部的工具设置

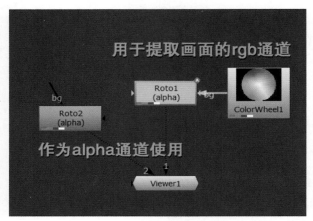

图 2-1-2 bg 端口的作用

2 曲线绘制工具组。激活【Roto1】节点的属性面板时，视口中会同时添加两个新的工具栏，左侧的工具栏包括点选择、操作以及形状创建工具，上方的工具栏是当前工具相关的选项设置。【Roto1】节点的曲线绘制工具组下，提供了多种形状创建方式，默认情况下Nuke左侧工具栏激活的是 ✏Bezier（贝塞尔）工具。**在视图窗口中单击以放置点，绘制时单击鼠标左键会创建直线，要闭合形状，请单击第一个绘制出的控制点并按Enter键，**图2-1-3创建了一个三角形。

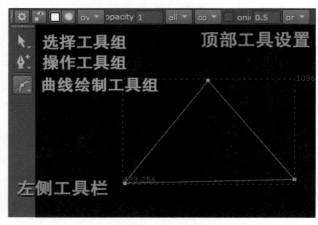

图 2-1-3 使用 Bezier 工具创建直线

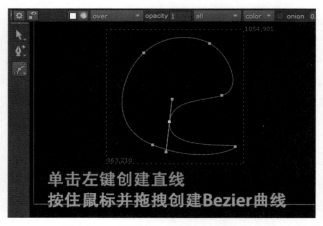

图 2-1-4 使用 Bezier 工具创建曲线

再次选择 ，**按住鼠标并拖动可以创建Bezier曲线**，如图2-1-4所示，创建了一个不规则的Bezier形状。请注意，若要使形状保持打开状态，结束绘制时按Esc键即可。

3 B-Spline（B样条线）。B-Spline是经过一系列给定点的光滑曲线，实际Roto范围只是最里面的曲线，外部的直线只是作为参考线使用，控制点的数量决定了线的弯曲度，每个点也可以单独控制线段的弯曲程度，如图2-1-5所示。

Ellipse（椭圆）。可以直接绘制椭圆形或者按Ctrl+Shift键，以放置点为中心绘制出正圆。Rectangle（矩形）。可以直接绘制矩形或者按Ctrl+Shift键，以放置点为中心绘制出正方形，如图2-1-6所示。

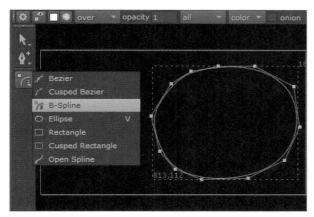

图 2-1-5　调节点控制样条线的张力

图 2-1-6　按 Shift 键绘制正圆和正方形

4 Open Spline（单线曲线）。就是一根"不闭合"的线段，常用于制作人物的发丝。要绘制不闭合的线段，选择 （"单线曲线"工具）进行绘制，完成后按Enter键退出当前绘制状态即可。曲线上有3种类型的手柄："黄色手柄"控制曲线的弯曲度；"紫色手柄"控制曲线的羽化（模糊）大小；"绿色手柄"控制曲线粗细度。Width（宽度）数值用于控制样条的整体厚度，如图2-1-7所示。

alpha通道。【Roto1】节点默认情况下绘制的"Bezier形状"，只会产生alpha通道。因此按A键进入alpha通道查看Roto绘制的白色形状（**在Nuke的alpha通道中，白色表示不透明，数值为1；黑色表示透明，数值为0；灰色表示图层叠加的时候会呈现半透明情况，数值是0～1**），请再次按A键回到RGB通道，如图2-1-8所示。

图 2-1-7　单线曲线不需要形成闭合形状

图 2-1-8　默认绘制只会产生 alpha 通道

5 选择工具组。在左侧工具栏上的第一个按钮单击鼠标右键，会弹出选择工具组菜单。 Select All（全选）：**可以选择并移动Roto上的任意组成元素，包括控制点、样条线、羽化点**。当使用 框选图形上的两个以上的控制点后，视口中会出现白色的操作框，拖动操作框可以将选定的控制点作为一个整理进行位移和缩放处理，如图2-1-9所示。

操作工具组。在视图左侧的Roto工具栏中，Add Points（"加点"工具）：单击可以在创建好的"Bezier形状"上添加新的控制点，快捷键是Ctrl+Alt+鼠标左键。Remove Points（"移除点"工具）：单击可以任意删减一个控制点。Cusp Points（直角点）：通过单击可以将任意Bezier点转换为Linear点，快捷键是Shift+Z键。Smooth Points（"圆角点"工具）：通过单击可以将任意Linear点转换为Bezier点，快捷键是Z键，转换为Bezier点后，按Ctrl键仅调节单侧的切线手柄。Open/Close Curve（"打开/闭合曲线"工具）：通过单击可以打开或闭合曲线。Remove Feather（"移除羽化"工具）：通过单击可以去除Roto边缘的羽化效果，也可以在右击弹出的菜单中找到这些命令，如图2-1-10所示。

图 2-1-9　操作工具组　　　　　　　　图 2-1-10　调节切线曲率与右击弹出菜单

6 羽化。Select Feather Points（"选择羽化点"工具）：使用该工具可以选择并移动Roto上的羽化点，从而在选区外部创造出边缘的羽化效果。或者，框选需要羽化的点后按E键，Nuke会自动沿点的切线方向创建一个定量的羽化边缘，重复按E键，该边缘会定量递增。按下Shift+E键，羽化点将恢复原始位置。或者在视口中单击鼠标右键，在弹出的菜单中选择reset feather（重置羽化），如图2-1-11所示。

属性面板。更改输出通道，首先创建一个"Rectangle1"矩形和"Bezier1"贝塞尔形状。Output（输出）的默认值为alpha通道，是指Roto节点最终输出的通道，通常情况下保持默认即可，有需要的情况下我们会把Output（输出）属性修改为rgba，直接输出所有通道，如图2-1-12所示。

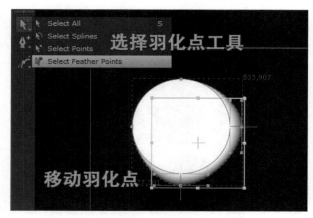

图 2-1-11　手动添加 / 使用快捷键添加羽化　　　图 2-1-12　将输出类型由默认的 alpha 通道更改为 rgb 通道

7 更改形状颜色。选择Bezier1，切换到shape（图形）选项卡，展开color后面的（色轮），可以更改Roto输出形状的RGB颜色，如图2-1-13所示。

premultiply（预乘）。对选定的通道进行预乘操作（**预乘可以理解为乘法运算，是通道中的alpha通道与rgb颜色通道进**

行乘法运算，alpha通道中数值为1的白色区域乘rgb彩色通道后即可保留彩色通道，因为任何数乘以0都等于0，所以alpha通道中数值为0的黑色区域乘rgb彩色通道后画面变为黑色），或使用蒙版限制图像显示区域。预乘。首先创建一个【CheckerBoard1】棋盘格节点，【Roto1】节点的bg端口连接到【CheckerBoard1】节点的输出端口，如果需要让当前画面的rgb通道受alpha通道的影响，那么【Roto1】节点的属性面板，Output（输出），更改回默认的alpha，然后将premultiply（预乘）后面的none（没有）更改为rgba。更改为rgba后，相当于在【Roto1】节点的下方添加了一个【copy】通道复制节点和一个【Premult】预乘节点，如图2-1-14所示。

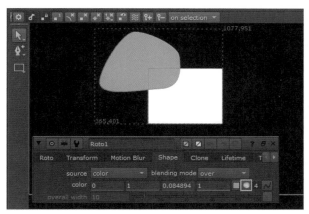

图 2-1-13　手动添加 / 使用快捷键添加羽化

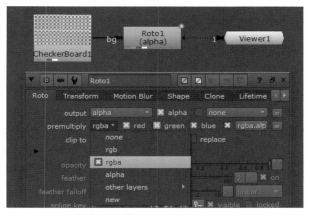

图 2-1-14　预乘，使用 alpha 通道对 rgba 画面进行提取

8 opacity（不透明度）：用于控制Roto的不透明度显示，参数范围为0～1。feather（羽化）：用于设置Roto边缘的羽化程度，正值则向外羽化，负值则向内羽化。feather falloff（羽化衰减）：用于设置Roto边缘羽化的衰减度，数值越小，羽化边缘过渡得越生硬，数值越大，羽化边缘过渡得越平滑自然，如图2-1-15所示。

spline key 1 of 2 表示快速访问图形的关键帧。数字字段显示当前帧是否是关键帧，以及关键帧的总数。例如，当前显示有两个关键帧，目前播放指示器位于第2个关键帧。表示移动到上一个或下一个关键帧。表示设置或删除关键帧。

9 Root列表框。每当用户绘制出一个形状，Nuke就会同时将其记录保存在列表框中。例如，当前有Rectangle1和Bezier1，双击"Rectangle1"可以将其名称更改为"矩形"。选择"矩形"单击鼠标右键会弹出一个命令菜单，可对当前图层进行删除、剪切、复制和平面跟踪等操作。选择Add new layer（新建列表层），如图2-1-16所示。

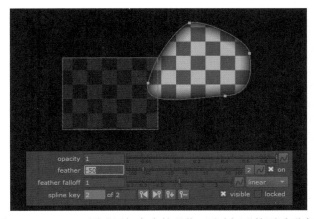

图 2-1-15　Bezier 图形添加向内的羽化 / 更改矩形的不透明度

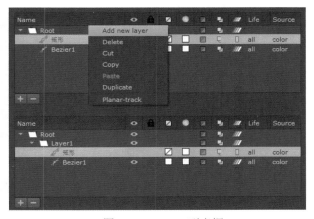

图 2-1-16　Root 列表框

可以在根目录下创建一个名为"Layer1"的文件夹，选择"矩形"和"Bezier1"将其移动到"Layer1"的文件夹中，使其成为"Layer1"的子层级，从而进行统一的调节与控制。双击 矩形 以编辑形状或组名称。 表示形状或组是否可见

和可渲染。🔒表示锁定或解锁形状或组。◾表示设置形状轮廓线的颜色。◉表示设置形状的填充颜色。◪表示反转形状或组。◼表示设置形状或组的混合模式。◿表示是否将运动模糊应用于形状。Life 表示可见形状的帧范围。

10 合并或删除形状。如果需要剪掉矩形，进入Shape（图形）选项卡，选择"矩形"，将blending mode（混合模式）更改为minus（减法），即从A减去B，如图2-1-17所示。另一个常用的混合模式是plus（加法）。如果勾选invert（反转），Roto的形状会进行反转操作，现在视口中仅剩下两个图形交汇的地方。

Lifetime（生存时间）选项卡，用于设置Roto遮罩的生存时间范围。有5种类型：all frames（所有帧），选择显示在视口的所有帧；start to frame（开始帧），选择从第一帧显示到指定的帧；single frame（单帧），仅显示在一个帧上；frame to end（到结尾），选择显示从指定帧到最后一帧；frame range（范围），选择显示从指定帧到指定帧，如图2-1-18所示。

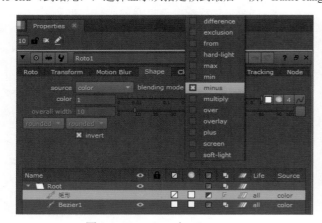
图 2-1-17　minus 与 plus

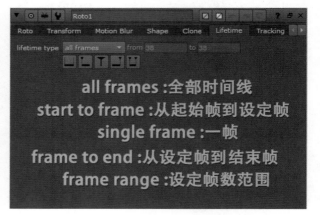
图 2-1-18　Lifetime 选项卡

11 作为遮罩使用。首先因为【Read1】节点的大小与项目设置不匹配，在其下方添加一个【Reformat1】重设尺寸节点。进入【Read1】节点的属性面板，勾选Auto Alpha。【Roto】节点第一个常见的用途是作为遮罩使用。例如，在【Merge1】节点的mask端添加一个【Roto1】节点，决定前景哪些部分需要保留，如图2-1-19左侧所示。或者，在【ColorCorrect1】节点的mask端添加一个【Roto2】节点，决定哪些区域受颜色校正的影响，如图2-1-19右侧所示。

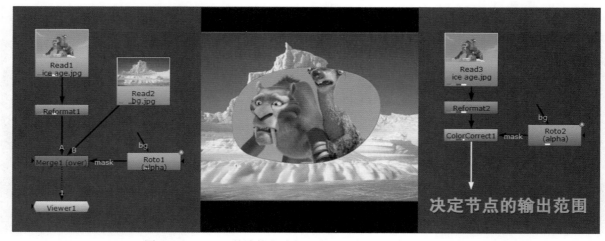
图 2-1-19　Roto 的连接方式都用来处理 alpha 通道的相关问题

12 常用的三种连接方式。【Roto】节点在【Merge】节点中有一种专用算法是"mask"，首先将绘制好的【Roto1】节点放置到【Merge1】节点的A输入端口，然后将【Merge1】节点的运算模式更改为"mask"，**这种运算模式仅显示A与B**

的alpha相重叠的区域。如果需要在原有alpha通道的基础上添加新的alpha区域，请在【Roto1】节点的上方添加【Roto2】节点，如图2-1-20左侧所示。

如果需要在现有的通道基础上删除一部分alpha区域，那么首先将【Roto3】节点放置到【Merge2】节点的A输入端口，然后将【Merge2】节点的运算模式更改为"stencil"（减法），**这种运算模式只显示B但不包含A的区域**，如图2-1-20中间所示。如果需要将【Roto1】节点绘制的区域添加到图像的alpha通道中，按K键添加【Copy】节点，将绘制好的【Roto4】节点放置到【Copy1】节点的A输入端口，将图片即【Read3】节点连接到【Copy1】节点的B输入端口，最后添加【Premult1】预乘节点提取正确的alpha通道。

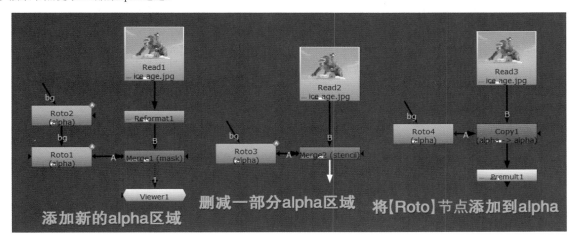

图 2-1-20　添加 / 减少 alpha 通道 / 复制 alpha 通道

2.1.2　绘制遮罩

【Roto】节点所绘制的遮罩分为静态遮罩和动态遮罩。静态遮罩是指绘制一帧高质量的像素提取，也可以理解为电影级蒙版绘制。通过下面的案例学习如何制作一个高质量的静态Roto，然后为提取的图形填充颜色和添加描边效果。

1 添加alpha通道。【Read1】节点载入的是一个没有alpha通道的jpg文件，进入【Read1】节点的属性面板，勾选Auto Alpha，为素材添加一个纯白色的alpha通道，如图2-1-21所示。【Read1】节点的素材大小与项目设置不匹配，在其下方添加一个【Reformat1】重置尺寸节点，如图2-1-22所示。

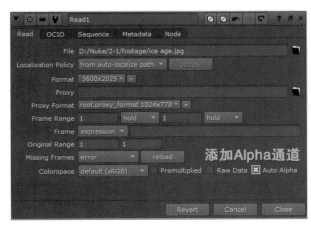

图 2-1-21　为没有通道的图像添加 alpha 通道

图 2-1-22　养成习惯先重设尺寸后再开始绘制 Roto

2 绘制剑齿虎。绘制前首先要分析素材，因为剑齿虎与树懒存在一定程度的穿插，所以要提前考虑好，避免【Roto】节点绘制完成后存在接缝情况。**绘制形状时，第一步需尽量减少控制点的使用量，并且不允许拖拉Roto的虚边。** 现在，沿爪子的轮廓创建Bezier角点，单击鼠标左键会创建直线，按住鼠标左键并拖动可以创建Bezier曲线，最优先考虑的是Bezier角点的位置和如何减少点的使用数量，如图2-1-23所示。

沿剑齿虎绘制完成一圈后，第二步进行精细调节。如果控制点上没有控制弧度的手柄，按Z键将其转换为Bezier角点即可。调节时可以按Ctrl键打断手柄的切线，仅调节一侧的切线，技术要点在于线的边缘必须卡到实边与虚边的中间，如图2-1-24所示。

图 2-1-23　减少点的使用量

图 2-1-24　线的边缘卡到实边与虚边的中间

3 熟练使用直线和Bezier曲线。绘制完成剑齿虎后，打开【Read1】节点的属性参数面板，将premultiply（预乘）后面的none（没有）更改为rgba。Root列表框中，将名称由"Bezier1"更改为"剑齿虎"，如图2-1-25所示。

接下来绘制树懒，和绘制剑齿虎一样，第一遍绘制重点在于如何优化控制点的个数，第二遍调整控制点的手柄从而更改Bezier曲线的弧度。绘制完成后，如果发现缺少控制点，也可以适当使用 ⊡ 添加新的控制点，绘制完成后将名称由"Bezier1"更改为"树懒"，如图2-1-26所示。

图 2-1-25　剑齿虎的控制点使用情况

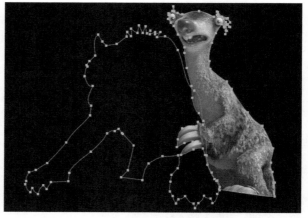

图 2-1-26　隐蔽剑齿虎检查树懒的形状是否完整

4 合成到背景。选择【Roto1】节点按Shift键加选【Read2】节点，按M键添加【Merge1】节点，按1键将其连接到【Viewer1】视图节点。选择【Roto1】节点按T键在其下方添加【Transform1】节点，将scale（缩放）数值调节为0.67，translate（位移）数值调节为（-8，-2.5），将剑齿虎和树懒放置到浮冰上，如图2-1-27、图2-1-28所示。

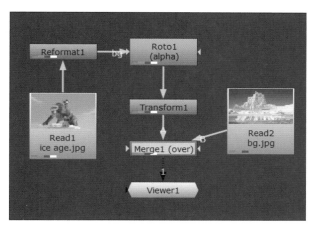

图 2-1-27　合并到背景中

图 2-1-28　完成合并后的效果

5 修补毛发边缘细节，如图2-1-29、图2-1-30所示。对于没有处理干净的区域，绘制新的Roto形状，将blending mode（混合模式）更改为minus（减法），按A键进入alpha通道可以看到该区域已经被剪掉。当前视口中的画面看上去没有变，而实际上alpha通道已经发生了变化，在【Transform1】节点下方添加一个【Premult1】预乘节点即可。还可以将【Merge1】节点的叠加模式更改为matte，这种运算模式就是A的alpha预乘加B的RGBA所得结果，用于未预乘的图像。

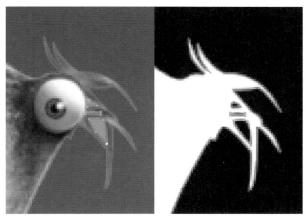

图 2-1-29　修补删除通道

图 2-1-30　减法运算

6 填充颜色。首先在【Reformat1】节点下方，按句号键添加一个【Dot1】连接点，选择【Roto1】和【Transform1】

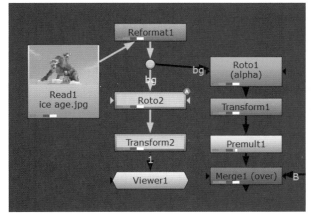

图 2-1-31　复制节点

图 2-1-32　更改图形填充颜色

节点按 Alt+C 键进行复制，创建副本【Roto2】和【Transform2】节点，bg 的端口连接到【Dot1】连接点的输出端，如图 2-1-31 所示。进入【Roto2】节点的属性面板，output（输出）更改为 rgb。切换到 shape（图形）选项卡，选择创建的 5 个 "Bezier 图形"，单击 ⚫（色轮）将图形的填充颜色更改为红色，如图 2-1-32 所示。

7 降低不透明度。按 M 键添加【Merge2】节点，A 端口连接到【Transform2】节点的输出端口，B 端口连接到【Transform2】节点的输出端口，在【Merge2】节点的属性面板中，将 mix（混合度）的数值调节为 0.2，如图 2-1-33、图 2-1-34 所示。

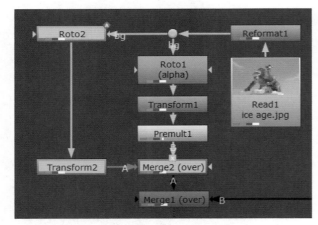

图 2-1-33　降低图形不透明度

图 2-1-34　降低不透明度效果

8 创建描边 alpha 通道。按 Tab 键调出节点搜索框，输入 Erode（fast）快速侵蚀，添加【Dilate】扩张节点，**该节点常用于增大或缩小遮罩**，size（大小）控制通道内的像素大小，将数值调节为 4，将遮罩扩展 4 个像素。

创建连接，在【Dilate1】节点的下方添加一个【Transform3】节点，进入【Transform2】节点属性面板，按 Alt 键将 translate 和 scale 后面的 〰 Animation menu（动画菜单）拖动到【Transform3】节点的 〰（动画菜单）上，使其获得【Transform2】节点的位置和缩放属性。按 M 键添加【Merge3】节点，将图层混合模式更改为 xor（逻辑运算），**该模式会显示图像 A 与 B 不重叠的部分**，如图 2-1-35、图 2-1-36 所示。

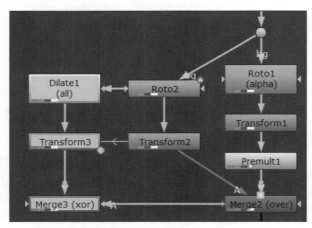

图 2-1-35　创建 Roto 描边

图 2-1-36　获得的描边效果

9 白色描边。创建一个【Constant1】色块节点，进入节点的属性面板中，将 color 的颜色更改为白色。按 K 键添加一个【Copy1】复制节点，A 端口连接到【Merge3】节点，B 端口连接到【Constant1】节点的输出端口，然后在其下方添加一个【Premult2】预乘节点，即复制 A 端口的 alpha 通道为 B 端口的色块添加蒙版遮罩，如图 2-1-37、图 2-1-38 所示。

图 2-1-37 复制通道

图 2-1-38 获得的白色描边效果

10 合并到背景上。按M键添加【Merge4】节点，A端口连接到【Premult2】预乘节点的输出端口，B端口连接到【Merge2】节点的输出端口，最后将输出端口连接到【Merge1】节点的A输入端口上，如图2-1-39所示。制作时要注意每个【Merge】节点的放置位置，最终完成效果如图2-1-40所示。

课程小节：本节介绍了Roto节点，并使用Roto节点合并了两张静止的图片，使用Roto的alpha通道搭配预乘节点删减画面，并学习如何绘制静态遮罩的相关知识点，在下一节我们将深入学习动态遮罩（实景抠像）的技术技巧。

图 2-1-39 将描边和填充效果叠加到图层上

图 2-1-40 静态遮罩最终完成效果

本小节读书笔记

2.2　Roto 节点的应用

本节学习如何使用Roto节点添加或删除alpha通道，并学习绘制动态遮罩（实景抠像）的相关知识。

2.2.1　油画框

1 项目设置。导入本节所使用的素材文件"huakuang.jpg"和"youhua.jpg"。在节点操作区按S键激活"项目设置"面板，单击"全尺寸格式"下拉菜单，选择"square_1K 1024×1024"，如图2-2-1所示。选择【Read1】节点，按1键将其快速连接到【Viewer1】视图节点。

添加alpha通道。选择【Read1】节点按T键，添加【Transform1】变换节点为画框添加一个纯白色的alpha通道，如图2-2-2所示。观察节点操作区可以看到，【Read1】节点的缩略图中有红、绿、蓝三条矩形色带，而【Transform1】节点下方多了一个白色的矩形色带，表示现在图像有了alpha通道。

图 2-2-1　项目设置

图 2-2-2　节点的通道使用情况

2 移除画框的白色区域。在节点操作区的空白处按O键添加【Roto1】节点，目前并不需要将其连接到【Read1】节点。选择Rectangle（矩形），沿画框内部白色的边缘区域绘制矩形，如图2-2-3所示。

减法。按M键添加【Merge1】节点，将A端口连接到【Roto1】节点的输出端口上，将B端口连接到【Transform1】节点的输出端口上，然后将【Merge1】节点的运算模式更改为stencil（减法），**排除图像A的部分，只保留显示图像B的区域，减掉【Roto1】节点绘制的方形区域**，如图2-2-4所示。

图 2-2-3　移除白色区域

图 2-2-4　当前节点树与 alpha 通道

3 重置尺寸。选择【Read2】节点，按2键将其连接到【Viewer1】视图节点。视口中显示该素材的尺寸为1094×1129，与我们的项目设置大小并不匹配。因此在节点操作区，选择【Read2】节点单击鼠标右键，在弹出的快捷菜单中选择Transform（变换）＞Reformat（重置尺寸），将素材尺寸修改为1024×1024，如图2-2-5所示。

合成油画与油画框。现在选择【Merge1】节点，然后按Shift键加选【Reformat1】节点，然后按M键添加【Merge2】节点，让油画框覆盖在油画上方，最后按1键将【Merge2】节点连接到【Viewer1】视图节点，如图2-2-6所示。

图 2-2-5　解决图片像素与合成大小不配位的问题　　　　图 2-2-6　当前节点树／叠加油画框

4 绘制树叶形状。观察视图窗口可以看到处于右下角的叶子和人物的头发都存在被画框遮挡的问题，因此需要绘制新的Roto形状将画框现有的alpha通道进行删减。在节点操作区的空白处按O键添加【Roto2】节点，然后将bg端口连接到【Reformat1】节点上，如图2-2-7所示。选择【Reformat1】节点按2键将其连接到【Viewer1】视图节点，然后在【Roto2】节点中使用 🖊（贝塞尔曲线）绘制树叶的形状，完成效果如图2-2-8所示。

图 2-2-7　Roto2 不能连接到 Read2 上　　　　图 2-2-8　绘制完成调节每个点的切线手柄

5 删除画框的alpha通道。选择【Roto2】节点按Ctrl+Shift+X键，将【Roto2】节点从节点树上断开，然后将其输出端口连接到【Roto1】节点的bg输入端口，剪掉画框的一部分alpha通道，现在可以看到树叶已经正确地显示在视口中。使用同样的方法创建【Roto3】节点绘制出头发的形状，然后将其输出端口连接到【Roto2】节点的bg输入端口即可，完成效果如图2-2-9所示。

这里总结一下，使用【Roto】节点时，如果当前【Roto】节点的bg端口空着，那么此时的【Roto】节点一般用于处理**alpha通道**。而当【Roto】节点的bg端口连接着视频序列或图片文件时，一般情况下需要进入该节点的属性参数面板，将**premultiply（预乘）模式更改为rgba，提取序列的画面，也就是"rgb通道"。**

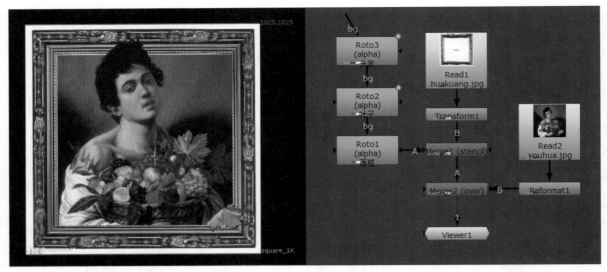

图 2-2-9　完成效果与当前节点树

6 第二种制作思路。选择【Read1】和【Read2】节点，按Alt+C键进行复制。在复制出来的【Read4】节点下方添加【Reformat2】节点，修正画面尺寸。然后添加【Merge3】节点，A端口连接【Read3】节点的输出端口，B端口连接【Reformat2】节点的输出端口，将图片进行合并处理，完成效果如图2-2-10所示。

观察视口可以看到，当前画面出现了半透明的效果，**这说明【Merge】节点的A端口的alpha通道出现了问题**。选择【Read3】节点按O键添加【Roto4】节点，和之前一样，使用Rectangle（矩形）沿画框内部白色的边缘区域进行绘制，然后进入【Roto4】节点的属性参数面板，将premultiply（预乘）后面的none（没有）更改为rgba，如图2-2-11所示。

图 2-2-10　完成效果与当前节点树

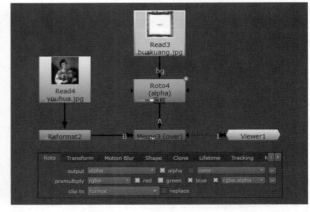

图 2-2-11　【Read3】节点覆盖到【Read4】节点的上方

7 现在观察视口可以看到，画框还是没有正确地覆盖在油画上方。按A键进入alpha通道，可以看到应该被删除的正方形区域此时在alpha通道呈白色，而不是黑色，因此激活【Roto4】节点的属性参数面板，单击Shape（图形）选项卡，选择Rectangle1然后勾选invert（反转），将alpha通道进行反转处理。按A键进入alpha通道，看到中心的正方形区域呈黑色，如图2-2-12所示。

在节点操作区的空白处按O键添加【Roto5】节点，然后将bg端口连接到【Reformat2】节点上。选择【Reformat2】节点按2键将其连接到【Viewer1】视图节点，最后在【Roto5】节点中使用 （贝塞尔曲线）开始绘制树叶的形状，完成效果如图2-2-13所示。进入alpha通道可以看到，画框中心的正方形区域目前为黑色，而我们绘制的叶子呈现白色，下一步我们

要处理这个问题。

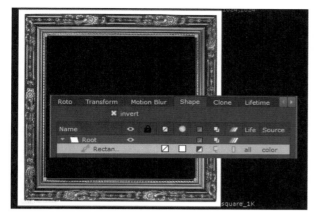

图 2-2-12 勾选反转变成黑色

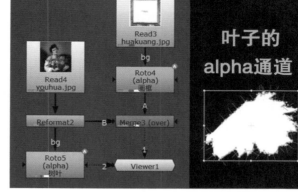

图 2-2-13 树叶的通道呈白色

8 使用mask端口修改alpha通道。选择【Roto5】节点，按Ctrl+Shift+X键，将【Roto5】节点从节点树上断开。选择【Roto4】节点，单击鼠标右键，在弹出的菜单中选择Color（颜色）> Math（数学）> Multiply（乘）。**该节点的作用是在一个通道上乘以另一个给定的因子，这将使通道变量，同时保持黑点。**选择【Multiply1】节点的mask端口将其连接到【Roto5】节点的输出端口，这将使当前的alpha通道受到【Roto5】节点的限制，**即将树叶作为蒙版添加到当前alpha通道。**

进入【Multiply1】节点的属性面板，将value（价值）由1更改为0，**蒙版区域的数值降低为0。**原本叶子的亮度值为1，**但是因为任何数乘以0都等于0，所以当前叶子的数值为0，也就是黑色，**通过使用【Multiply】节点，在白色的画框中减掉了白色的叶子区域，完成效果和当前节点树如图2-2-14所示。另外，Multiply节点有两种使用方法：第一种当channels（通道）为all（所有），调整value数值时是控制透明度的；第二种当channels（通道）为rgb（颜色），调整value数值时是控制画面的强度与颜色。

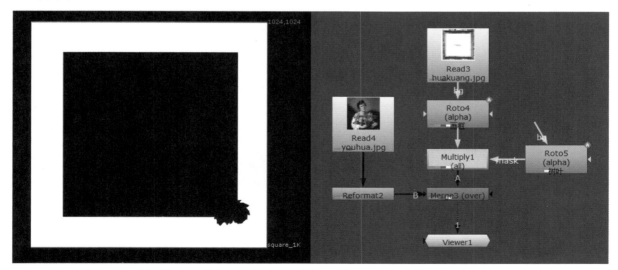

图 2-2-14 删减白色的形状（节点的 mask 端口通常用于添加或修改当前的 alpha 通道）

9 添加头发。按O键创建【Roto6】节点，将它的bg端口连接到【Reformat2】节点上，按2键将其连接到【Viewer1】视图节点上，使用 ◢（贝塞尔曲线）绘制头发的形状。绘制完成后进入属性参数面板将premultiply（预乘）更改为rgba，为画面添加alpha通道，如图2-2-15所示。

合并图形。选择【Roto6】节点按下Shift键加选【Merge3】节点，按M键进行图像合并处理，将头发区域作为"图形"覆盖到画框的上方，如图2-2-16所示。请注意，在本案例的两种方法中，最后的alpha通道是有细微差别的。

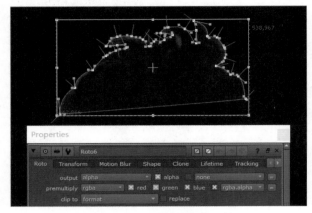

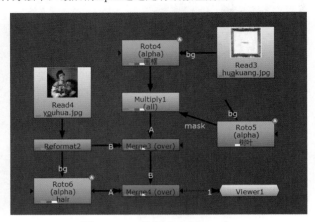

图 2-2-15 绘制头发的形状 图 2-2-16 最终节点树

2.2.2 绘制动态遮罩（实景抠像）

1 实景抠像技术。这一小节学习使用【Roto】节点绘制动态遮罩，使用该技术可以解决在没有绿幕的情况下如何进行抠像的难题，技术要点在于如何合理地对素材进行分区绘制，并合理地减少关键帧的使用量。

项目设置。导入本节所使用的素材文件"draw roto.mp4"，如图2-2-17所示。按S键激活"项目设置"面板，在"帧范围"中输入1～141，fps（每秒帧数）更改为25，单击full size format（全尺寸格式）下拉菜单，选择"HD_720 1280×720"。选择【Read1】节点，按O键在其下方添加【Roto1】节点，如图2-2-18所示。

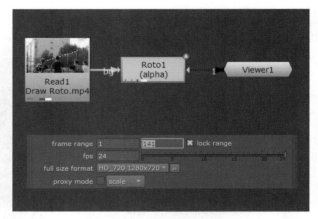

图 2-2-17 绘制动态遮罩的素材 图 2-2-18 项目设置

2 使用B-Spline绘制形状。首先分析素材，按L键来回播放素材，观察摄像机和人物的运动规律。镜头中几个打篮球的男生运动幅度非常大，采用绘制边缘轮廓的方法，是非常不科学的。**通常采用的方法是根据人物的关节或区域的动作幅度进行局部的拆分。**这样绘制出来的Roto形状，在后期才能更方便地调整Roto的形状和位置。

在视图窗口左侧的工具栏选择 B-Spline（"B样条曲线"工具），**B-Spline是经过一系列给定点的光滑曲线，实际Roto范围只是最里面的曲线，外部的直线只是作为参考线使用。**将播放指示器拖动到第1帧，使用B-Spline工具，将头部拆分成4个Roto区域，曲线上靠近外侧的区域通常使用点较多，内侧的区域可以使用较少的点，如图2-2-19所示。下一步，通过观察人物右臂的运动幅度，使用B-Spline工具，将右侧身体边缘拆分成5个Roto区域，如图2-2-20所示。最后需要注意的是，

一般情况下，每个Roto节点或Root列表框的笔触/形状不要超过200个。

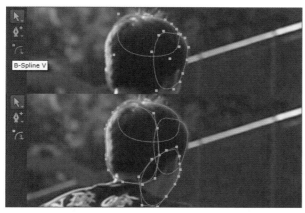

图 2-2-19　头部拆分成 4 个区域进行 Roto 的绘制

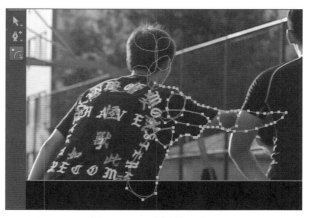

图 2-2-20　右侧的 5 个 Roto

3 分区域绘制。根据关节和区域的动作幅度，继续使用B-Spline工具，将左侧身体边缘拆分成7个Roto区域，如图2-2-21所示。最后，绘制一个大的Roto区域补实位于中间的身体躯干，如图2-2-22所示。

图 2-2-21　左侧的 7 个 Roto，请注意点的使用量

图 2-2-22　补实躯干

4 分层管理。"Root列表框"中现在有18个Roto形状，需要使用层对这些创建的笔触/形状进行统一的调节与控制。选择"BSpline18"右击，在弹出的菜单中选择Add new layer（添加新层），并将层更名为"右侧"。也可以使用 ➕ （Add a new layer group）（添加一个新的图层组），对Roto形状进行分层管理，如图2-2-23、图2-2-24所示。

图 2-2-23　添加新层

图 2-2-24　使用层进行管理 / 打开 / 折叠层

5 关键帧与过渡帧。默认情况下，Roto工具设置中的 ♪ autokey（自动关键帧）选项处于开启状态，这意味着对笔触/形状的更改会自动创建关键帧并设置笔触/形状的动画，还可以在曲线编辑器和摄影表中查看或修改所有曲线和形状。框选"BSpline1"上的控制点调节白色的"变换手柄"，可以对"框选的点"整理进行位移、旋转和缩放等操作。将播放指示器拖动到第19帧创建第二个关键帧，如图2-2-25所示。

所谓的关键帧是指角色或者物体运动变化中关键动作所处的那一帧，相当于二维动画中的原画。关键帧与关键帧之间的动画由Nuke自动创建添加，叫作过渡帧或者中间帧。因此请尽量在决定动作的起始状态和结束状态创建关键帧，而并非中间帧这一点非常重要，第11帧的alpha通道如图2-2-26所示。

图 2-2-25　创建关键帧　　　　　　　　　　图 2-2-26　第 11 帧的 alpha 通道效果

6 检查Roto绘制精确度。选择【Read1】节点，按G键添加【Grade1】节点，【Grade1】节点的mask端口连接到【Roto1】节点的输出端口，进入【Grade1】节点的属性面板，channels（通道）取消勾选green（绿色）和blue（蓝色），将lift（提升）的滑杆向右拖拉，数值调节为0.29，如图2-2-27所示。

激活【Roto1】节点属性参数面板，可以看到Roto的形状和红色的遮罩都在视口中显示了，如图2-2-28所示。现在，按键盘的左右方向键就可以逐帧检查Roto的动画情况了。

图 2-2-27　节点树　　　　　　　　　　　　图 2-2-28　使用红色的遮罩检查 Roto 的精度

7 不同颜色的遮罩。在整个序列中手动调节第一个打篮球的男生的Roto后，按O键创建【Roto2】节点，分区域绘制出第二个打篮球的男生，并完成Roto动画的调节。选择【Grade1】节点，按G键添加【Grade2】节点，mask端口连接到【Roto2】节点的输出端口，进入【Grade2】节点的属性参数面板，取消勾选red（红色）和blue（蓝色），仅保留green（绿色），将lift（提升）的滑杆向右拖拉，数值调节为0.29，如图2-2-29所示。这种方法使每个人物的Roto形状都拥有自己

的颜色，如图2-2-30所示。

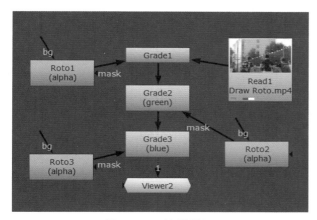

图 2-2-29　遮罩颜色

图 2-2-30　使用不同的颜色对人物进行区分

8 羽化边缘。**Roto的边缘一般要求线的边缘卡到实边与虚边的中间，alpha通道中的边缘要求虚实结合。所谓的实边，也就是不透明的区域，alpha通道中的数值为1，如图2-2-31所示。所谓虚边，即半透明或边缘模糊的区域，可以使用"羽化"或"运动模糊"生成，alpha通道中的数值为0～1。**

按A键进入alpha通道，可以看到因为运动幅度过大，右手小臂Roto虚边的部分依旧没有和原素材贴合，我们可以运用Roto的"边缘羽化"功能对虚边做进一步的调整。创建羽化虚线有三种方法：第一种方法是选中曲线上的一个或者几个点，按E键，即可自动创建边缘羽化，多次按E键能增加羽化的范围；第二种方法是按Ctrl+鼠标左键，拖动曲线上的点创建边缘羽化效果；第三种方法是使用【Roto】节点的属性参数面板的feather（羽化）和feather falloff（羽化衰减）对层或单个形状的边缘进行整体羽化处理，如图2-2-32所示。

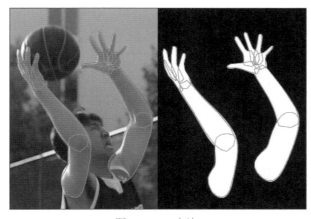

图 2-2-31　实边

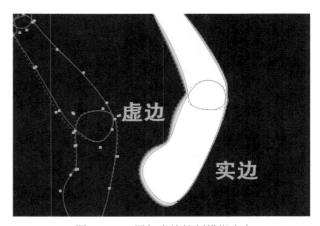

图 2-2-32　添加虚边控制模糊方向

9 篮球的运动模糊。首先绘制篮球的形状，使用Ellipse（椭圆）工具，在第81帧按Ctrl+Shift键绘制一个正圆，将播放指示器拖动到第89帧，调整"Ellipse1"的位置创建第2个关键帧，如图2-2-33所示。下一步，为篮球添加运动模糊效果。所谓运动模糊，就是运动的物体在拍摄曝光时所产生的模糊效果，物体的运动速度越快，所产生的模糊效果就越强。在Nuke中表现为，两个关键帧之间的运动距离越远，则运动模糊效果越强。

进入Motion Blur（运动模糊）选项卡，首先为篮球创建一个层，选择"Ellipse1"右击，在弹出的菜单中选择，Add new layer（添加新层），并将层更名为"篮球"，然后依次激活"篮球"层和"Ellipse1形状"层的 ⬚ 运动模糊开关。motionblur（运动模糊），**设置所选形状的运动模糊样本数**，默认为1，增加此值可以提高运动模糊质量，但会减慢渲染速

度。shutter（快门），**设置运动模糊时快门的帧数**，默认为0.5（半帧），即模糊0.5像素，快门的数值越大，所获得的运动模糊效果就越强。Shutter offset（快门偏移），**控制快门相对于当前帧值的行为方式**，包括居中、开始、结束和自定义，如图2-2-34所示。

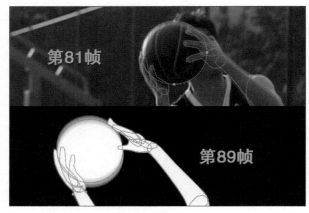

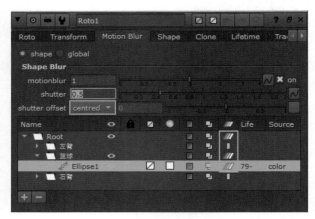

图 2-2-33　添加运动模糊后的 alpha 通道效果　　　　图 2-2-34　开启运动模糊开关

10 生存时间。第104帧的时候右手手掌和篮球都超出了视口的边缘，如图2-2-35所示。进入Lifetime（生存时间）选项卡，选择手掌和篮球相关的B-Spline，单击 ▦ frame range（设定帧范围），设置Roto遮罩的生存时间范围。在弹出的对话框中设置数值为81～104，如图2-2-36所示。

按A键进入alpha通道，在视图窗口按L键浏览素材。请仔细检查绘制的遮罩边缘是否存在边缘闪烁、抖动和破损的问题，是否添加了运动模糊，是否遮罩设置了正确的生存时间。Roto的绘制可以说是Nuke的基本功，好的Roto需要花费大量的时间和耐心，这是每个Nuke学习者成长的必经之路。

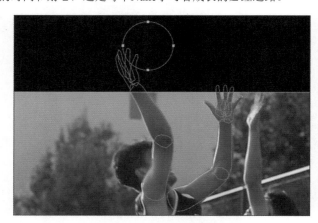

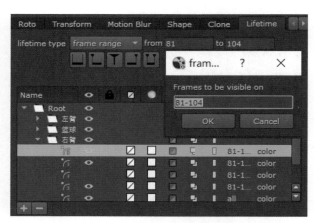

图 2-2-35　Roto 超出画框的范围　　　　　　图 2-2-36　设置 Roto 形状的生存时间

本小节读书笔记

2.3　RotoPaint 动态画笔

RotoPaint是一个基于矢量的节点，用于对镜头中的画面元素进行逐帧绘制或蒙版修补等操作。和Roto节点相似但区别在于，【RotoPaint】动态画笔节点还有额外的"绘制"工具组、"克隆"工具组、"效果"工具组和"特殊效果"工具组。在工作中，如果需要对视口中的画面进行绘制或修补，请使用RotoPaint节点，如果需要绘制动态遮罩请使用Roto节点。

2.3.1　RotoPaint 与擦除技巧

1 添加RotoPaint。导入本节所使用的素材文件"huizhi.jpg"，选择【Read1】节点，按1键将其连接到【Viewer1】视图节点。单击鼠标右键，在弹出的菜单中选择Draw（绘制）> RotoPaint（动态画笔），如图2-3-1所示。

在左侧工具栏选择Blur（模糊）工具后，将光标移动到视口上，会看到光标变为一个带有圆圈的十字标，圆圈代表了当前笔刷的直径大小，按Shift+鼠标左键并拖动，可以更改笔刷的直径。在视口中人脸的位置进行绘制，笔触经过的图像变得模糊虚化，如图2-3-2所示。

图 2-3-1　添加 RotoPaint 节点

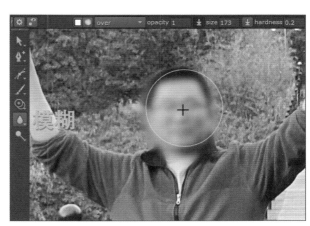

图 2-3-2　当前笔刷大小为 173

2 笔触记录与生存时间。每当完成一次笔刷绘制后，该笔触就会被记录为一个图层并显示保存在【RotoPaint1】节点参数栏的列表框中。左侧工具栏选择（"全选"工具）可以查看模糊工具创建的笔触。将时间滑块向后拖动，就会发现人脸位置的模糊效果消失了。因为在默认情况下，Blur的模糊效果持续时间为1帧，所以进入Lifetime（生存时间）选项卡，将single frame（单帧）更改为 all frames（所有帧），如图2-3-3所示。

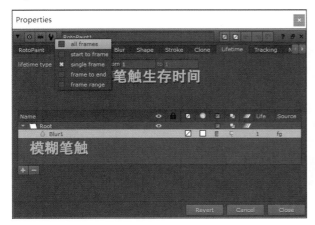

图 2-3-3　笔刷记录与持续时间

图 2-3-4　用橡皮擦清除已创建的笔触

如果需要清除一部分模糊效果，在左侧工具栏选择Eraser（"橡皮擦"工具），在眼部位置进行绘制，可以擦除已创建的模糊笔触，如图2-3-4所示。如果要清除所有模糊效果，在【RotoPaint1】节点参数栏的"列表框"中选择Blur1，单击鼠标右键，在弹出的菜单中选择Delete进行删除即可。

3 "克隆"工具。在左侧工具栏选择 （"克隆"工具）。选择衣服拉链位置作为采样区域，按住Ctrl键并拖动笔刷，可以设置采样区域与克隆区域之间的距离和位置，按Shift键增大笔刷的直径尺寸，最后将顶部工具栏中的single（单帧）更改为all（所有帧）。进行图像克隆的时候请尽量减少笔触的使用量，绘制时可以随时灵活地更改采样区域的位置，以达到最好的克隆效果，如图2-3-5所示。

遮挡问题。左侧人物的右臂被克隆出的左臂所遮挡，导致没有采样区域进行克隆，遇到这样的问题，将顶部工具栏"来源"的fg（前景）更改为bg（背景）即可，如图2-3-6所示。

图 2-3-5　采样区域 / 克隆区域

图 2-3-6　更改采样区域的来源

4 克隆人物。绘制完成后要求人物的手臂前后叠加关系正确，绘制出的多余区域使用 （"橡皮擦"工具）仔细地进行擦除，如图2-3-7所示。在顶部工具设置栏，首先选择 Brush（"笔刷"工具），"笔刷"工具相关的选项设置出现在视口的上方。 用于设置笔刷所填充的颜色，单击右侧的图标，会弹出用于设置颜色的"拾色器"窗口。over▾ 用于更改笔刷的合成模式。opacity 1 设置笔刷的不透明度，常用数值为0.2。size 50 设置笔刷的笔触直径尺寸。hardness 0.2 设置笔刷边缘的硬度值，数值越大边缘越硬。single▾ 设置笔触存在的持续时间。

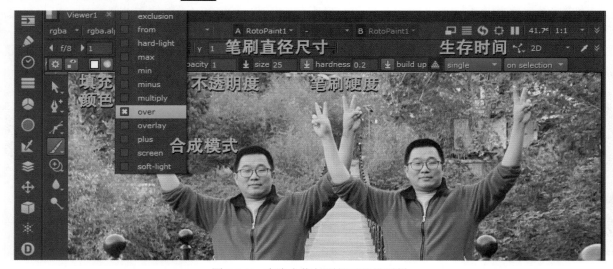
图 2-3-7　克隆人物与顶部工具设置栏

5 左侧工具栏。**绘制工具组**，⬛ Brush（"笔刷"工具）：用于创建各种颜色和尺寸的笔触。单击图标右下角的三角形图标，在弹出的工具菜单栏还有一个 ⬛ Eraser（"橡皮擦"工具），用于擦除已创建的笔触和形状。**克隆工具组**，🔘 Clone（克隆工具）：在同一帧画面中克隆某一区域的像素至另一区域，通常使用该工具对画面进行修补和清除等操作。🔘 Reveal（显示工具）：RotoPaint节点同时连接前景和背景图像的情况下，如对前景图像进行Reveal（显示）操作，前景图像笔刷操作区域的像素将还原显示背景图像像素。

效果工具组，🔘 Blur（"模糊"工具）：笔刷操作区域的像素将被模糊处理。🔘 Sharpen（"锐化"工具）：笔刷操作区域的像素将被锐化处理。🔘 Smear（"涂抹"工具）：朝着笔刷操作的方向对笔刷操作区域的边缘像素进行涂抹和融合。**特殊效果工具组**，🔘 Dodge（"减淡"工具）：笔触所经过的图像颜色逐次减淡提亮，直至变为白色。🔘 Burn（"燃烧"工具）：能制作出灼烧过的烧焦痕迹效果。

2.3.2 修补画面穿帮

1 分析镜头。导入本章节所使用的素材文件"Reveal.mov"，然后进行项目设置。浏览剪辑可以看到画面中道具组的工作人员举着指示棍（指引演员目光的方向）走了过来。我们需要将这个工作人员从镜头中去除掉，如图2-3-8所示。

添加标注。首先确保指针在第1帧的位置，观察视口镜头的第1帧工作人员处于大门右侧。在视口中按Ctrl+Shift键添加一个"标注框"，包裹工作人员所在的区域，如图2-3-9所示。要在视口中取消这个"标注框"，请按Ctrl+鼠标右键。

图 2-3-8 去除画面中的工作人员

图 2-3-9 第 1 帧添加标注框

2 错/隔帧擦除法。将指针拖动到第66帧的位置，可以看到工作人员已经离开了"标注框"所在的区域，如图2-3-10

图 2-3-10 第 66 帧的画面

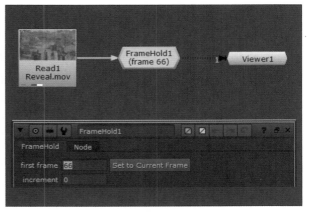
图 2-3-11 将画面冻结在第 66 帧

所示。因此在这个案例中将使用第 66 帧的画面来修补第 1 帧的画面。

　　首先需要制作一个"干净的背景"贴片。选择【Read1】节点，按Tab键调出节点搜索框，输入FrameHold，在其下方添加一个【FrameHold1】帧冻结节点，**该节点允许选择一帧画面来替代输入片段的所有帧**。将first frame（第一帧），**即要使用的第一个帧**，数值调节为66，使画面冻结在第66帧，如图2-3-11所示。

　　3 擦除人物。在节点操作区按P键，添加一个【RotoPaint1】节点，bg输入端口连接到【Read1】节点。再单击【RotoPaint1】节点左侧的三角形拖动出bg1端口，将其连接到【FrameHold1】节点的输出端口，最后按1键将其连接到视图节点，如图2-3-12所示。

　　将播放指示器拖动到第1帧，在【RotoPaint1】节点左侧工具栏中激活 Reveal（显示），然后在视口中人物的位置进行涂抹，可以看到工作人员被清除，如图2-3-13所示。**在RotoPaint节点同时连接前景和背景图像的情况下，如果对前景图像进行Reveal（显示）操作，那么bg背景图像笔刷操作区域的像素将还原显示bg1背景图像像素**，也就是使用第66帧的画面去修补第1帧的画面。

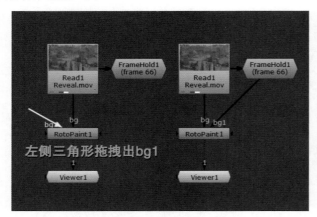

图 2-3-12　RotoPaint 节点的 bg 前景和 bg1 背景

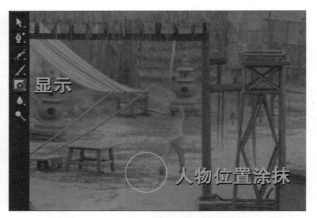

图 2-3-13　使用 Reveal 清除工作人员

　　4 创建贴片。为了使节点的脉络更加直观清晰，按Ctrl键在【FrameHold1】节点和【RotoPaint1】节点之间的连线上创建一个【Dot1】连接点。在【RotoPaint1】节点的下方添加【FrameHold2】节点，将first frame调节为1，使画面冻结在第1帧，成为一张静止的图片，如图2-3-14所示。在节点操作区，按O键创建一个【Roto1】节点，选择Rectangle（矩形）工具绘制区域，如图2-3-15所示。

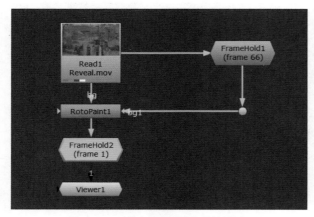

图 2-3-14　将视频静止为单帧图片

图 2-3-15　设置贴片范围

5 设置贴片范围。按M键添加【Merge1】节点，A端口连接【Roto1】节点，B端口连接【FrameHold2】节点，合成模式选择mask，**求图像A与图像B的交集部分，但是只显示图像B。**在【Roto1】节点的下方按B键创建一个【Blur1】模糊节点，模糊大小调节为11，为alpha通道的边缘添加模糊效果，如图2-3-16所示。需要将做好的"干净的背景"贴片重新与素材进行合并，按M键添加【Merge2】节点，A端口连接【Merge1】节点，B端口连接回【Read1】节点，如图2-3-17所示。

首先调整场景布局摆放好节点树，其次按Ctrl+Shift+S键保存当前脚本文件，命名为"Lesson2_Reveal_jianghouzhi_V1"，jianghouzhi要更改为你自己名字的拼音。这个案例的镜头为固定机位，没有任何抖动和位移，因此制作起来较为简单，需要读者熟练掌握使用【RotoPaint】节点的Reveal（显示）工具，通过学习这个案例，读者可以很轻松地移除一个固定镜头中的移动元素。

图 2-3-16　使用时间帧偏移法制作的贴片

图 2-3-17　修补画面穿帮

本小节读书笔记

第 3 章

通道与多通道合成

3.1　通道的基础知识

3.2　多通道合成——轿车

3.3　多通道合成——包子

3.1 通道的基础知识

每当导入图像/视频剪辑，Nuke会自动将数据信息分配到red、green、blue和alpha 4个默认的基础通道中，其他有用的数据会被存储到自定义通道中。本节学习使用Channel通道节点组中的节点管理这些通道，首先了解如何将多张图片合并成一个多通道的exr格式文件。

3.1.1 使用【Shuffle】节点添加通道

1 项目设置。首先导入本节的素材文件"rbg.jpg"和"all.exr"等8个文件，如图3-1-1所示。选择【Read1】节点按1键将其连接到【Viewer1】视图节点，根据【Read1】节点的参数信息进行项目设置。在节点操作区按S键激活Project Settings（项目设置），单击"全尺寸格式"下拉菜单，选择"920×760"。

基础通道。单击视口中最左边的 rgba ▼（"通道集合"按钮），在弹出的下拉菜单中可以查看当前序列帧所包含的所有通道层，因为【Read1】节点加载的是一个jpg格式的文件，因此只有默认的基础通道，如图3-1-2所示。

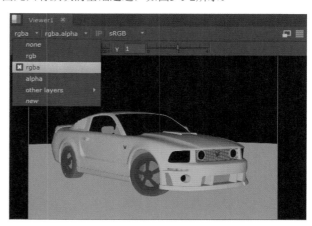

图 3-1-1　【Read1】节点是没有 alpha 通道的　　　　　　图 3-1-2　jpg 格式仅有红、绿、蓝 3 个色块 / 通道

2 自定义通道。选择【Read8】节点按2键将其连接到【Viewer1】视图节点。【Read8】节点载入的是一个exr格式的多通道文件，单击 rgba ▼（"通道集合"按钮）可以看到除了默认的基础通道外，当前序列帧还包含多个特殊自定义层。例如，ao通道、reflection（反射）通道和shadow（阴影）通道等，如图3-1-3所示。

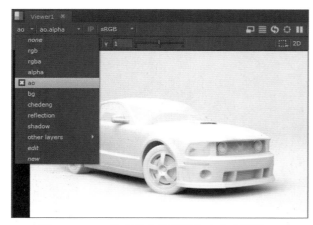

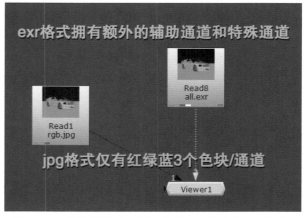

图 3-1-3　exr 格式的文件通常包含多个通道　　　　　　图 3-1-4　节点通道显示标识上的 jpg 格式和 exr 格式

3 通道在节点上的显示效果。**节点标签底部的左侧通常有4个矩形色块，用于显示当前节点所包含的通道信息。通常只**

有最基础的**rgba**通道，即红、绿、蓝通道及用于调节不透明度的**alpha**通道。由于【Read1】节点载入的是jpg格式的图片，这种格式本身不带有alpha通道，因此只剩下红、绿、蓝3个矩形色块，如图3-1-4所示。【Read8】节点载入的是exr这种专门为制作电影特效所开发的格式，节点标签底部出现了额外的矩形色块。说明当前素材除了基础的通道外，还包含多个辅助通道层。例如，当图像含有deep深度通道时，通常在节点标签上会显示出一个紫色矩形色块。

4 添加Shuffle节点。选择【Read1】节点单击鼠标右键，在弹出的菜单中选择Channel（通道）> Shuffle（重组通道）。**该节点从单个图像（1个输入）中重新排列至多8个通道。例如，使用该节点可以将rgba.red切换成rgba.green，反之亦然；使用黑色替代一个通道（例如，移除alpha通道）或使用白色替代一个通道（例如，为素材添加一个白色的alpha通道）；创建新通道。要在两个分开的节点（2个输入）间重新排列通道。**

两个节点之间重新排列图像，输入的节点通常要放置到A端口，因此【Shuffle1】节点左侧的三角形图标拖拉出A输入端口，将其连接到【Read2】节点的输出端口，如图3-1-5所示。激活【Shuffle1】节点的属性参数面板，可以看到新版本的【Shuffle1】节点大致分为4个区域。从左向右来看，左侧为Input Layer（输入层），右侧为Output Layer（输出层）。从上向下来看，上层用于在单个图像的内部进行通道换位的操作，下层用于将两个节点间进行重新排列的操作，如图3-1-6所示。

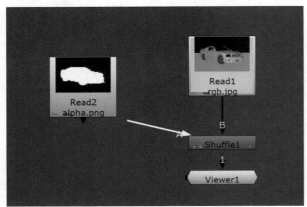

图 3-1-5　左侧三角形拖拉出 A 输入端口　　　　　图 3-1-6　【Shuffle1】节点的属性参数面板

5 添加alpha通道。将A端口的rgb信息复制到B端口alpha通道中，因为是两个素材之间的重新排列通道，所以首先将Input Layer（输入层）下面的none（无）更改为rgb，输入通道由B端更改为A端；其次将Output Layer（输出层）下面的none（无）更改为alpha；最后选择rgba.red后面红色圆圈通过拖动的方式（或者直接双击）将其连接到rgba.alpha前面的白色圆圈上，如图3-1-7所示。

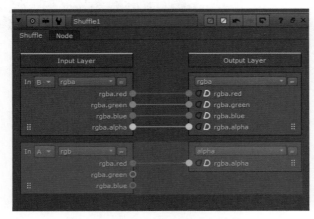 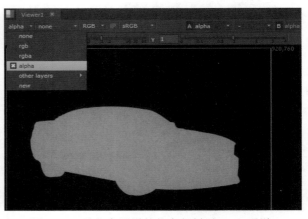

图 3-1-7　以拖动的方式进行连接　　　　　　　图 3-1-8　将红色通道的信息复制到 alpha 通道

在视图窗口单击"通道集合按钮"将当前通道由rgba切换为alpha，可以看到alpha通道已经正确地进行了添加，如图3-1-8所示。在进行下一步操作之前，请将"通道集合"更改回默认的rgba，最后为方便查找将【Shuffle1】节点名称更改为"alpha"。

6 添加ao通道。按Tab键调出"节点搜索框"，添加第二个【Shuffle】节点，然后将其放置到【alpha】节点的下方。从【Shuffle】节点左侧的三角形图标拖拉出A端口，然后将其连接到【Read3】节点的输出端口，当前节点树如图3-1-9所示。单击右侧Output Layer（输出层）下面的none，可以看到在默认的通道中是没有ao这个通道的，因此单击new创建一个新的通道，如图3-1-10所示。

图 3-1-9　添加 ao 通道

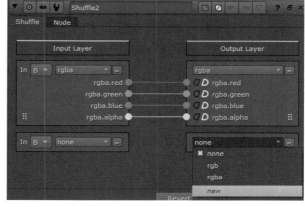

图 3-1-10　创建新的通道

7 新建层。在弹出的New layer（新建层）对话框中，将Name（通道名称）更改为ao，然后单击rgba按钮，Channels（通道）中会自动添加red、green、blue和alpha 4个子通道，最后单击OK按钮，如图3-1-11所示。

进入【Shuffle2】节点的属性面板，将A通道的rgb信息复制到新创建的ao通道中，因此Input Layer（输入层）下面的none（无）更改为rgb，然后将（输入层）由B端更改为A端。拖动 ⠿ 图标将数据流传递到ao通道上，如图3-1-12所示。最后为方便查找将【Shuffle2】节点名称更改为"ao"。

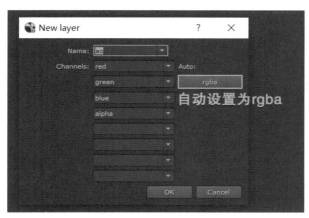

图 3-1-11　新建 ao 通道

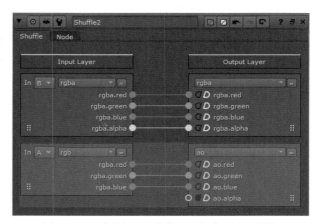

图 3-1-12　复制 A 通道的 rgb 信息到 ao 通道

8 渲染多通道格式文件。使用刚才的方法依次将shadow（阴影）、reflection（反射）、chedeng（车灯）、bg（背景）的rgb信息作为通道添加到当前序列帧中，最后在节点树的末尾按W键添加一个【Write1】写出节点，如图3-1-13所示。进入【Write1】写出节点的属性参数面板，channels（输出通道）由默认的rgb更改为all，设置渲染路径，命名为"Multichannel.exr"，最后单击Render（渲染），如图3-1-14所示。

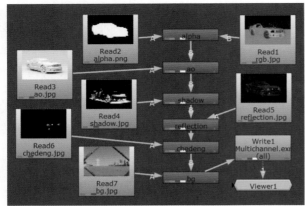

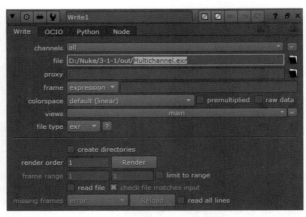

图 3-1-13　添加通道的节点树　　　　　　　　　　　　图 3-1-14　输出 exr 格式文件

9 通道阵列查看缩略图。将渲染的Multichannel.exr文件导入Nuke中，这里介绍一个新的节点，用于查看当前序列帧中的全部通道，选择【Read9】节点单击鼠标右键，在弹出的菜单中选择Merge（合并）> LayerContactSheet（通道阵列），**该节点生成一个缩略图清单，使用矩阵结构以显示输入节点中的所有通道。**进入【LayerContactSheet1】节点的属性参数面板，勾选Show layer names（显示层名称），如图3-1-15、图3-1-16所示。

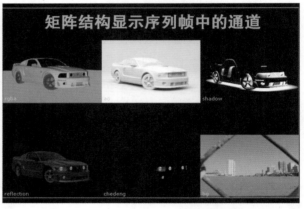

图 3-1-15　矩阵结构的缩略图　　　　　　　　　　　　图 3-1-16　观察 exr 文件里所有的图层信息

10 输出OpenEXR图像格式的原因。这种图像格式主要包含以下几个特点：支持高达1023的通道数量和32位浮点型像素（图像动态范围的扩展，图像存储过程中不会裁切超过标准白的Super-Whites超白部分的图像细节和低于标准黑色的Sub-Blacks超暗部分的图像细节），多个无损压缩的图像算法。Nuke默认的色域为32位浮点线性，所以OpenEXR图像格式导入Nuke之后图像基本上是无损处理的，这样就最大限度地保证了图像的质量。

3.1.2　Shuffle 节点的其他用途

1 拆分通道。上一小节我们讲解了如何将多张图片合并成一个多通道的exr格式文件，下面学习如何使用Shuffle节点将这些通道从exr格式文件中进行分离处理。

选择之前渲染的【Read9】节点，在其下方添加一个【Shuffle1】节点。进入【Shuffle1】节点的属性参数面板，**因为要在图像内部进行通道换位，所以只需要在上层操作即可。**左侧Input Layer（输入层），将默认的rgba更改为alpha，然后调节两侧连线，如图3-1-17所示。在视图窗口单击"通道集合"按钮，在展开的下拉菜单中可以看到，现在alpha通道信息被复制到rgba通道中，如图3-1-18所示。为了方便查找，将【Shuffle1】节点的名称更改为"alpha"。

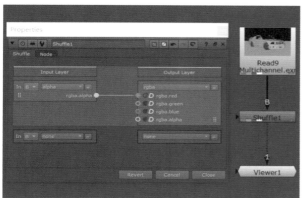

图 3-1-17 相当于添加了一个红色的遮罩

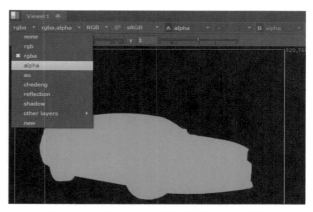

图 3-1-18 复制 alpha 通道信息到 rgba 通道

2 提取reflection通道。选择【Read9】节点，在其下方重新添加一个【Shuffle】节点，将其重命名为"reflection"。进入节点的属性参数面板，左侧Input Layer（输入层），将默认的rgba更改为reflection，如图3-1-19所示。那么reflection通道在合成中是如何发挥作用的？按M键添加一个【Merge1】节点，A端口连接reflection通道，B端口连接【Read9】节点，将【Merge1】节点的叠加模式更改为screen（屏幕），当前节点树如图3-1-20所示。

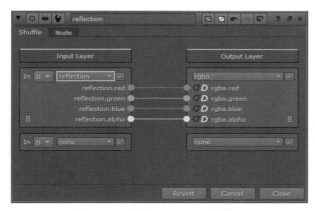

图 3-1-19 提取 reflection 通道

图 3-1-20 reflection 通道的用法

3 提亮reflection通道。观察视图窗口，可以看到反射的效果不是非常的理想，因此选择reflection通道，按G键在其下方添加一个【Grade1】调色节点。增加gain（增益）和Multiply（乘）数值，参数调节如图3-1-21所示。固有色通道叠加reflection通道的效果如图3-1-22所示。

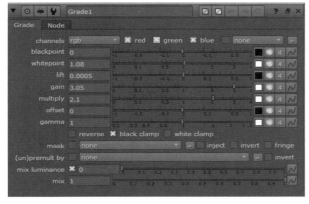

图 3-1-21 使 reflection 通道变得更亮

图 3-1-22 叠加 reflection 通道的效果

4 更改通道。使用【Shuffle1】节点可以为图像添加一个纯白色的alpha通道，右侧Output Layer（输出层）下面启用"全白按钮"即可，如图3-1-23所示。还可以将图像的rgba.red切换成rgba.green，或者将rgba.red的信息复制到rgba.alpha中，使用红色通道的信息替换alpha通道，如图3-1-24所示。

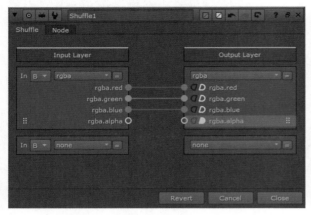
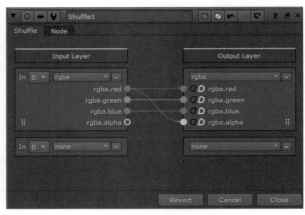

图 3-1-23　为没有通道的剪辑添加一个纯白色的 alpha 通道　　　图 3-1-24　用红色通道替换 alpha 通道

5 旧版Shuffle节点和ShuffleCopy节点。如果读者现在使用Nuke12版本或者之前的Nuke版本，可以在All plugins找到这两个节点的旧版本。如果需要使用旧版本的这两个节点，在节点工具栏选择Other（其他节点组）> All plugins（所有插件）> Update（更新），如图3-1-25所示。将所有的Nuke节点进行更新加载，然后选择All plugins > S > Shuffle或者Shuffle-Copy节点即可，如图3-1-26所示。

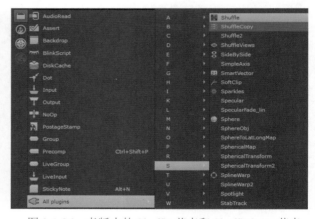

图 3-1-25　更新 Nuke 节点 / 插件　　　　　　　　图 3-1-26　老版本的 Shuffle 节点和 ShuffleCopy 节点

新版本的Shuffle节点可以为素材添加通道，或者拆分通道。而旧版本的Shuffle节点可以把一张图片的通道信息重新排列，然后在节点下游输出结果（只能重组通道）。旧版本的ShuffleCopy节点可以把两张图片的通道信息重新排列重组，然后在节点下游输出结果（仅用于合并通道）。

6 旧版本的Shuffle节点。激活旧版本的【Shuffle1】节点的属性参数面板，in 1表示素材1的通道，in 2表示素材2的通道，但是Shuffle节点中只有一个输入端，因此无法使用in 2。小方块表示通道，rgba通道可以从颜色上分辨出来。✖表示当前所选的通道；0表示通道全部填黑；1表示通道全部填白。例如，需要将ao通道从多通道文件中拆分出来，将"in 1"后面的rgba更改为ao即可，如图3-1-27所示。为方便查找可以将节点名称更改为"提取ao通道"。如果需要为剪辑/序列添加一个alpha通道，将alpha通道所对应的✖的位置调节到1的下方即可，如图3-1-28所示。

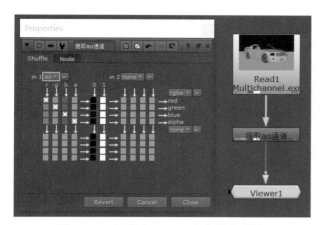

图 3-1-27　旧版本 Shuffle 节点提取通道

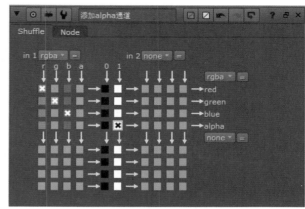

图 3-1-28　添加纯白色的 alpha 通道

7 使用旧版本的ShuffleCopy节点添加通道。首先添加一个旧版本的【ShuffleCopy1】节点，1端口连接要输入的【Read2】节点，2端口连接【Read1】节点，如图3-1-29所示。因为是两个节点之间的通道重组，并且【Read1】节点本身没有ao通道，所以首先新建一个ao通道。单击"最终输出通道"后的none（无），在弹出的下拉菜单中选择new（新建通道），如图3-1-30所示。

图 3-1-29　添加 ao 层

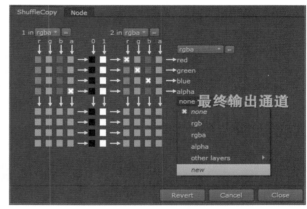

图 3-1-30　新建通道

8 New layer。将Name（通道名称）更改为ao，然后单击rgba按钮，为新建的通道自动添加red、green、blue和alpha 4个子通道，最后单击OK即可，如图3-1-31所示。因为是两个节点之间重新排列通道，所以可以确定操作是在下层进行的，调节 ✖（当前所选的通道）的位置，如图3-1-32所示，就可以将【Read2】节点的rbg信息复制到【Read1】节点的ao层中。

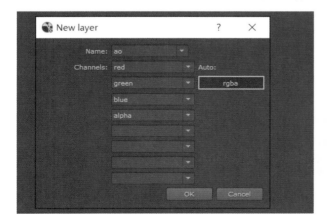

图 3-1-31　新建 ao 层

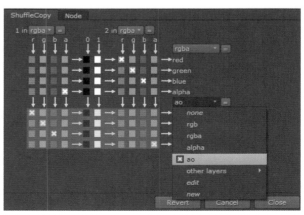

图 3-1-32　调节 ✖ 的位置

9 添加alpha通道。再次添加一个旧版本的【ShuffleCopy2】节点，1端口连接要输入的【Read3】节点，2端口连接ao通道，如图3-1-33所示。单击"最终输出通道"后的none（无），在弹出的下拉菜单中选择alpha，调节✖（当前所选的通道）的位置，可以将【Read3】节点的红色通道信息复制到alpha通道中作为alpha通道使用，如图3-1-34所示。

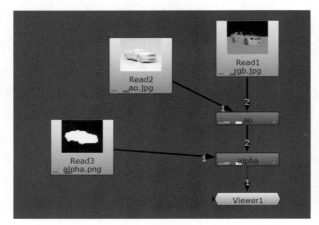

图 3-1-33　新建 ao 层

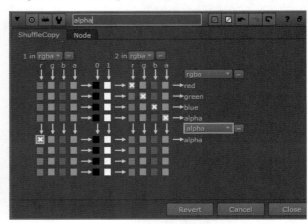

图 3-1-34　调节 ✖ 的位置

10 添加reflection通道。继续使用旧版本的【ShuffleCopy3】节点，叠加反射通道。要注意的细节是之前已经添加了alpha通道，之后所有的✖要放置到上层的alpha通道处，如图3-1-35、图3-1-36所示。

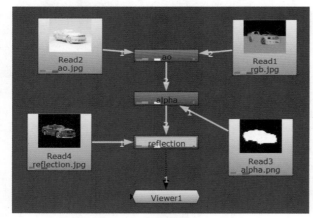

图 3-1-35　新建 ao 层

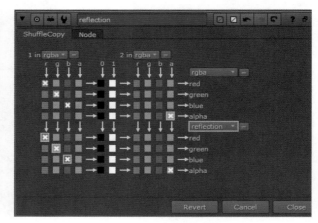

图 3-1-36　调节 ✖ 的位置

3.1.3　清除 exr 序列文件的多余通道

1 删除通道。首先导入本章节的素材文件"truck.exr"，在视图窗口单击"通道集合按钮"，在展开的下拉菜单可以看到当前序列帧包含多个通道，如图3-1-37所示。在合成之前可以使用remove节点删除原素材中多余的通道，仅保留需要调整的通道，从而避免占用过多的计算资源。

选择【Read1】节点，在其下方添加一个【Remove1】删除通道节点，**该节点从输入剪辑中删除通道。当使用一个层或一组通道后，为清晰起见，可能希望删除某个通道，以便它不再传递到下游节点。**进入节点的属性参数面板，将operation（操作）模式更改为keep（保留）通道，channels（要保留的通道）选择rgba，and（要保留的其他通道）选择AO和depth，如图3-1-38所示。

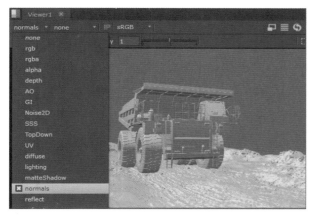

图 3-1-37 Read1 节点是一个多通道 exr 文件

图 3-1-38 remove（删除）或 keep（保留）通道

2 提升运算速度。在视图窗口单击"通道集合按钮"，在展开的下拉菜单可以看到，除了默认的基础通道外，当前序列仅剩下AO通道和depth通道，如图3-1-39所示。如果在后续的合成中，需要继续调整其他通道，只要使用【Shuffle1】节点从【remove1】上游节点中进行提取即可，如图3-1-40所示。最后，通过减少通道的使用量，可以显著地提升Nuke的运算速度。

图 3-1-39 当前序列剩余的通道

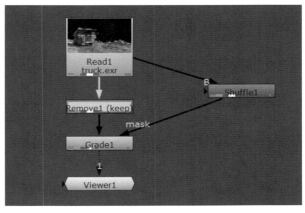

图 3-1-40 再次调用通道

本小节读书笔记

3.2 多通道合成——轿车

目前在三维软件中渲染场景通常使用分层渲染的方式，这样做的好处是当灯光曝光过度或者阴影过暗时，不需要回到三维软件中重新调整灯光和阴影参数，再次对图像进行渲染处理。最简单的分层方式是将角色和背景环境进行分离，方便后期软件分别添加景深和运动模糊等效果。在渲染rgb通道时，根据需要同时渲染出alpha通道、法线通道、反射通道、折射通道、ao通道等相关合成元素，最后将渲染出的各种通道文件导入Nuke中进行最终的合成处理。

3.2.1 合并基础图层

1 查看序列帧中的通道。导入本节的素材文件"Multichannel.exr"和"bg.jpg"，根据【Read1】节点的参数信息进行项目设置。首先在节点操作区按S键激活Project Settings（项目设置），单击full size format（全尺寸格式）下拉菜单，选择920×760。因为【Read1】节点导入的是一个多通道exr格式的文件，因此在其下方添加一个【LayerContactSheet1】通道阵列节点，查看将要参与合成的6个层（漫反射、阴影、ao、反射、车灯和alpha通道），如图3-2-1、图3-2-2所示。

图 3-2-1　浏览完成后禁用节点即可

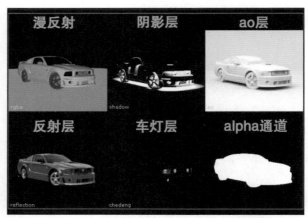

图 3-2-2　Multichannel.exr 中所包含的通道

2 叠加ao层。在节点操作区按M键添加【Merge1】节点，A、B输入端口都向上连接到【Read1】节点的下方，如图3-2-3所示。进入【Merge1】节点的属性参数面板，A channels（A通道）选择ao层，然后将operation（运算模式）更改为multiply（**乘，该模式总会使图片变得更暗**）。观察视图窗口可以看到ao层被正确地叠加到漫反射层上，如果觉得叠加的阴影过黑，可以根据情况适当地降低mix（混合度）的数值，最后为方便理解更改节点名称为ao，如图3-2-4所示。

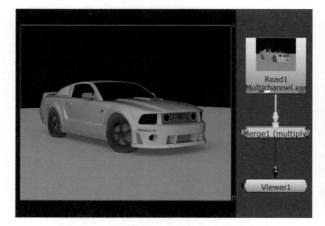

图 3-2-3　新的【Merge1】节点连接方式

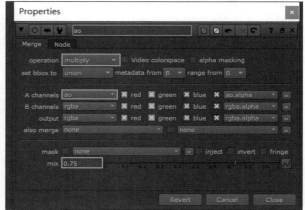

图 3-2-4　multiply 使数值相乘，但阻止两个负值变为正数

3 修正alpha通道错误。叠加完成ao层后，按A键进入alpha通道，可以看到车身的alpha通道变成了灰色，这会导致在后续的合成中前景图像出现半透明的问题。按Ctrl+鼠标左键拾取车身上任意一个点，可以看到该点的亮度值受叠加的ao层影响变成了0.36，如图3-2-5所示。要解决这个问题，回到ao节点的属性面板，取消output（输出通道）的rgba.alpha前面的✖即可，这样ao层只输出RGB信息，不会影响alpha通道，如图3-2-6所示。

图3-2-5 受ao层的影响alpha通道出现错误

图3-2-6 ao层不输出alpha通道

4 叠加反射层。按M键继续添加一个【Merge】节点，依旧将A、B输入端口连接到ao节点，进入【Merge2】节点的属性参数面板，A channels（A通道）选择reflection层，operation（运算模式）更改为screen（**屏幕，加法模式但数值不会超过1**），最后为了方便查找更改节点名称为reflection。

对反射层的效果进行调节，按C键添加【ColorCorrect1】颜色校正节点，调整节点树，如图3-2-7所示。进入【ColorCorrect1】节点的属性参数面板，首先将受影响的channels（通道）更改为reflection（反射），然后尝试调节数值使反射效果看起来更加真实，如图3-2-8所示。

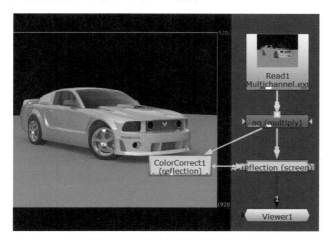
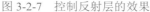

图3-2-7 控制反射层的效果

图3-2-8 使颜色校正节点仅影响反射层

5 叠加车灯层。按M键继续添加一个【Merge】节点，依旧将A、B输入端口连接到上一个【reflection】节点即可，如图3-2-9所示。进入【Merge】节点的属性参数面板，将A channels（A通道）的rgba更改为chedeng即可，最后更改节点名称为chedeng，如图3-2-10所示。

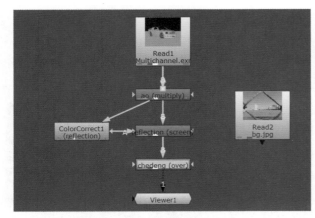

图 3-2-9　当前节点树

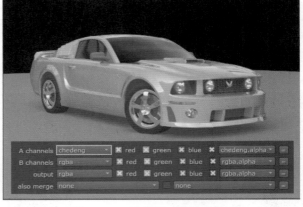

图 3-2-10　当前视口中的效果

6 更改车身颜色。回到【Read1】节点右击，在弹出的菜单中选择Color（颜色）> HueShift（色相变换节点），如图3-2-11所示。进入【HueShift1】节点的属性参数面板，首先调节hue rotation（色调旋转）的数值更改车身的色相，然后更改brightness（亮度）的数值，最后可以微调overall saturation（整体饱和度）的数值，如图3-2-12所示。

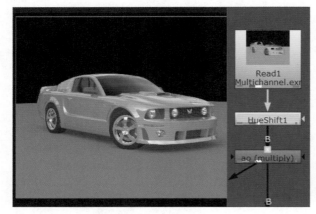

图 3-2-11　添加色相变换

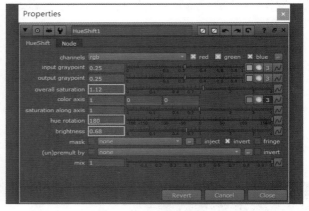

图 3-2-12　"色相变换"节点更改饱和度 / 色调 / 亮度

7 限制节点影响范围。使用【HueShift1】节点更改轿车的色相后，原本红色的刹车片也受到了影响。按O键添加【Roto1】节点，绘制两个形状，如图3-2-13所示。选择【Hueshift1】节点右侧的mask端，将其连接到【Roto1】节点，回到【HueShift1】节点属性参数面板勾选invert（反向），如图3-2-14所示，观察视图窗口可以看到刹车片又变回了原来的红色。

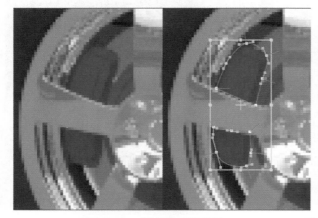

图 3-2-13　调节前 / 调节后

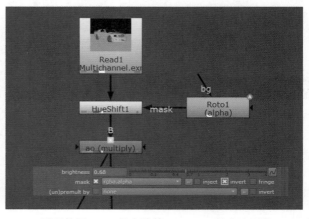

图 3-2-14　不要使用 Roto 节点连接 HueShift 节点右侧的 mask 端

8 车身阴影层。首先在视图窗口单击"通道集合"按钮选择shadows，查看要添加的阴影层效果。按M键添加一个【Merge】节点，然后将A、B输入端口连接到【chedeng】节点的输出端口，如图3-2-15所示。进入【Merge】节点的属性参数面板，mask（遮罩）下拉箭头，在弹出的菜单中选择shadow.red（**shadows层为黑白图像，因此选择red、blue、green三个子通道效果都是一样的**）。将operation（运算模式）更改为difference（**差异，查看图片A跟图片B重叠处的像素差异**），可以根据情况适当减小mix（混合度）的数值。

按A键进入alpha通道可以看到alpha通道也受到了阴影层的影响，因此output（输出）取消rgba.alpha前面的 ✖，这样阴影层只输出RGB信息，不会影响alpha通道，最后为方便查找更改节点名称为shadow，如图3-2-16所示。

图 3-2-15　叠加黑白的车身阴影

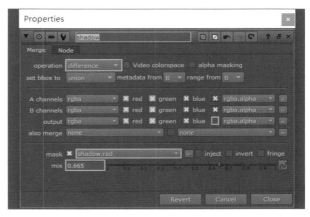

图 3-2-16　shadows 层在【Merge】节点中的处理方式

9 叠加阴影层的第二种思路。例如，选择【Read1】节点然后按G键添加一个【Grade1】节点，选择【Grade1】节点右侧的mask端，将其连接回【Read1】节点，为了方便理解这里添加了一个"转折点"，如图3-2-17所示。进入【Grade1】节点的属性参数面板，单击mask（遮罩）下拉箭头，在弹出的菜单中选择shadow.red限制节点的影响范围，然后调节gamma的数值就可以控制阴影的亮度，如图3-2-18所示。最后，按下Ctrl+Shift+S组合键另存为当前项目，找到project文件夹然后输入"Lesson3_Merge_jianghouzhi_V1"，保存工程文件。

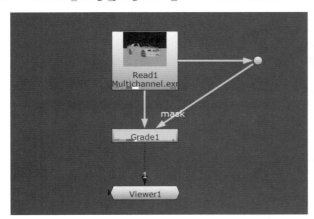

图 3-2-17　节点的连接方式

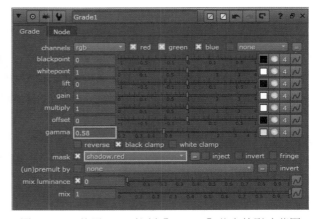

图 3-2-18　使用 mask 控制【Grade1】节点的影响范围

10 基础合成总结。在制作合成的时候，一般情况下叠加白色的ao层，【Merge】节点的叠加模式通常为**multiply（乘）**，也就是对图像进行乘法运算，并且要注意检查是否要输出alpha通道。当需要为固有色层叠加反射层或折射层时，【Merge】节点的叠加模式通常为**screen（屏幕）**或**plus（加）**，两者都是对图像进行加法运算，区别在于plus允许图片A与图片B的数值相加超过1，而screen则不允许该数值超过1。

黑白的阴影层实际上用于对图像的alpha通道进行修改，因此首先要在【Merge】节点的mask（遮罩）中选择相应的图层，然后更改【Merge】节点中的叠加模式为**difference（差异）**。对具体层进行调色时，使用【ColorCorrect】节点或【Grade】节点，通常首先在channels（通道）中选择需要调色的通道，从而限制节点的影响范围，最后进行颜色校正处理。

3.2.2　添加背景并合并阴影

1 合并背景。按M键添加一个【Merge】节点，A输入端口连接到【Read2】节点的输出端口，B输入端口连接到【shadow】节点，然后将operation（运算模式）更改为under（**下面，图片B叠在图片A上面**）。单击【shadow】节点，按T键添加一个【Transform1】节点，将translate（位移）的数值调节为（41，-60），完成效果如图3-2-19、图3-2-20所示。

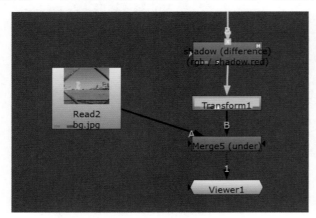

图 3-2-19　当前节点树　　　　　　　图 3-2-20　画面略微呈半透明说明 B 端口的 alpha 通道出现问题

2 合并alpha通道。回到【Read1】节点，在其下方添加一个【Premult1】预乘节点，计算出当前画面正确的alpha通道，删除灰色的地面，如图3-2-21所示。现在出现了一个新的问题，汽车下方的阴影消失了，按A键进入alpha通道，发现原因是当前的alpha通道缺少了车身阴影部分。

修改车身阴影。在【Merge4】节点也就是"shadow"层的下方添加一个【ChannelMerge1】通道合并节点（**该节点将输入中的一个通道合并到一起，并将结果保存到选定的输出通道中，常用于alpha通道的加减处理**），将A、B输入端口都连接到"shadow"层。进入【ChannelMerge1】节点的属性参数面板，A channels（A通道）选择"shadow.red"，将阴影层的红色通道信息叠加到当前的alpha通道中，最后可以根据情况适当地减小mix（混合度）的数值，如图3-2-22所示。

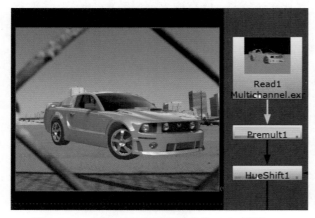

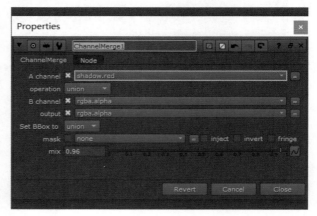

图 3-2-21　计算出当前画面正确的 alpha 通道　　　图 3-2-22　运算模式中 union 是加法，stencil 是减法

3 通道与画面不匹配的问题。观察视图窗口可以看到车轮和它的影子之间存在一个像素的白边，alpha通道中显示为黑色，如图3-2-23所示。按T键添加【Transform2】节点，然后将其放置到"shadow"层和【ChannelMerge1】节点的B输入端口之间的连线上，然后调节translate（位移）的数值将汽车的alpha通道向下移动一个像素，如图3-2-24所示。

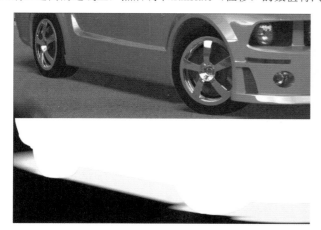

图 3-2-23　合并 alpha 通道导致出现的问题

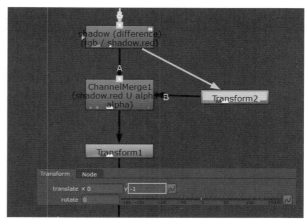

图 3-2-24　调整 B 通道的位置

4 匹配阴影颜色。前景的栅栏阴影颜色偏蓝，而当前汽车的阴影却偏黑色。选择【ChannelMerge1】节点，按C键在其下方添加【ColorCorrect2】节点。进入【ColorCorrect2】节点的属性参数面板，单击offset（偏移）后面的 ☑（拾色器）激活吸管模式，按Ctrl+Shift+鼠标左键吸取栅栏阴影的颜色，或者单击"色轮"打开"拾色器"，手动调节一个偏蓝的颜色，如图3-2-25所示。

调节完成后可以看到整个画面都偏蓝色了，这样是不对的。单击Ranges（范围选项卡）中的mask（遮罩），在弹出的菜单中选择"shadow.red"，限制节点的影响范围，根据情况可以适当地减小mix（混合度）的数值，如图3-2-26所示。这样就将车身阴影与栅栏阴影的颜色进行了匹配。

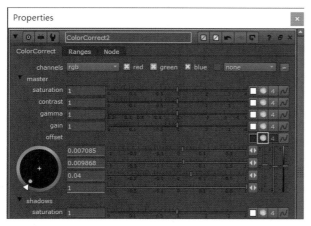

图 3-2-25　设置偏移颜色

图 3-2-26　统一阴影颜色

5 裁剪视口。选择【Merge5】节点，在其下方添加一个【Crop】剪裁节点，在视口中选择"裁剪框"的顶部向下拖拉，此时，box数值为（0，0，920，660），勾选reformat（重设格式），如图3-2-27所示。

最后，按下Ctrl+Shift+S组合键另存为当前项目，找到"project"文件夹输入"Lesson3_Merge_jianghouzhi_V2"，保存为工程文件。这个案例的最终节点树如图3-2-28所示。

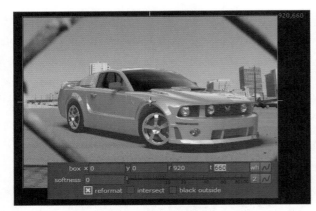

图 3-2-27　清除多余区域

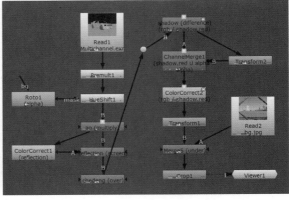

图 3-2-28　最终节点树

6 Demo刷屏节点。这里选择林君义老师制作的lin节点包，首先进入"lin节点"文件夹下的".nuke"，复制"Lin_ToolSets"文件夹和"init"文本，将其复制到"C：\Users\用户名\.nuke"文件夹中，如图3-2-29所示。

按Tab键调出"节点搜索框"添加一个【Breakdown_lin】Demo刷屏节点，默认刷屏顺序为B～A，因此B输入端口连接到【Read1】节点，A输入端口连接到【ao】节点，如图3-2-30所示。现在视口中播放序列就可以看到刷屏效果了。

图 3-2-29　demonstration 展示、演示

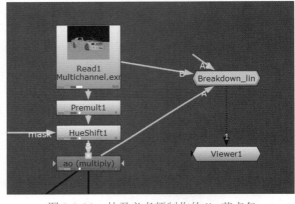

图 3-2-30　林君义老师制作的 lin 节点包

7 参数设置。Start frame 起始帧设置（在哪帧开始刷），数值调节为1。Length Frame 帧数时长（刷屏过程需要的帧数）数值调节为15。colour用于调节刷屏线的颜色，Line width用于调节刷屏线的宽度（0是关闭），调节该数值可以设置白线、黑线和没有线。rotate用于调节刷屏线倾斜角度，如图3-2-31、图3-2-32所示。

图 3-2-31　设置刷屏的起始帧和持续帧

图 3-2-32　刷屏的效果

因为每次只能刷一层，所以需要反复添加【Breakdown_lin】节点以完成整个demo。例如，继续添加一个【Breakdown_lin1】节点，因此B输入端口连接到【Breakdown_lin】节点，A输入端口连接到【reflection】节点，然后将Start frame起始帧设置的数值调节为20，Length Frame帧数时长保持不变，以此类推。

3.2.3　常用合成通道

本节讲解Nuke中常用的通道。场景中的物体，除了自身的材质，还会受到光源及环境的影响，表现特征包含：漫反射、高光、反射、自发光、透明度、OCC和阴影等。这些表现特征可作为场景中的光学通道来定义。当把一个物体视觉属性分为如此多的层次后，后期控制的可能性大大增强，可以调节出非常丰富的视觉效果。

Beauty passes（完美通道）：最基本及主要的通道，该图层通常包含物体的颜色、颜色贴图和扩散光照，至于高光及反射则需要根据情况添加，这里以C4D的Octane渲染器为例，如图3-2-33所示。

图 3-2-33　Beauty passes 可能包含多个通道

合成中的常见通道示意如图3-2-34所示。

图 3-2-34　合成中的常见通道示意

Diffuse pass（漫反射通道）：一束平行光射到凹凸不平的表面上，光线被反射向四面八方的现象叫作漫反射。在三维软件中Diffuse图层既可以是颜色也可以是贴图，漫反射通道的数据是由着色器的主要颜色决定。漫反射颜色会接收光线，

光照强度会沿着灯光方向衰弱，并形成阴影。

Ambient Occlusion（环境光遮蔽也叫阴影通道）：简称AO或OCC。AO用来描绘物体和物体相交或靠近的时候遮挡周围漫反射光线的效果，可以解决或改善漏光、飘和阴影不实等问题，解决或改善场景中缝隙、褶皱与墙角、角线以及细小物体等表现不清晰问题，综合改善细节尤其是暗部阴影，增强空间的层次感、真实感，同时加强和改善画面明暗对比，增强画面的艺术性（通过物件之间的距离计算，视觉上来看越近就越黑，主要用以模拟真实环境下物件之间的光子衰减效果）。

Depth pass（深度通道）：深度其实就是该像素点在三维世界中距离摄像机的距离（也就是我们所说的深度信息），depth（深度通道）中存储着每个像素点（物体到摄影机的距离）的深度值。深度值（Z值）越大，则离摄像机越远。

ZDepth pass（景深通道）：近处跟远处的景物模糊，而焦点附近的物体则很清晰。从摄像机到目标物体，近距离模糊、焦点范围（清晰）、远距离模糊渲染的时候按深度（即距离）进行判断。在焦点范围内则是清晰的，否则就进行模糊处理。

Highlight pass/Specular pass（高光通道）：在三维软件中Specular图层既可以是高光颜色也可以是高光贴图，简单说就是材质的高光的颜色，数值越高，高光越亮。

Reflection pass（反射通道）：把附近的物件及环境通过反射渲染出来。

Normal（法线通道）：Normal通道输入的数据为存储着法线信息的法线贴图。想要模拟物体表面的凹凸效果，可以在建模时增加面，但是这样会降低渲染效率，法线贴图技术就是一种不增加模型面数，而是靠光照明暗来表现凹凸感觉的方法。法线通道实际上是使用光照的明暗模拟凹凸效果。

法线贴图技术原理，物体表面产生明暗变化的直接原因，就是光线照射角度的不同，光线垂直于平面的地方就亮，光线斜射到平面的地方就暗，光线照不到的地方就更暗。光线方向越靠近法线越亮，反之则越暗。

一条法线是一个三维向量，一个三维向量由X、Y、Z等3个分量组成，以这3个分量当作红、绿、蓝3个颜色的值存储，这样的话就生成一张新的贴图了，这就是法线贴图。法线贴图并不是真正的贴图，所以不会直接贴到物体的表面，它所起的作用就是记录每个点上的法线的方向。所以这个贴图看起来比较诡异，经常呈现一种偏蓝紫色的样子。

Alpha（alpha通道）：alpha通道控制图片中哪些地方是透明的，哪些地方是不透明的，在Nuke中从效果上来说白色区域不透明，黑色区域完全透明，灰色区域半透明。从参数来说，1是不透明的，在alpha通道中显示为白色区域；0就是透明的，在alpha通道中显示为黑色区域。

Lighting（灯光层）：材质表面受灯光影响的通道层。

Fog（雾）：即雾化。本质是离屏幕越远的物体，就越趋向某种颜色。通常是远处，即离屏幕远的地方，趋向于白色或浅灰色。

shadow pass（投影通道）：通常是把物体在地面上或背景的阴影独立渲染。

Motion vector（运动矢量层）：各像素运动的距离和方向，是实现运动估算的一种算法。

ID（ID层）：每一个ID编号代表一个Matte（蒙版）。

Effect passes（特效通道）：视情况而定，通常作为一个单独通道，一般指optical effect（光学特效）中的fire（火）、smoke（烟）、lens flare（镜头眩光）和particle effect（粒子特效）等。

另外，还可以根据物体的类别进行粗略分层。**Character（角色层）**：角色是三维动画的主体，电影成功与否取决于银幕形象塑造的饱满程度，因此角色动画在制作流程中是极其重要的，通常都要将角色层单独分层渲染，不但加快整个动画的渲染速度，也便于后期合成时调整色差、添加特效等，使角色更加丰富。

Background（背景层）：三维场景中除角色以外不运动的物体，也可以包含一些道具。如果渲染每一帧都要被角色所在场景计算一次，将会大大增加渲染时间。

3.3　多通道合成——包子

这一节学习多通道合成案例的第一部分合成角色，通过本案例的学习可熟练掌握材质/物体id层、边缘光、3S材质、法线通道和去除黑色边缘所使用的方法和技巧。案例使用的素材借鉴了动画导演孙海鹏老师在2008年出品的动画短片《包强》中的角色形象，这里首先向其表示由衷的感谢。

3.3.1　合成角色主体的技术要点

1 首先按Ctrl+O键在本节的"project"文件夹中打开"Lesson3_baozi_jianghouzhi_V1"脚本文件或者选择"footage"文件夹里的素材，将其拖动到Nuke的节点操作区中，在节点操作区按S键激活Project Settings（项目设置）单击full size format（全尺寸格式）下拉菜单，然后选择"HD_720 1280×720"。

叠加occ层。首先将occ层叠加到diffuse（漫反射）层上，按M键添加【Merge1】节点，A端口连接到【Read2】occ节点上，B端口连接到【Read1】diffuse节点上，图层叠加模式更改为multiply（乘），可以根据情况适当降低mix（混合度）的数值。叠加镜面反射层。按M键添加【Merge2】节点，A端口连接到【Read3】specular节点上，B端口连接到【Merge1】节点上，图层叠加模式更改为screen（屏幕），如图3-3-1、图3-3-2所示。

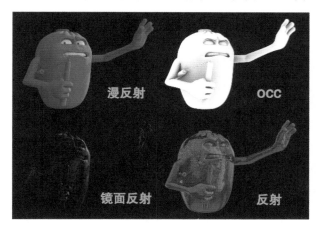

图 3-3-1　occ 层数学乘法运算

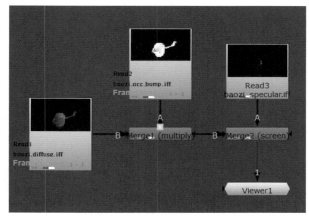

图 3-3-2　镜面反射层数学加法运算

2 反射层与id层搭配使用。【Read4】reflect节点是眼睛、双节棍、牙齿和边缘光的反射，不是包子全身的反射。后续操作示意如图3-3-3、图3-3-4所示。

图 3-3-3　使用材质 id 或物体 id 作遮罩使用

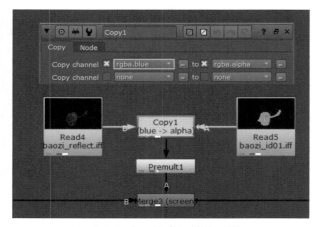

图 3-3-4　提取角色眼睛的区域

按K键添加一个【Copy1】通道复制节点，A端口连接到【Read5】id01节点，B端口连接到【Read4】reflect节点。进入【Copy1】节点的属性参数面板，Copy channel选择"rgba.blue"，也就是将"id01的蓝色区域"复制到【Read4】reflect节点的alpha通道中。在【Copy1】节点的下方添加【Premult1】预乘节点，最后按M键添加【Merge3】节点，A端口连接到【Premult1】节点上，B端口连接到【Merge2】节点上，图层叠加模式更改为screen（屏幕）。

3 材质id或物体id的技术要点。使用上述方法继续添加【Copy】节点，依次分离双节棍和牙的区域，然后使用【Merge】节点进行合并，当前节点树如图3-3-5所示。调整双节棍的颜色，按G键添加一个【Grade1】调色节点，输入端连接到【Merge3】节点的输出端口（承接主线），mask端选择【Premult2】节点（使用双节棍区域）作为遮罩，最后按1键将其连接到【Viewer1】视图节点，如图3-3-6所示。现在，增加【Grade1】节点的gamma值就可以更改视口中双节棍的颜色了。

图 3-3-5　提取眼睛、双节棍和牙齿所使用的节点树

图 3-3-6　单独调整双节棍的颜色

4 添加边缘光。【Read7】edge节点用于叠加角色的边缘亮度，如图3-3-7所示。按G键添加【Grade2】节点，mask端连接到【Read7】节点。进入【Grade2】节点的属性参数面板，因为【Read7】节点是黑白图像，因此mask可以选择任意rgb通道（例如，rgba.red），然后根据情况调整gamma的数值即可（也就是说黑白的边缘光实际上是做alpha通道使用，用于提亮或者压暗角色的边缘），如图3-3-8所示。

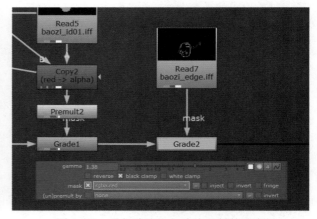

图 3-3-7　叠加黑白的边缘光

图 3-3-8　叠加边缘光与边缘反射的节点树

5 合并3S材质。SSS/SubSurface-Scattering（次表面散射）是指光线因在物体内部的色散而呈现的半透明效果，通常用来表现蜡烛、玉器或皮肤等半透明的材质。例如，在黑暗的环境中把手电筒的光线对准手掌，这时手掌呈半透明状态，手掌内的血管隐约可见，这就是3S材质，如图3-3-9所示。

按Shift键依次加选【Read8】3s_first节点、【Read9】3s_second节点和【Read10】3s_third节点，按M键添加【Merge6】

节点，并将叠加模式更改为plus（加）。最后添加【Merge7】节点将"3S材质"添加到合成的主线上，如图3-3-10所示。

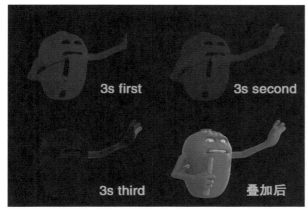

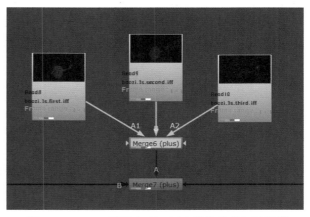

<table>
<tr><td>图 3-3-9　叠加 3S 材质</td><td>图 3-3-10　plus 用于亮度、灯光等信息的加法运算</td></tr>
</table>

6 使用法线通道。**彩色的法线通道，使用RGB通道信息表示三维空间中的x、y、z轴的凹凸纹理信息，在合成中通常作为灯光层使用。**观察背景【Read11】节点的光线方向推测出，红色通道为主光源信息，绿色通道为顶光信息，蓝色通道为辅光信息，如图3-3-11所示。

更改主光颜色。按G键添加【Grade3】节点，输入端连接到【Merge7】节点（合成主线），按1键将其连接到【Viewer1】视图节点，mask端口连接到【Read11】normal节点的输出端。进入【Grade3】节点的属性参数面板，首先单击 （标题颜色），将节点的颜色调整为红色，mask端选择"rgba.red"，其次拖动gamma的滑杆，重新调整主光源灯光的亮度。下一步，按Ctrl键单击gamma后面的 ⬤（色轮），选择一个偏黄的颜色，将角色调整为偏黄的暖色调。

添加【Grade4】节点，节点颜色调整为绿色，mask端选择"rgba.green"，并将gamma数值降低为0.68，将绿色通道（顶光）进行压暗处理；添加【Grade5】节点，节点颜色调整为蓝色，mask端选择"rgba.blue"，拖动gamma的滑杆，将数值调节为1.12，将蓝色通道（辅光）所影响的范围进行稍微提亮，如图3-3-12所示。

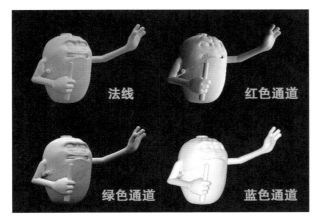

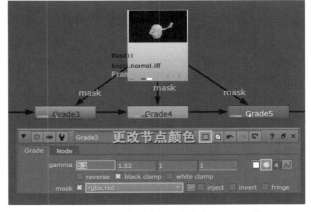

<table>
<tr><td>图 3-3-11　在视口中按 R/G/B 查看红 / 绿 / 蓝通道</td><td>图 3-3-12　将节点的颜色更改为红 / 绿 / 蓝</td></tr>
</table>

7 添加底层阴影。下一步为角色底层添加一些阴影效果，按O键添加一个【Roto1】节点，绘制形状，如图3-3-13所示。按G键添加【Grade6】节点，mask端连接到【Roto1】节点的输出端，在【Roto1】节点与【Grade6】节点之间的连线上添加一个【EdgeBlur1】边缘模糊节点，**该节点用于模糊遮罩的边缘。**size（模糊的大小）的数值调整为13。激活【Grade6】节点的属性参数面板，将gamma数值调整为0.7，如图3-3-14所示。

<div style="text-align:center">图 3-3-13　当前包子效果　　　　图 3-3-14　绘制选区 / 羽化边缘 / 压暗选择范围</div>

8 去除黑色边缘。首先添加【CheckerBoard1】棋盘格节点进行叠加测试，经过8个【Merge】节点和6个【Grade】节点的叠加，如果现在将角色叠加到背景层上，会出现黑色的边缘，如图3-3-15所示。

遇到这类问题，首先选择【Read1】diffuse节点，按Alt+C键创建副本【Read17】节点，按K键添加一个【Copy4】节点，A端口连接复制出来的【Read17】节点，B端口连接【Grade6】节点（合成主线），最后在其下方添加【Premult3】节点，如图3-3-16所示。

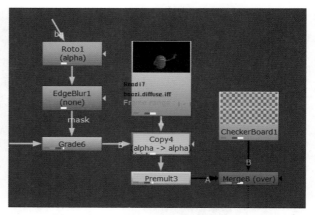

<div style="text-align:center">图 3-3-15　合成出现黑色边缘　　　　图 3-3-16　获取 Read1 节点的 alpha 通道</div>

9 课程小结。最后整理节点树，然后按Ctrl+Shift+S组合键，保存场景文件，在弹出的对话框中输入"Lesson3_baozi_jianghouzhi_V2.nk"。

3.3.2　合并背景并调整细节

1 叠加场景occ层与阴影层。首先将场景的occ层叠加到场景的color（颜色）层上，选择【Read13】scene_occ节点，按住Shift键加选【Read12】scene_color节点，然后按M键添加【Merge9】节点并将其合并到一起，最后将叠加模式更改为multiply（乘），如图3-3-17所示。

合并阴影层，选择【Read14】baozi_shadow节点，按2键将其连接到【Viewer1】视图节点，可以看到rgb通道中为纯黑色，按A键进入alpha通道才能看到shadow（阴影）的通道信息。按G键添加【Grade7】节点，然后将mask端连接到【Read14】baozi_shadow节点的输出通道，进入【Grade7】节点的属性参数面板，调节gain的数值即可，如图3-3-18所示。

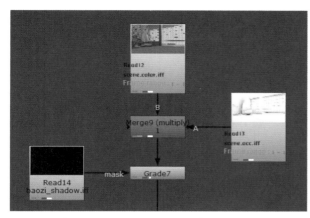

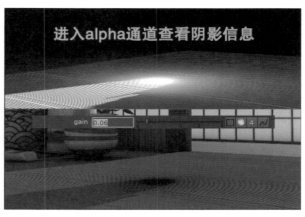

图 3-3-17 合并 occ 层和角色阴影层　　　　　图 3-3-18 根据实际情况调整【Grade7】节点的 gain 值

2 深度通道（景深层）。为图像序列添加景深通道，选择【Read15】scene_Depth_Z节点，按住Shift键加选【Grade7】节点，按K键添加一个【Copy5】节点，进入【Copy5】节点的属性参数面板，将A端口的任意通道（rgba.red）复制到深度通道（depth.Z），如图3-3-19所示。在视图窗口单击"通道集合"按钮可以看到depth通道添加到序列当中，如图3-3-20所示。当序列中有了深度通道，就可以使用【ZDefocus1】景深节点模糊远景区域了。

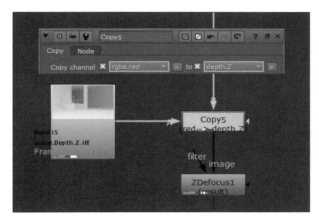

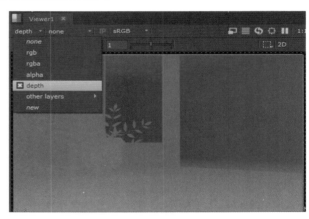

图 3-3-19 将深度信息复制到序列中　　　　　　图 3-3-20 通道集合查看深度信息

3 ZDefocus节点。在【Copy5】节点的下方添加【ZDefocus1】景深节点，**该节点根据深度通道的信息模糊图像。**首先将视口中的focal_point（焦点）移动到角色脚底所在的位置，**移动此点将更改焦点平面（也就是确定不需要模糊的区域）。** output（输出模式）更改为focal plane setup（焦平面设置），**在rgb通道中显示景深信息：红色，在焦点区域的前面，也就是前景深区域；绿色，在焦点区域，也就是没有景深的区域，**请注意，如果景深设置为0，则不会以绿色显示任何内容；蓝色，在焦点区域的后面，也就是实际需要被模糊的区域。现在视口由红色和蓝色组成，增大depth of field（景深）的数值，可以将焦点平面的范围变大，如图3-3-21所示。视口中逐渐出现了绿色区域切片，也就是不被模糊的区域。

当确定好红色、绿色和蓝色的范围后，将output（输出模式）更改回result（结果），**显示输入图像和模糊控制的结果。** size（大小）数值，**控制景深区域的模糊大小，与对焦平面相比，相机附近的模糊度可能更大，**将其调节为22.5。maximum（最大），**过滤器大小在此最大值处进行裁剪。**无论对象相对于相机的位置如何，都不会生成大于此值的模糊。请将此值设置为尽可能低，以获得最大处理速度，将数值调节为8，如图3-3-22所示。请注意，机器配置较低的读者可以关闭Use CPU if available。

图 3-3-21　设置景深区域（焦点范围，画面的清晰区域）　　　　图 3-3-22　添加景深后的效果

4 合成角色与背景。角色与场景基本构架差不多搭建完成，删除测试用的【CheckerBoard1】节点，使用【Merge8】节点将两条主线、角色和场景合并到一起，如图3-3-23所示，合成后的效果如图3-3-24所示。

图 3-3-23　浏览完成后删除【CheckerBoard1】节点　　　　图 3-3-24　合并角色与背景后的效果

5 地板颜色。地板的前后颜色并不一致，需要进行进一步的调色处理。选择【Read12】节点，按G键添加【Grade8】节点，mask端口连接到【Read16】scene_id2节点，最后按2键将其连接到【Viewer1】视图节点，如图3-3-25、图3-3-26所示。

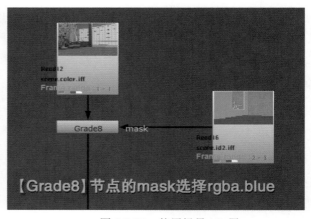

图 3-3-25　解决地板颜色不一致的问题　　　　图 3-3-26　使用场景 id2 层

6 分通道进行颜色匹配。在视口中按R键将视口切换为红色通道，【Grade8】节点中的mask选择"rgba.blue"，然后单击gamma后面的"色轮"，拖动红色通道的滑块或者框选一个数值使用鼠标滚轮进行微调，直至前后地板的红色通道数值保持一致。依次调整绿色通道和蓝色通道，回到rgb通道可以看到前后地板的颜色匹配成功，如图3-3-27，图3-3-28所示。

图 3-3-27　分别调整 rgb 通道的颜色亮度　　　　　图 3-3-28　分通道匹配颜色后的效果

7 模拟地板衰减效果。直接使用【Read16】scene_id2节点的蓝色区域作为遮罩，无法模拟地板的衰减效果。选择【Read15】scene_Depth_Z节点（场景的深度通道），按Alt+C键复制一个副本，选择复制出来的【Read18】scene_Depth_Z节点，在其下方添加【Invert1】反向节点，将深度通道进行反向处理。按K键添加【Copy6】节点，A端口连接到【Read16】scene_id2节点，B端口连接到【Invert1】反向节点的输出端口，进入【Copy6】节点的属性参数面板，将A端口的（rgba.blue）复制到alpha通道。

下一步，在【Copy6】节点的下方添加【Premult4】节点，在【Premult4】节点下方添加【Grade9】节点，分别增加gain的值和降低gamma的值，增强画面中的黑白对比关系。最后，选择【Grade8】节点的mask端口，将其连接到【Grade9】节点的输出端口，最终节点树如图3-3-29、图3-3-30所示。

图 3-3-29　自然过渡的地面，增加一些细节变化　　　图 3-3-30　反向深度通道 / 限定范围 / 调整黑白关系

8 冷暖对比的occ层。选择【Read13】scene_occ节点，在其下方添加一个【Grade10】节点，单击gamma后面的 ◼（色轮）展开色轮，为occ层添加一个偏暖的色调。继续按G键再次添加【Grade11】节点，将其放置到【Grade10】节点与【Merge9】节点之间的连线上，将mask端连接到【Read16】scene_id2节点的输出端。进入【Grade11】节点的属性参数面板，mask选择"rgba.green"，使用【Read16】scene_id2节点的蓝色区域限制遮罩的影响范围。下一步，激活gamma后面的 ◼（色轮），调节一个偏冷的颜色，使场景形成冷暖对比的色彩关系，如图3-3-31、图3-3-32所示。

图 3-3-31　Grade 节点的连接方式

图 3-3-32　进一步增强画面的层次感

9 光线照射效果。首先添加【VolumeRays1】体积射线节点，**该节点可以创建放射性的光线**。将img（图像）输入端口连接到【Read12】scene_color节点，然后按2键将其连接到【Viewer1】视图节点。将视口中的"vol_pos"（光线发射器）移动到背景的窗户上，进入【VolumeRays1】节点的属性参数面板，Ray Length（射线长度），**用于调整生成光线的长度**，数值调节为1.3；Pre-Ray Blur（射线模糊），**用于设置应用于光线的模糊量**，数值调节为5；Flicker Speed（闪烁速度），**控制光线闪烁的速度，值越高产生的闪烁越多**，数值降低为1.75；Flicker Size（闪烁尺寸），**控制闪烁的大小**，数值调节为7.5。

颜色选项用于控制光线的明暗效果。Volume Gamma（颜色校正gamma），**用于控制应用于生成的光线的伽马总量**，数值调节为1.16；Volume Gain（颜色校正增益），**用于控制应用于生成的光线的增益总量**，值调节为0.62；Initial Volume Color（初始化颜色），数值调节为0.74。下一步，在【VolumeRays1】体积射线节点的下方添加【Grade12】节点，为射线添加颜色。激活gamma后面的 ◎（色轮），调节一个偏暖的颜色。按M键添加【Merge10】节点，叠加模式更改为plus（加），将射线叠加到场景之上，如图3-3-33、图3-3-34所示。

图 3-3-33　透过窗户的射线

图 3-3-34　添加光线照射效果

10 修补合成细节。观察视口可以发现角色的眼睛不够黑，按O键添加【Roto2】节点，绘制出两个眼睛的形状。选择【Merge8】节点，按G键在其下方添加【Grade13】节点，mask端连接到绘制完成的【Roto2】节点。创建一个【EdgeBlur2】边缘模糊节点，将其放置到【Roto2】节点和【Grade13】节点之间的连线上，模糊Roto的边缘。回到【Grade13】节点的属性参数面板，将blackpoint（黑点）的滑杆向右拖拉，直至将眼睛的颜色变成纯黑色。

角色与阴影的明暗交界处应该更黑，按O键添加【Roto3】节点，绘制形状，如图3-3-35所示。选择【Grade13】节点，在其下方添加【Grade14】节点，mask端连接到【Roto3】节点；创建一个【EdgeBlur3】边缘模糊节点，将其放置到

【Roto2】节点和【Grade14】节点之间的连线上；进入【EdgeBlur3】节点的属性参数面板，size（大小）数值，用于控制边缘的模糊大小，数值加大为18.5；进入【Grade14】节点的属性参数面板，向右拖拉blackpoint（黑点）滑杆即可，如图3-3-36所示。

图 3-3-35　调整局部的明暗关系

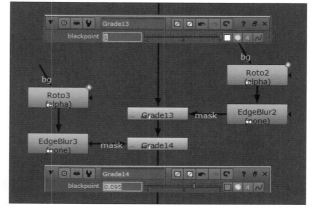

图 3-3-36　所使用的节点树

11 添加边缘暗角。按O键创建一个【Roto4】节点，选择Ellipse（椭圆）工具，在视口中心按住Ctrl+鼠标左键拖拉，创建一个椭圆形，框选椭圆形的所有顶点，按E键添加一定的羽化效果，如图3-3-37所示。按M键添加【Merge11】节点，A端口连接到【Roto4】节点的输出端，B端口连接到【Grade14】节点的输出端，叠加模式更改为mask。观察视口可以看到画面的边角有些过暗，在【Merge11】节点和【Roto4】节点之间的连线上创建一个【EdgeBlur4】节点，将size（大小）数值调节为100，增大边缘的羽化效果，最终完成效果如图3-3-38所示。

图 3-3-37　边缘暗角

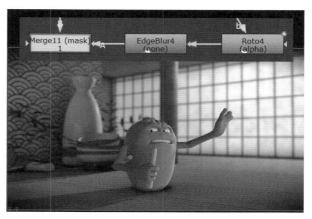

图 3-3-38　包子最终完成效果

12 课程小结。首先保存场景文件，在弹出的对话框中输入"Lesson3_baozi_jianghouzhi_i_V3.nk"。通过学习多通道合成案例的第二部分合成场景，相信大家已经能够非常熟练地使用【Copy】节点、【Grade】节点和【Merge】节点了。在这一部分的案例中，学习了如何使用【ZDefocus】节点添加景深效果、分通道进行颜色匹配、模拟地板和阴影的衰减效果，然后创建了冷暖对比效果的occ层、为窗户添加投射光线，最后为画面添加了边缘暗角的效果。

第 4 章

颜色校正与调色

4.1　颜色校正

4.2　调色

4.3　调色综合案例

4.1 颜色校正

本节学习Nuke中Color（颜色）节点组中的一些常用节点。首先要学会使用直方图、波形与矢量三种示波器，辅助评估镜头中的颜色分布和曝光情况，然后掌握直方图节点、颜色查找节点的用法。

4.1.1 基本颜色校正工具

1 色彩空间。首先导入本节的素材文件"Pallas Athena.jpg"，在节点操作区按S键激活Project Setting（项目设置），进入Color（颜色）选项卡，可以设置在当前脚本中"读/写"节点和"视图窗口"使用哪些颜色空间。例如，文件在读入Nuke时会默认转换为linear（线性）色彩空间进行工作，在视口中使用sRGB色彩空间进行观察，渲染时会将文件从linear色彩空间转换为选定sRGB或Gamma1.8色彩空间进行输出，如图4-1-1所示。

像素颜色。**Nuke中像素颜色一般用0～1的一个RGB范围来描述**，在视口中，**0代表黑色，1代表白色，中间的小数代表不同程度的灰度值。RGB的值不同，某一个值相对较大时，画面呈现出的是值较大颜色的色相。**例如，按Ctrl+鼠标左键，在视口中拾取雕像身上的一个像素点（像素选择），可以看到该点的RGB通道的数值为（0.73，0.56，0.31），所以该像素点呈现偏黄的颜色，如图4-1-2所示。

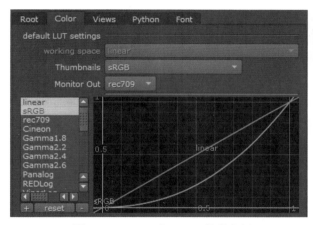

图 4-1-1　linear 和 sRGB 色彩空间　　　　　　图 4-1-2　红＋绿＝黄，红＋蓝＝紫，绿＋蓝＝青

2 示波器。Nuke提供了三种示波器来辅助评估镜头中的颜色分布，在窗格选项卡名称处右击，在弹出的菜单中选择Windows > New Scope（新范围）> Histogram（直方图）/Waveform（波形）/Vector（矢量），如图4-1-3所示。

图 4-1-3　加载直方图 / 波形 / 矢量示波器　　　　　　图 4-1-4　直方图

例如，Histogram（直方图）用于描述当前帧中红色、绿色、蓝色和亮度像素的分布情况。直方图绘制每个亮度级别的像素数，从左到右，直方图的区域表示阴影、中间色调和高光，如图4-1-4所示。

3 波形与矢量。波形示波器，使用0~100%的亮度值表示有关剪辑亮度的信息，用来评估剪辑的曝光值是过度还是不足，波形越高，视图窗口中的图像越亮，如图4-1-5所示。请注意，当波形顶部和底部的参考线变为红色时，这是Nuke发现当前镜头中的颜色分布超出范围时发出的警告。

矢量示波器。显示当前帧的颜色、饱和度和色相信息。与色轮类似，矢量示波器从中心向外呈放射状显示信息。数据跨度越远，表示饱和度越高，可以观看当前画面只包含黄色和青色，且饱和度过高，如图4-1-6所示。

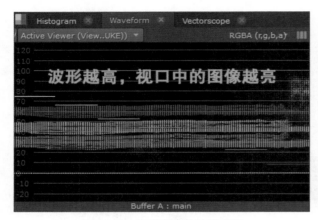

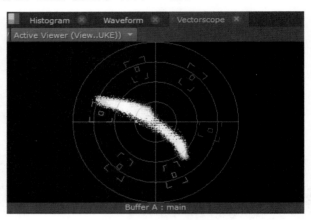

图 4-1-5　查看亮度的波形面板　　　　　　　　　　　图 4-1-6　矢量示波器

4 使用直方图节点。选择【Read1】节点并单击鼠标右键，在弹出的菜单中选择Color（颜色）> Histogram（直方图），如图4-1-7所示。**直方图节点以图像的形式显示每个亮度级的像素数量，用于查看输入图像在阴影、中间调和高光是否具有良好的分布，是一个非常有用的测量工具，可以使用此节点调整输入图像的色彩范围。**

进入【Histogram1】节点的属性参数面板。在直方图中，阴影位于左侧，中间色调位于中间，高光位于右侧。水平轴表示亮度（像素的数值），垂直轴表示像素计数（具有该值的像素的百分比），如图4-1-8所示。

图 4-1-7　直方图节点非常像 Photoshop 中的色阶命令　　　图 4-1-8　直方图映射阴影、中间色调和高光的分布

5 范围滑块。**input range（输入范围）：允许扩展图像的色调范围，这具有增加对比度的效果。若要设置黑点，请拖动最左边的输入范围滑块，使其与直方图的初始边界大致对齐，这将使阴影变暗。要设置白点，请拖动最右边的输入范围滑块，直到它与直方图的最终边界大致对齐，会使高光更亮。需要定义中间调，拖动中间输入范围滑块，相当于应用了gamma校正（使中间调变亮或变暗）**。请注意，直方图会在您调整这些控件时进行实时更新。向左拖动中间输入范围滑

块，可以看到视口中画面的中间调整体变暗了，如图4-1-9、图4-1-10所示。

output range（输出范围）：设置输出范围所映射到的范围。这可以用来缩短图像的色调范围，具有消除纯黑白和降低对比度的效果。将左侧的输出范围滑块向右拖拉，这将使阴影更轻。将右侧的输出范围滑块向左拖拉，这将使高光变得更暗。

图 4-1-9　中间的输入范围滑块相当于 gamma

图 4-1-10　向左拖动画面整体变暗 / 向右拖动画面整体变亮

6 使用颜色查找节点。接下来介绍【ColorLookup】颜色查找节点，选择【Read1】节点单击鼠标右键，在弹出的菜单中选择Color（颜色）> ColorLookup（颜色查找）。**该节点允许使用查找表（LUTs）进行对比度、伽马、增益和偏移量的调整。LUTs指给定颜色通道的亮度折线图。横轴表示通道的原始值或输入值，垂直轴表示通道的新值或输出值。**

调节主曲线可以实现对颜色进行对比度增强、增益提升和偏移增强等多种校正，例如首先选择master，按Ctrl+Alt+鼠标左键可以在主曲线上添加一个控制点，然后按Ctrl键调节这个点。当主曲线呈上弧线时，画面中间调整体变亮；当主曲线呈下弧线时，画面中间调整体变暗。按Delete键可以删除曲线上的点，或者单击reset（重置）主曲线到默认状态，完成效果如图4-1-11、图4-1-12所示。

图 4-1-11　颜色查找节点非常像 Photoshop 中的曲线命令

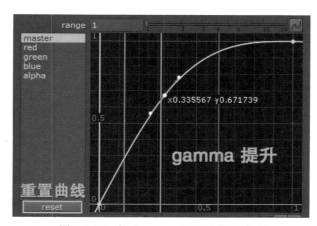

图 4-1-12　提升 gamma 画面中间调变亮

7 Nuke中的一些校色节点。【HueShift】色相变换节点，该节点非常像Photoshop中的"色相/饱和度"节点。【Clamp】压制节点，常用于将图像中超过颜色范围的数值限制到0～1。【HueCorrect】色相更正节点，允许对色调中的饱和度级别进行精确调整，常用于处理抠像时出现的颜色溢出问题。【Color space】色彩空间节点，常用于把输入的图像从一个色彩空间转换到另一个色彩空间。【Invert】反向节点，也称反转通道值，从一个值减去该像素，该值使图像的黑色变成白色，白色变成黑色，常用于反转alpha通道。

4.1.2　ColorCorrect

本节案例我们学习【ColorCorrect】颜色校正节点的各项参数，该节点用于对饱和度、对比度、伽马值、增益和偏移量进行快速调整。可以将这些内容应用于剪辑的主色调（整个色调范围）、阴影、中间调或高光。可以使用"范围"选项卡上的"查找曲线"来控制被认为位于阴影、中间色调和高光部分中图像的范围。但是，不要调整中间曲线（中间调始终等于1减去其他两条曲线）。可以按C键在节点操作区上创建此节点。

1 使用颜色校正节点。选择【Read2】节点单击鼠标右键，在弹出的菜单中选择Color（颜色）> ColorCorrect（颜色校正），如图4-1-13所示。【ColorCorrect】颜色校正节点可以分别影响master（主色调）、shadow（阴影）、midtones（中色调）或highlights（高光）区域，如图4-1-14所示。本节我们主要关注master（主色调），因为它的效果最为明显。

图 4-1-13　添加颜色校正节点

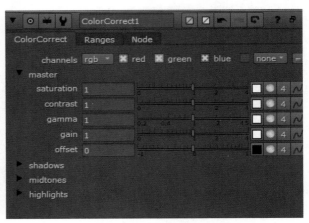

图 4-1-14　分别调整主色调 / 阴影 / 中间调 / 高光

2 使用高光和阴影的范围。单击Ranges范围选项卡可以查看阴影或高光在图像中的实际影响范围。首先勾选test（测试），然后分别使用shadow（阴影）和highlight（高光）查找曲线来编辑位于阴影或高光中图像的范围。请注意，不要调节中间调曲线，因为中间调始终等于1减去其他两条曲线，如图4-1-15所示。

勾选test（测试）后，Nuke允许使用黑色、灰色或白色叠加输出，以显示阴影、中间调或高光中的内容。绿色和洋红色表示范围的混合，现在视图窗口如图4-1-16所示。了解了如何控制阴影和高光的范围后，取消勾选test（测试）。下面进入下一个知识点的讲解。

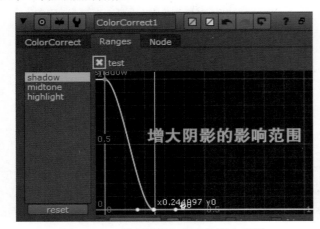

图 4-1-15　增大阴影和高光的影响范围

图 4-1-16　白色亮部 / 灰色中间调 / 黑色阴影 /

绿色和洋红是混合区域

3 饱和度。下面进入实战环节，【Read2】节点载入的是一张非常漂亮的白天的建筑的正面图，我们希望通过使用颜色校正，让画面效果看起来更像日落时。进入【ColorCorrect1】节点的属性参数面板，**saturation（饱和度）**，用于控制图像内部颜色的强度。**如果将它的数值增大，会看到颜色变得更加鲜艳，如果将它的数值降低或缩小，可以把它变成黑白或灰度图像，这样就去掉了所有的颜色，**如图4-1-17所示。这里将saturation数值调节为1.45，使图像中增加一些颜色，如图4-1-18所示。

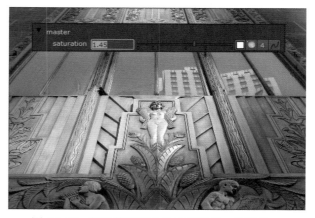

<div align="center">图 4-1-17　降低饱和度获得黑白图像　　　　图 4-1-18　提升饱和度会为画面增加一些颜色</div>

4 对比度。**contrast（对比度），可以让暗的地方更暗，亮的地方更亮，**尝试将数值提升为3.6，可以看到较暗的区域变得非常暗，得到了一个很好的阳光效果，如图4-1-19所示。当然这有点太极端了，如果将数值降低到0.2，它会把整个图像推向中间灰色。最后经过测试将contrast数值调节为1.5，这样就能很好地区分图片中暗部区域和亮部区域，如图4-1-20所示。

<div align="center">图 4-1-19　加强对比度后的效果　　　　　　图 4-1-20　区分图片中的暗区和亮区</div>

5 颜色溢出。当你使用"颜色校正"工具时，需要非常小心，因为有时会把颜色值增加到1以上的亮度级别。按Ctrl+-Shift+鼠标左键，在雕像的大腿附近进行框选，获取区域颜色的平均值，现在的L（亮度值）为1.75，这意味着现在是在超白色区域，它实际上超出了8位图像的正常颜色范围。**单击 clip warning（剪辑警告）下的exposure（曝光量），可以显示当前画面曝光的区域，**如图4-1-21所示。

　　遇到这种问题有两种修复方法：可以将Contrast的数值降低，超白的颜色退回到正常的颜色范围；在【ColorCorrect1】节点的下方添加一个【Clamp1】压制节点，**将图像中颜色数值限制在0～1，**如图4-1-22所示。在下一步操作之前，按Ctrl+鼠标右键，取消拾取框。关闭 （剪辑警告）按钮。

图 4-1-21　剪辑警告（曝光预警）

图 4-1-22　Clamp1 强制将数值压制到图像合理的颜色范围

6 伽马。**gamma（伽马），控制整个图像中间调，不影响暗部和亮部区域。**如果增加gamma的数值，图像的色调会更加明亮，如图4-1-23所示。最后将gamma的数值调节为0.84，如图4-1-24所示。

图 4-1-23　gamma 的数值影响中间调

图 4-1-24　相当于 Photoshop 中曲线的 gamma

7 增益。**gain（增益），涉及数学运算，就是把画面中的数值乘（负值为除）增益值。**如果将gain的数值减少到0，将得到一个黑色的图像。在雕塑上拾取一个像素，可以看到它当前的RGB值为（0.734，0.767，0.633），将gain的数值降低到0.5，现在的RGB值为（0.371，0.383，0.316），如图4-1-25所示。当不想丢失很多颜色或者亮度信息，还想让图像更亮一点，可以将gain的数值调节为0.6，如图4-1-26所示。

图 4-1-25　参与乘 / 除的数学运算 gain

图 4-1-26　画面中的数值乘以增益值

8 偏移量。**offset（偏移量）**，会简单地加或减我们输入的数字。例如，将offset降低为-0.26，就会从RGB值和亮度值中减去-0.26，所以当前画面会变成黑色，或者产生锯齿状的边缘，如图4-1-27所示。通常不会调节offset的数值，但是当需要将一些超白或非常亮的数值往下降时，或者把非常暗的数值往上提时，会选择使用offset。最终将offset值稍微降一点，调节为-0.004，如图4-1-28所示。

图 4-1-27　参与加减的数学运算 offset　　　　　　　图 4-1-28　参与加减的数学运算 offset

9 更改颜色。到目前为止我们调节了【ColorCorrect1】节点上的滑块数值，它会平均地调整红色、绿色和蓝色通道的数值，单击Contrast后面的 `4`（4键），它会把这个数值分解成可以编辑的数字。如果想要更多的红色，可以在红色通道输入"1.7"，如图4-1-29所示，现在，会看到画面呈偏红色的色调。

使用数字进行调色略微有点抽象，可以按Ctrl键并单击Contrast后面的 `S`（色轮），这样会更轻松地使用颜色。首先拖拉 `H`（饱和度）后面的滑杆，如果数值大于1，会得到一个很奇怪的图像，因此最终将数值降低为0.25。左右拖拉 `V`（色相）后面的滑杆可以更改色调，最终将数值调节为0.08，是一个偏浅的橘色。`（亮度）后面的滑杆实际上的效果类似对比度，将数值调节为1.5，如图4-1-30所示。

图 4-1-29　数值调节通道参数　　　　　　　图 4-1-30　使用"拾色器"进行上色并校正对比度

10 更改增益颜色。按Ctrl键并单击gain（增益）后面的 `S`（色轮），拖拉 `V`（亮度）后面的滑杆，实际是在调整亮度的数值。拖拉 `（饱和度）后面的滑杆，可以给图像增加一些颜色，最终参数如图4-1-31所示。现在场景呈现一个傍晚的暖色调，完成效果如图4-1-32所示。对合成工作者而言，将元素嵌入场景的过程中最重要的事情之一就是在色度、亮度和对比度之间进行平衡。

图 4-1-31　增益"拾色器"的颜色参数

图 4-1-32　最终完成效果

11 视图对比控制。选择【Read2】节点，按Alt+C键，创建它的副本【Read3】节点，然后按2键将其连接到【Viewer1】节点，如图4-1-33所示。在视图窗口按W键激活"视图对比控制"，在视口中操作"视图对比控制手柄"，对比查看调色前和调色后的效果，如图4-1-34所示。在视图窗口再次按W键关闭"视图对比控制"。

图 4-1-33　激活视图对比控制连接线变成虚线

图 4-1-34　视图对比控制手柄

本小节读书笔记

4.2 调色

在Grade调色节点中，**gain**值用于控制图像的亮度和暗度，**lift**用于增加图像的灰度值，**gamma**用于控制图像的灰度和黑度。要增强画面的对比度，可以提高gain的数值，降低gamma的数值。使用mutliply的色轮可以为图像添加一种颜色，激活拾色器移动中间的圆点进行调色，圆点离中心越近，饱和度越低，反之饱和度越高，类似调整色相。

4.2.1 Grade 与像素分析器

1 添加Grade调色节点。首先导入本节的素材文件"sculpture.jpg"，如图4-2-1所示。选择【Read1】节点按G键在其下方添加【Grade1】调色/分级调色节点，**该节点通过对视口中的像素进行采样来定义白场和黑场。**

定义黑场/白场。whitepoint（白场）用于定义白场/**图像中最亮的一部分像素，换句话说，这种颜色变成了纯白色**。尝试调节数值到0.31左右，重新定义图像中最亮的部分。blackpoint（黑场）用于定义黑场/图像中最暗的一部分像素，换句话**说，将这种颜色变成纯黑色**。尝试调节数值到0.09左右，重新定义图像中最暗的部分，如图4-2-2所示。

图 4-2-1 图像灰度范围存在一定问题

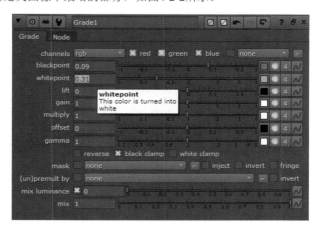

图 4-2-2 定义原始图像的黑场和白场

2 定义黑场。重新定义图像黑场和白场后的效果，如图4-2-3所示。要定义黑场还有一种方法：暂时提升视口控件中的gain（增益）的数值，直到只有最暗的像素可见，单击blackpoint后面的 ✎ （拾色器）激活"吸管模式"，按Ctrl+Shift组合键在视口中最亮的像素上进行采样。但是这两种采样方法的缺点是定义的黑场和白场数值不够精准，让我们首先重置【Grade1】节点的属性参数面板到默认参数。

图 4-2-3 定义图像的黑场和白场后的效果

图 4-2-4 激活"像素分析器"面板

像素分析器。Nuke的"像素分析器"能够分析单个和多个像素或整个图像，并比较视口之间的颜色值。在窗格选项卡名称处单击鼠标右键，在弹出的快捷菜单中选择Windows > Pixel Analyzer（像素分析器），激活"像素分析器"面板，如图4-2-4所示。

3 像素选择与全帧。mode（模式）下的Pixel selection（像素选择），**允许在视口中对单个或多个像素选择并进行分析，最后以色板显示颜色信息，还可以使用ROI（感兴趣区域）工具分析视口的某个区域**，如图4-2-5所示。

对像素进行分析的常用方法有两种：**单个像素**，按Ctrl键并在视口中单击选择一个像素将其添加到色板中；**区域像素**，按Ctrl+Shift键并在视口中单击并拖动以创建感兴趣区域，使用视口手柄调整或移动ROI（感兴趣区域）。要取消选择所有像素，可以按住Ctrl键并在视口中单击鼠标右键。full frame（全帧），**分析当前帧的内容，而无视在视口中所做的任何选择**，如图4-2-6所示。

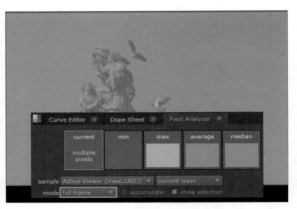

图 4-2-5　"像素选择模式"分析局部画面　　　　图 4-2-6　"全帧模式"分析整个画面

4 合理使用"像素分析器"。选择"全帧模式"后，"像素分析器"中的色样提供以下信息：current（当前的），最后选择的像素的颜色值。min（最小值）/max（最大值），选择的最暗和最亮的颜色值。average（平均值），选择的平均颜色值。median（中间值），选择的最暗和最亮颜色之间的中间点颜色，如图4-2-7所示。min（最小值）/max（最大值）控件默认为亮度（L），如果只想分析红色通道中的最小值/最大值，可以将min/max设置更改为红色（r），如图4-2-8所示。

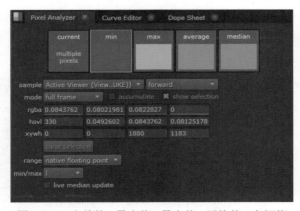

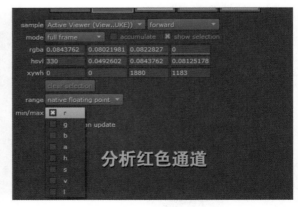

图 4-2-7　当前的／最小值／最大值／平均值／中间值　　　　图 4-2-8　分析某一通道

5 应用分析数据。可以将存储在"像素分析器"色板中的颜色信息应用到其他节点的颜色控件上。激活【Grade1】节点的属性参数面板，**blackpoint（设置黑场）和whitepoint（设置白场）**，通常用于匹配原始图像的灰阶范围，将分析的min（最小值）的色样拖动到blackpoint（黑场）控件上，将max（最大值）的色样拖动到whitepoint（白场）控件上，来校正当前镜头的灰阶范围，如图4-2-9、图4-2-10所示，这是一种非常精准地获取黑场与白场的方法。

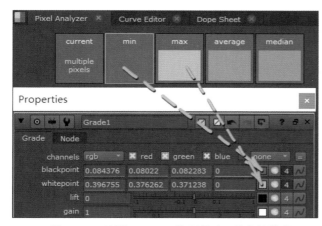

图 4-2-9　使用 min/max 修正最暗 / 最亮的像素

图 4-2-10　校正图像灰阶范围后的效果

6 增益与提升。gain（增益），**可以将任何白色像素设置为此颜色。**调节gain数值，会对图像的亮部区域产生较大的影响，越亮的区域受影响越大，而图像的暗部区域不会受到任何影响，也称增益效应。

lift（提升），**可以将任何黑色像素设置为此颜色。**调节lift数值，会对图像的暗部区域产生很大的影响，越暗的区域受影响的程度就会越大，而图像的亮部区域不会受到任何影响。例如，单击lift后面的 （色轮），将数值调节为（-0.24，-0.07，-0.07），减少青色，可以看到画面中黑色的像素都更改为青色，如图4-2-11所示。

7 乘/偏移/伽马。Multiply（乘），**将【Grade】节点的结果乘以此系数，这具有在保留黑点的同时使结果变亮的效果。**Offset（偏移），**将【Grade】节点的结果添加一个固定值，这实际上会使整个图像变亮。还可以向结果添加负值，在这种情况下，整个图像会变暗。**Gamma（伽马），**将常量gamma值应用于【Grade】节点的结果。这会使中间调变亮或变暗。**例如，单击Gamma后面的 （色轮），将数值调节为（-0.24，-0.07，-0.07），一种偏黄的颜色，可以看到画面中的中间调被添加了黄色，如图4-2-12所示。

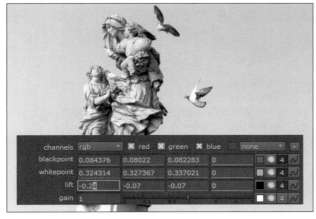

图 4-2-11　更改黑色区域的颜色

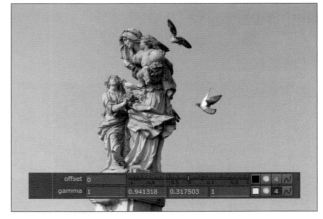

图 4-2-12　更改中间调的颜色

8 课程小结。【Grade】调色节点的各项参数：blackpoint（黑场）和whitepoint（白场），用于定义图像的黑场和白场，即调整原始图像的灰阶范围；lift（提升），任何黑色像素都设置为此颜色；gain（增益）控件，任何白色像素都设置为此颜色；multiply（乘），乘除运算；offset（偏移），加减运算；gamma（伽马），变亮或变暗图像中间调。

4.2.2　MatchGrade 匹配图像

1 匹配颜色。在这个案例中，学习使用Nuke匹配图像的颜色外观。首先导入本节的素材文件"cold.jpg"和"warm.jpg"。【Read1】节点加载的是一张冷色调的图像，将作为"源图像"使用，更改它的色调，如图4-2-13所示。【Read2】节点加载的是一张暖色调的图像，将作为"目标图像"使用，如图4-2-14所示。

图 4-2-13　冷色调 / 源图像　　　　　　　　　　　　图 4-2-14　暖色调 / 目标图像

2 MatchGrade。首先添加一个【MatchGrade1】节点，**该节点允许自动计算色调范围，以将源输入中的颜色与目标输入中的颜色相匹配。**【MatchGrad1】节点的Source（源）端口连接到需要应用颜色变换的剪辑，因此将其连接到【Read1】节点的输出端口，Target（目标）端口连接到要匹配的剪辑，因此将其连接到【Read2】节点的输出端口，最后选择【MatchGrade1】节点并按下1键将其连接到【Viewer1】视图节点，如图4-2-15所示。

进入【MatchGrade1】节点的属性参数面板，将Task（任务）更改为Match Different Clip（匹配不同的剪辑），**将一个剪辑（源）的颜色与另一个剪辑（目标）的颜色相匹配。**浏览序列查找参考帧，设置的参考帧越多，【MatchGrade1】节点越能更好地匹配颜色。因为当前序列只有1帧，首先请确保播放指示器处于第1帧，否则会弹出"超出源输入范围"的提示对话框，单击Source（源）后面的 ![按钮] 按钮，**将当前源输入帧设置为参考帧**，使用第1帧作为参考帧。单击Target（目标）后面的 ![按钮] 按钮，**将当前目标输入帧设置为参考帧**，如图4-2-16所示。

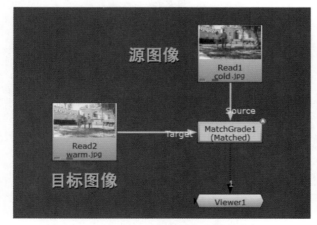
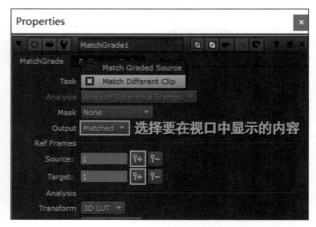

图 4-2-15　Source 要应用颜色变换的剪辑　　　　　图 4-2-16　为源输入帧 / 目标输入帧设置参考帧

3 匹配特定元素。这里需要"标志牌"的颜色保持不变,选择【Read1】节点在其下方添加【Roto1】节点,使用"矩形"工具绘制选区,为【Read1】节点添加alpha通道,如图4-2-17所示。使用同样的方法为【Read2】节点添加alpha通道,然后进入【MatchGrade1】节点的属性参数面板,Mask端口选择Inverted Alpha(反转Alpha),**反转Alpha通道并将其用作遮罩使用**,如图4-2-18所示。

图 4-2-17 添加 alpha 通道

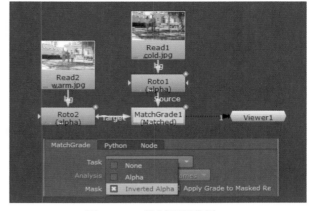

图 4-2-18 限制匹配范围

4 应用匹配数据。单击Analyze Reference Frames(分析参考帧),开始计算分析。观察视口可以看到画面中除了"标志牌"的颜色保持不变,画面中其他的颜色都变成了与【Read2】节点相似的暖色调,完成效果如图4-2-19所示。

导出匹配结果。单击LUT output file(输出LUT文件)后面的■(文件)按钮,**设置要导出的3D LUT文件的文件路径和名称**。下一步,单击Write(写出),**将3D LUT文件导出为.csp文件**。最后,单击Create OCIOFile Transform按钮,创建一个【OCIOFileTransform1】节点,**该节点应用.csp文件中的颜色转换**,供其他相似的镜头使用,如图4-2-20所示。**3D LUT文件用于映射色彩空间**。

图 4-2-19 颜色匹配的结果

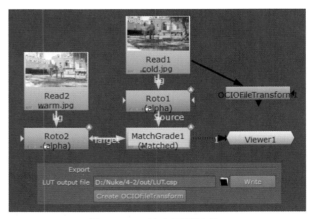

图 4-2-20 输出匹配结果

本小节读书笔记

4.3 调色综合案例

在这个案例中学习使用【Keyer】（亮度抠像）节点、【Roto】节点和【Blur】（模糊）节点在Nuke中获取选区，搭配【ColorCorrect】节点，进行颜色匹配并对局部画面进行调色处理。

4.3.1 颜色匹配

1 项目分析。首先导入本节的素材文件，添加【Read1】setting sun节点，如图4-3-1所示。添加【Read2】Color matching节点（颜色参考图），如图4-3-2所示。观察视口可以看到【Read2】节点的色调为暖色，暗部是纯黑色且细节较少，云彩偏橘黄色，上层空气较为稀薄且饱和度较低。在这个案例中，需要将以上这些色调信息添加到【Read1】节点的画面中，进行色调的匹配处理。按S键激活"项目设置"面板，单击Full size format（全尺寸格式）下拉菜单，然后选择"1024×768"。

图 4-3-1 Color matching/ 颜色匹配

图 4-3-2 setting sun/ 落日（颜色参考图）

2 亮度抠像。首先要获取天空的颜色范围，其次进行局部调色处理。选择【Read1】节点，在节点工具栏选择Keyer（键控）> Keyer（亮度抠像），如图4-3-3所示。在视口中依次按下R/G/B键分别进入红色/绿色/蓝色通道查找天空与地面黑白关系反差最大的通道，最后按A键进入alpha通道。

在【Keyer1】节点的属性参数面板中，因为蓝色通道的黑白反差最大，所以将operation（操作模式）更改为blue keyer（蓝色抠像），使用蓝色通道进行抠像处理。将B手柄向左拖拉，数值调节为0.076，**画面中高于该值的像素会被裁剪成白色；将A手柄向右拖拉，数值调节为0.016，画面中小于该值的像素会被裁剪成为黑色，**如图4-3-4所示。

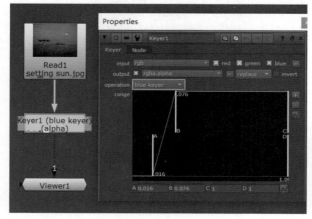

图 4-3-3 通过调整手柄来压缩抠像范围

图 4-3-4 使用蓝色通道抠像得到的 alpha 通道

3 视图对比控制。首先在视口中按A键，回到RGB模式。选择【Read1】节点并按C键添加【ColorCorrect1】颜色校正节点，mask端口连接到【Keyer1】节点的输出端口，限制节点的影响范围。选择【Read2】节点并按2键将其连接到【Viewer1】视图节点，如图4-3-5所示。在视口中按W键激活"视图对比控制"，对比查看即将调节的两张图像，如图4-3-6所示。

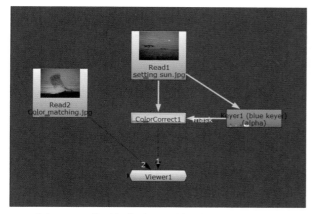

图 4-3-5　使用抠像结果限制颜色校正的范围

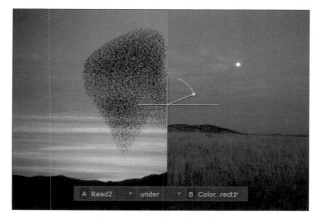

图 4-3-6　视图对比控制

4 色彩匹配原理。进入【ColorCorrect1】颜色校正节点的属性参数面板，按Ctrl键并单击gamma后面的 ◯（色轮）按钮，激活"浮动拾色器"窗口。这里有两种方法，**将蓝色的天空更改为橘黄色，而黄色是由红色加绿色组成的，因此首先减少蓝色让红色加绿色作为画面的主导颜色，下一步，增加红色和绿色的数值**，这是第一种常用方法。

单通道匹配法。按B键进入蓝色通道，调节"浮动拾色器"窗口中 ■B■ 后面的滑杆，数值降低为0.41，使左右两幅图的蓝色通道的数值尽量保持一致。按R键进入红色通道，观察视口中的图像，将数值调节到1.68；按G键进入绿色通道，调节数值到1.01，如图4-3-7所示。回到RGB模式看到【Read1】节点的天空变成了橘黄色，如图4-3-8所示。

图 4-3-7　分通道调节 gamma 的 RGB 数值

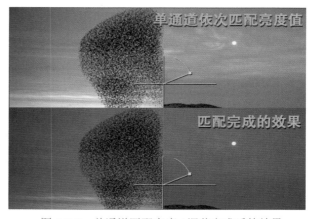

图 4-3-8　单通道匹配亮度 / 调节完成后的效果

5 压暗地面。选择【Keyer1】节点，在其下方添加【Invert1】反向节点，将当前的alpha通道进行反向处理，作为地面使用。选择【ColorCorrect1】节点，按C键在其下方添加【ColorCorrect2】节点，mask端口连接到【Invert1】反向节点的输出端口，限制颜色校正节点的范围，节点树如图4-3-9所示。进入【ColorCorrect2】节点的属性参数面板，将gamma的数值降低到0.5，可以看到现在地面已经被压暗为黑色，如图4-3-10所示。

6 抠出云彩。选择【Read1】节点，在其下方添加【Keyer2】亮度抠像节点。进入【Keyer2】节点的属性参数面板，首

先将operation（操作模式）更改为red keyer（视口中云彩反差最大的通道），使用红色通道进行抠像处理。将A手柄向右拖拉，数值调节为0.115；将B手柄向左拖拉，数值调节为0.37，如图4-3-11、图4-3-12所示。

图 4-3-9　反向通道作为遮罩使用

图 4-3-10　降低 gamma 的数值

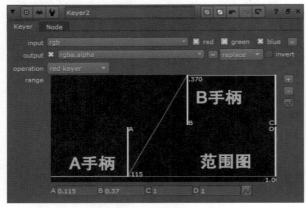

图 4-3-11　调节 A/B 手柄

图 4-3-12　抠像后的 alpha 通道效果

7 删减alpha通道。按O键添加【Roto1】节点，绘制出地面的区域，如图4-3-13所示。按M键添加【Merge1】节点，A端口连接到【Roto1】节点的输出端，B端口连接到【Keyer2】节点的输出端，将运算模式更改为stencil（减法），从当前的alpha通道中剪掉Roto区域。选择【ColorCorrect2】节点，按C键在其下方添加【ColorCorrect3】节点，mask端口连接到【Merge1】节点的输出端口，当前节点树如图4-3-14所示。

图 4-3-13　删除 alpha 通道中的地面区域

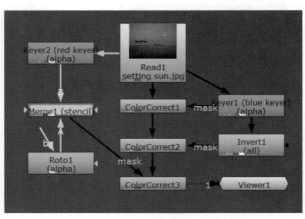

图 4-3-14　云彩形状作为遮罩

8 偏黄的云彩。首先需要提亮云彩的区域，增大gain（增益）的数值到1.9。这里解释一下使用gain的原因，**gamma（伽马），控制整个图像中间调，不影响暗部和亮部区域。gain（增益），就是把画面中的数值乘（负值为除）以增益值。**这里需要在原有画面的基础上增加更多的变化，所以使用gain。

云彩的颜色偏向橘黄色，按Ctrl键并单击gain后的 （色轮）按钮，调节数值为（1.88，2.84，1.6），最后还可以使用gamma的拾色器为图像的中间调增加一些颜色，调节RGB数值为（1.98，1.05，0.8），如图4-3-15、图4-3-16所示。

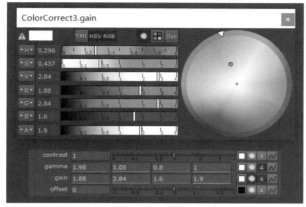

图 4-3-15　调节 gain 和 gamma 数值

图 4-3-16　调节云彩后的效果

9 上层空气较为稀薄且饱和度较低。按O键添加【Roto2】节点，绘制出上层天空，如图4-3-17所示。选择【ColorCorrect3】节点，按C键在其下方添加【ColorCorrect4】节点，mask端口连接到【Roto2】节点的输出端口，进入【ColorCorrect4】节点的属性参数面板，将saturation（饱和度）的数值降低为0.54。

观察视口可以看到，现在过渡效果非常不自然，因此在【ColorCorrect4】和【Roto2】节点之间的连线上，按B键添加【Blur1】模糊节点，size数值调节为60，模糊alpha通道中的边缘，如图4-3-18所示。

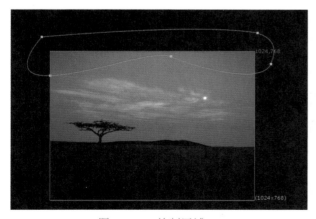

图 4-3-17　绘制区域

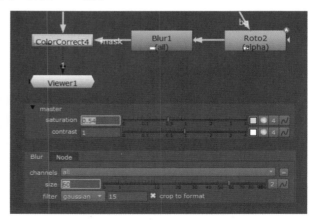

图 4-3-18　羽化选区边缘 / 降低饱和度

4.3.2　制作金星

1 基础噪波。在这个有趣的案例中，将学习金星的制作过程，从而认识并学习Nuke中几个新的节点。在节点操作区按S键激活Project Settings（项目设置），在full size format（全尺寸格式）的下拉菜单中选择"HD_1080 1920×1080"。在节点操作区单击鼠标右键，在弹出的菜单中选择Draw（绘制）> Noise（噪点），**该节点用于添加各种看似随机的噪点到输入图像上，实际上所有噪点都基于Perlin噪点函数，**如图4-3-19、图4-3-20所示。

图 4-3-19　项目设置与添加噪点节点

图 4-3-20　噪点节点默认效果

2 火星的底层纹理。进入【Noise1】噪点节点的属性参数面板，x/ysize（x/y尺寸）控制噪波的频率，数值越小噪点越多，将数值调节为1000；Lacunarity（空隙），数值越低噪点越平滑，数值越高噪点越精细，将数值调节为2.7；gamma设置噪点中间调的亮度，将数值降低为0.35。进入Color（颜色）选项卡，添加一种偏黄的颜色，将数值设置为（0.6，0.3，0.1），如图4-3-21、图4-3-22所示。

图 4-3-21　噪点节点的参数

图 4-3-22　火星底层完成效果

3 浮雕。选择【Noise1】节点，在其下方添加一个【Emboss1】浮雕节点，**该节点通过使用angle（角度）和width（宽度）控件偏移原始输入产生浮雕效果，而不是像【BumpBoss】节点那样叠加第二个输入端，从而产生浮雕效果。**进入【Emboss1】节点的属性参数面板，将emboss type（浮雕样式）设置为effect（效果，仅输出效果），然后尝试调节angle（角度）和width（宽度）的数值即可，完成效果如图4-3-23所示。这里需要使用浮雕节点所产生的alpha通道作为遮罩进行调色使用，在视口中按A键进入alpha通道，白色区域是调色时受影响的范围，黑色区域不受影响，如图4-3-24所示。

图 4-3-23　浮雕节点的参数

图 4-3-24　alpha 通道中的效果

4 降低亮部颜色。按G键添加一个【Grade1】调色节点，输入端连接到【Noise1】噪点节点的输出端，mask端连接到【Emboss1】浮雕节点的输出端，从而限制节点的色彩强度。进入【Grade1】节点的属性参数面板，将gain的数值降低到0.7，降低亮部的颜色。继续在其下方添加一个【Mirror2_1】镜像节点，**此节点围绕格式区域的中心翻转输入图像**。进入【Mirror2_1】节点的属性参数面板，勾选horizontal（水平），将图像在y轴上翻转180度，如图4-3-25、图4-3-26所示。

图 4-3-25　浮雕节点作为调色节点的遮罩使用

图 4-3-26　水平翻转后的效果

5 混合接缝。选择【Mirror2_1】镜像节点，按O键添加一个【Roto1】节点，绘制Roto形状，并添加一定的羽化效果，如图4-3-27所示。最后在属性参数面板中将Premult（预乘）模式由none（无）更改为rgb。

按M键添加一个【Merge1】节点，A端口连接【Roto1】节点，B端口连接到【Grade1】调色节点，将水平翻转的部分叠加到原始图像上，这样当图像转换成球形地图时，左右两侧的图像是相同的，不会出现接缝问题。最后，为了节点树的美观，选择【Grade1】节点按句号键添加一个【Dot1】连接点，如图4-3-28所示。

图 4-3-27　解决图像接缝的问题所绘制的 Roto

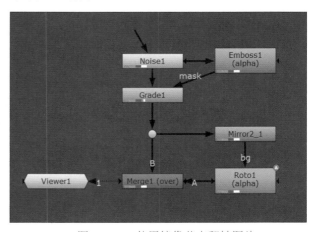

图 4-3-28　使用镜像节点翻转图片

6 抠像获得黑白遮罩。选择【Merge1】节点，在其下方添加一个【Keyer1】亮度抠像节点，使用当前图像的亮度通道进行抠像处理。按A键进入alpha通道查看抠像效果，首先将左侧的A手柄向右拖拉，将数值调节为0.038左右，低于此数值的像素值都会被裁剪成黑色；右侧的B手柄向右拖拉，数值大约为0.263，高于此数值的像素值将被裁剪成白色，如图4-3-29所示。alpha通道中的效果，如图4-3-30所示。

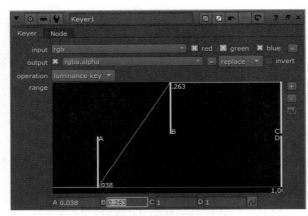

图 4-3-29　调整 A、B 手柄获取遮罩范围　　　　　　　图 4-3-30　alpha 通道中的白色区域是我们需要的

7 调色。按G键添加第二个【Grade2】调色节点，输入端连接到【Merge1】节点的输出端，mask端口连接到【Keyer1】节点的输出端，**请注意，使用【Keyer1】节点抠像所获得的黑白图像作为【Grade2】节点遮罩使用时，黑色区域是透明的（不起作用），白色区域是不透明的**，如图4-3-31所示。

进入【Grade2】节点的属性参数面板，首先单击gain（增益）后面的4，其次增大红色通道和绿色通道的数值为3，为亮部区域添加一个偏黄的颜色。将multiply（乘）的数值调节为1.06，gamma的数值调节为0.22，压暗中间调，调色后图像变得更加艳丽，如图4-3-32所示。

图 4-3-31　Grade2 节点的参数　　　　　　　　　　图 4-3-32　调色完成后的效果

8 细节层次。使贴图上下层产生更多的变化，按O键添加【Roto2】节点，绘制Roto形状，并添加羽化效果，如图4-3-33所示。单击【Grade2】调色节点并按G键添加【Grade3】节点，mask端将其连接到【Roto2】节点的输出端口，限制节点的影响范围。进入【Grade3】节点的属性参数面板，将multiply（乘）的数值降低为0.6，gamma（伽马）的数值调节为0.7，压暗图像的中间调。选择【Grade3】节点，在其下方添加一个【Shuffle1】重组通道节点。进入【Shuffle1】节点的属性参数面板，在右侧Output Layer（输出层）下面启用"全白"按钮，为当前图像添加一个纯白色的alpha通道。

使用旧节点。继续添加一个【SphericalTransform2】球形变换节点，**使用该节点可以将图像转换成纹理贴图球。**默认节点工具栏中的【SphericalTransform】为新版本，这个案例需要使用旧版本的节点，因此在节点工具栏中选择Other（其他节点组）> All plugins（所有插件）> Update（更新插件），将所有的Nuke节点进行更新加载，然后选择All plugins > S > SphericalTransform，节点树如图4-3-34所示。

图 4-3-33　压暗下层

图 4-3-34　加载旧版本的球形变换节点

9 球形化。进入【SphericalTransform2】球形变换节点的属性参数面板，Output Type（输出类型）更改为Sphere（球），Input Type（输入类型）更改为Lat long map（拉长地图），最后调节Output Rotation Order（旋转顺序），将球体旋转到一个合适的角度，如图4-3-35所示。完成后可以看到平面图像变成了纹理贴图球，如图4-3-36所示。

图 4-3-35　Output Rotation Order 的参数可以设置球体的旋转画

图 4-3-36　转换平面为纹理贴图球

10 调整形状。选择【SphericalTransform2】球形变换节点，按T键在其下方添加【Transform1】变换节点。首先单击scale（缩放）后面的2，分别调整宽度和高度的数值为（0.53，0.85），使其变成一个正圆形，如图4-3-37、图4-3-38所示。

图 4-3-37　调整宽度和高度的数值

图 4-3-38　完成后的效果

11 添加辉光效果。选择【Transform1】节点，在其下方添加【Glow1】辉光节点，**该节点使用一个"模糊滤波器"添加辉光，使图像中的亮区域看起来更亮。**【Glow1】节点的属性参数面板，Tint（色调）用于设置发光效果的颜色和强度；tolerance（公差）用于设置不应用发光的最低阈值，将数值调节为0.145；size（大小）用于定义通道内的像素大小，即辉光的范围，数值调节为17.4。选择【Glow1】辉光节点，按Alt+C键复制一个【Glow2】节点，然后进入【Glow2】辉光节点的属性参数面板，将size（大小）的数值增大到100，然后将mix（混合度）的数值降低为0.43，使球体外部包裹着一层较薄的辉光效果，如图4-3-39、图4-3-40所示。

图 4-3-39　辉光节点的输入端应用发光的图像序列　　　　图 4-3-40　2 个辉光节点的参数

12 裁剪图像。当前画面的尺寸为（1649，1000），在【Glow2】节点的下方添加一个【Crop1】裁剪节点，将画面大小裁剪为项目设置大小。如果分辨率出错则进入属性参数面板，勾选reformat（重设格式）即可。到这里金星的制作过程基本上就完成了，篇幅有限，另外3个星球的制作过程不能在此详细描写了，请查看本书配套的教学视频。

接下来使用【ContactSheet1】缩略图清单节点将4个星球统一进行显示，**该节点使用矩阵结构显示序列帧图片。** Resolution（分辨率）可以自定义格子的分辨率，在rows/columns输入框输入格子的行数与列数，调节gap（间距）值可以设置各个格子间的间距，如图4-3-41、图4-3-42所示。

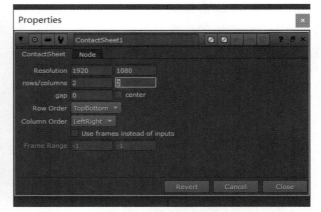

图 4-3-41　4 个星球的完成效果　　　　图 4-3-42　缩略图清单节点的参数设置

13 课程小结。这个案例使用【Noise】节点创建基础纹理，然后制作一张没有接缝的贴图，最后使用【SphericalTransform】节点将平面图像转换为纹理贴图球。通过以上两个案例相信大家也学习到了在Nuke中获取黑白的遮罩除了常用的【Roto】节点，抠像也是另外一种重要的手段。

第 5 章

跟踪

5.1　二维跟踪

5.2　匹配运动

5.3　跟踪软件Mocha和矢量跟踪

5.1 二维跟踪

在Nuke中，Tracker跟踪节点是一个二维跟踪器，使用该节点可以通过选择画面中特定的区域并分析其运动规律，从而提取动画数据（包括位移、旋转和缩放）。一旦获取了跟踪数据，就可以使用表达式，直接将数据应用于转换和匹配移动另一个元素。或者，可以颠倒数据的值，并将它们应用到原始元素，再次通过表达式，去稳定图像。

5.1.1 认识 Tracker 节点

1 添加Tracker节点。导入本节所使用的素材文件"tracker.mp4"，如图5-1-1所示。在节点操作区按S键激活Project Settings（项目设置），根据元数据的信息，在"帧范围"中输入1～138，fps每秒帧数更改为25，单击full size format（全尺寸格式）下拉菜单，选择"HD_1080 1920×1080"。在节点工具栏选择Transform（变换）> Tracker（跟踪），将跟踪节点连接到要跟踪的图像上，如图5-1-2所示。

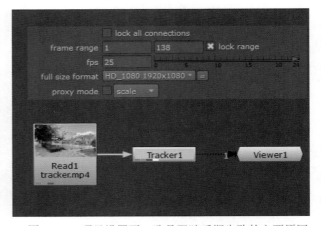

图 5-1-1 认识 Tracker 节点所需要的素材 　　　　　图 5-1-2 项目设置不一致是跟踪后期失败的主要原因

2 Tracker节点的属性参数面板。单击add track（添加跟踪器）或者在视图窗口中按Ctrl+Alt+鼠标左键可以快速创建一个跟踪器，如图5-1-3所示。轨迹列表：该区域会显示跟踪器的名称、x轴与y轴的坐标、偏移量、位移、旋转、缩放和错误信息。add track（添加跟踪器）：单击以添加新的跟踪器并将其锚点定位到视图窗口。delete tracks（删除跟踪点）：单击以删除所有选定的跟踪器。selete all（全选）：单击以选中跟踪列表中的所有跟踪器。

跟踪器/点。一个跟踪器通常由跟踪锚点、跟踪范围框和搜索范围框三部分组成，如图5-1-4所示。**跟踪锚点**：锚点中心

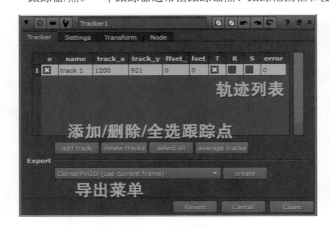

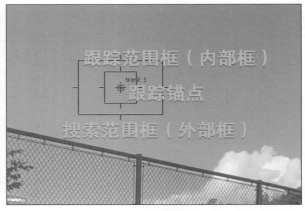

图 5-1-3 跟踪选项卡 　　　　　　　　　　　图 5-1-4 也可以叫"特征跟踪框"和"区域搜索框"

的x和y坐标，但是当参考范围变得很模糊时，会导致跟踪器发生偏移。**跟踪范围框（内部框）**：定义跟踪器要在跟踪中搜索的范围区域，尽量选择对比度和细节丰富的区域，这样会提高跟踪的效率，理想的特征点应该包含高对比度的元素、清晰的轮廓、较少的运动模糊，这样特征点在任何方向上的变化都非常容易被记录下来。**搜索范围框（外部框）**：跟踪器在帧之间移动的最大范围，较大的搜索区域需要更多的计算时间，因此请尽可能地缩小搜索范围。

3 顶部工具栏。激活【Tracker1】节点的属性参数面板后，视图窗口面板的顶部会自动添加"跟踪器"属性控制栏，如图5-1-5所示。下面介绍几个常用按钮的含义：◀（跟踪到初始帧）：单击该按钮，可以逆向跟踪到初始帧。◀‖（跟踪上一帧）：单击该按钮，可以跟踪上一帧。■（停止跟踪）：单击该按钮，可以停止跟踪。‖▶（跟踪下一帧）：单击该按钮，可以向前跟踪一帧。▶（跟踪到结尾帧）：单击该按钮，可以向前连续跟踪到结尾帧。

🔧+（设置关键帧）：单击该按钮，为当前选定的跟踪器设置新的特征关键帧。🔧-（删除关键帧）：单击该按钮，删除当前选定跟踪器的特征关键帧。⁝（显示跟踪路径上的错误）：将跟踪路径上的每个关键帧使用颜色表示相对误差，其中绿色表示低误差，红色表示高误差。⊗（删除所有关键帧）：单击该按钮，可以删除所有跟踪点。⊗◀（逆向删除关键帧）：单击该按钮，将以当前帧作为参考，删除当前帧之前的追踪点。⊗▶（正向删除关键帧）：单击该按钮，将以当前帧作为参考，删除当前帧之后的追踪点。

图 5-1-5　工具栏中常用的按钮的介绍

4 调整跟踪器。首先将"track 1"的锚点拖动到围栏的一个角上，视图窗口左上角的"缩放窗口"，用来帮助你更好地将跟踪锚点放置到影像中的特征要素上。单击跟踪范围框（内部框），调整其大小以包含需要的特征，因为镜头是从左向右运动，因此将搜索范围框（外部框）的左右方向进行加宽。另外，"缩放窗口"右侧是"关键帧窗口"，它记录了在第1帧创建的一个特征关键帧，如图5-1-6所示。

在顶部工具栏激活⁝（信号灯图标），启用在轨道路径上显示错误。**该颜色代码显示匹配的错误值，绿色表示匹配良好，红色表示不匹配。**单击▶（跟踪到结尾帧）或者按V键开始进行自动跟踪，如图5-1-7所示。

图 5-1-6　缩放窗口 / 特征关键帧窗口 / 跟踪器的位置

图 5-1-7　显示跟踪路径上的错误 / 跟踪到结尾帧按钮

5 跟踪偏移。跟踪到第99帧时，可以看到"被跟踪的特征目标"处于bbox（边界框）的边缘，后面的追踪轨迹出现了错误，如图5-1-8所示。按＋键放大视图窗口，仔细查找整个时间线上在剩余时间都可以使用的替代特征点。

将"时间滑块"拖动到第99帧处，按Ctrl键，并将"track 1"的锚点拖动到如图5-1-9所示的位置。一根黄色的连线将新特征连接到原始特征，视窗的左侧会添加第二个关键帧窗口，同时"轨迹列表"中会更新track 1的offset_x和offset_y的偏移量。更多的"特征关键帧"会产生更好的跟踪效果，但同时会花费更多的时间。

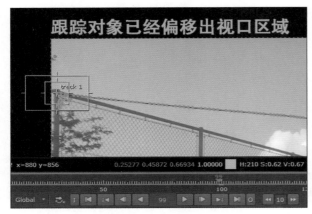

图 5-1-8 特征点超出范围

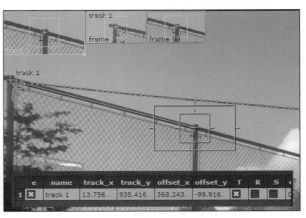

图 5-1-9 按 Ctrl 键添加新的特征点

6 清除偏移。在"跟踪器"顶部控制栏中，单击 ▶（跟踪到结尾帧）按钮，使用偏移量继续在屏外生成跟踪轨迹。当获得跟踪轨迹后，回到第99帧，在"跟踪器"顶部控制栏中单击 （清除偏移）来清除偏移量，如图5-1-10所示。请注意，"偏移量"不会更改轨迹位置。相反，它允许Nuke继续跟踪，并假设偏移特征保持在与原始特征相同的相对距离。

遇到不好追踪的素材或者为了获得更高的精度，可以使用"关键帧跟踪"反复跟踪（或者在视口中手动微调个别跟踪点的位置），也可以在"曲线编辑器"中编辑现有的轨迹。在"跟踪器属性"面板中，选择track 1右击，在弹出的菜单中选择Curve editor（曲线编辑器），如图5-1-11所示。

图 5-1-10 清除偏移 / 获得绿色的跟踪轨迹

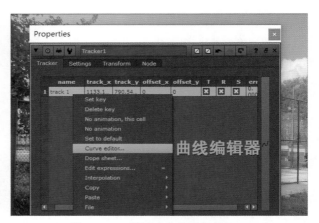

图 5-1-11 激活"曲线编辑器"

7 编辑轨迹数据。在Nuke的"曲线编辑器"中按Shift键，然后加选"Tracker1"下方的track_x和track_y曲线，按F键在"曲线编辑器"中显示全部轨迹，会看到在跟踪过程中每个参数所记录的数值，如图5-1-12所示。

平滑曲线。按住鼠标左键框选曲线上一部分顶点，单击鼠标右键弹出"曲线编辑器"选项菜单，选择Edit（编辑）> Filter（过滤器），然后在Filter multiple（过滤倍数）对话框中输入"2"作为过滤关键帧的次数，如图5-1-13所示。Nuke根

据周围点的值对每个点的位置取平均值，然后对曲线进行平滑处理，最后在视图窗口中播放序列查看平滑后的结果。

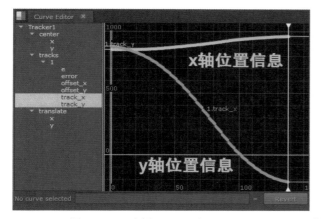

图 5-1-12　选择 track_x 和 track_y　　　　图 5-1-13　"曲线编辑器"中编辑现有的轨迹 / 设置过滤倍数

8 单点跟踪/两点跟踪/三点跟踪的区别。在【Tracker】节点中创建一个、两个或多个跟踪器，具体取决于要对跟踪数据做什么，以及在跟踪结果中需要的准确性级别，如图5-1-14所示。

单点跟踪： 跟踪一个特征的水平（X轴）和垂直（Y轴）位置，图像上很少或没有透视变化。可以应用此信息来移动合成中的其他图形元素或稳定图像。**两点跟踪：** 跟踪两个特征的水平和垂直位置。相对的特征位置表示图像是顺时针旋转还是逆时针旋转（沿Z轴旋转）。在某些情况下，两个跟踪点也足以计算特征的比例（缩放）。

三点跟踪： 跟踪三个特征的水平和垂直位置。提供了两点跟踪的所有好处与一套额外的跟踪数据，以提高Z轴旋转和缩放的精度。**多点跟踪：** 三点跟踪通常可以满足大多数2D跟踪需求，使用四个跟踪点提取的跟踪数据能够获取画面元素的透视变换信息，但是这四个跟踪点所提取的变换信息是一个伪三维（2.5D）跟踪。

另外，为了能够准确追踪摄影机运动，在前期拍摄蓝/绿屏时，会在拍摄画面中使用双面胶粘贴上"红色标记带"，作为后期的跟踪点使用，如图5-1-15所示。

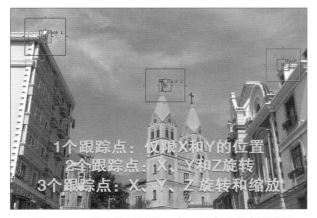

图 5-1-14　什么情况使用一个、两个或多个跟踪器　　　图 5-1-15　影视剧中用于跟踪的"红色标记带"

5.1.2　稳定画面

稳定用于去除运动摄像机的抖动，可以使用Nuke的稳定技术对画面进行稳定的操作。在执行稳定的过程中，一般情况下可以选择两个以上的跟踪点对画面进行稳定，因为单点跟踪提供了足够的信息来稳定沿图像平面的水平和垂直运动。两点跟踪可以在稳定水平和垂直运动的情况下，同时消除图像中的旋转。

1 稳定画面。导入本节所使用的素材文件"stabilize.mp4"，如图5-1-16所示。在节点操作区按S键激活Project Settings（项目设置），根据【Read1】节点所提供的信息进行项目设置。在节点工具栏选择Transform（变换）> Tracker（跟踪），完成效果如图5-1-17所示。浏览序列可以看到画面为向前的推镜头。

　　　　图 5-1-16　　稳定画面所需要的素材　　　　　　　　图 5-1-17　　项目设置与添加【Tracker】跟踪节点

2 关键帧跟踪。首先将时间滑块拖动到序列的初始帧，进入【Tracker1】节点的属性参数面板，单击add track（添加跟踪器），添加两个跟踪点并调整每个跟踪器的大小和位置。在"轨道列表"中勾选【Tracker1】和【Tracker2】后的T（位移）、R（旋转）和S（缩放）的复选框。单击selete all（全选），选择track 1和track 2，单击 ▶ （跟踪到结尾帧）计算跟踪点的运动轨迹，如图5-1-18所示。计算完成后可以看到，默认的自动跟踪所生成的轨迹曲线不是很理想。

　　track 1轨迹中的绿色区间是我们需要的，红色到黄色区间是需要重新调整的。第70帧开始跟踪器发生了偏移，因此在第70帧调整搜索范围框（外部框）的边界，添加新的"特征关键帧"，并重新跟踪计算，直至获得绿色的轨迹曲线。这里在第102帧处，创建了第3个"特征关键帧"，跟踪时可以灵活地使用 ▶R （正向范围跟踪），在弹出的对话框中，设置所需的跟踪范围，而不是跟踪剩下的整段序列，如图5-1-19所示。

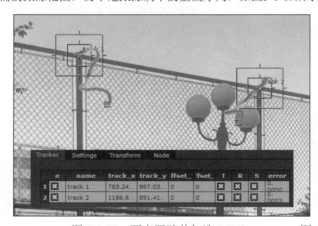

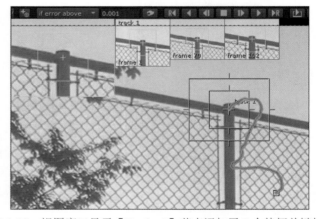

　　　图 5-1-18　　两点跟踪并勾选 T/R/S　　　　　图 5-1-19　　视图窗口显示【Tracker1】节点添加了 3 个特征关键帧

3 稳定图像。当具有两个轨道的位置数据时，可以使用此信息来删除图像中多余的运动信息。在【Tracker1】节点的属性参数面板中，单击Transform（变换）选项卡，该选项卡用于将（跟踪）选项卡提取的跟踪数据转换为变换信息。transform（变换）列表中选择stabilize（稳定），如图5-1-20所示。none（无）：对输入图像不应用任何变换。**transform列表中还包括stabilize（稳定）：变换图像，使跟踪的点不会移动。match-move（匹配运动）：变换另一个图像，使其移动以与**

跟踪器相匹配。remove jitter（删除抖动）和add jitter（添加抖动）。

　　在视图窗口中，按L键播放序列查看结果，由于是推镜头，102帧时出现画面整体小于bbox（边界框）的情况，但是同时特征点都被稳定到画面的相同位置，达到了预期效果，如图5-1-21所示。

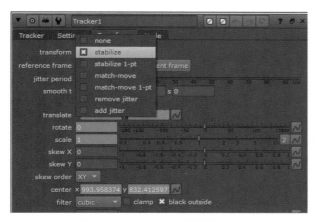

图 5-1-20　stabilize 匹配稳定

图 5-1-21　稳定画面后图像变小

　　4 调整画面尺寸。稳定镜头后，可以在【Tracker1】节点下按T键添加一个【Transform1】变换节点，以调整最终合成中图像的位置和旋转数值，如图5-1-22所示。将时间滑块拖动到第1帧，在scale（缩放）处右击选择Set key（设置关键帧），将时间滑块拖动到第184帧，scale数值调节为1.5，如图5-1-23所示。

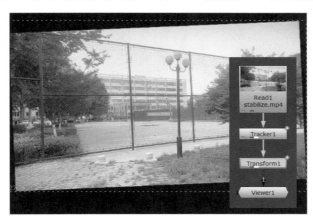

图 5-1-22　添加变换节点

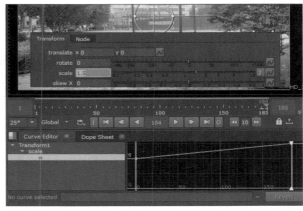

图 5-1-23　设置动画关键帧

　　stabilize画面稳定功能一般用于处理画面保持绝对的稳定，当摄像机没有剧烈运动，但是由于手抖或者设备原因产生的抖动时，可以使用stabilize实现画面稳定的效果。保存工程文件，按Ctrl+Shift+S组合键另存为当前项目文件到本章节的工程目录中，并命名为"Lessin6_jianghouzhi_stabilize_V1.nk"。

　　5 课程小结。本节我们学习了如何使用【Tracker】跟踪节点进行二维跟踪，需要了解自动跟踪与关键帧跟踪的区别，以及当跟踪到一半，特征点丢失该如何进行处理，如何编辑/过滤跟踪数据。在一个【Tracker】节点中什么时候应该添加1个、2个和多个跟踪器，最后需要读者熟练掌握如何对画面进行稳定处理。

5.2 匹配运动

本节继续学习【Tracker】节点的相关知识。匹配运动与稳定相反，其目的是记录和使用图像中的运动规律，并将其应用到另一个元素中。追踪的一般流程为：①将【Tracker】节点连接到要跟踪的图像；②使用自动跟踪进行简单跟踪，或者将跟踪锚点放置到图像关键帧的特征上；③计算跟踪数据；④选择要执行的跟踪操作，如稳定、匹配移动等。

5.2.1　2D 跟踪与平面跟踪

1 项目设置。首先加载"city.jpg"序列文件，如图5-2-1所示。在节点操作区按S键激活Project Settings（项目设置），在"帧范围"中输入0～105，在full size format（全尺寸格式）的下拉菜单中选择HD_1080 1920×1080。

添加文本节点。在节点工具栏选择Draw（绘制）> Text（文本），**该节点可以在图像上创建文字。**按M键添加【Merge1】节点，A端口连接到【Text1】文本节点的输出端，B端口连接到【Read1】节点的输出端，这样文本才能在画面上显示，如图5-2-2所示。

图 5-2-1　要跟踪的素材

图 5-2-2　使文本在画面上显示

2 文本节点属性。在视口中按住鼠标左键拖拉创建一个文本框。属性面板中，在message（信息）后面的对话框输入"影视后期合成"。box（方框），**用于将文本限制在框架的某个区域；**justify（对齐），设置水平对齐文本；font（字体），**设置要用于文本的字体，**请在下拉菜单中选择一个Nuke可以辨识的字体；global font scale（全局字体比例），**用于统一调节文本的整体大小；**数值调节为65，如图5-2-3所示。

图 5-2-3　设置文本参数并添加背景

图 5-2-4　添加文本后的效果

font size（字体大小），调整所选择的字体的大小，单个字体大小；font width（字体宽度），设置字体的宽度；font height（字体高度），设置字体的高度；kerning（字距调整），设置当前选定字符和前一个字符之间的间距。Color（颜色）选项卡，可以设置文本的颜色。单击Background（背景）选项卡，勾选enable background（启用背景），为文本添加一个黑色的背景，如图5-2-4所示。

3 文本位置。将指针拖动到时间线的起始位置，在【Text1】文本节点的下方添加一个【Transform1】节点，调整文本的位置，按Ctrl键将"操作手柄"放置到文本上，center的数值为（948，475），将translate（位置）的数值调节为（182，97），rotate（旋转）的数值调为8，使文本紧贴大楼的右侧，如图5-2-5所示。添加【Tracker1】节点，无名端口连接要跟踪的序列，即【Read1】节点，按2键将其连接到【Viewer1】视图节点上，节点树如图5-2-6所示。

图 5-2-5 调整文本位置

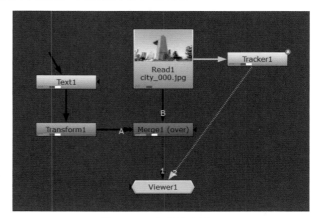

图 5-2-6 当前节点树

4 两点跟踪。激活【Tracker1】节点的属性参数面板，启用视口顶部的 ▓（信号灯图标），查看跟踪轨迹的误差。按Ctrl+Alt+鼠标左键创建两个跟踪器，跟踪锚点放置在画面的特征点上。因为镜头的运动方向是从左向右，因此调宽外部"区域搜索框"的边界，如图5-2-7所示。"轨道列表"中勾选track1和track2后面的T和R复选框，跟踪位移和旋转数据。单击Seleat all（选择全部），加选track1和track2两个跟踪器，单击 ▶（跟踪到结尾帧）进行跟踪。跟踪完成后，可以看到后半段的轨迹曲线逐渐变成红色，说明跟踪的误差值在逐渐增大，如图5-2-8所示。

图 5-2-7 track 1 和 track 2 跟踪锚点的位置

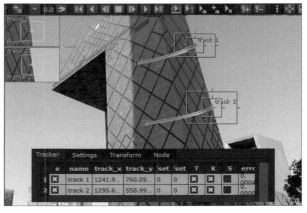

图 5-2-8 初次跟踪的结果

5 重新计算跟踪数据。将指针拖动到30帧处，单击Seleat all（选择全部），选择track1和track2两个跟踪器，单击 ▶（跟踪到结尾帧）进行跟踪解算，跟踪完成后可以看到，轨迹曲线全部变成了我们需要的绿色，如图5-2-9所示。选择【Tracker1】节点，然后按Alt+C键创建副本【Tracker2】节点，并将其放置到【Transform1】变换节点的下方。选择

【Merge1】节点按1键，将其重新连接到【Viewer1】视图节点，当前节点树如图5-2-10所示。

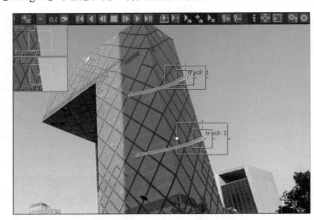

图 5-2-9　获得两条绿色的跟踪轨迹　　　　　　　　　　　图 5-2-10　当前节点树

6 匹配运动数据。在【Tracker2】节点的属性参数面板中，单击Transform（变换）选项卡，选择match-move（匹配运动），将指针拖动到0帧处，单击 set to current frame （设置为当前帧），选择第0帧作为跟踪匹配的参考帧，如图5-2-11所示。浏览序列可以看到跟踪的效果非常稳定，如图5-2-12所示（注意工程设置不匹配，是匹配运动失败的一个常见原因）。

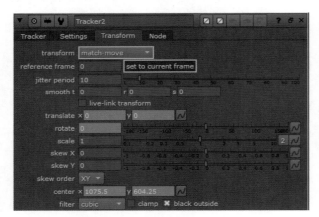

图 5-2-11　match-move 运动匹配　　　　　　　　　　　图 5-2-12　文本始终紧贴在大楼的右侧

7 创建带阴影的文本效果。将指针拖回第0帧，选择【Text1】节点，按Alt+C键创建副本【Text2】节点，单击Background（背景）选项卡，取消勾选enable background（启用背景）。Shadows（阴影）选项卡中勾选enable drop shadows（启用投影），投影将应用于文本。opacity（不透明度），设置应用于文本投影的不透明度，数值调节为1；angle（角度），设置投影相对于文本的投射角度，数值调节为333；distance（距离），设置文本和投影之间的分隔距离，数值调节为4.2，如图5-2-13所示。选择【Transform1】节点，按Alt+C键创建副本【Transform2】节点，将translate（位置）的数值调为（-17，49），rotate（旋转）的数值调节为-1，使文本带一点倾斜的感觉，完成效果如图5-2-14所示。最后添加【Merge2】节点，A端口连接到【Transform2】文本节点的输出端，B端口连接到【Merge1】节点的输出端。

8 添加PlanarTracker。该节点是一个功能强大的跟踪工具，用于跟踪源画面中的"刚性表面"（例如，一面墙或者显示器屏幕就是一个良好的跟踪平面），使用跟踪结果可以将"跟踪的平面"替换为另一幅图像。有两种方式添加"平面跟踪"，在节点操作区选择Transform（变换）> PlanarTracker（平面跟踪器），这将插入一个已经处于平面跟踪器模式的【Roto1】节点，或者在NukeX中创建一个【Roto】节点，在要跟踪的平面周围绘制"Roto形状"来定义要跟踪的区域，然后将其转换为【PlanarTracker】节点即可。

图 5-2-13　启用文本阴影　　　　　　　　　　　图 5-2-14　文本添加阴影调整位置后的效果

首先创建一个【Roto1】节点，bg端口连接到【Read1】节点，在0帧处创建一个矩形，作为要跟踪的区域，如图5-2-15所示。在Roto列表框中选择"Bezier1"层并单击鼠标右键，在弹出的菜单中选择Planar-track（平面跟踪），将【Roto1】节点转换成【PlanarTracker1】节点，如图5-2-16所示。单击视口中顶部工具栏的（跟踪到结尾帧）跟踪出矩形区域的运动轨迹信息。

图 5-2-15　添加平面跟踪节点　　　　　　　　　图 5-2-16　转换为平面跟踪（仅 NukeX 版本使用）

9 跟踪器菜单选项。转换成【PlanarTracker1】节点后，视口中顶部的工具栏，用于执行更高级的跟踪操作，如图5-2-17所示。**跟踪运动控制**：在跟踪对象之前，可以使用跟踪运动控件来指定PlanarTracker（平面跟踪）预期的移动类型。（例如，期望跟踪位移、旋转等信息）。**跟踪控制**：使用"跟踪"按钮可以在整个素材中向后或向前跟踪或者选择指定的帧范围进行跟踪。**清除跟踪数据控件**：可以使用清除按钮清除已创建的跟踪信息。

平面跟踪器表面控制：跟踪一个或多个形状后，可以通过在时间线上来回播放查看结果。例如，如果"Roto形状"在跟踪过程中漂移，或者只想更改它，则可以调整平面曲面形状。**参考系控制**：可以使用视图窗口上方的参考控件转到当前参考系，或将参考系更改为当前参考系。**关键帧控件**：可以设置和删除关键帧，并使用视图窗口上方的关键帧控件转到上一个或下一个关键帧。**CornerPin下拉菜单**：可以使用连接点下拉菜单插入一个连接点节点。

图 5-2-17　跟踪器菜单选项

10 平面跟踪器表面控制，用于解决跟踪中偏移问题。单击视图窗口顶部的 （显示平面），**选择此选项可显示平面曲面的边界**，视口中出现了蓝色的矩形线框。继续激活 （启用平面编辑），**以便可以通过拖动视图窗口中的角点来编辑平面**，现在视口中可以查看到平面的运动轨迹。继续激活 （显示网格），**选择此选项可在平面上显示网格。显示与当前平面对应的参考网格线，并有助于重新对齐平面**，如图5-2-18所示。

拖动矩形的角（pt1、pt2、pt3、pt4），根据橙色的参考网格线，修改跟踪点的位置，从而修改平面的透视，手动调节解决跟踪偏移问题，当然在这个案例中还不需要调整它们。视口的跟踪器菜单选项中，我们并没有找到检查跟踪偏移误差的 （信号灯按钮），因此这里需要导出一个【Tracker】节点以便查看跟踪轨迹的准确性。找到【Roto1】节点的Tracking（跟踪）选项卡，在Export（输出）列表中选择Tracker，取消勾选link output（输出连接），最后单击create（创建），生成一个新的【Tracker3】节点，如图5-2-19所示。

图 5-2-18　表面控制解决跟踪偏移问题

图 5-2-19　创建 Tracker 检查跟踪结果

11 检查跟踪结果。选择新创建的【Tracker3】节点，将它的输入端口连接到【Read1】节点，按2键将其连接到【Viewer1】视图节点，当前节点树如图5-2-20所示。激活【Tracker3】节点的属性参数面板，单击Seleat all（选择全部），加选所有的跟踪器，可以看到四条跟踪路径都呈现绿色轨迹，说明跟踪得非常准确，如图5-2-21所示。

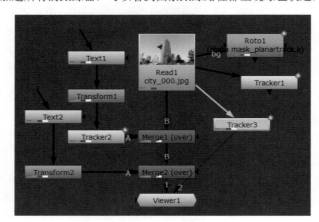

图 5-2-20　检查跟踪结果

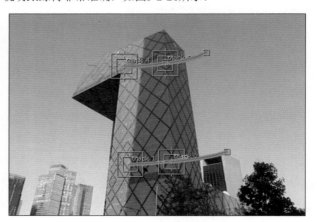

图 5-2-21　跟踪路径曲线呈绿色

12 匹配运动。选择【Tracker3】节点，将其剪切到【Transform2】节点的下方，进入【Tracker1】节点的属性参数面板，Transform（变换）选项卡，选择match-move（匹配运动），将指针拖动到0帧处，单击 set to current frame （设置为当前帧）。在Tracker（跟踪）选项卡的"轨道列表"中依次勾选track1、track2、track3和track4后的T、R和S复选框，依次添加位置、旋转和缩放的跟踪信息，如图5-2-22、图5-2-23所示。

使用四点变形匹配运动。选择【Roto1】节点的Tracking（跟踪）选项卡，在Export列表中选择CornerPin2D（relative），取消勾选link output，将创建一个无表达式连接的【CornerPin2D1】四点变形节点，**用于将图像序列的四个角映射到来自跟踪数据的位置。在实践中，允许使用另一个图像序列替换任何四角特征。使用该节点可以替代【Tracker3】节点。**

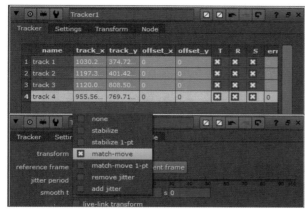

图 5-2-22　跟踪 / 变换选项卡

图 5-2-23　拖动时间滑块可以看到跟踪得非常稳定

13 跟踪技术要点总结。首先"跟踪器"通常需要放置到画面比对比较明显的像素上，在进行跟踪的过程中，遇到跟踪效果不理想，可以调整"特征跟踪框"和"区域搜索框"的边界，设置新的跟踪特征点，然后反复进行跟踪，也可以按键盘的Ctrl键添加"跟踪偏移"选择新的跟踪区域，直至获得绿色的轨迹曲线。

工作小技巧。在工作中，有时候虽然跟踪正确，但是当被追踪的对象处于远景的时候，如果希望贴片的运动比原来的速度略慢一些，就需要使用表达式了。单击translate后面的 （动画菜单）> Edit expressions（编辑表达式），如图5-2-24所示。在弹出的对话框中，x和y分别输入curve*0.8，这样贴片的运动速度就会变慢到原来运动速度的80%，如图5-2-25所示。如果分别输入curve*2，那么贴片的运动速度就会加快一倍。

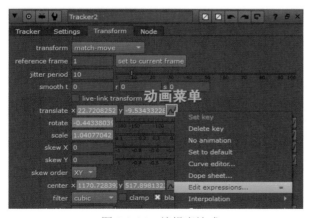

图 5-2-24　编辑表达式

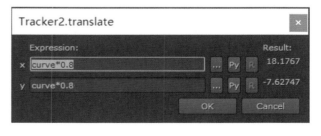

图 5-2-25　输入 curve*0.8

5.2.2　多点跟踪 / 四点跟踪

1 这个案例学习跟踪运动中手机屏幕上的4个角，并将其替换为合适的图像序列。首先导入本节所使用的屏幕素材文件"phone screen.mp4"，如图5-2-26所示。然后导入手机素材文件"phone_##.tif"，如图5-2-27所示。在节点操作区按S键激活Project Settings（项目设置），在"帧范围"中输入0～71，"帧速率"保持默认的24，在full size format（全尺寸格式）的下拉菜单中选择HD_1080 1920×1080。

图 5-2-26　屏幕素材

图 5-2-27　手机素材

2 调整剪辑时间。选择【Read1】节点，在其下方添加一个【FrameRange1】帧范围节点，**该节点用于设置剪辑的帧范**
围。首先使用此节点选择输入序列中的部分内容，其次使用【AppendClip】节点将结果追加在一起。【Read1】节点默认有
430帧，经过测试，在frame range（输入范围）输入16与300，即选择保留序列中的第16～300帧，如图5-2-28所示。

继续添加一个【Retime1】重设时间节点，**该节点可以减速、加速或者反转片段中选中的帧，而不必改变片段的整体**
长度。Output range（输出范围），勾选"输出第一"，然后将16更改为1，使序列从第1帧开始播放而不是从第16帧。现在
的素材有285帧，而背景素材只有72帧，将speed（速度）的数值调节为3，播放速度将提高3倍，序列的总帧数也变成了95
帧，如图5-2-29所示。

图 5-2-28　设置序列的帧范围

图 5-2-29　速度值小于 1 的值会降低播放速度，反之亦然

3 合成。按M键添加【Merge1】节点，A端口连接【Retime1】节点的输出端口，B端口连接【Read2】节点的输出端
口。由于【Read1】节点的尺寸为828×1792，与项目设置大小并不匹配，在【Retime1】节点下方添加【Reformat1】重置
尺寸节点，调整前景图像的大小。下一步，按T键添加【Transform1】节点，将translate（位置）的数值调节为（-130，-52），
rotate（旋转）的数值调节为41.63，scale（缩放）的数值调节为0.169，图像序列大致放到手机的绿色银幕内即可。

边角定位。选择【Transform1】节点，添加【CornerPin2D1】边角定位或四点变形节点，**例如，CornerPin2D工具的设**
计用于将图像序列的四个角映射到来自跟踪数据的位置。在实践中，允许使用另一个图像序列替换任何四角特征（例如，
替换掉一个快速运动镜头中的一张运动的照片），如图5-2-30所示。激活【CornerPin2D1】节点的属性参数面板时，可以在
bbox的4个角处看到to1、to2、to3和to4四个引脚，它们分别对应属性参数面板内的4个参数，to1表示左下角的引脚，to2表
示右下角的引脚，to3表示右上角的引脚，to4表示左上角的引脚。现在，在"CornerPin2D"选项卡中依次取消勾选to1～to4

的enable1前面的复选框，关闭所有引脚，如图5-2-31所示。

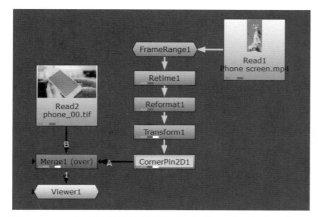

图 5-2-30 修改视频的帧范围、起始帧、画面大小和位置

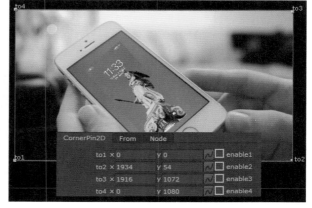

图 5-2-31 四点变形节点把图片对在屏幕的四个角

4 匹配手机屏幕。单击From选项卡，依次将from1～from4调节到屏幕素材的4个边角上，如图5-2-32所示。回到"Cor-nerPin2D"选项卡，单击Copy 'from'，将from1～from4数值复制并粘贴到to1～to4的数值上，然后重新勾选to1～to4的enable前面的复选框，在视口中依次调节to1～to4的位置，将图像序列的4个角对齐到手机屏幕的4个角上，如图5-2-33所示。

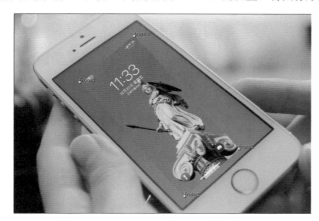

图 5-2-32 From 选项卡调节边角位置

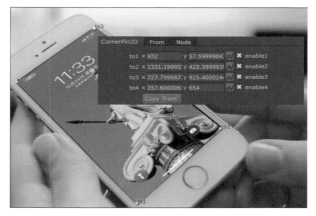

图 5-2-33 操作顺序不要错乱 / 调节 to1、to2、to3 和 to4 的位置

5 跟踪。选择【Read2】节点，添加一个【Tracker1】节点，然后按1键将其连接到【Viewer1】视图节点。在Tracker（跟踪）选项卡，按下Ctrl+Alt+鼠标左键，从左下角开始按逆时针依次添加4个跟踪点。"轨道列表"同样勾选track1、

图 5-2-34 绿色屏幕的边角位置添加 4 个跟踪

图 5-2-35 跟踪 T、R、S 信息数据

track2、track3、track4 后的 T、R 和 S 复选框，跟踪位置、旋转和缩放信息，单击 Seleat all（选择全部），加选所有的跟踪器。下一步，单击视图窗口顶部的 ▶（跟踪到结尾帧）进行跟踪即可，如图 5-2-34、图 5-2-35 所示。

6 关键帧跟踪。以"track4"为例，默认的跟踪效果可能不理想。从第51帧开始，跟踪的误差值变得越来越大，将指针拖动到第51帧，然后调整"特征跟踪框"和"区域搜索框"的边界，视窗的左侧会添加一个新的关键帧窗口，记录你在第51帧设置的新的跟踪特征，如图5-2-36所示。这里可以按C键或V键，逐帧进行跟踪，直至得到一条绿色的轨迹曲线。

匹配运动。选择【Tracker1】节点，按Alt+C键创建副本【Tracker2】节点，并将其放置到【CornerPin2D1】节点的下方。进入【Tracker2】节点的属性参数面板，单击Transform（变换）选项卡，选择match-move（匹配运动）。拖动时间滑块检查图像序列的4个角是否正确地映射到手机屏幕的4个角上，当前节点树如图5-2-37所示。如果存在少许的偏差可以尝试回到【CornerPin2D1】节点调节to1～to4的位置。

图 5-2-36　设置关键帧跟踪

图 5-2-37　匹配运动所使用的节点树

7 添加手指。拖动指针可以看到食指的部分帧被遮挡，按O键添加【Roto1】节点，bg背景输入端口连接到【Read2】节点，然后按1键将其连接到【Viewer1】视图节点。在视图窗口中，在第27帧创建"Bezier图形"，绘制出手指形状。随后在第27～61帧，根据手指的运动情况调整"Bezier图形"的位置和边缘的羽化效果，如图5-2-38所示。

【Roto1】节点的下方添加【Premult1】预乘节点。按M键添加【Merge2】节点，将其A端口连接【Premult1】作为前景，B端口连接【Merge1】作为背景，将手指作为素材叠加到当前画面上，节点树如图5-2-39所示。

图 5-2-38　在第 27 ～ 61 帧手动添加关键帧

图 5-2-39　反补手指使用的节点树

8 添加虚焦。选择【Merge2】节点，其下方添加【Defocus1】节点，**该节点可以模拟圆形镜头的散焦效果，并创建镜**

头模糊效果。在属性参数面板中，将defocus数值调节为1.5。按O键添加【Roto2】节点，绘制"Bezier图形"，如图5-2-40所示。【Roto2】节点用于设定模糊的区域，使画面呈现近实远虚的效果。选择【Defocus1】节点右侧的mask端口，将其连接到【Roto2】节点的输出端，如图5-2-41所示。

图 5-2-40　添加 Roto 设定散焦的区域

图 5-2-41　最终完成的节点树

9 另一种制作思路。选择【Read2】、【Read1】、【FrameRange1】和【Retime1】节点，按Alt+C键复制创建副本，新建一个新的【Tracker3】节点。创建4个跟踪器并依次放置到绿色背景的4个角上，如图5-2-42、图5-2-43所示。

图 5-2-42　第二种思路所需要使用到的素材

图 5-2-43　单击 add track 添加跟踪器

10 边角定位。操作如图5-2-44、图5-2-45所示。单击Seleat all（选择全部），选择所有跟踪器，单击视图窗口顶部的▶（跟踪到结尾帧）进行跟踪。

图 5-2-44　添加 Roto 设定散焦的区域

图 5-2-45　最终完成的节点树

　　跟踪完成后，首先单击Seleat all（选择全部），选择所有跟踪器。Export（输出）下拉列表，默认为CornerPin2D （use current frame），单击create（创建），生成一个带表达式连接的【CornerPin2D】节点，无名端口连接到【Retime2】节点的输出端，按1键将其连接到【Viewer1】节点。属性面板的"From"选项卡，单击"Set to input"，将from值设置为输入格式，**将图像序列的4个角的位置替换为4个跟踪器所派生的跟踪位置。**

　　11 抠像。添加一个【Keylight1】抠像节点，Source端口连接要抠像的前景素材，即【Read3】节点的输出端口。Bg端口用于替换前景中绿色屏幕的背景图像，将其连接到【CornerPin2D】节点的输出端口，如图5-2-46所示。

　　吸取颜色。单击Screen Colour（屏幕颜色）后面的黑色方块，待其变成"颜色选择器"后吸取屏幕上的绿色，Screen Gain（屏幕增益），将数值调节为1.5，去除场景中黑色区域残留的杂质，如图5-2-47所示。

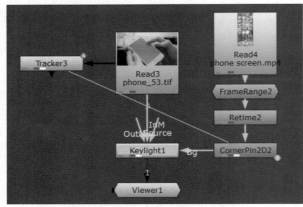

图 5-2-46　Keylight1 节点的连接方式

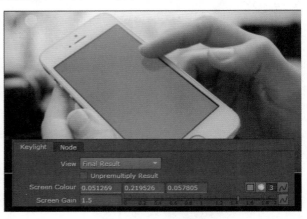

图 5-2-47　抠像参数

　　12 查看合成结果。将View（视图模式）更改为Composite（合成），使用抠像获取的遮罩信息将Bg端口的视频合成在手机的绿色区域中，如图5-2-48所示。按Ctrl+Shift+S键保存当前项目脚本，命名为"Lesson6_CornerPin2D_jianghouzhi_V1.nk"，如图5-2-49所示。

　　13 课程小结。Nuke中常见的跟踪方式有四大类，分别是平面跟踪、2.5D跟踪、布料跟踪和三维跟踪，通过本节学习的两个案例我们已经掌握了【Tracker】节点和用于追踪刚性平面的【Planar-track】节点的相关知识，下一节我们学习【SmartVector1】节点和2.5D跟踪软件Mocha Pro 2021。

图 5-2-48　最终完成的效果

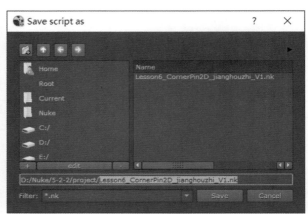

图 5-2-49　保存脚本

5.3　跟踪软件 Mocha 和矢量跟踪

本节我们首先学习使用2.5D跟踪软件Mocha Pro 2021。Mocha Pro是世界知名的平面跟踪、旋转扫描、对象移除、稳定和网格跟踪软件，对于VFX（视觉特效）和后期制作至关重要，Mocha因其对电影和电视行业的贡献而获得了著名的奥斯卡奖和艾美奖。Mocha Pro官网如图5-3-1所示。

5.3.1　Mocha 跟踪模块

1 设置项目。在这个案例中学习Mocha官方提供的跟踪案例，从而了解Mocha中平面跟踪的相关知识。首先导入本节所使用的素材文件"LogoB.png"和"Bike.%03d.png"，在节点操作区按S键激活Project Settings（项目设置），设置frame range为0~63，fps保持默认的24，full size format的下拉菜单中选择"HD_1080 1920×1080"，如图5-3-2所示。

图 5-3-1　平面跟踪是 Mocha Pro 模块的核心

图 5-3-2　项目设置和素材

2 创建合成。【Read2】节点为png格式，这种格式的素材通常带有黑白alpha通道，因此在其下方添加一个【Premult1】预乘节点。按M键添加【Merge1】节点，A端口连接【Premult1】节点的输出端口作为前景，B端口连接【Read1】节点的输出端口作为背景。

【Premult1】预乘节点的下方，按T键添加【Transform1】变换节点，将scale（缩放）的数值调节为0.5，在视口中调节【Transform1】节点的控制手柄，将logo商标固定到骑车男子的大臂上，具体参数和完成效果如图5-3-3、图5-3-4所示。下一步要进入Mocha Pro 2021中获取跟踪数据。

图 5-3-3　Transform1 的节点的参数

图 5-3-4　logo 商标放置的区域

3 新建项目。启动Mocha Pro 2021，在菜单栏选择"文件" > "新项目"，如图5-3-5所示。在弹出的New Project（新项目）对话框中，单击"选择"加载本章节的素材文件"Bike.%03d.png"，最后单击OK按钮，如图5-3-6所示。

要注意的是如果Nuke中初始帧为第1帧，那么Mocha Pro中"帧偏移"的数值也要更改为1，另外请检查"帧速率"是否与Nuke中的项目设置是一致的，这一点非常重要。

图 5-3-5　新建项目设置

图 5-3-6　载入素材 / 检查帧偏移和帧速率

4 调整工作区。进入Mocha Pro 2021之后，按Ctrl+1键或者在菜单栏选择"工作区">Essentials即可。工具栏上的 （平移工具）用于平移视图；（缩放工具）用于缩放视图，鼠标滚轮用于逐帧查看序列，如图5-3-7所示。

绘制平面跟踪区域。确保时间线处于第0帧，如果想跟踪男子的大臂，选择 （创建X-样条层工具），在大臂上绘制定义"平面跟踪区域"，绘制时可以包含一些衣服的褶皱作为跟踪特征，最后单击鼠标右键完成绘制，如图5-3-8所示。

选择一个蓝色的控制点按Delete键可以将其删除，在工具栏单击 （插入顶点工具）可以增加新的控制点。每个控制点上都有一根蓝色的控制手柄，拖动末尾的蓝点，可以将切线类型由线性（直线）更改为平滑。

图 5-3-7　缩放 / 平移视图 / 逐帧查看

图 5-3-8　绘制平面跟踪区域 / 白色虚线组成的转换框

5 跟踪。单击 （向前跟踪按钮）开始跟踪，等待Mocha自动跟踪解算，如图5-3-9所示。和Nuke关键帧跟踪一样，如果跟踪过程中"平面跟踪区域"出现变形扭曲，首先单击 （停止按钮），在视口调节蓝色的控制点，重新定义"平面跟踪区域"，在时间线上添加新的特征关键帧，重新解算。

导出跟踪数据。等待Mocha跟踪结束后（时间线上的红线变成浅紫色的线），单击"输出跟踪数据"。在弹出的Export Tracking Data（导出跟踪数据）对话框中，在格式下拉菜单选择"Nuke 7 Tracker（*.nk）"。最后单击"复制到剪贴板"复制跟踪数据，如图5-3-10所示。回到Nuke按Ctrl+V键，将Mocha导出的跟踪数据"Tracker_Layer_1"粘贴到Nuke中。

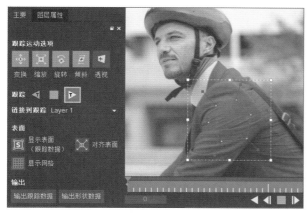

图 5-3-9 向前跟踪

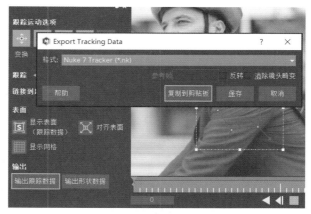

图 5-3-10 Mocha 导出跟踪数据

6 匹配跟踪数据。选择【Tracker_Layer_1】节点，将其放置到【Transform1】节点和【Merge1】节点之间的连线上。属性参数面板中，Tracker（跟踪）选项卡将4个跟踪点依次勾选T（位移）、R（旋转）、S（缩放），进入Transform（变换）选项卡选择match-move（匹配运动），最后单击set to current frame（设置为当前帧），如图5-3-11、图5-3-12所示。

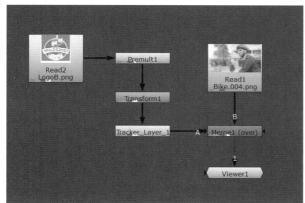

图 5-3-11 粘贴 Mocha 的跟踪数据

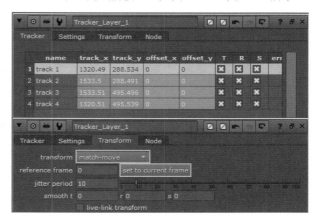

图 5-3-12 匹配运动

7 查看跟踪情况。播放序列，可以看到logo商标被稳定地跟踪到人物的大臂上，如图5-3-13所示。回到Mocha Pro 2021中，选择"文件"＞"保存项目"，将项目命名为"Bike.mocha"进行保存，如图5-3-14所示。

图 5-3-13 检查跟踪结果

图 5-3-14 保存项目

5.3.2 矢量跟踪

1 智能矢量工具。智能矢量工具集允许您修复序列中的某一帧，然后使用"运动矢量信息"准确地传播到整个序列的其余部分。首先导入本节所需要的两个素材，然后进行项目设置，如图5-3-15所示。选择【Read1】节点在其下方添加【Dot1】节点，创建一个【SmartVector1】矢量分析节点，**该节点将运动矢量信息写入.exr格式，然后作为智能矢量工具集的一部分用于驱动【VectorDistort】或【VectorCornerPin】节点**，如图5-3-16所示。

在属性参数面板中，Vector Detail（矢量细节）用于设置运动矢量图层质量，默认值为0.3，用于细节和移动较少的序列。Strength（强度）用于设置帧之间匹配像素的强度，默认值适用于大多数序列，较低的值可能会错过局部细节。

图 5-3-15　项目要求擦除青春痘添加纹身效果

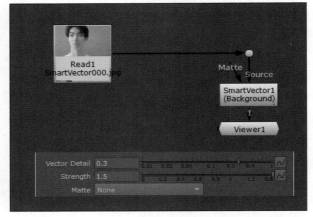

图 5-3-16　生成运动矢量通道

2 查看运动矢量图层。在视图窗口单击"通道集合"按钮，在下拉菜单选择smartvector通道，如图5-3-17所示。**该图层记录的是画面中任何一个像素点以及与前一帧相比其发生的位移数据。**

制作静帧贴片。擦除脸部青春痘，按Ctrl键在【Read1】节点和【Dot1】节点之间添加【Dot2】节点，在其下方添加【FrameHold1】帧冻结节点，first frame（第一帧）数值调节为1，将画面冻结到第1帧。然后使用【RotoPaint1】节点的"克隆"工具修补下巴附近的青春痘。添加【Roto1】节点获取绘制的选区，添加【Premult1】节点为画面添加alpha通道，如图5-3-18所示。

图 5-3-17　第 54 帧时候的运动矢量图层

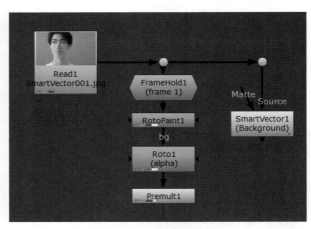

图 5-3-18　擦除青春痘

3 使用矢量置换。确保橙色指针位于第1帧处，创建一个【VectorDistort1】矢量置换节点，**该节点从一个参考帧获取绘制或图像，然后使用【SmartVector】节点生成的运动矢量信息将它传播到整个序列的其余部分。**Source（源）输入端口连接到输

入的图像序列。SmartVector（矢量跟踪）端口连接【SmartVector1】节点或者读取节点创建的.exr文件，如图5-3-19所示。

设置贴片持续时间。添加【Merge1】节点，A输入端口连接到【VectorDistort1】节点的输出端口，B输入端口连接到【Read1】节点的输出端口，为了使节点树看起来更美观，在连线上添加【Dot3】节点。因为牵扯人物转头一个贴片是不够的，所以在mix的数值35帧处右击Set Key（设置关键帧），36帧将数值更改为0，使贴片消失，如图5-3-20所示。

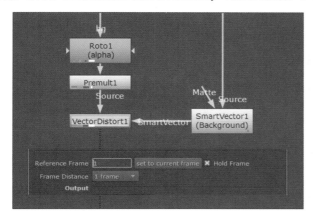

图 5-3-19　智能矢量工具的使用方法

图 5-3-20　设置贴片持续时间（1～35帧）

4 第二组贴片。使用和之前一样的方法处理36～60帧，使用的节点树如图5-3-21、图5-3-22所示。

图 5-3-21　静止第 36 帧然后修补画面

图 5-3-22　【Merge2】节点 35 帧 mix 为 0，36 帧 mix 为 1

5 添加矢量定位。相关操作及效果如图5-3-23、图5-3-24所示。【Read2】节点加载的是带alpha通道的.png图片，首先在其下方添加【Premult3】节点，然后添加【VectorCornerPin1】矢量定位节点，**该节点从参考系中获取绘制或图像，并**

图 5-3-23　第 23 帧时候的 smartvector 图层

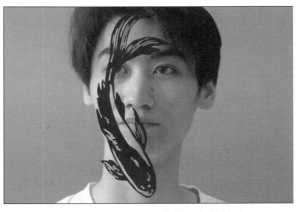

图 5-3-24　当前视口中的效果

使用智能向量节点生成的运动向量将其传播到序列的其余部分。此节点类似于CornerPin2D，允许您在图像上设置关键帧，但使用来自智能矢量器的向量信息，而不是跟踪信息来驱动扭曲变形。

新建一个【SmartVector2】矢量变形节点，Source（源）输入端口连接到【Dot4】节点的输出端口。【VectorCorner-Pin1】节点的Source（源）输入端口连接到【Premult3】节点的输出端口，SmartVector（矢量跟踪）端口连接到【SmartVector2】节点的输出端口。最后，使用【Merge3】节点将"图案"添加到序列上。

6 使用矢量定位扭曲图像。首先将指针拖动回第1帧，进入【VectorCornerPin1】节点的属性参数面板，切换到From选项卡，单击Set To Input（设置为输入），将4个引脚放置到【Read2】节点的4个边角上。切换到VectorCornerPin选项卡，单击Copy 'from'，将from1～from4数值复制并粘贴到to1～to4的数值上，如图5-3-25所示。在视图窗口中框选to1～to4（4个引脚），将"图案"调整并放置到人脸的左侧，如图5-3-26所示。

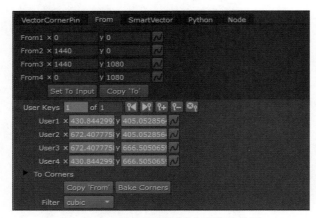

图 5-3-25　调节操作框更改引脚的位置

图 5-3-26　更改图像大小和位置

7 添加关键帧。单击 ，在当前帧处设置关键帧。下一步，单击Bake Corners（烘焙角），使用SmartVector 输入中的矢量信息计算序列中每个帧的图钉位置，如图5-3-25所示。

切换到SmartVector选项卡，使用Frame Distance（帧距离）和Blur Size（模糊大小）控件对插值帧进行平滑处理。将指针拖动到第50帧，可以看到随着人物的转头，图案产生了一定的变形，如图5-3-27所示。因此将Frame Distance的数值增大到4，将Blur Size的数值增加到32，可以看到图案变形问题得到了极大的改善，如图5-3-28所示。

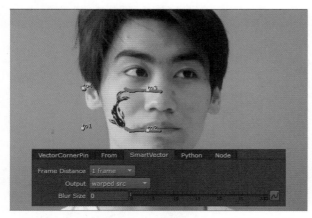

图 5-3-27　帧距离 1 帧，模糊大小 0，图像存在变形

图 5-3-28　帧距离 4 帧，模糊大小 32

第 6 章

蓝绿屏幕键控（抠像）

6.1　Primatte

6.2　Keylight

6.3　Keyer与IBK

6.4　常用抠像技巧

6.5　抠像综合案例——半透明塑料杯

6.1　Primatte

　　这一小节介绍抠像时要使用蓝色或绿色背景的原因，需要掌握Nuke抠像的基本流程，包括如何添加和删除噪点，对素材的溢色进行处理，如何制作垃圾遮罩与保护遮罩，添加与前景相匹配的背景，修复抠像中经常遇到的白边和黑边问题。

6.1.1　抠像基本原理

　　抠像的本质就是一个获取通道的过程，在视觉特效大行其道的今天，电影、电视与广告的制作都离不开特效。而使用抠像技术，能够实现一些无法通过常规拍摄实现的华丽视觉效果，如图6-1-1、图6-1-2所示。为什么选择蓝色和绿色背景来抠像？原因是人的皮肤颜色不包含蓝色与绿色，使用它们做背景不会与前景人物混合难以区分；同时这两种颜色是RGB颜色系统中的原色，便于在后期软件中进行处理。

图 6-1-1　绿布背景

图 6-1-2　抠像后期合成背景

　　使用蓝色或绿色背景在抠像的时候有区别吗？在1931年，国际照明委员会发布了CIE-XYZ色域图，用来表示人眼可以感受到的整个色域，如图6-1-3所示。色度图中，水平的x轴代表颜色（color），垂直的y轴代表亮度（luminance）。绿色是RGB颜色中最亮的颜色（相对噪点最少），蓝色是最暗的颜色（相对噪点最多）。而抠像主要采用素材中的中前景与背景的亮度差异进行抠像，由于目前受到数字摄像机感光元件的限制，蓝色通道的噪点通常是最多的，红色通道噪点最少但溢色最严重，所以绿色通道是最理想的抠像通道，这就是通常使用绿色背景进行抠像的原因。

图 6-1-3　蓝色通道噪点最多

图 6-1-4　绿背景亮度比蓝背景高，对灯光师来说
省灯也是一个重要因素

就硬件上来说，抠像需要的是纯色背景，纯度越高越好，背景越匀越好，所以理论上任何颜色都能使用，采用绿幕多的原因是现今绝大多数的摄影机coms都是使用拜耳阵列的。在拜耳阵列里，绿色获得的信息量最大（绿色感光是2个点，红色感光和蓝色感光是1个点），抠像时，色彩细节越多，扣除得越干净，如图6-1-4所示。

那为什么还要用蓝色背景？需要拍摄军旅题材的镜头，士兵穿着绿色的军服，并涂有绿色的迷彩图案，这时候再使用绿色背景就不合适了。**最后，在中国影视制作行业中，拍室内戏一般用绿布比较多，绿布能够比较平均地吸收光源。拍室外的场景，一般多用蓝布。**

6.1.2　基础抠像 Primatte 节点

1 查看素材基本信息。导入本节所使用的素材，按1键将其连接到视图节点。进入【Read1】导入节点的Metadata（元数据）选项卡，input/frame_rate（帧速率）数值为25（说明它是一个网剧素材），该镜头分辨率尺寸为1920×1080像素，如图6-1-5所示。在节点操作区按S键激活Project Settings（项目设置），根据元数据的信息进行项目设置，最后按Ctrl+Shift+S键保存当前项目，命名为"Lesson6_Primatte_jianghouzhi_V1"。

噪点是指在拍摄的图像中，由于不该出现的外来像素所形成的杂色斑点。图像的噪点分为"明亮度噪点"和"颜色噪点"两大类。明亮度噪点是指照片中本来亮度一致的地方，出现亮度不一的灰色颗粒斑点。颜色噪点是指照片中本来单纯的色彩区域，出现五颜六色的杂色块斑。噪点是拍摄过程中不希望产生的一种物质，但又不可完全清除，在前期的拍摄过程中使用灯光尽量把背景幕布照亮，幕布越亮噪点越少，幕布越暗噪点越多。

选择【Read1】节点单击鼠标右键，在弹出的菜单中选择Filter（滤镜）> Denoise（去噪节点），**该节点是从视频素材上移除噪点或颗粒的高效率工具，它使用指定的滤波器移除噪点，而不损失图像质量，**如图6-1-6所示。

图 6-1-5　元数据选项卡查看素材的帧速率和色彩空间　　　图 6-1-6　添加"去噪节点"

2 Denoise节点。去噪节点通常和抠像节点组合搭配使用，处理画面的alpha通道，因此首先要在【Read1】和【Denoise1】节点之间的连线上创建一个【Dot1】连接点。【Denoise1】节点有3个输入端口，source素材输入端通常连接原始素材。Noise噪点输入端可以导入已知的噪点图像（前期拍摄时专门打一个黑色的色板，对拍摄的相机镜头进行噪点采样），没有采样信息的话，Noise这条线不做连接或者直接连接素材。Motion（运动矢量）连接图层的运动信息层，如果没有运动信息层，可以不做连接。

节点错误的解决方法。添加【Denoise1】节点后，在视图窗口的顶部可以看到出现红色的"节点报错提示"，如图6-1-7所示。这是因为我们并没有选择去噪的"采样范围区域"。单击处于视图窗口左下角的"去噪采样范围框"，将其拖动到画面需要去除噪点的区域（画面噪点平整的地方），可以看到红色的报错提示消失，如图6-1-8所示。注意，"拾取框"的范围要大于80×80像素，设置太小的话也会产生报错。另外【Denoise1】节点主要基于GPU进行画面噪点的分析与

去除，因此计算机显卡问题导致的无法启用GPU加速也会产生报错，遇到这个问题需要在属性参数面板取消勾选Use GPU if available。最后项目中的"中文路径"和"中文的系统账户"名称也会导致节点出错失效。

图 6-1-7　节点报错提示　　　　　　　　　图 6-1-8　更改"拾取框"的大小和位置

3 Denoise属性参数面板。Source（镜头类型）：Digital（数字相机拍摄出来的画面），特点是噪点比较小；Film（胶片相机拍摄出来的画面），特点是噪点颗粒比较大。Denoise Amount（噪点的数量）：去噪程度，该数值越大，细节丢失越多，数值控制在0.7～1即可，如图6-1-9所示。

Tune Frequencies用来调节不同频率（大小）的噪点：High Gain（高频细小噪点），调节参数可以用于清除画面中的细小噪点，数值调大为消除噪点，大部分情况下保持默认即可；Medium Gain（中频中小噪点），调节参数可以用于清除画面中的中小噪点，如果画面出现太多未消除的中小噪点时调节该参数即可；Low Gain（低频中大噪点），调节参数可以用于清除画面中的中大噪点；Very Low Gain（超低频大型噪点），调节参数可以用于清除画面中的大型噪点，默认为关闭状态，如图6-1-10所示。

图 6-1-9　Denoise Amount 控制去噪数量　　　　图 6-1-10　去除不同频率的噪点

4 添加Primatte节点。Primatte是老牌抠像节点，是由日本的IMAGICA公司在1992年开发的抠像软件，常用的后期软件如After Effects和Premiere Pro中都有它的身影。Primatte是一项获得奥斯卡金像奖提名的技术，在过去已被用于数百部需要添加特效的电影中，包括《指环王》等，如图6-1-11所示为Primatte官方网站。

在节点工具栏选择Keyer（键控）> Primatte。**【Primatte】可以从图像或剪辑中提取出某一种单色的背景，并创建一个透明的遮罩，从而允许用户把前景图像放置到不同的背景上。它通常用于电影和电视行业，以合成在不同时间和不同条件下拍摄的不同元素，并将它们组合成一个场景**，如图6-1-12所示。

图 6-1-11　Primatte 官网

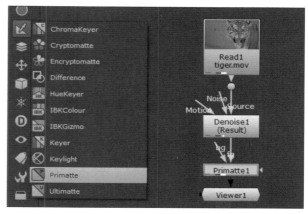

图 6-1-12　Primatte 是一项获得奥斯卡金像奖提名的技术

5 分离前景区域和背景区域。单击Smart Select BG Color（智能选择背景颜色）后面的 （拾色器）激活颜色选择器，**按Ctrl键在视图窗口的绿色区域单击获取要被抠掉的颜色，这个被拾取的颜色会添加到黑色的按钮上，Primatte会根据该颜色区分前景和背景**，如图6-1-13所示。按A键进入alpha通道看到背景呈半透明效果，而不是我们想要的纯黑色，因为灰色的背景会导致最终合成时背景图像出现半透明的问题，如图6-1-14所示。

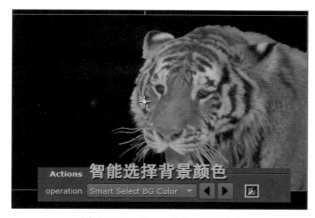

图 6-1-13　Smart Select BG Color

图 6-1-14　胡须的细节被保留

6 抠像基本要求。保留部分通道完整，alpha通道要求为纯白色，不能出现闪动的脏点；抠除部分通道干净，alpha通道要求为纯黑色，不能残留白色或灰色的脏点；边缘部分要求过渡自然，同时也要保证边缘完整性，匹配保留边缘像素在3～5个，边缘不出现抖闪的情况即可。

在operation（操作）选项下拉列表中选择Clean BG Noise（清除背景噪点），按Ctrl键和 （拾色器）不断地框选，将背景上残留的噪点颜色进行移除，直至背景为纯黑色。但是在去除噪点时要注意，千万不要过分抠除，否则会导致老虎的发丝细节受到影响，可以随时按Ctrl+Z键进行撤销操作，如图6-1-15所示。选择Clean FG Noise（清除前景噪点），在视图窗口中按Ctrl键单击 （拾色器）选择作为前景需要被保留下来的颜色。

7 "垃圾遮罩"与"保护遮罩"。**"垃圾遮罩"就是去除老虎外部的杂质**。例如，大面积白色区域或定位点。暂时增加视口控件中的gain值，检查画面的暗部信息是否为纯黑。按O键添加【Roto1】节点，使用Ellipse（椭圆）和B-spline（B样条线）工具绘制形状修补这些区域，如图6-1-16所示。按M键创建【Merge1】节点，A输入端连接【Roto1】节点的输出端，B输入端连接【Primatte1】节点的输出端，"运算模式"更改为stencil（减法），删除这些区域即可。

图 6-1-15　清除背景噪点

图 6-1-16　创建垃圾遮罩清除定位点和大面积的白色区域

　　"保护遮罩"就是去除老虎内部的杂质。在这个案例中老虎内部非常干净，这里讲一下做法，按O键添加【Roto2】节点，绘制多个形状，修补老虎内部漏掉的白色区域，后期注意要根据老虎的运动情况调整Roto的形状和位置，如图6-1-17所示。按M键创建【Merge2】节点，A输入端连接【Roto2】节点的输出端，B输入端连接【Merge1】节点的输出端，运算模式保持默认over（叠加）即可，不需要修改，"垃圾遮罩"与"保护遮罩"所需要使用的节点树如图6-1-18所示。

图 6-1-17　"保护遮罩"修补老虎内部漏掉的白色区域

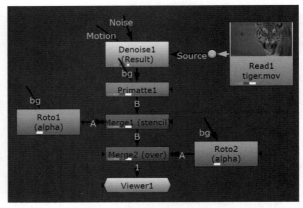

图 6-1-18　Roto1 垃圾遮罩 /Roto2 保护遮罩

　　8 通道复制。观察视口可以看到因为修补通道添加了【Roto1】节点，导致RGB通道的画面出现了错误，如图6-1-19所示。按K键添加【Copy1】通道复制节点，A端口连接到【Merge2】节点的输出端，B端口连接到【Dot1】节点的输出端。下一步，在【Copy1】节点的下方添加【Premult1】预乘节点，提取图像，如图6-1-20所示。

图 6-1-19　受【Roto】节点影响的 RGB 通道

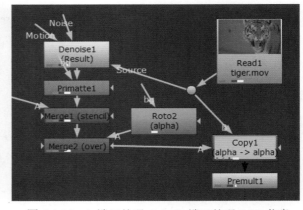

图 6-1-20　A 端口处理 alpha/B 端口处理 RGB 信息

9 色彩抑制，去除溢色。观看提取通道后的最终结果，可以看到老虎身上有一层绿色，且老虎边缘区域尤为明显，如图6-1-21所示。这种现象叫作"溢色"，但我们需要的最终效果是不需要这些颜色的，所以要把多出来的颜色去除掉。可以使用【HueCorrect】色相校正节点清除溢色。这里介绍一种更简单的方法，首先在【Dot1】和【Copy1】节点之间的连线上添加一个【Expression1】（颜色表达式）节点，**该节点允许使用类似C语言表达式将复杂的数学公式应用于通道的值。**

Expression的参数分为上下两个部分，上半部分为"变量设置区"，可以预先设置变量；下半部分为"RGBA通道区"，用来编写表达式控制颜色。要去掉溢出的绿色只需要在G通道编写表达式$g>(r+b)/2?(r+b)/2:g$。该表达式的含义为："如果绿通道大于红通道加蓝通道的平均值，则绿通道减去自己多余的部分也变为红通道加蓝通道的平均值；如果绿通道小于红通道加蓝通道的平均值，则绿通道不做任何操作"，如图6-1-22所示。

图 6-1-21 老虎边缘的绿色溢色

图 6-1-22 颜色表达式节点去除溢色

10 去溢色插件。这里介绍第二种去除溢色的方法，如果读者在本书的第3章装了"lin节点包"，现在按Tab添加【DespillMadness1】去溢色节点。该节点是大名鼎鼎的Nuke去除溢色开源插件。首先选择【Expression1】节点按D键将其临时禁用，然后将【DespillMadness1】节点放置到【Expression1】节点的下方，参数保持默认即可，这样就很轻松地去除了画面的溢色。去除溢色后的效果，如图6-1-23所示。

screen type（屏幕的类型），根据实际的屏幕颜色选择green（绿屏）或blue（蓝屏）。despill algorithm（去溢色的算法）：绿屏的情况下多用average、double green/blue average及double red average前三种算法，正常情况下保持默认的average（平均）即可；蓝屏的情况下选择red limit或green/blue limit。fine tune（微调）可用数值控制去除绿色/蓝色的多与少，国外的电影项目，这个数值一般控制在0.94；国内的电影项目，这个数值一般控制在1～1.04，如图6-1-24所示。

图 6-1-23 默认参数去除溢色后的效果

图 6-1-24 颜色表达式节点去除溢色

11 合并背景。按M键创建【Merge3】节点，A输入端连接【Premult1】节点的输出端，B输入端连接【Read2】节点的输出端。下一步，在【Read2】节点的下方添加【Reformat1】重置尺寸节点，调整背景图像的大小。观察视口可以看到现在背景过于清晰，不符合近实远虚的生活经验，需要为其添加镜头模糊效果。在【Reformat1】节点下方添加【Defocus1】虚焦节点，如图6-1-25，**该节点可以模拟圆形镜头的散焦效果，并创建镜头模糊效果。** Defocus数值控制虚焦的大小，数值增大到4.8即可，场景添加虚焦后的色调非常奇怪，如图6-1-26所示。

这里对Nuke中常用的模糊节点进行一个总结，**【Blur】给通道进行模糊，【Defocus】给画面做虚焦的模糊，【Zdefocus】通过景深图层，给画面做景深的模糊，【EdgeBlur】给边缘做模糊处理，【motionBlur】、【motionBlur 2D】、【motionBlur 3D】计算不同情况下的运动模糊，最后所有的调色节点都必须添加在模糊之前。**

图 6-1-25 添加背景使用的节点树

图 6-1-26 添加虚焦后的场景

12 调色。选择【DespillMadness1】节点在其下方添加一个【Grade1】调节节点。对老虎进行调色处理。观察图6-1-26可以看到老虎的亮部区域过暗，说明图像的灰阶范围存在问题，因此whitepoint（白场）的数值调节为0.7。

下一步，将gain的数值调节为1.58，gamma的数值调节为0.88，增强画面的对比度。按C键添加一个【ColorCorrect1】颜色校正节点，Saturation（饱和度）的数值调节为1.12，为老虎追加一点饱和度，如图6-1-27、图6-1-28所示。

图 6-1-27 调节老虎颜色

图 6-1-28 调色后的画面效果

13 边缘扩展。观察视口可以看到老虎和背景的结合处出现了白边。作为一个合成师，抠像中的黑边、白边、硬边是每天都要遇到的基本问题。添加一个【EdgeExtend1】边缘扩展节点，该节点在整个抠像流程中连接位置往往是最后，Source（素材输入端）连接上游的【Premult1】节点，如图6-1-29、图6-1-30所示。在属性参数面板中，默认参数情况下就

已经可以处理大部分素材的边缘问题了。Erode（侵蚀）用于收缩边缘，Detail Amount（细节数量）用于细节保留力度，根据不同素材或镜头情况调节参数即可。

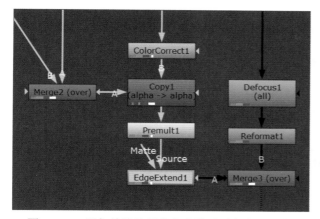

图 6-1-29　添加边缘扩展节点去除画面白边和黑边

图 6-1-30　白边后老虎的胡须和场景的边缘过渡非常自然

14 匹配噪点。在之前的流程中，为了抠像对素材进行了去噪处理，最后需要对背景添加噪点并与老虎本身噪点的大小、颗粒和频率进行匹配。首先添加【ReGrain_lin】节点，**该节点可以分明暗匹配噪点**。就是把常用的【F_ReGrain】打包。comp 端口连接合成结果，即【Merge3】节点；denoise端口连接全屏去噪的素材，即【Denoise1】节点；sourceRAW端口连接有噪点原始素材，即【Read1】节点，如图6-1-31所示。

属性参数面板中，只需要在视口中将两个"噪点采样框"的位置放置到老虎身上即可，如图6-1-32所示。这样就完成了噪点的匹配工作。preview模式选择final可以分明暗匹配噪点并显示最终结果。如果项目要求不高，不需要分明暗匹配，可以把模式选择为onlyshadow，只使用ShadowGrain（暗部参数）作为全屏的噪点。将Amount（噪点数量）降低为0.52，Size（噪点的大小）降低为0.38，最后添加噪点，切记不要过量添加，否则会喧宾夺主影响画面的正常效果。

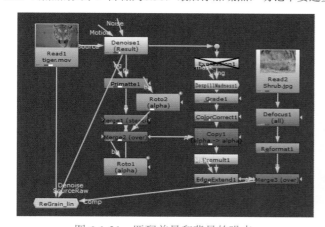

图 6-1-31　匹配前景和背景的噪点

图 6-1-32　在画面里调节两个采样框位置

15 添加刷屏Demo。首先添加一个【Breakdown_lin】Demo刷屏节点，B输入端口连接到【Read1】节点，A输入端口连接到【Premult1】节点，进入属性参数面板Start frame （起始帧设置）数值调节为5。再次添加一个【Breakdown_lin1】节点，B输入端口连接到【Breakdown_lin】节点，A输入端口连接到【ReGrain_lin】节点，进入属性参数面板Start frame （起始帧设置）数值调节为15。下一步，在视口中按L键浏览查看刷屏效果。最后按Ctrl+Shift+S键保存当前项目脚本，命名为"Lesson6_Primatte_jianghouzhi_V2"。

6.2　Keylight

在本节案例中，我们将学习Nuke抠像中新的工作思路与技巧，需要熟练掌握Reduce Noise去噪插件的使用方法，学习使用【Keylight】节点进行分区域抠像的技术要点，包括如何创建"边缘细节"加"内部保护"获取好的alpha通道。

6.2.1　王者抠像 Keylight 节点

1 查看素材基本信息。首先加载本节所使用的素材文件"dhxy.mov"，根据元数据的信息，进行项目设置。在frame range中输入1～39，fps（每秒帧数）更改为25，在full size format（全尺寸格式）的下拉菜单中选择"2048×1152"。选择【Read1】节点按句号键，在其下方创建一个【Dot1】连接点，最后按1键将其连接到【Viewer1】视图节点。

去噪插件。选择【Dot1】连接点，在节点工具栏选择Neat Video > Reduce Noise v4，如图6-2-1所示。【Reduce Noise v4_1】节点是Nuke中常用的专业视频降噪插件，能够有效地移除画面中的颗粒噪点，且效果显著。进入【Reduce Noise v4_1】节点的属性参数面板，单击Prepare Noise Profile进入插件的降噪界面，如图6-2-2所示。

图 6-2-1　添加去噪插件

图 6-2-2　进入插件的降噪页面

2 Reduce Noise。单击界面左下角的Normal将其更改为RGB模式。选择画面中一个较平整的绿色区域，框选设置降噪范围，单击Auto Profile（自动噪点）按钮，会获得非常好的去噪效果，如图6-2-3所示。

图 6-2-3　绿框放置到远离人物的区域

单击Noise Filter Settings（降噪过滤器设置）面板可以查看最终去噪效果，在视口中按住/松开鼠标左键可以对比查看去噪前后的效果。最后单击界面右下角的Apply（应用）按钮，退出Reduce Noise面板。

3 添加【Keylight】节点。选择【Reduce Noise v4_1】节点，在其下方创建一个【Dot2】连接点，在节点工具栏选择Keyer（键控）＞Keylight，如图6-2-4所示。Keylight是一款屡获殊荣并经过行业验证的蓝绿屏幕抠像软件，**该抠像节点是通过拾取画面中蓝或绿背景颜色的像素信息进行抠像处理的一种工具。** 该节点有4个输入端，从左到右依次是：Bg，链接背景合成图像；OutM，垃圾遮罩为了移除不需要的图像；InM，保护遮罩为了保留需要的图像不被抠除；Source，连接素材。

吸取颜色。单击Screen Colour（屏幕颜色）后面的黑色方块，待其变成"颜色选择器"后吸取屏幕上的绿色（按Ctrl+鼠标左键选择要去除的绿色背景颜色，或者按Ctrl+Alt+Shift+鼠标左键，在画面中框选一个区域，Nuke会计算出该范围颜色的平均值，然后将其替换成黑色蒙版），在视口中按A键切换到素材的alpha通道，查看默认的去除结果，会发现背景上有非常多的杂质，这些杂质都需要去除，如图6-2-5所示。获取屏幕颜色后，可以微调Screen Colour的R、G、B通道数值，进一步去除视口中黑色区域的杂质。

图 6-2-4　当前节点树　　　　　　　　　　图 6-2-5　Screen Colour 获取屏幕颜色

4 keylight制作内部保护。一般情况下，任何一个抠像节点都无法一次性获得完美的抠像效果，因此案例中采用了分区域抠像的方法，也就是"边缘细节"与"内部保护"结合的方法。**所谓"外部抠像"也称"虚边抠像"，要点是边缘要完美，可以无视内部，主要用于和背景做合成处理。"内部保护"也称"实边抠像"，要点是内部要实心不可有半透明效果，它的边缘范围可以小于人物边缘。**

Screen Gain（屏幕增益），该参数可以调节暗部区域alpha通道的细节信息，数值越大抠除越干净但是边缘保留的细节较少，将数值调节为1.12，去除场景中黑色区域的杂质，如图6-2-6所示。由于不确定内部是否为所需要的纯白色，因此视图窗口调节滑杆将图像的gamma（伽马值）降低为0.05，可以看到人物内部并不是纯白色，按Ctrl+鼠标左键拾取一个浅灰色区域的点，可以看到它的实际亮度值为0.9879，而不是1，如图6-2-7所示。

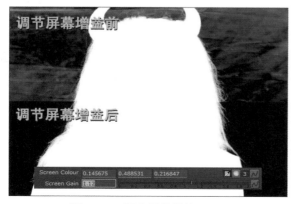

图 6-2-6　调节屏幕增益　　　　　　　　　　图 6-2-7　检查内部通道是否为白色

5 屏幕遮罩。Screen Matte（屏幕遮罩）的相关选项主要是针对已经获得的蒙版进行更多的修整。**Clip Black**修剪暗部区域（黑场裁切），增大数值可以去掉背景中多余的杂质；**Clip White**修剪亮部区域（白场裁切），减小数值可以压低黑色让去除的颜色更加的干净。将Clip Black数值调节为0.07，Clip White数值调节为0.965，现在获得了较好的内部保护效果，如图6-2-8所示。再次单击 Ⅴ 重置图像的伽马值回到默认状态。

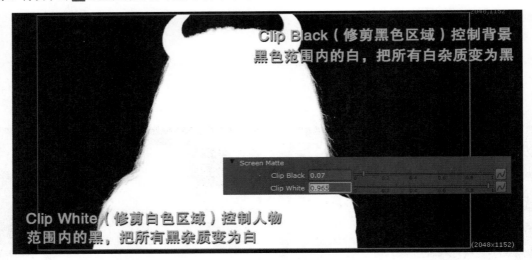

图 6-2-8　内部保护：内部实心边缘可以小于实际边缘，人物内部的 alpha 通道值为 1

6 keylight制作边缘细节。添加【Keylight2】节点，Source（素材）连接到【Dot2】连接点的输出端。Screen Colour（屏幕颜色）吸取屏幕中的绿色，然后将Clip Black的数值调节为0.065左右，调节时请尽可能多地保留两侧的发丝细节，如图6-2-9所示。

分区域抠像，按O键创建【Roto1】节点，在人物的左侧绘制Roto的形状，然后根据时间线上人物的运动情况，调整Roto的位置。再次按O键创建【Roto2】节点，输出端连接到【Roto1】节点的bg端口，在人物的右侧绘制Roto的形状。同样，根据人物的运动情况，调整Roto的位置，添加动画关键帧，完成效果如图6-2-10所示。

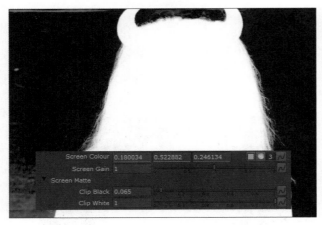

图 6-2-9　制作边缘细节 keylight 节点参数　　　　图 6-2-10　添加 Roto 节点绘制形状

7 添加边缘发丝细节。按M键添加【Merge1】节点，A端口连接【Roto1】节点的输出端，B端口连接【Keylight2】节点的输出端，合成模式选择mask（仅显示B在A与B的alpha相重叠区域），在【Roto1】节点的下方按B键创建一个【Blur1】模糊节点，size（模糊）的数值调节为5.6，为Roto的内侧边缘添加模糊效果，如图6-2-11、图6-2-12所示。

图 6-2-11　通过分区域抠像获得的外部边缘

图 6-2-12　获取两侧发丝的边缘细节

8 调整局部alpha通道。选择【Keylight2】节点按1键，可以看到人物肩膀左侧区域存在不少灰色的杂质。按O键创建【Roto3】节点，绘制出要调整的区域。按G键添加【Grade1】调色节点，输入端连接到【Keylight2】节点的输出端。按M键创建一个【Merge2】节点，A端口连接【Grade1】节点的输出端，B端口连接【Merge1】节点的输出端，mask端连接【Roto3】节点的输出端，如图6-2-13所示。

双击激活【Grade1】节点的属性参数面板，channels（通道）更改为alpha，将blackpoint（黑场）数值调节为0.09，在【Roto3】节点和【Merge2】节点的连线处添加【Blur2】模糊节点，size（模糊）的数值调节为5，这样就获得了好的左侧肩膀区域的alpha通道，完成效果如图6-2-14所示。使用同样的方法可以处理人物头顶的区域。

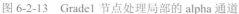

图 6-2-13　Grade1 节点处理局部的 alpha 通道

图 6-2-14　处理前 / 后的 alpha 通道

9 合并alpha通道。添加【ChannelMerge1】通道合并节点（该节点仅合并alpha通道），A输入端口连接【Merge2】节点，B输入端口连接【Keylight1】节点，将A输入端口的alpha通道合并到B输入端口的alpha通道上，为"内部保护"添加"边缘细节"。为了使节点树更加美观，在【Merge2】节点的下方添加一个【Dot3】连接点。

复制alpha通道。添加【Shuffle1】重组通道节点，B通道连接【Dot1】连接点获得素材本身原始的RGB信息，A通道连接到【ChannelMerge1】通道合并节点获得的alpha通道信息。属性参数面板中，Input Layer（输入层）下面的rgba更改为alpha，输入通道由B端更改为A端，然后将Output Layer（输出层）下面的rgba也更改为alpha，将左右两侧的通道进行连线处理，最后在【Shuffle1】节点的下方添加【Premult1】节点，如图6-2-15、图6-2-16所示。

图 6-2-15　内部保护与外部抠像获得较好的人物外部边缘

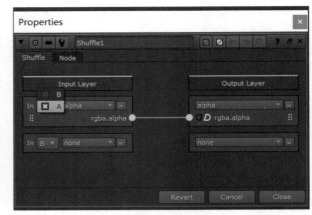

图 6-2-16　复制 alpha 通道

10 课程小节。alpha通道的获取流程到这里就结束了。按Ctrl+Shift+S键保存当前项目脚本，命名为"Lesson6_Key-light_jianghouzhi_V1"。抠像就是如何获取一个好的alpha通道的过程。抠像的过程中一般分为两条主线，在这个案例中【Shuffle1】节点的A端口右侧的主线都是对alpha通道进行处理，【Shuffle1】节点的B端口是对RGB画面进行调节。好的"外部抠像"一般是由多种抠像节点配合【Roto】节点获得细节丰富的边缘，然后进行通道合并，添加"内部保护"组合得到与源素材匹配的有实边、有虚边和半透明过渡自然的alpha通道。

6.2.2　匹配噪点与边缘调色

1 去溢色节点组。观察视图窗口，可以看到添加alpha通道后人物的发丝细节得到了保留，但是人物的边缘出现了溢色，如图6-2-17所示。首先在【Dot1】节点和【Shuffle1】节点之间的连线上按Ctrl键添加【Dot4】节点，创建【keylight3】节点，吸取屏幕上的绿色，添加【Merge3】节点，A端口连接到【Keylight3】节点，B端口连接到【Dot4】连接点，最后将叠加模式更改为difference（差异），**可以看出A跟B重叠处的像素差异**，通过差异计算获取去掉的绿色区域。

在【Merge3】节点的下方添加一个【Saturation1】饱和度节点，将saturation（饱和度）数值调节为0，把通过差异出来的绿色区域进行去饱和度处理。创建一个【Merge4】节点，A端口连接到【Keylight3】节点，B端口连接到【Saturation1】节点。输出端连接到【Shuffle1】节点的B端口，将合成模式更改为plus（**加法，A+B**），把去除的绿色区域（灯光亮度信息）叠加到当前RGB画面上，节点树如图6-2-18所示。

图 6-2-17　人物边缘的溢色

图 6-2-18　新的去溢色方法

2 添加背景。首先在【Premult1】节点下方创建【Dot5】节点。添加【Merge5】节点，A端口连接到【Dot5】节点的输

出端口，B端口连接到【Read2】节点。其次在【Read2】节点的下方添加【Defocus1】虚焦节点，为背景图像添加一些散焦的模糊效果。Defocus数值调节为2.8左右，如图6-2-19、图6-2-20所示。

图 6-2-19　合并背景添加噪点

图 6-2-20　合并背景后的效果

3 匹配噪点。摄像机拍摄的镜头都会有一定的噪点，而缺少噪点会让观众感到不真实。视口中人物有噪点。背景没有噪点，因此下一步要还原噪点。在【Defocus1】节点和【Merge5】节点之间的连线上添加一个【Grain2_1】颗粒节点，**该节点可以添加合成的颗粒到图像上。这确保了合成中的所有元素看起来像是拍摄在同一张电影胶片上。**

Size（大小），缩小或放大红色/绿色/蓝色通道中的效果；Irregularity（不规则），增加或减少红色/绿色/蓝色通道中效果的随机质量；Intensity（强度），增加或减少红色/绿色/蓝色通道中效果与原始图像的对比度，也就是多少。该节点需要分别进入红色/绿色/蓝色通道中，观察前景图像手动匹配背景的噪点参数，如图6-2-21所示。最后按D键将其禁用。

4 F_ReGrain。按Tab键创建【F_ReGrain1】加噪节点，该节点使用原始图像中的噪点进行采样，来匹配背景区域的噪点。因为需要一个采样样本，首先选择【Read1】节点按Alt+C键创建副本【Read3】节点。src端口连接素材，Grain端口连接噪点采样素材，如图6-2-22所示。

图 6-2-21　Grain2_1 需要进入通道内手动匹配噪点

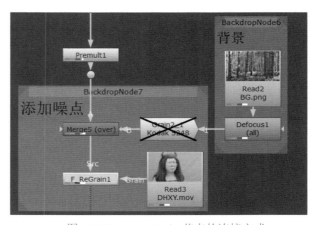

图 6-2-22　F_ReGrain 节点的连接方式

属性参数面板中，Grain Amount（噪点的波动幅度），数值越大噪点越亮，数值调节为0则不会添加任何噪点；Grain Size（噪点尺寸大小），数值越大，颗粒越大越软；Analysis Frame，设置使用序列中的哪一帧进行噪点采样处理（这里也可以在【Read3】节点的下方添加一个【FrameHold】节点，将序列冻结在某一帧），如图6-2-23所示。在视口中选择"采样区域"，将其放置到相对比较平整的区域，如图6-2-24所示。现在背景图像上被添加了与人物相匹配的噪点，但是人物的脸上也出现了噪点，因此需要添加新的节点以限制噪点的范围。

图 6-2-23　"加噪"节点的属性参数面板（添加噪点不能过量）　　图 6-2-24　采样区域放置到相对比较平整的区域

5 Keymix。创建一个【Keymix1】替换节点，**该节点在两个同样大小的图像上，将A端口的素材覆盖到B端口的素材上，然后使用mask端作为蒙版限制A端口素材的范围。** A端口连接要保留区域的【F_ReGrain1】节点，B端口连接要替换区域的【Merge5】节点。

限制范围。选择【Dot5】节点添加【Invert1】反向节点。Channels（通道）更改为alpha，将当前的alpha通道进行反转。为了节点树的美观在【Invert1】节点的输入端口添加【Dot6】节点，在【Invert1】节点的输出端口添加【Dot7】节点，最后将【Keymix1】的mask端连接到【Dot7】节点的输出端，如图6-2-25所示。将【F_ReGrain1】节点添加的噪点限制到背景上，如图6-2-26所示。

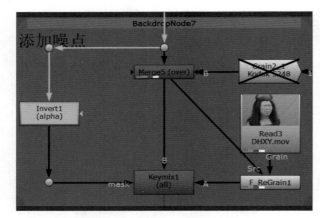

图 6-2-25　Keymix 添加细节　　　　　　　　　　　图 6-2-26　去除人脸上的噪点

6 边缘调色。观察视口，人物的发丝边缘偏白色。这是因为抠像残留的旧背景颜色，放在新背景下时亮度不够就变成了黑边，反之就是白边。选择【Premult1】节点，在其下方添加一个【Grade2】节点，选择【ChannelMerge1】通道合并节点，在其下方添加一个【Invert2】节点，【Grade2】节点的mask端口连接到【Invert2】节点的输出端口，将人物反向alpha通道作为调色的遮罩使用，如图6-2-27所示。进入【Grade2】节点的属性参数面板，将gamma的数值降低为0.215左右，使边缘发丝的颜色与本体颜色保持一致。

反向调色边缘控制。为了更好地让读者理解，首先将gamma数值调节为（1.54，5.12，0，0.26），视口中绿色的边缘就是受反向调色影响的区域，在【Invert2】节点的下方添加【FilterErode1】缩边节点，将size（大小）的数值降低到-7，可以看到受影响的边缘范围进行了扩展。在【FilterErode1】节点的下方继续添加一个【Blur3】模糊节点，羽化alpha通道的边

缘。如果对【Grade2】节点进行调色的效果不满意，可以添加【Grade3】节点进行补色，如图6-2-28所示。

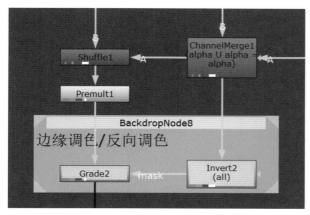

图 6-2-27 反向调色链接在调色结果后加背景之前

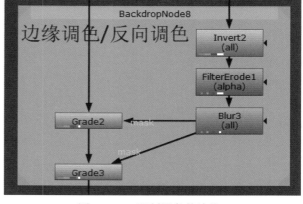

图 6-2-28 限制调色的边缘

7 反向调色范围控制。如果遇到黑边里有白边，白边里有黑边的复杂情况，就需要采用分区域进行边缘的调色处理。按O键添加【Roto4】节点，绘制需要调色的范围。添加【Merge6】节点，叠加模式更改为mask，**仅显示A和B图像的交集**，节点连接方式如图6-2-29所示。对于边缘调色还有第二种思路，使用【InvertColor_lin】边缘调色插件，插件也是按照我们讲解思路制作的，节点连接方式如图6-2-30所示。

图 6-2-29 反向调色使用的节点树

图 6-2-30 使用插件所使用的节点树

8 课程小结。按Ctrl+Shift+S键保存当前项目脚本，命名为"Lesson6_Keylight_jianghouzhi_V2"。这一小节我们讲解了新的去溢色节点组、两种噪点的匹配方法，要注意的是噪点添加的量，避免画蛇添足，使用Keymix节点替换边缘细节，最后讲解了抠像中遇到黑白边问题的解决方法。

本小节读书笔记

6.3　Keyer 与 IBK

6.3.1　亮度抠像 Keyer 节点

这一节学习Keyer（亮度抠像）节点的使用方法。当一个镜头中黑白（明暗）关系非常明显，那么可以使用Keyer节点将其黑白信息提取出来做alpha通道使用。而当画面中的黑白关系差异不大时，可以使用R、G、B通道中对比反差最大的通道来代替亮度通道进行抠像使用。

1 项目设置。首先加载本节所使用的dpx序列文件，根据素材元数据的信息，进行项目设置。在frame range中输入1001~1010，fps保持默认的24，在full size format（全尺寸格式）的下拉菜单中选择"2176×882"。选择【Read1】节点依次在其下方添加【Dot1】连接点和【Denoise1】去噪节点，并对画面的噪点进行移除，如图6-3-1所示。

亮度抠像。在节点工具栏选择Keyer（键控）> Keyer（亮度抠像），**该节点是根据输入图像的通道信息，进行通道提取从而创建alpha通道，默认为luminance key，使用亮度通道进行抠像**，如图6-3-2所示。

图 6-3-1　调节去噪采样范围框的位置

图 6-3-2　抠像之前必须对素材进行降噪处理

2 调节手柄。添加【Keyer1】节点的同时为素材添加alpha通道，按A键进入alpha通道，可以通过调整手柄来压缩遮罩的范围，**例如首先将左侧的A手柄向右拖拉，将数值调节为0.032左右，此时任何在此数值以下的像素都会被裁剪成黑色；将右侧的B手柄向左拖拉，数值大约为0.484，此时高于此设置的像素值将被剪裁成白色**，如图6-3-3所示。通过尝试可以发现默认的亮度通道是无法完成当前的抠像任务，如图6-3-4所示。

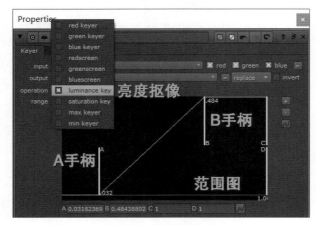
图 6-3-3　调整手柄来压缩遮罩的黑白范围

图 6-3-4　alpha 通道中的效果

3 选择抠像通道。operation（操作模式）中，**green keyer（绿色通道抠像）：利用绿通道进行抠像，对画面中的亮度敏感，通常用于抠像时细节找回。greenscreen（绿屏抠像）：利用绿背景进行抠像，对画面中的颜色敏感。** saturation key：利用图像饱和度进行抠像。max/min keyer：利用图像最大值/最小值进行抠像。

因为素材是绿色背景，因此operation（操作模式）中将默认的luminance key（亮度通道抠像）更改为greenscreen（绿屏抠像），首先将"范围图"中的A手柄向右拖拉，压暗背景，数值调节为0.88；将B手柄向左拖拉，提亮人物，数值调节为0.96，获得一个好的"内部保护"效果，如图6-3-5、图6-3-6所示。

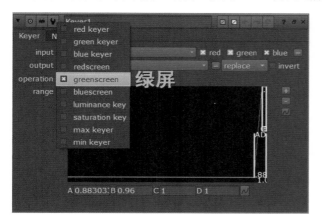

图 6-3-5　绿色背景抠像

图 6-3-6　alpha 通道中的人物主体

4 查找边缘毛发细节。当前的alpha通道缺少腮部的毛发细节，因此添加一个【Keyer2】节点，输入端连接到【Denoise1】去噪节点上。在视图窗口依次按下R/G/B键分别进入红色/绿色/蓝色通道查找黑白关系最大的通道作为抠像的替补通道使用，如图6-3-7所示。可以看到腮部与人物黑白反差关系最大的通道为绿色通道。

属性参数面板中operation（操作模式）选择green keyer（绿色通道抠像）。经过测试，首先勾选invert（反转），将当前alpha通道进行反转，然后将右侧的B手柄向左拖拉，数值大约为0.22，查找出发丝的边缘细节，将左侧的A手柄向右拖拉，将数值调节为0.093左右。在"B手柄的数值"上右击，在弹出的菜单中选择Set key（设置关键帧），将"播放指示器"拖动到1010帧，然后将B手柄的数值继续向左拖拉，数值大约0.191，继续压暗场景，如图6-3-8所示。

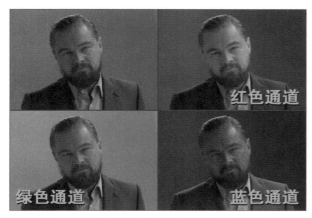

图 6-3-7　查找腮部与背景反差最大的通道

图 6-3-8　绿色通道抠像注意要勾选反转

5 Roto设定范围。在第1001帧按O键添加【Roto1】节点绘制遮罩，将播放指示器拖动到1010帧，根据人物的运动情况调整Roto的位置，如图6-3-9所示。按M键添加【Merge1】节点，A端口连接【Keyer2】节点，加载获取的毛发细节。B端口连接【Keyer1】节点，作为人物的主体蒙版使用，mask端连接到【Roto1】节点的输出端，限制A端口的范围，按B键创建

一个【Blur1】模糊节点，将其放置到【Roto1】节点与【Merge1】节点之间的连线上，如图6-3-10所示。

图 6-3-9 添加细节到主体

图 6-3-10 节点树

6 羽化边缘。选择【Merge1】节点按1键，将其连接到【Viewer1】视图节点，回到RGB通道，可以看到"毛发贴片"与人物结合得非常生硬，如图6-3-11所示。【Blur1】节点属性参数面板中，将size（模糊大小）调节为17，羽化alpha通道的边缘。这里以RGB通道为例，说明需要添加【Blur1】模糊节点的原因。

7 添加右侧毛发细节。继续添加【Keyer3】节点，使用同样的方法获取人物右侧毛发细节。需要注意的是【Merge2】节点的A端口要连接【Keyer3】节点，将获取的右侧毛发细节叠加到【Merge2】节点上即可，如图6-3-12、图6-3-13、图6-3-14所示。

图 6-3-11 生硬的蒙版边缘 / 羽化边缘后的效果

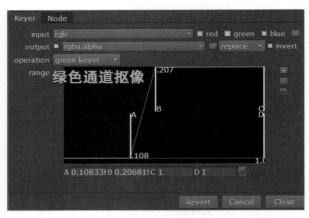

图 6-3-12 【Keyer3】节点的属性参数面板

图 6-3-13 反向的绿色通道抠像

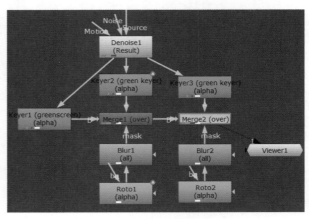

图 6-3-14 右侧毛发细节和 Roto

8 节点树。下一步和之前的案例一样，去除溢色和复制通道，这里就不一一赘述了。为了节点树的脉络清晰可以尝试添加几个"连接点"，完成效果如图6-3-15所示。

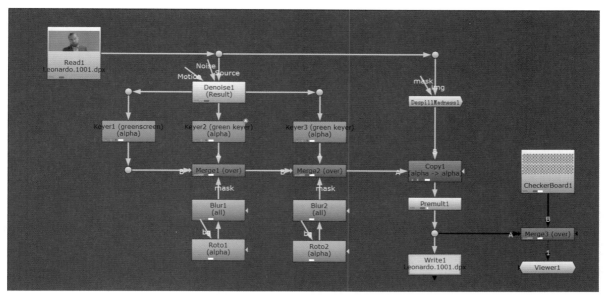

图 6-3-15 Keyer 抠像节点的最终节点树

6.3.2 高级抠像 IBK 节点

IBK是Image Based Keyer（基于图像的抠像器）的简称，使用IBKColour节点与IBKGizmo节点组合进行抠像工作。IBKColour节点用于创建IBKGizmo节点抠像所需的Clean Plate（空背景），即将画面中的背景元素清除并创建单一色的背景。也就是说IBK实际上是差异抠像，在原始画面上减去通过计算填充好的画面，从而获得良好的抠像效果。

1 IBKGizmo。在节点工具栏选择Keyer（键控）> IBKGizmo（IBK键控器）。**该节点与之前的抠像节点不同之处在于，它不是使用单一的颜色选择器，而是使用输入图像（仅具有背景颜色变化的干净板）进行抠像。这通常会在处理不均匀的蓝屏或绿屏背景时提供良好的抠像效果。该节点默认有3个端口：fg连接去噪的素材，即【Denoise1】**节点的输出端；c连接要清除的颜色，通常要连接到【IBKColour】节点的输出端；bg用于连接背景素材，如图6-3-16所示。

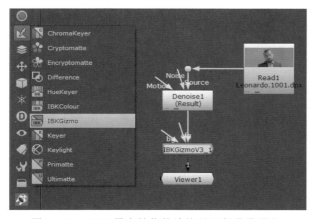

图 6-3-16 IBK 最大的优势边缘处理得非常柔和

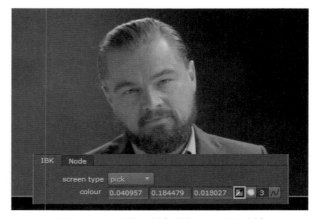

图 6-3-17 选择"颜色选择器"吸取颜色

IBK抠像的第一种抠像方式。激活【IBKGizmoV3_1】节点的属性参数面板，screen type（屏幕类型）中选择pick（拾取），该模式选择一种颜色进行抠像，此时IBKGizmo节点更像传统的键控器，如Primate节点。单击colour（颜色）后面的"蓝色按钮"，激活"颜色选择器"，按Ctrl键的同时单击视口中人物背景的绿色区域，可以看到人物背景现在变成了黑色，如图6-3-17所示。

2 定义alpha通道的黑场和白场。在视口中按A键进入alpha通道，看到通过吸取颜色得到的蒙版并不理想，黑色的区域存在各种杂质，白色的人物也不是纯白色，如图6-3-18所示。

在【IBKGizmoV3_1】节点的下方添加一个【Grade1】调色节点，channels（通道）选择alpha。将blackpoint（黑场）数值提升为0.12，场景中低于该像素的值全部变成黑色；将whitepoint（白场）数值降低为0.74，场景中高于该像素的值全部变成白色，重新定义画面的黑场和白场。至此获得了一个不错的alpha通道，如图6-3-19所示。

图 6-3-18　pick 模式默认的抠像结果

图 6-3-19　添加 Grade 解决 alpha 通道问题

3 搭配Constant的第二种方式。首先创建一个【Constant1】色块节点，在属性参数面板中单击color（颜色）后面的 ◢（拾色器）激活"颜色选择器"，吸取屏幕中的绿色，创建一个绿色的色块。下一步，将节点的输出端连接到【IBKGizmoV3_1】节点的c输入端口，如图6-3-20所示。

进入【IBKGizmoV3_1】节点的属性参数面板，在screen type（屏幕类型）的下拉菜单中选择C-green（清除绿色），按A键进入alpha通道查看抠像结果，可以看到alpha通道中的黑色背景上存在明显的左右亮度差异，如图6-3-21所示。实际工作中要抠除的蓝绿色背景经常会出现一边暗一边亮的情况，所以使用【Constant】色块节点获取颜色的方法是无法满足工作需要的。

图 6-3-20　c 输入端连接需要清除的颜色

图 6-3-21　绿屏抠像所以选择 C-Green

4 IBK抠像的第三种方法。首先创建一个【IBKColourV3_1】IBK颜色节点，可以把它当成一个色块，但是它会根据背景不同部分的颜色去生成颜色色块。黑色不会被去掉，只会移除画面中的蓝色和绿色区域，大致工作流程为：消除灰色（确定前景边缘）→画面中只有纯黑及背景色→用前景周围背景色填充前景。简单来说，【IBKColour】节点主要用来模拟背景的绿布或者蓝布。【IBKGzimo】节点是把模拟出来的绿布或者蓝布从画面中进行移除。

　　【IBKColourV3_1】节点的1输入端连接到【Denoise1】节点的输出端，输出端口连接到【IBKGizmoV3_1】节点的C端，最后按1键将其连接到【Viewer1】节点，如图6-3-22所示。因为要做绿屏抠像，所以在【IBKColourV3_1】IBK颜色节点的属性参数面板中，screen type（屏幕类型）选择green；size（大小）**用于调整颜色扩展量**，控制需要保留细节的多少，请临时将数值调节为0，如图6-3-23所示。

图 6-3-22　黑色为要保留的区域

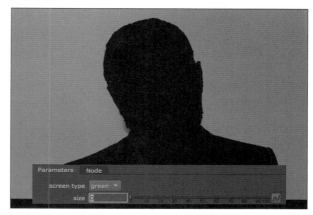

图 6-3-23　IBKColour 生成空背景

5 设置保留区域。视口中的黑色区域代表我们需要保留的前景细节，灰色块代表节点无法判断该像素点是前景还是背景，绿色/蓝色代表背景屏幕颜色范围。**Darks（深色）控制黑色的区域，lights（浅色）控制亮部的区域。**调整颜色值以获得黑色和绿色之间的最佳分离，只留下屏幕颜色和黑色的阴影。首先，如果使用的是蓝屏，则降低蓝色的值，如果图像中有绿屏，则降低绿色的值。调整这些值时，erode和path black滑块应设置为0。根据经验，如果有深绿色变色区域，请增加深色g的值；同样，如果有一个浅红色变色区域，请增加浅色r的值。

　　黑色的范围一般要求卡在实边的位置上，观察视口看到腮部的毛发呈灰色，因此尝试降低lights中g的值，数值逐渐降低到0.6（如果继续降低到0.5，黑色会填充大部分画面），如图6-3-24所示。调节完成后，切换到【IBKGizmoV3_1】节点。浏览画面会发现边缘很硬，如图6-3-25所示。

图 6-3-24　light 调节数值以辅助确定背景 / 前景的边界范围

图 6-3-25　生硬的抠像边缘

6 填充前景颜色。确定好保留区域和背景的边界后，首先将size（大小）的数值增加到3（笔者推荐将其调节为1～5），**数值越小边缘和细节保留的程度就会越好，但是所保留的噪点也就越多。请注意，size不能为0，否则patch black 参数不起作用。patch black（填充黑色），增加此值可以删除图像中所有黑色，让边缘融合得更好，没有硬边。** 把你所要保留的区域与背景的边缘进行一个融合处理，数值控制在30～200，如果后期发现前景边缘有灰色脏污，可以增大此数值进行消除处理。将数值增大到34，可以看到黑色区域已经被绿色填充。

Erode（侵蚀边缘）一般不用去调整，但是如果仍然能看到**前景色颜色的痕迹，请增大此值。** 这里将数值增大到1.48，会获得一个好的Clean Plate（空背景），如图6-3-26、图6-3-27所示。

图 6-3-26　把人物所在黑色图像填充为绿幕颜色　　　　图 6-3-27　空背景

7 IBKGizmo属性，该节点更多地是为了边缘与背景更好地融合。red weight（红色权重），用于设置红色通道的权重值，会直接影响红通道区域的遮罩与画面颜色。例如，手或者皮肤的边缘有黄绿色，则需要降低红色的权重的数值。blue/green weight（蓝绿权重），用于设置蓝绿通道的权重值会直接影响蓝绿通道区域的遮罩与画面颜色，通常情况下保持默认即可，如图6-3-28所示。

调整alpha通道。在【IBKGizmoV3_1】节点的下方添加一个【Grade1】节点，channels（通道）选择alpha。调节blackpoint（黑场）数值为0.025；将whitepoint（白场）数值调节为0.8，相当于"内部保护"，如图6-3-29所示。

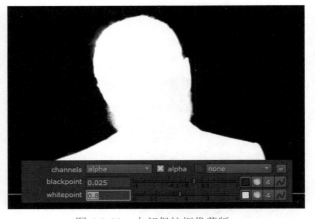

图 6-3-28　选择抠像模式后 IBKGizmo 属性通常不需要调节　　　图 6-3-29　内部保护抠像蒙版

8 分区域调色。仅使用一个【Grade1】节点会损失通道的细节，需要进行分区域调色处理。添加【Grade2】节点，channels（通道）选择alpha。调节时请仅关注头顶的左侧区域。调节blackpoint（黑场）数值为0.08；将whitepoint（白场）数值调节为0.76。然后按O键添加【Roto1】节点，将这个区域绘制出来，如图6-3-30所示。

添加【Keymix1】替换节点，A端口连接要替换的【Grade2】节点，B端口连接主体alpha的【Grade1】节点，mask端口连接【Roto1】节点的输出端，如图6-3-31所示。

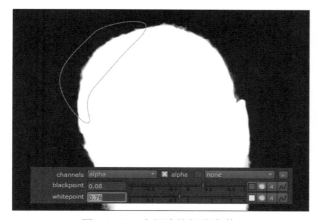

图6-3-30　头部边缘细节参数　　　　　　图6-3-31　分别查找通道细节，使用替换节点进行局部合并

9 创建垃圾遮罩。视图窗口调节滑杆将观看图像的gamma值降低为0.16，可以看到人物身体并不是纯白色，有两个扣子没有抠除干净。按O键创建【Roto2】节点，选择Rectangle（矩形）绘制区域，创建一个垃圾遮罩，按M键添加【Merge2】节点，A端口连接【Roto2】节点，B端口连接【Keymix1】节点，补实人物身体，如图6-3-32所示。

10 复制通道。因为不是很复杂的绿色背景，这里选择添加一个【Keylight1】节点，清除画面中的绿色。按K键添加【Copy1】通道复制节点，A通道连接到【Merge2】合并节点以获得最终的alpha通道信息，B通道连接【Keylight1】节点以获得素材本身原始的RGB信息。【Copy1】节点的输出端口添加【Premult1】预乘节点。继续添加【Constant1】色块节点，进入【Constant1】节点的属性参数面板，将color的数值调节为0.3，然后使用【Merge3】节点将两个素材进行合并，最后按Ctrl+Shift+S组合键保存当前项目，命名为"Lesson6_IBK_jianghouzhi_V1.nk"。最终节点树如图6-3-33所示。

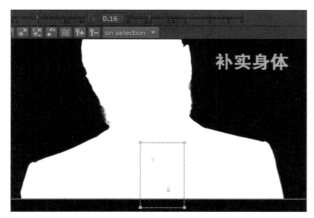

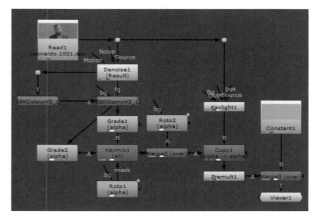

图6-3-32　创建垃圾遮罩移除不需要的区域　　　　图6-3-33　最终节点树

最后讲解一个知识点，在Nuke图像范围中0~1数值涵盖整个可见范围的颜色，数值小于0是"死黑"，数值大于0是"曝光"。抠像时经过多次通道叠加组合，如果alpha通道中的图像数值大于1，会导致在后续的合成中可能出现问题，为了避免这种情况，可以在抠像结束后，创建【Clamp1】压制/颜色裁切节点，在其属性参数面板中修改channels（颜色通道）为alpha，将图像中小于0的数值设置为0，大于1的数值设置为1。

6.3.3 Cryptomatte

本节介绍如何快速将maya中渲染的图像，在Nuke中进行分区域调色处理。Cryptomatte是一个AOV着色器，它根据"物体名称"或"材质类型"等方式为exr格式文件添加新的ID通道，在Nuke中通过拾取颜色的方法创建遮罩。

1 输出通道。以Maya为例，首先设置好工程文件。渲染设置中"图像格式"选择exr，然后勾选Merge AOVs（合并输出通道），如图6-3-34所示。转到AOVs选项卡，在左侧列表中找到crypto_material（根据材质）和crypto_object（根据物体名称），选择并使用箭头按钮，将二者移动到Active AOVs（激活的AOV），如图6-3-35所示。最后在菜单栏中使用"渲染">"渲染序列"，如此可以渲染出带Cryptomatte通道的exr格式文件。

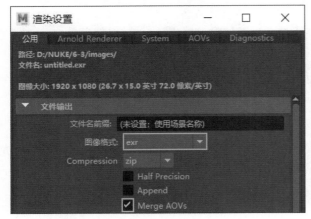

图 6-3-34　Maya 中创建 Cryptomatte 图层

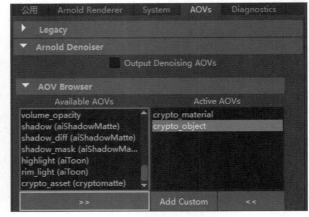

图 6-3-35　添加材质和物体遮罩

2 首先导入本节的素材文件"Cryptomatte.exr"，该文件包含Cryptomatte图层，如图6-3-36所示。选择【Read1】节点在其下方添加一个【Cryptomatte1】节点，**该节点是由Foundry制作的一个创建遮罩的插件**，在其属性参数面板中Layer Selection（层选择）更改为crypto_material，即根据不同的材质类型创建颜色蒙版，如图6-3-37所示。

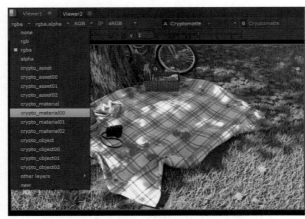

图 6-3-36　包含 Cryptomatte 图层的 exr 格式文件

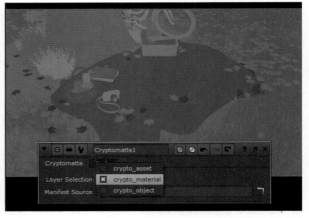

图 6-3-37　Maya 为场景中的每个材质随机分配了一个颜色

3 添加和删除遮罩。如要调节野餐垫的颜色，激活Picker Add前面的 ▨（拾色器），按Ctrl键拾取场景中紫色的区域，创建颜色蒙版，如图6-3-38所示。如果需要同时调节草地的颜色，继续使用 ▨（拾色器）按Ctrl键拾取草地颜色即可，完成效果如图6-3-39所示。

使用遮罩列表。如果需要删除草地的遮罩，在Manifest Source（遮罩列表）中找到第二行的"/_cgaxis_models_91_01_01"，按Delete键将其删除。或者单击Clear（清除），清除所有已选择的遮罩。

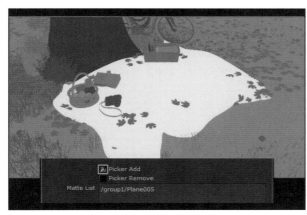

图 6-3-38 抬取野餐垫

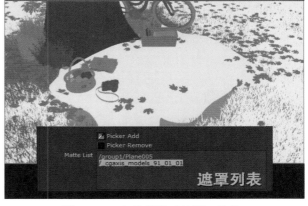

图 6-3-39 加选草地后的视口效果

4 分区域调色。使用【Cryptomatte1】节点获取遮罩，创建一个【Grade1】调色节点，mask端口连接到【Crypto-matte1】节点的输出端，如图6-3-40所示。在【Grade1】节点的属性参数面板中，gamma（中间调）控制选区的中间调，数值降低为0.6，当然也可以给一点偏黄的颜色，更好地统一场景的色调。需要调整选区的暗部区域使用Lift（提升）；需要调整选区的亮部区域使用gain（增益）。效果如图6-3-41所示。

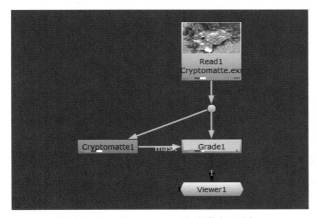

图 6-3-40 Cryptomatte 作为蒙版遮罩

图 6-3-41 压暗野餐垫和草地

本小节读书笔记

6.4 常用抠像技巧

每个电影或电视剧在制作初期都会有一个制作规范，供制作团队统一流程标准。本节学习Nuke经典的制作流程，包括如何调整剪辑的初始帧、转换颜色空间、复制素材的元数据信息，最后输出大样和demo小样的技术要点。

6.4.1 制作规范

1 电影或电视剧在Nuke中的基本工作流程通常分为准备环节、制作环节和输出环节三大部分。首先加载"conversation.dpx"序列文件，如图6-4-1所示。在节点操作区按S键进行项目设置，新建电影格式。在full size format（全尺寸格式）的下拉菜单中，选择new（新建格式），会弹出New format（新建格式）对话框，在name（名称）中，输入新格式的名称"ZZGF"，即制作规范的缩写；file size（文件大小）中，定义格式的宽度和高度，输入（2048，858）；pixel aspect（像素长宽比）设置为1，单击OK（确定）保存格式，如图6-4-2所示。

图 6-4-1　dpx 格式素材

图 6-4-2　新建格式对话框

2 准备环节。激活【Read1】节点的属性参数面板，可以看到加载的素材是dpx格式文件，这种格式对应Nuke中的Cineon颜色模式。勾选Raw Data（原始数据），读取素材的所有色彩信息，如图6-4-3所示。启用该选项后，Nuke不会将彩色空间模式转换到线性。此时如果视口中的画面呈灰色，说明素材是cineon或log电影制作通常采用的颜色模式。

图 6-4-3　画面呈灰色，素材是 cineon 颜色模式

图 6-4-4　设置素材的起始帧

设置初始帧。【Read1】节点的帧范围是20001～20010帧，在其下方添加一个【AppendClip1】添加剪辑节点，该节点用于拼接片段。拼接是指将片段首尾相连，使动作从一个镜头流向下一个镜头，常用于组接镜头，First Frame（第1帧），

用于设置要滑移序列中第一个剪辑开始位置的帧数。例如，数值为1导致第一个剪辑在第1帧开始播放而不是第20001帧开始播放，这样会方便后期计算，如图6-4-4所示。

3 调整影片大小。按照制片方的要求裁剪画面，【Read1】节点载入素材的尺寸格式为2048×1152，选择【Append-Clip1】节点，在其下方添加【Reformat1】节点，在output format（输出格式）下拉菜单选择"ZZFG 2048×858"，裁剪剪辑的分辨率使其与项目设置大小保持一致。

转换色彩空间。勾选Raw Data会造成一个问题，当前的画面会变得非常灰，不方便后期操作处理。首先在【Reformat1】节点下方，按句号键添加一个【Dot1】连接点，其次在其下方添加一个【Colorspace1】色彩空间节点，**该节点将图像从一个颜色空间转换到另一个颜色空间**，进入节点的属性参数面板，colorspace_in（设置输入色彩空间）将Linear线性颜色模式更改为Cineon颜色模式；colorspace_out（设置输出色彩空间）保持linear线性。

为了方便读者理解，创建一个【BackdropNode1】背景节点，该节点可以将节点树中的节点分组到不同颜色和标题的框中。例如，可以更轻松地在大型节点树中查找特定节点。继续添加【StickyNote1】注释节点，**该节点允许向节点图添加注释**，通常其是作为对节点树中的元素的注释而使用的，准备环节如图6-4-5、图6-4-6所示。

图 6-4-5　裁剪画面/转换颜色空间　　　　　　　　　图 6-4-6　添加背景和注释节点

4 制作环节。相关操作如图6-4-7、图6-4-8所示。首先在【Colorspace1】节点的下方添加【Dot2】连接点，下一步就可以进入制作环节了。制作环节的标准规范：需要保留的通道是实的、不需要保留的通道是干净的，不要有粘连（抠像节点处理不到的缝隙），不能抖、晃，通道不能闪，添加预乘节点不能有白边，最终通道的实边不能比源素材大，虚边可以少

图 6-4-7　制作环节需要完成的操作　　　　　　　　　图 6-4-8　复制【Read1】节点的元数据信息

一点，运动模糊卡实拉虚，实边一定不能多，虚边可以少，在保证通道的实边不比源素材实边大的前提下，如果看预乘有白边，请查看叠背景后的效果，如果叠背景后看不到白边，在预乘状态下看到的白边不需要修改，如果叠背景后依然能看到白边，请处理白边。擦除镜头，如果画面很黑，请在调亮的基础上去制作检查，以免有擦不干净的地方。

输出环节。复制元数据，在【Dot2】连接点的下方添加一个【CopyMetaData1】复制元数据节点，**该节点将元数据信息从一个图像复制到另一个图像**，Image（图像）输入端连接到【Dot2】连接点，Meta（元）输入端连接到【Dot1】连接点，为了节点树的整洁，可以添加【Dot3】和【Dot4】两个连接点，最后选择【CopyMetaData1】节点，在其下方添加【Dot5】连接点。

5 还原色彩空间。选择【Dot5】在其下方添加一个【Colorspace2】色彩空间节点，进入节点的属性参数面板将colorspace_out（设置输出色彩空间）默认的Linear线性颜色模式更改为Cineon，转换彩色空间为素材的初始状态。下一步，在其下方添加一个【AppendClip2】添加剪辑节点，First Frame（第1帧）的数值调节为20001，还原剪辑的初始帧。

输出环节一般分两种情况：大样输出和小样输出。大样输出：**基本上就是根据制片方的要求，对素材保持原进原出，继续导出dpx格式即可**。然后进入影片制作的下一个环节进行剪辑、调色、配音。在节点树的末尾添加【Write1】写出节点，File（文件）输入"D：Nuke/6-4/out/CS_conversation_V01.%05d.dpx"，这里以收到的素材名为文件名，前缀为"CS_"（测试），后缀为最终通过版本号。因为之前在【Read1】节点里我们勾选了raw data，所以在【Write1】写出节点里我们也要勾选raw data，如图6-4-9、图6-4-10所示。

图 6-4-9　转换色彩空间 / 设置初始帧

图 6-4-10　输出大样所使用的节点树

6 demo小样。相关操作及信息如图6-4-11、图6-4-12所示。小样输出：**添加角标保护影片版权然后将制作好的片子，**

图 6-4-11　Burnin 记事本　　　　　　　　　图 6-4-12　输入镜头制作信息

上报国家广播电视总局审核。在本节的footage文件夹下找到Burnin记事本，复制粘贴文本到Nuke中。将【Burnin】角标节点输入端口连接到【CopyMetaData1】节点下方的【Dot5】节点，该节点组会自动为画面添加遮幅，并将画面尺寸裁剪为1920×1080，进入节点的属性参数面板，分别输入制作人员、镜头号、日期、场景镜头号。

7 添加logo。下一步，可以在画面的左上角添加Logo或公司/工作室名称缩写，如图6-4-13、图6-4-14所示。

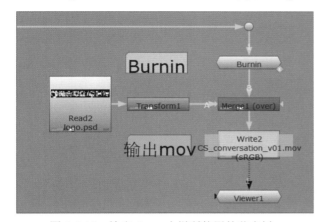

图 6-4-13　输出 demo 小样所使用的节点树

图 6-4-14　添加角标保护版权

8 mov输出设置。mov格式通常有两种输出质量标准，行业内部也叫"小档文件"和"大档文件"。输出小档文件，在节点树的末尾添加【Write2】写出节点，File（文件）输入D：Nuke/6-4/out/CS_conversation_v01.mov，colorspace（色彩空间）更改为sRGB，Codec（编码解码器）选择Apple ProRes 422/Apple ProRes 422 HQ（mov里稍微低质量的编码格式，对应色彩空间Gamma2.2）。fps设置输出文件的每秒播放帧数，数值调节为25。

输出大档文件，在节点树的末尾再次添加【Write3】写出节点，File（文件）输入D：Nuke/6-4/out/CS_conversation_v02.mov，colorspace（色彩空间）更改为Gamma1.8，Codec（编码解码器）选择压缩编码为Apple ProRes 4444（质量最高的编码，对应色彩空间Gamma1.8），最后单击Render（渲染），如图6-4-15所示。

9 新版本输出设置。Nuke12\13版本的"小档文件"设置为Output transform（输出变换），选择sRGB，Codec（解码器）选择 Apple ProRes（苹果专业版），Codec Profile（编解码器配置）为ProRes 4：2：2 HQ 10-bit。

"大档文件"设置为Output transform（输出变换），选择Gamma1.8，Codec（解码器）选择 Apple ProRes（苹果专业版），Codec Profile（编解码器配置）选择ProRes 4：4：4：4 12-bit，如图6-4-16所示。"大档文件"的文件输出质量最佳。

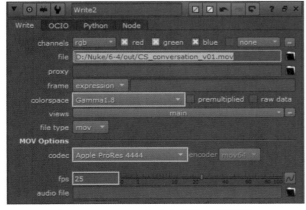

图 6-4-15　旧版本输出大档文件设置

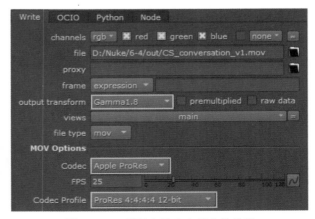

图 6-4-16　新版本输出大档文件设置

10 第二种转换色彩空间的方法。选择【Read1】节点按Alt+C键复制一个【Read3】节点，首先在属性参数面板勾选 Raw Data（原始数据），读取素材的所有色彩信息。其次按Tab键在其下方添加一个【Log2Lin1】节点，**该节点把log颜色模式转换成linear（线性）颜色模式，只能够转换成log与线性，不能转换成其他颜色模式。**

添加【Log2Lin1】节点后，观看视频可以看到素材灰阶范围存在问题，不方便后期制作。需要再临时添加一个【Grade1】节点，然后将blackpoint（黑场）的数值调节为0.07，whitepoint（白场）的数值调节为0.7，可以根据情况微调 gamma的值，如图6-4-17、图6-4-18所示。

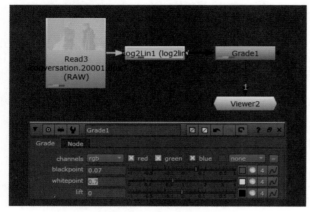

图 6-4-17　将色彩空间转换为线性

图 6-4-18　添加调色节点后的效果

11 还原色彩空间。制作完成后，首先选择【Grade1】节点，按D键将其禁用。其次在其下方添加第二个【Log2Lin1】节点，进入节点的属性参数面板，operation选择lin2log，将色彩空间转换回Cineon 颜色模式，如图6-4-19所示。添加【Write4】写出节点，设置输出为dpx格式文件，记得要勾选raw data选项，节点树如图6-4-20所示。

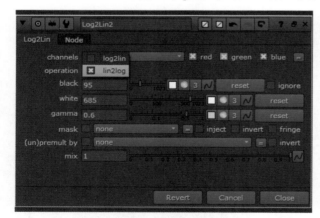

图 6-4-19　还原色彩空间到 log

图 6-4-20　转换与还原色彩空间使用节点树

6.4.2　去场

1 这个案例学习如何去除Nuke中的场。首先加载本节所需的素材，拖动时间滑块到第16帧，可以看到演员身上出现了锯齿状的条纹，如图6-4-21所示。新建格式，Project Settings（项目设置）中，在full size format（全尺寸格式）的下拉菜单中选择new（新建格式）。在name（名称）输入新格式的名称Even Field；File size（文件大小）定义格式的宽度和高度，输入720与576；pixel aspect（像素长宽比）设置为1，也就是正方形像素；单击OK（确定）保存格式，现在可以在下拉菜

单中选择并使用这个格式，如图6-4-22所示。

图 6-4-21　画面中运动的物体会出现锯齿状的条纹

图 6-4-22　New format 对话框

2 加载"消除隔行扫描"节点。在节点工具栏选择Other（其他节点组）> All plugins（所有插件）> Update（更新），更新并加载所有的Nuke节点。然后选择All plugins > D > DeInterlace（消除隔行扫描）节点即可，如图6-4-23所示。

进入【DeInterlace1】节点的属性参数面板，单击copy to group（复制到组）会在节点树上添加【Group1】组节点，现在不需要【DeInterlace1】节点了，按D键将其禁用即可，如图6-4-24所示。

图 6-4-23　更新节点 / 添加"消除隔行扫描"节点

图 6-4-24　复制到组

3 打开组节点。相关操作如图6-4-25、图6-4-26所示。进入【Group1】组节点的属性参数面板，单击 **S** 按钮（显示）

图 6-4-25　单击 S 键将打开一个包含嵌套节点的新选项卡

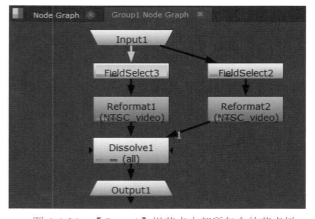

图 6-4-26　【Group1】组节点内部所包含的节点树

或者按Ctrl+Enter组合键打开组节点，在单独的节点图中显示组节点的内部结构。它的工作原理是使用【FieldSelect】场选择节点，提取奇场或偶场，使用【Reformat】重设尺寸节点，调整图像分辨率使其正常显示，最后使用【Dissolve】融合节点，将选择场的图像合并到一起，从而达到去场的目的。

如何在Nuke中创建一个组节点？在节点操作区按Ctrl+G键，将所选节点嵌套到一个组中。可以使用组节点将多个节点嵌套在单个节点内。原始节点将替换为组节点。创建组节点时，其内部结构将显示在打开的单独节点图中。

4 选择奇场或偶场。【FieldSelect3】场选择节点，此节点实际上不算是去场的节点，只能算是选择场的节点。进入【FieldSelect3】节点的属性参数面板，**选择Odd，此时图像只显示奇场，Even只显示偶场**。因此将【FieldSelect3】节点和【FieldSelect2】节点的场序都设置为Even（偶场），这样就间接地达到了去场的目的。

设置完场之后，画面会出现收缩拉扁的情况，因此需要使用【Reformat】节点，重新调整图像的尺寸到项目设置大小，【Reformat1】节点和【Reformat2】节点的output fromat（输出格式）都选择"Even Field 720×576"，画面才能正常显示，如图6-4-27所示。观察视口可以看到现在演员身上锯齿状的条纹消失了，如图6-4-28所示。最后请保存工程脚本并命名为"Lesson6_DeInterlace_jianghouzhi_V1.nk"。

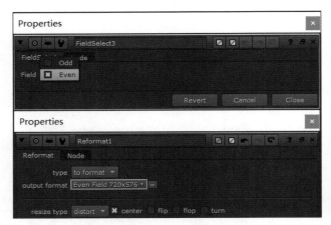

图 6-4-27　选择下场 / 设置输出格式

图 6-4-28　去场后的效果

6.4.3　镜头畸变

这个案例将学习在Nuke中移除和添加镜头畸变的方法，镜头畸变问题实际上是光学透镜因为透视原因造成的失真总称。

1 什么是镜头畸变。使用"长焦镜头"拍摄人像时，会产生非常好的景深效果（近实远虚），但同时也会产生枕形畸变（Pincushion Distortion），又称枕形失真，它是由镜头中透镜物理性能以及镜片组结构引起的画面向中间"收缩"的现象。而使用"广角镜头"，能拍摄到的景物角度较大，但是会产生桶形畸变（Barrel Distortion），又称桶形失真，它是由镜头引起的成像画面呈桶形"膨胀"的失真现象，如图6-4-29所示。

首先导入本章节的素材Town.jpg。该镜头使用了广角镜头从而获得了巨大的视野，但画面不可避免地产生了桶形畸变问题，前景原本笔直的护栏产生了弯曲变形，如图6-4-30所示。首先进行项目设置，添加一个【LensDistortion1】镜头失真节点，**该节点通过网格检测或手动线检测来估计给定图像中的镜头失真。可以使用经线来添加或消除失真，或在运动通道中产生STMap，以便在其他地方使用**，将Source端口（要变形的图像序列）连接到【Read1】节点的输出端。

图 6-4-29　长焦镜头（枕形畸变）/ 广角镜头（桶形畸变）

图 6-4-30　直的围栏变得弯曲

2 画线校正。在【LensDistortion1】节点的属性参数面板中，首先激活Analysis（分析）选项卡，在视口左侧的工具栏中选 Add Lines（线条绘制）工具，在你认为原本应该是直线的地方单击添加点创建线条，按Enter键完成创建。当创建了足够多的线条，满足解算条件时，Solve（解算）就会变亮。单击该按钮将绘制的线条扭曲成直线，从而移除镜头中的畸变影响。Solve Error（解算错误率）数值要求小于1。如果解算错误率超过1，单击 Select ALL（选择全部）将鼠标移动到视口中的线条上可以显示每条线的误差值，微调点的位置重新解算，如图6-4-31所示。

图 6-4-31　绘制线条来消除镜头失真，误差值要求小于 1，当前错误率为 0.59，线段错误率为 0.37

3 移除镜头畸变，完后的效果如图6-4-32所示。选择【LensDistortion1】节点可以在其下方添加一个【Transform1】

图 6-4-32　移除畸变厚护栏变得笔直（画面拉直）

图 6-4-33　查看图像实际拉伸情况

节点，将scale（缩放）的数值降低为0.33，可以查看图像实际的拉伸情况，如图6-4-33所示。最后按D键将【Transform1】节点禁用。

4 输出设置。LensDistortion（镜头失真）选项卡中，Denominator s的数值用于补偿镜头扭曲，使其更符合我们的预期效果，非常重要。Output（输出）下的Mode（模式）更改为STMap，**在运动通道中渲染forward（正向）通道不失真和backward（后向）通道再失真STMap，**如图6-4-34所示。

在被禁用的【Transform1】节点下方添加一个【Write1】写出节点。输出文件目录和格式为"D：Nuke/6-4/out/UV.exr"，channels（通道）更改为all，渲染输出所有通道；datatype（数据类型）选择32 bit float，如图6-4-35所示。最后单击Render（渲染），在弹出的对话框中设置渲染1帧即可。

图 6-4-34　输出 STMap

图 6-4-35　输出选项设置

5 输出畸变信息。将渲染的exr文件导入Nuke，在其下方临时添加一个【LayerContactSheet1】节点，可以看到【Read3】节点包含了forward和backward两个图层信息，如图6-4-36所示。选择【Read2】节点按1键将其连接到【Viewer1】节点，可以看到该镜头也存在桶形畸变问题，这里使用【Read1】节点输出的畸变信息对该镜头进行畸变的移除处理，如图6-4-37所示。

图 6-4-36　forward 和 backward

图 6-4-37　应该垂直的广场产生了一定的弧度

6 匹配畸变信息。添加【STMap1】节点，**该节点允许在图像中移动像素。可以计算一个图像上的镜头畸变，并使用STMap节点将该失真应用于另一个图像。**src端口指要应用效果的源图像，将其连接到【Read2】节点的输出端；stmap端口可以更改源图像的输入，将其连接到【LayerContactSheet1】节点的输出端。UV channels（UV通道）选择forward使用正向

通道，移除画面的镜头畸变，如图6-4-38、图6-4-39所示。

图 6-4-38　使用 forward（正向）通道进行不失真

图 6-4-39　广场的桶形畸变问题得到了很大的改善

7 还原畸变信息。制作完成特效后，通常需要在最后还原镜头畸变效果，因此添加一个【STMap2】节点，连接方式和之前一样，UV channels（UV通道）选择backward使用后向通道，还原画面的镜头畸变，如图6-4-40所示。

最后，在【Read1】节点使用画线的方式移除镜头畸变，将其添加到【Read2】节点的下方，如图6-4-41所示。这种方法适用于快速移除同一批镜头所产生的镜头失真问题。

图 6-4-40　使用 backward（后向）通道进行再失真

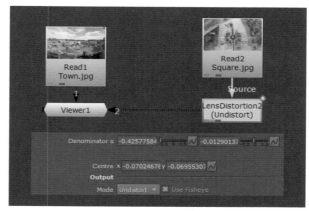

图 6-4-41　Mode（模式）保持默认不变

本小节读书笔记

6.5 抠像综合案例——半透明塑料杯

这一节通过抠除转台上的一个半透明塑料杯，了解处理半透明效果物体的技术要点，重点在于掌握Nuke中如何扩展、收缩和模糊alpha通道的边缘。

1 项目分析。首先导入素材文件"Plastic cup.mov"，如图6-5-1所示。按S键激活"项目设置"面板，单击full size format（全尺寸格式）下拉菜单，然后选择"4K_DCP 4096×2160"，这是一个标准的4K数字电影格式，在frame range中输入1到200，fps数更改为25。选择【Read1】节点，按1键将其连接到【Viewer1】视图节点，按P键添加【RotoPaint1】动态画笔节点。在第1帧处使用 （克隆工具）将杯子底部与转台接触的部分进行擦除，绘制完成效果如图6-5-2所示。

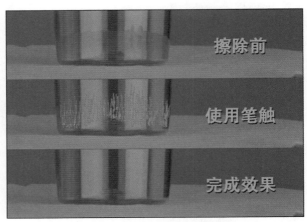

图 6-5-1 半透明的塑料杯 图 6-5-2 根据纹理走向进行笔触绘制

2 制作干净的贴片。选择【RotoPaint1】节点在其下方添加【FrameHold1】帧冻结节点，first frame（第一帧），**即要使用的第一个帧**，数值调节为1，将画面冻结到第1帧。然后在其下方添加【Roto1】节点，绘制Roto形状并为其添加羽化效果，在【Roto1】节点的属性参数面板，premultiply更改为rgba，提取画面RGB信息。按M键添加【Merge1】节点，将制作好的贴片覆盖到水杯上，如图6-5-3、图6-5-4所示。

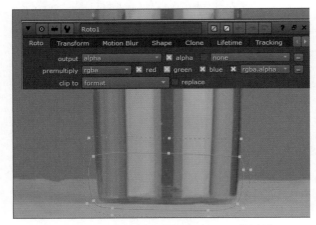
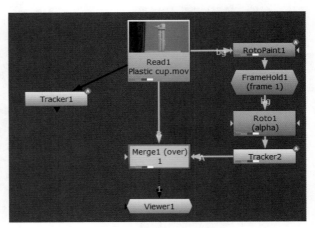

图 6-5-3 绘制出进行 RotoPaint 的区域 图 6-5-4 杯底贴片节点树

3 匹配运动。拖动时间滑块可以看到塑料杯并不是在原地进行自转，存在一定偏移，因此添加一个【Tracker1】节点，输入端连接到【Read1】节点的输出端。进入【Tracker1】节点的属性参数面板，在第1帧创建一个跟踪器并计算出运动路径，如图6-5-5所示。

选择完成跟踪的【Tracker1】节点，按Alt+C键创建副本【Tracker2】节点，然后将其放置到【Roto1】节点和【Merge1】节点之间的连线上。进入【Tracker2】节点的属性参数面板，单击Transform（变换）选项卡，选择match-move（匹配运动），拖动时间滑块可以看到贴片基本与塑料杯的运动轨迹保持一致，如图6-5-6所示。

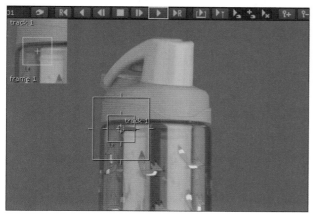

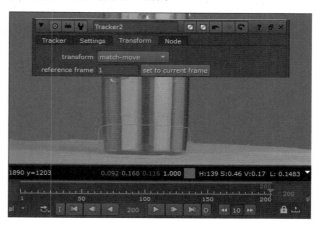

<div>图 6-5-5　跟踪特征点的位置　　　　　　　　　　　　　　图 6-5-6　运动匹配</div>

4 抠除主体。选择【Merge1】节点在其下方创建一个【Dot1】节点，然后添加【Denoise1】去噪节点，选择位于视口左下角的"去噪采样范围框"，将其拖动到画面右上角的绿色区域，如图6-5-7所示。选择【Denoise1】去噪节点，在其下方添加【Keyer1】亮度抠像节点。下一步，在视口中依次按下R/G/B键分别进入红色/绿色/蓝色通道，查找塑料杯与绿色背景黑白关系反差最大的通道。

按A键进入alpha通道，在【Keyer1】节点的属性参数面板中，因为红色通道的黑白反差最大，所以将operation（操作模式）更改为red keyer（红色键控器），使用红色通道进行抠像处理。调整手柄来压缩遮罩的范围，将A手柄向右拖拉，数值调节为0.117；将B手柄向左拖拉，数值调节为0.35。抠像完成效果如图6-5-8所示。

<div>图 6-5-7　去除画面噪点　　　　　　　　　　　　　　图 6-5-8　alpha 通道中的效果</div>

5 删除多余的alpha通道。现在场景中还有黑色的纱帘和绿色的转台需要移除，按O键添加【Roto2】节点，在第1帧沿着杯身绘制Roto的形状，然后将播放指示器拖动到第200帧，根据塑料杯的运动情况调整Roto的位置，创建第2个关键帧。最后绘制一个大于杯盖的Roto形状，如图6-5-9所示。

选择【Roto2】节点在其下方添加【Invert1】反向节点，将当前的alpha通道进行反转。按M键添加【Merge2】节点，A端口连接到【Keyer1】节点的输出端口，B端口连接到【Invert1】节点的输出端口，图层叠加模式更改为out（外部），**显**

示A但是不包含B的区域，删除alpha通道中除塑料杯之外的区域，如图6-5-10所示。

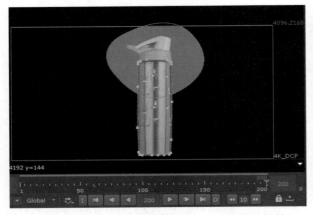

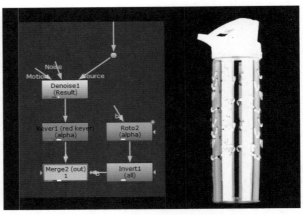

图 6-5-9 绘制杯身和杯盖的 Roto 并添加关键帧 图 6-5-10 保留塑料杯的 alpha 通道

6 杯盖的alpha通道。查看alpha通道，可以看到杯盖部分的alpha通道不是纯白色，按Tab键调出节点搜索框，输入Erode（blur）在【Merge2】节点的下方添加【Erode1】侵蚀模糊节点，size（大小）数值调节为-0.3，扩展alpha通道中白色遮罩的边缘。按O键添加【Roto3】节点，在杯盖附近绘制Roto形状并添加一定的羽化效果，选择【Erode1】侵蚀模糊节点的mask端，将其连接到【Roto3】节点的输出端，限制侵蚀的影响范围，如图6-5-11、图6-5-12所示。

在Nuke中处理alpha通道的边缘，常用的节点有4个。按Tab键调出节点搜索框，输入Erode（fast）快速侵蚀，添加【Dilate】扩张节点，**该节点常用于增大或缩小遮罩**，不常用。输入Erode（filter）过滤侵蚀，会添加【FilterErode】扩边/缩边节点，该节点常用于收缩或扩展遮罩的边缘，非常重要。size（大小）数值，定义通道内遮罩边缘像素的大小。负值会扩展边缘像素，正值会收缩边缘像素。输入Erode（blur）侵蚀模糊，添加【Erode1】节点，**该节点常用于侵蚀并模糊遮罩的边缘**，和Erode（filter）过滤侵蚀节点类似，但是可以调节blur和quality的数值添加模糊到输入图像。【edgeblur】边缘模糊节点，该节点用于模糊在遮罩通道中指定遮罩的边缘。

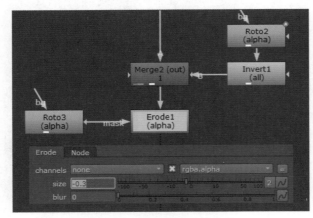

图 6-5-11 扩展白色遮罩的边缘 图 6-5-12 绘制 Roto 限制侵蚀的影响范围

7 半透明的杯身。选择【Roto2】节点按Alt+C键创建副本【Roto4】节点，然后删除杯盖的Roto，仅保留杯身的Roto。按M键添加【Merge3】节点，A端口连接到【Erode1】节点的输出端口，B端口连接到【Roto4】节点的输出端口，将alpha通道的细节添加到杯身之上，按1键将其连接到【Viewer1】节点。在【Roto4】节点的下方添加【Multiply1】预乘节点，channels（通道）为all（所有）时，value（价值）用于控制图像的透明度。经过反复测试，数值调节为0.75。

调整拖动时间滑块可以看到，alpha通道中的杯盖还有一些黑色区域，因此添加【Roto5】节点，并设置关键帧动画，

进行修补，节点树如图6-5-13，效果如图6-5-14所示。

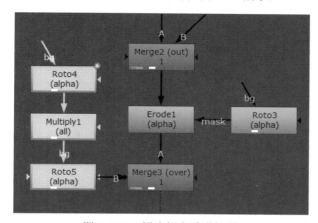

图 6-5-13　解决杯身透明问题

图 6-5-14　绘制 Roro 修补杯盖

8 复制通道。添加【Keylight1】节点，输入端的Source（来源）连接到【Dot1】节点的输出端，进入【Keylight1】节点的属性参数面板，Screen Colour（屏幕颜色）的数值调节为（0，1，0），删除屏幕中的绿色。按M键添加【Merge4】节点，A端口连接到【Keylight1】节点的输出端，B端口连接到【Merge3】节点的输出端，图层叠加模式更改为in（内部），**仅显示A在A与B的alpha相叠加的区域**，将塑料杯的alpha通道复制到去除绿色的画面上，如图6-5-15、图6-5-16所示。

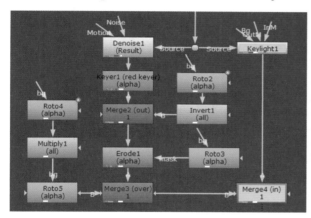

图 6-5-15　去除绿色复制通道

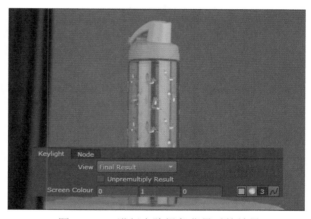

图 6-5-16　进行去除绿色背景后的效果

9 修补杯身透明区域的颜色。相关操作如图6-5-17、图6-5-18所示。按C键添加【ColorCorrect1】颜色校正节点，输入端

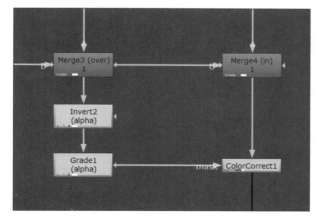

图 6-5-17　修补透明区域的颜色

图 6-5-18　ColorCorrect 参数与修补后的效果

连接到【Merge4】节点的输出端。选择【Merge3】在其下方添加【Invert2】反向节点，将当前 alpha 通道进行反转处理。然后在其下方添加【Grade1】调色节点，Channels（通道）更改为 alpha，将输出端口连接到【ColorCorrect1】节点的 mask 端口。

进入【ColorCorrect1】节点的属性参数面板，Saturation（饱和度）的数值调节为1.04，为画面追加一点饱和度。单击 gain 后的 ⬤（色轮），调节一个偏暖的颜色，数值为（1.88，1.26，1.35），修补因为抠像造成透明区域的颜色损失。进入【Grade1】节点的属性参数面板，增加gamma的数值可以调整遮罩的强度。

10 边缘模糊。按A键进入alpha通道，可以看到塑料杯的外边缘总体过于生硬，因此选择【ColorCorrect1】节点，在其下方添加【EdgeBlur1】边缘模糊节点，size（大小）数值调节为3，为alpha通道的边缘添加3个像素的模糊效果。检查抠像的效果，添加一个【CheckerBoard1】棋盘格节点，size（设置棋盘格框的大小）数值调节为150。按M键添加【Merge5】节点，A端口连接到【EdgeBlur1】节点的输出端，B端口连接到【CheckerBoard1】节点的输出端，如图6-5-19、图6-5-20所示。

图 6-5-19　羽化 alpha 通道边缘

图 6-5-20　拖动时间滑块检查抠像结果

11 渲染通道。选择【EdgeBlur1】节点，在其下方添加【Write1】写入节点，单击 ▣（文件），指定渲染文件的路径与格式。如果忘记创建out（输出文件夹），可以单击左上角的 Create a new directory here（创建一个新的目录），新建一个文件夹。file（文件）输入"D：Nuke/6-5/out/Lesson6_Plastic cup_jianghouzhi_V2.mov"。Channels设置为rgba，渲染输出alpha通道，fps更改为25，Codec Profile（编解码器配置）设置为"ProRes 4：4：4 12-bit"，这样就可以渲染出带alpha通道的mov视频文件，如图6-5-21、图6-5-22所示。最后单击Render（渲染）即可。

图 6-5-21　创建一个新的目录

图 6-5-22　mov 渲染设置

12 工程自动打包。首先整理工程文件，删除多余的节点，按Ctrl+Shift+S键保存当前项目脚本，命名为"Lesson6_

Plastic cup_jianghouzhi_V2"。在计算机的D盘新建一个文件夹并命名为"6-5"。在节点工具栏选择Lin ToolSets找到Nuke
打包插件WrapItUp，该插件可以把场景中所有的素材、**gizmo**插件和其他所有必须使用的文件收集起来，并复制到指定的文
件夹，以便打包带走到其他计算机使用。

在弹出的WrapItUp界面中，首先单击folder（文件夹）按钮，设置文件的保存位置为"D：6-5"，然后单击start按钮，
插件开始自动打包工程文件，因为素材文件较大，所以打包的文件大约有1.04GB，同时该插件还会自动为素材设置"相对
路径"，方便后期将工程文件放置到任何路径下，如图6-5-23所示。

图 6-5-23　WrapItUp 打包插件

本小节读书笔记

第 7 章
三维合成

7.1　构建3D场景

7.2　二维转三维

7.3　粒子系统

7.4　三维跟踪与投影

7.5　立体的世界——创建立体序列

7.6　深度与灯光

7.1 构建 3D 场景

Nuke拥有强大的三维功能和三维跟踪系统，可以将进行过贴图烘焙的fbx文件和obj序列文件导入Nuke中，从而构建一个真实的三维环境。在这个三维工作区中，可以将三维模型、摄影机、灯光、进行过抠像处理的视频素材、分层渲染的图像序列、添加跟踪的特效元素等，进行统一的整合处理，最终使用"扫描线渲染器"渲染成2D平面图像。

7.1.1 3D 工作区

1 卡片与视图选择。首先导入本节所使用的素材文件"Nuke.jpg"，按1键将其连接到【Viewer1】视图节点。在节点操作区按S键激活Project Settings（项目设置）。单击full size format（全尺寸格式）下拉菜单，然后选择"HD_720 1280×720"。选择【Read1】节点右击，在弹出的菜单中选择3D > Geometry（几何）> Card（卡片），**该节点创建了一个可以添加到3D场景中最简单的对象类型，一个可以映射图像的平面**，如图7-1-1所示。

当图像连接到【Card1】节点的img（图像）端口时，它作为投影到卡片上的纹理使用，而卡片的大小也会跟随图像的尺寸进行自动调整。此时Nuke会自动将视图由"2D视图"切换为"3D视图"。在3D视图中，视口的左下角的三个轴是方向标记。例如，Y轴为垂直方向。在视口的右上角，单击 3D （视图选择按钮），展开下拉菜单，可以将"3D场景"切换到不同的视角。例如，单击top可以切换到"3D场景"的顶视图，如图7-1-2所示。

图 7-1-1　添加卡片节点

图 7-1-2　"视图选择"按钮与 Nuke 的 3D 场景

2 三维空间的控制方式。选择场景中的卡片，按F键将其居中显示，从而改善场景视野，如图7-1-3所示。不选择场

图 7-1-3　居中显示 / 最大化显示场景中的物体

图 7-1-4　在 3D 视口中导航

景中的任何元素的情况下，单击鼠标中键可以最大化显示场景中的物体。在视图窗口中，**滑动鼠标滚轮可以实现三维空间的缩放，按住鼠标中键可以实现三维空间的平移，按Alt+鼠标右键拖动可以围绕三维空间的原点旋转工作区**，如图7-1-4所示。

3 搭建三维场景。在节点工具栏的3D组中，依次添加【Camera1】摄影机节点和【ScanlineRender1】扫描线渲染器节点，节点连接方式如图7-1-5所示。现在，我们拥有了Nuke中最基本的3D系统。【Camera1】摄影机节点，**使渲染节点从摄影机视角查看并输出场景。该节点具有多个控件，可以帮助匹配相机的物理属性。可以设置其位置动画或导入动画，还可以添加跟踪数据以进行匹配移动的3D场景和背景板。**

【ScanlineRender1】扫描线渲染器节点：用于**渲染输出场景，将3D场景数据输出为2D图像，如果缺少该节点那么将无法查看2D图像。**通常，该节点创建的图像与项目设置的分辨率是相同的。在视图窗口中按Tab键将3D视图切换回2D视图，你会看到屏幕中Nuke的标志消失不见了，再次按Tab键，切换到3D视图，你将看到因为默认的摄影机位置与卡片都在视口的零坐标位置，导致从摄影机的视角无法观察到卡片的存在，如图7-1-6所示，可以尝试将摄影机向后移动以解决这个问题。

图 7-1-5　扫描线渲染器永远处于节点树的末端

图 7-1-6　卡片与相机位置过近导致卡片不可见

4 左侧工具栏。激活【Camera1】摄影机节点的属性参数面板，视图窗口的左侧会同时添加新的工具栏，用于选择/移动/旋转/缩放场景中的对象，选择摄影机，使用 ▓（移动工具）将摄影机沿蓝色的Z轴向后拖拉，观察【Camera1】节点的属性参数面板，可以看到translate x/y/z数值反映了摄影机的当前位置，最终将数值调节为（-1，0，2），如图7-1-7所示。

使用旋转工具，将rotate的y数值调节为-25，使摄影机的视角完全包裹卡片，如图7-1-8所示。注意，当关闭【Camera1】节点的属性参数面板时，"变换手柄"将会从视口中消失。

图 7-1-7　在左侧工具栏选择 / 移动 / 旋转 / 缩放场景对象

图 7-1-8　可以在摄影机的属性参数面板直接输入数值

要说明的是Nuke13之前的版本，没有左侧工具栏。在视口中按Ctrl键，可以将"变换手柄"变成"旋转环"；按Ctrl+Shift组合键，"变换手柄"将变成"缩放手柄"。

5 切换视图。调节过程中，在视图窗口中按Tab键，在2D视图和3D视图之间切换以查看【ScanlineRender1】扫描线渲染器节点所生成的图像，如图7-1-9所示。或者在3D视图中按W键激活"视图对比控制"，实时查看2D视图中的效果，如图7-1-10所示。

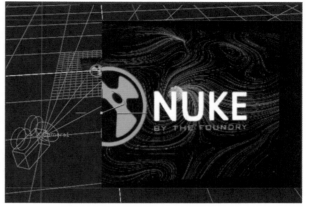

<div style="text-align:center">图 7-1-9　查看 2D 视口中的效果　　　　　　图 7-1-10　调节手柄决定视图在视口中所占的比例</div>

6 复制/粘贴节点。选择【Read1】节点和【Card1】节点，按Alt+C键进行复制，插入两个副本，如图7-1-11所示。进入【Card2】节点的属性参数面板，将translate x值调节为-1.1，rotate的y值调节为30，如图7-1-12所示。进入【Card3】节点的属性参数面板，将translate x值调节为1.1，rotate的y值调节为-30。

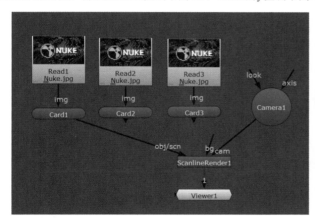

<div style="text-align:center">图 7-1-11　复制粘贴节点副本　　　　　　　　图 7-1-12　调节新建卡片的位置和旋转</div>

7 坐标轴。旋转卡片后，首先展开 ■（变换视图空间）下拉菜单将"卡片"的坐标轴，由Object（物体自身）系统更改为World（世界）坐标。在视口中选择【Card2】节点使用移动工具沿Z轴后拖拉，将translate z值调节为0.25，如图7-1-13所示。同理，将【Card3】节点的translate z值也调节为0.25。

现在已经拥有了多张卡片，需要添加一个【Scene】场景节点为【ScanlineRender1】扫描线渲染器节点创建一个空间，使其可以看到场景中的所有卡片。在节点操作区的空白区域取消选择的所有节点，单击鼠标右键，在弹出的菜单中选择3D > Scene，插入一个【Scene1】节点，将【Card2】节点和【Card3】节点的输出端连接到场景节点上，如图7-1-14所示。【Scene】场景节点是3D场景中最重要的节点，因为它连接同一场景中所有需要渲染的元素：几何体、灯光和摄影机。通常每个【Scene】节点的输出端都应该连接到【ScanlineRender】节点上，告诉Nuke场景渲染的最终结果。请注意，如果场

景中只含有一个元素，那么可以不添加该节点。而当场景中有两个或多个对象时，需要添加一个场景节点来创建一个位置，使摄影机（和扫描线渲染器节点）可以看到场景中所有对象当前的位置。

图 7-1-13　更改坐标轴后沿 Z 轴移动卡片　　　　　　　　图 7-1-14　将卡片的输出端连接到场景节点

8 扩展相机视野。最后，激活【Camera1】节点的属性参数面板，在Projection（投影）选项卡，可以尝试将focal length（焦距）的数值降低为25，增大摄影机的视野使其可以看到场景中更多的元素。

7.1.2　摄像机动画

1 合并和约束对象。可以将三个卡片合并成一个组一起移动。选择【Card1】节点、【Card2】节点和【Card3】节点，单击鼠标右键，在弹出的菜单中选择3D > Modify（修改）> MergeGeo（三维合成）。然后，在【MergeGeo1】节点单击鼠标右键，在弹出的菜单中选择3D > Modify > TransformGeo（三维变换）。现在，当前的节点树如图7-1-15所示。【Merge-Geo】节点首先将3D对象合并在一起，然后使用【TransformGeo】节点的控件在3D空间中移动合并3D对象。

整体移动合并对象。进入【TransformGeo1】节点的属性参数面板，可以在视图窗口中看到"变换手柄"。拖动手柄可以移动【MergeGeo1】节点合并过的所有卡片。或者使用"缩放"工具尝试缩小全部卡片，如图7-1-16所示。

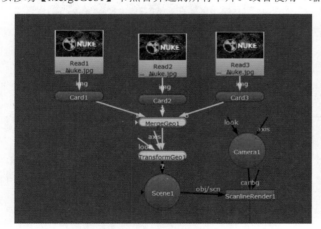

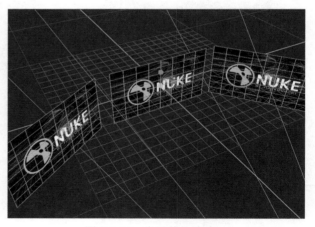

图 7-1-15　合并和约束对象　　　　　　　　　　　图 7-1-16　尝试整体缩放

2 注视摄影机。将【TransformGeo1】节点上的look输入端连接【Camera1】摄影机节点，如图7-1-17所示。现在无论视口中的摄影机如何运动，卡片都始终面朝摄影机，并且不受摄影机位置影响，如图7-1-18所示。在继续下一步操作之前，请从【Camera1】节点断开与【TransformGeo1】节点之间的连接器。

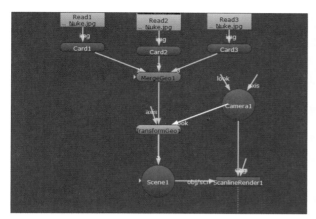

图 7-1-17　look 输入端的作用

图 7-1-18　注视摄影机

3 摄影机动画。将时间滑块拖动到时间线上的第1帧，在视图选择下拉菜单中单击top（顶）视图。在顶视图向右移动摄影机，然后旋转视口将其对准3D工作区的中心，如图7-1-19所示。在【Camera1】摄影机节点的属性参数面板，在translate参数右侧的 ∿（动画菜单）按钮单击鼠标右键，在弹出的菜单中选择Set key（设置关键帧），如图7-1-20所示。接下来，单击rotate旋转参数右侧的 ∿（动画菜单）按钮，选择Set key（设置关键帧）。

图 7-1-19　顶视图移动摄影机

图 7-1-20　摄影机动画关键帧

4 自动关键帧动画。相关操作如图7-1-21、图7-1-22所示。首先将时间滑块移动到时间线的结尾，也就是100帧，然后将摄影机移动到左侧并旋转摄影机的视口将其对准3D工作区的中心。这将自动为第100帧设置translate（位移）和rotate（旋

图 7-1-21　拖动摄影机设置第二个关键帧

图 7-1-22　激活"曲线编辑器"

转）参数的关键帧。拖动时间滑块，摄影机将在关键帧记录的位置之间进行移动。因为当前摄影机只有两个关键帧，所以从始至终一直沿直线进行移动。为了编辑动画曲线使它变得更加有趣，可以在translate参数右侧的 ▧（动画菜单）按钮右击，在弹出的菜单中单击Curve editor（曲线编辑器）进行激活。

5 曲线编辑器。**"曲线编辑器"左侧的轮廓显示设置的动画的参数列表，曲线显示随时间绘制的值。每个点显示为关键帧上的一个值所记录的数值。** 现在看起来还不像曲线，是因为当前只设置了两个关键帧。可以按Ctrl+Alt组合键，然后单击曲线上的任意位置可以添加更多关键帧。如果需要在摄影机的第一个和最后一个记录位置的关键帧之间创建一个平滑的圆弧，与其设置更多的关键帧，不如更改曲线的形状。

在"曲线编辑器"中选择translate>z参数，单击曲线的第一个点以将其选中，然后将切线手柄向下拖动，完成效果如图7-1-23所示。现在视图中摄影机的运动路径由直线变成了曲线，如图7-1-24所示。当然也可以调节曲线的第二个点继续创建弧度。

图 7-1-23　调整"曲线编辑器"

图 7-1-24　更改摄影机的运动路径

6 课程小结。在本案例中，认识了Nuke的3D工作空间，学习创建一个基础的3D节点树，然后将2D图像映射到3D场景，并对其进行处理，最后将其渲染成2D图像序列。重点学习了构建Nuke的3D工作空间的四个基础节点，分别为【Camera】摄影机节点、【ScanlineRender】扫描线渲染器节点、【Scene】场景节点和【Cube】几何节点。最后要强调的是，和3D相关的节点通常在节点操作区中的边角显示为圆形，以将其与2D相关的节点加以区分。

本小节读书笔记

7.2 二维转三维

本节学习Nuke的二维转三维技术，分别学习使用卡片节点和模型构建器节点搭建一个3D场景。

7.2.1 使用卡片构建 3D 场景

1 项目分析。首先导入素材文件"mountain.psd"，如图7-2-1所示。由于【Read1】节点导入的是一个多图层psd格式文件，因此首先在其下方添加一个【LayerContactSheet1】通道阵列节点，查看其实际所包含的图层，如图7-2-1所示。下一步，在【LayerContactSheet1】通道阵列节点下方添加【Premult1】预乘节点计算出画面正确的alpha通道，如图7-2-2所示。按S键激活"项目设置"面板，单击full size format（全尺寸格式）下拉菜单，然后选择"HD_1080 1920×1080"，在frame range中输入1~200。

图 7-2-1　查看完成后删除节点组即可

图 7-2-2　psd 文件中实际所包含的图层

2 提取前景图层。选择【Read1】节点按句号键，创建一个【Dot1】连接点，在其下方添加【Shuffle1】通道复制节点。进入【Shuffle1】节点的属性参数面板，在左侧Input Layer（输入层），将默认的rgba更改为foreground（前景），观察视口可以看到原来foreground（前景）图层的信息被复制到rgba通道中。选择【Shuffle1】节点在其下方添加【Premult1】预乘节点，如图7-2-3、图7-2-4所示。

图 7-2-3　节点树 /2D 视图中的效果

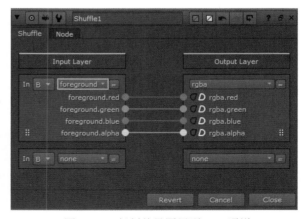

图 7-2-4　复制前景图层到 rgba 通道

3 前景卡片。选择【Premult1】节点在其下方添加一个【Card1】卡片节点，进入【Card1】节点的属性参数面板，将uniform scale（统一比例）的数值调节为20，也就是在X、Y、Z轴上同时缩放3D对象。将translate（位移）的Z轴数值调节为-18.3，使其沿着Z轴向后移动，如图7-2-5、图7-2-6所示。

图 7-2-5　调节卡片的大小与位置

图 7-2-6　卡片在 3D 视图中的效果

4 主体城堡。选择【Dot1】连接点，在其下方添加【Shuffle2】节点，进入【Shuffle2】节点的属性参数面板，在左侧 Input Layer（输入层），将默认的rgba更改为castle（城堡），将castle图层的信息复制到rgba通道中，选择【Shuffle2】节点并在其下方添加【Premult2】预乘节点和【Card2】卡片节点，进入【Card2】节点的属性参数面板，将uniform scale（统一比例）的数值调节为31，将translate（位移）的数值调节为（0，1，-26.7）。

在节点操作区依次添加【Scene1】场景节点、【ScanlineRender1】扫描线渲染器节点和【Camera1】摄影机节点。拖动【Scene1】节点左侧的三角形将其分别连接到【Card1】和【Card2】节点的输出端，将两个卡片添加到场景中。选择【ScanlineRender1】节点，**将obj/scn端口连接到【Scene1】节点上，将cam端连接到【Camera1】节点**，在Projection（投影）选项卡中，**focal length（焦距）用于调整摄影机的放大倍率级别**，数值降低为24，从而获得更大的视角。效果如图7-2-7、图7-2-8所示。

图 7-2-7　所有的卡片节点都要连接到场景节点上

图 7-2-8　当前 2D 视图中的效果

5 云层卡片。选择【Dot1】连接点，在其下方添加【Shuffle3】节点，在左侧Input Layer（输入层），将默认的rgba更改为fog1（烟雾），选择【Shuffle3】节点在其下方依次添加【Premult3】节点和【Card3】节点。进入【Card3】节点的属性参数面板，将uniform scale（统一比例）的数值调节为100，将translate（位移）的数值调节为（0，5，-50.6）。

云层动画。选择【Premult3】节点，按T键在其下方添加【Transform1】变换节点，将"播放指示器"拖动到第1帧，在【Transform1】变换节点的属性参数面板中，将translate（位移）数值调节为（402，0），在translate（位移）参数右侧的 ![anim] （动画菜单）处右击，在弹出的菜单中选择 Set key（设置动画关键帧），将"播放指示器"拖动到第200帧，translate（位移）的数值调节为（-250，0），创建第2个关键帧，生成位移动画。在视口中按Tab键将3D视图切换为2D视图，可以看到云层的效果过于厚重，因此选择【Transform1】节点，在其下方添加【Multiply1】乘节点，进入【Multiply1】节点的

属性参数面板，value（价值）的数值调节为0.5，如图7-2-9、图7-2-10所示。

图 7-2-9　为云层添加位移动画并降低不透明度

图 7-2-10　3D 视口中的效果

6 左侧陆地。选择【Dot1】连接点，在其下方添加【Shuffle4】节点，在左侧Input Layer（输入层），将默认的rgba更改为mountain_left（左侧陆地），继续添加【Premult4】节点和【Card4】节点，将uniform scale（统一比例）的数值调节为60，将translate（位移）的数值调节为（-13，-5，-80），将其放置到云层卡片的后面。

选择【Dot1】连接点，在其下方添加【Shuffle5】节点，在左侧Input Layer（输入层），将默认的rgba更改为fog 2（烟雾2）。继续添加【Premult5】节点和【Card5】节点，将uniform scale（统一比例）的数值调节为130，将translate（位移）的数值调节为（6.8，0.6，-92）。在【Premult5】节点下方添加【Multiply2】节点，value（价值）调节为0.3，降低云层的密度，如图7-2-11、图7-2-12所示。

图 7-2-11　添加左侧陆地和烟雾 2

图 7-2-12　当前 2D 视图中的效果

7 雪山和天空。首先添加右侧的陆地，选择【Dot1】连接点，在其下方添加【Shuffle6】节点，在左侧Input Layer（输入层），将默认的rgba更改为mountain_right（右侧陆地），继续添加【Premult6】节点和【Card6】节点，将uniform scale（统一比例）的数值调节为70，将translate（位移）的数值调节为（5，0，-75）。

添加雪山，选择【Dot1】连接点，在其下方添加【Shuffle7】节点，在左侧Input Layer（输入层），将默认的rgba更改为snow（雪山）。继续添加【Premult7】节点和【Card7】节点，将uniform scale（统一比例）的数值调节为120，将translate（位移）的数值调节为（0，3，-118）。

添加背景天空，选择【Dot1】连接点，在其下方添加【Shuffle8】节点，在左侧Input Layer（输入层），将默认的rgba更改为sky（天空）。继续添加【Premult8】节点和【Card8】节点，将uniform scale（统一比例）的数值调节为200，将translate（位移）的数值调节为（-4，2.5，-130）。最后将rotate（旋转）的数值调节为（44，0，0），使背景天空向内旋

转，从而产生一定的透视效果，如图7-2-13、图7-2-14所示。

图 7-2-13　添加了右侧陆地 / 雪山 / 背景天空的节点树

图 7-2-14　3D 视口中的效果

8 摄影机动画。首先将"播放指示器"拖动到第1帧，进入【Camera1】节点的属性参数面板，在translate（位移）参数右侧的 ⟋（动画菜单）处右击，在弹出的菜单中选择Set key（设置关键帧），如图7-2-15所示。将"播放指示器"拖动到第200帧，translate（位移）的数值调节为（0，0，-5），创建一个推镜头的摄影机动画，如图7-2-16所示。

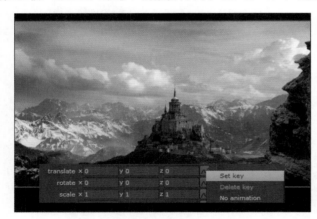

图 7-2-15　第 1 帧设置关键帧

图 7-2-16　当前 2D 视图中的效果

9 体积射线。在【Premult8】节点和【Card8】节点之间的连线上，添加【VolumeRays1】体积射线节点，**该节点可以创建放射性的光线，**如图7-2-17、图7-2-18所示。

图 7-2-17　体积射线节点的属性参数面板

图 7-2-18　当前 3D 视口中的效果

进入【VolumeRays1】节点的属性参数面板，首先勾选Add on Top（添加顶部），**将射线效果叠加到图像上**；Volumetrics Center x、y，**用于控制射线发射器的位置**，将数值调节为（1500，1074）；Ray Length（射线长度），**用于设置生成的光线的长度**，数值调节为90；Pre-Ray Blur（射线前模糊），**用于设置光线的模糊量**，数值调节为13.5；Luma Tolerance（亮度容差），**用于设置不生成光线的基本亮度**，数值调节为0.53，使射线看起来不那么亮；Radial Size（径向尺寸），**为射线添加衰减效果**，数值调节为1000。

10 添加飞鸟。按R键添加【Read2】节点，加载"birds####.tga 1-500"序列文件。下一步，在其下方添加【Premult9】节点，然后添加【Card9】节点，进入【Card9】节点的属性参数面板，将uniform scale（统一比例）的数值调节为80，将translate（位移）的数值调节为（-0.6，0，-78），最后将【Card9】节点的输出端口连接到【Scene1】节点上。

序列文件有500帧，因此选择【Premult9】节点，在其下方添加【TimeOffset1】时间偏移节点，**该节点允许偏移剪辑。偏移剪辑是指在时间上向后或向前移动剪辑。**time offset（时间偏移）**指要偏移剪辑的帧数**，数值调节为-300，这样【Read2】节点现在从第300帧开始播放序列文件，观察视口可以看到当前飞鸟的位置过于偏向左侧，因此选择【TimeOffset1】节点按T键添加【Transform2】节点，然后将translate（位移）数值调节为（800，0）。

11 微调画面颜色，选择【ScanlineRender1】节点按G键添加【Grade1】调色节点，进入节点的属性参数面板，将lift（提升）的数值调节为-0.008，使场景中的绿色草地看起来更绿，最终节点树如图7-2-19所示。

图7-2-19　最终节点树

7.2.2　投影摄影机

1 项目设置。在这个案例中，使用【ModelBuilder1】节点构建3D场景，然后使用【Project3D1】项目3D节点投射图片到场景上。导入素材文件"ModelBuilder"和"Signage.png"，如图7-2-20所示。按S键激活"项目设置"面板，在frame range中输入1~100，fps数更改为24，单击full size format（全尺寸格式）下拉菜单，选择"HD_1080 1920×1080"。

首先创建一个【Camera1】节点，选择【Read1】节点，在其下方添加一个【ModelBuilder1】模型构建器节点，**该节点提供了一种为2D拍摄创建3D模型的简单方法。可以通过创建形状对其进行编辑来构建模型，并通过将顶点拖动到相应的2D位置来将模型与2D素材对齐。**将【ModelBuilder1】节点的cam输入端连接到【Camera1】节点的输出端，src输入端连接到【Read1】节点/2D素材的输出端，如图7-2-21所示。

图 7-2-20　本章节所使用的 2D 素材

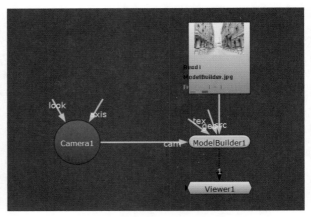

图 7-2-21　模型构建器节点的连接方式

2 创建形状。激活【ModelBuilder1】节点的属性参数面板，如果想创建一个地面模型，卡片可能是一个很好的开始。单击Shape Defaults（形状默认值）选项卡，Rows（行数）的数值调节为1，Columns（列数）的数值也调节为1，然后单击Create（创建），在场景中创建一个新卡片，如图7-2-22所示。此时视图窗口的周围将出现一个棕色边框，指示正在执行创建形状的操作。向左或向右拖动鼠标以调节创建卡片的大小，如图7-2-23所示。

图 7-2-22　设置卡片的行数与列数

图 7-2-23　色彩边框中创建卡片 / 此时为 3D 视图

3 编辑形状。首先在视口中"模型构建器"左侧的工具栏中激活 🔧（编辑模式），并确保"选择模式菜单"设置为 ▦（选择顶点），**如果要平移、旋转或缩放所选顶点，请拖动其上显示的变换手柄**，如图7-2-24所示。调节顶点时，需要灵活地切换world axes（世界轴）或object axes（对象轴），对坐标轴进行更改。选择视口中的顶点，拖动变换手柄将其与路面进行对齐处理，完成效果如图7-2-25所示。

锁定3D摄影机视图。使用【ModelBuilder1】节点构建模型时，视图窗口处于"3D视图"，并且还应自动锁定到输入的"摄影机"节点，也就是Camera1。在视图窗口中单击"3D视图锁定"按钮或按Ctrl+L键在解锁模式和锁定模式之间切换。**解锁** ▣ ：在3D视图中自由移动，不受限制。"3D视图锁定"按钮为灰色。**锁定** ▣ ：将移动锁定到"3D视图锁定按钮"左侧的下拉菜单中选择的相机或灯光。"3D视图锁定"按钮为红色。

图 7-2-24　编辑模式 / 选择顶点

图 7-2-25　调节定位顶点的位置 / 对齐路面

4 挤出新边。在视口中单击鼠标右键，在弹出的菜单中选择edge selection（选择边），单击底部的边，单击鼠标右键，在弹出的菜单中选择extrude（挤出）命令，然后沿着蓝色的Z轴挤出新边，如图7-2-26所示。下一步，单击鼠标右键，在弹出的菜单中选择vertex selection（选择顶点），调节顶点的位置，完成地面的创建，如图7-2-27所示。

图 7-2-26　选择顶点 / 边 / 挤出

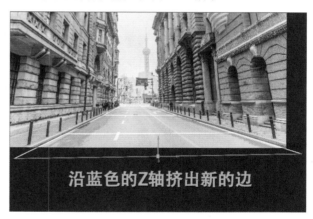

图 7-2-27　地面完成效果

5 两侧建筑。首先挤出右侧台阶，然后挤出右侧建筑。基本的操作流程是选择边，然后选定一个轴，挤出新的边，再选择顶点，根据参考图像调节顶点位置，如图7-2-28、图7-2-29所示。

图 7-2-28　右侧台阶和建筑完成

图 7-2-29　建筑完成效果

6 导出模型。根据参考图像选择边挤出远景平面，并确保远景平面覆盖整个场景，没有遗漏的地方，如图7-2-30所

示。完成模型构建后，激活【ModelBuilder1】节点的属性参数面板。

Seene（场景），用于显示场景中形状和形状组的层次结构，单击 ▅▅ 删除场景，从场景中删除选定的形状和形状组。Duplicate（复制），用于选定形状。选择Card1，单击Bake（烘焙），**将形状导出到单独的几何节点以便于处理**，生成模型【ModelBuilderGeo1】节点，如图7-2-31所示。

图 7-2-30　构建的三维模型要完全覆盖 2D 场景

图 7-2-31　Bake 生成模型【ModelBuilderGeo1】节点

7 添加投影摄影机。**除了查看和渲染3D场景外，摄影机还可以将2D静止图像或图像序列投影到场景中的几何图形上。这类似于实际摄影中使用的前投影系统，将背景图像或其他元素投影到舞台上并与其他元素一起拍摄。此设置需要以下节点：投影摄影机节点、场景节点、【Project3D】节点、几何对象节点（要投影到的节点）以及包含要投影的图像的2D节点。**

选择【Read1】节点按Alt+C键，创建副本【Read2】节点。选择【Camera1】节点按Alt+C键，创建副本【Camera2】节点，作为投影摄影机使用，创建一个【Project3D1】节点，**该节点通过相机将输入图像投影到3D对象上**，【Project3D1】节点的无名端口**输入用于表面纹理的2D图像**，将其连接到【Read2】节点的端口；【Project3D1】节点的cam端口需要连接控制投影的摄影机，因此将其连接到【Camera2】节点；【Project3D1】节点的输出端，连接到【ModelBuilderGeo1】节点的输入端，如图7-2-32所示。单击【Camera2】节点中的"投影"选项卡，调节focal length（焦距）、horiz aperture（设置相机的水平光圈）和vert aperture（设置相机的垂直光圈），都可以更改投影的细节，如图7-2-33所示。

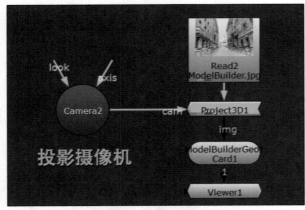

图 7-2-32　创建投影摄影机

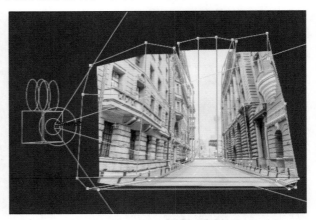

图 7-2-33　使用 Project3D 节点投影纹理

8 添加路标。首先创建一个【Scene1】场景节点和【Card1】卡片节点。【Card1】卡片节点的img输入端口连接到【Read2】节点，也就是路标贴图，输出端口连接到【Scene1】节点，如图7-2-34所示。

进入【Card1】节点的属性参数面板，将uniform scale（统一比例）的数值调节为2，将卡片进行放大。在视口中调整卡片的位置，translate（位移）的y轴数值调节为-0.5，z轴数值调节为-7，如图7-2-35所示。

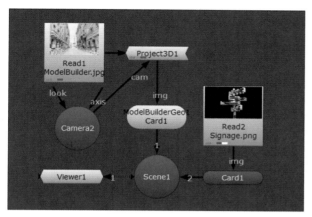

图 7-2-34　模型构建器和卡片搭建的三维场景

图 7-2-35　调整卡片的位置和大小

9 渲染摄影机。现在需要添加一个渲染器，否则就不能渲染模型，因此创建【Camera3】节点，作为渲染摄影机。继续创建一个【ScanlineRender1】节点，节点树的连接方式如图7-2-36所示。按Tab键回到2D视口，画面中没有出现因为透视所造成的画面扭曲的问题，如图7-2-37所示。

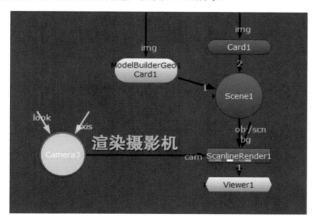

图 7-2-36　添加渲染摄影机

图 7-2-37　2D 视图中的最终效果

7.2.3　将纹理投影到对象上

本节学习如何在Nuke中映射和编辑UV坐标。**UV只是2D坐标，用于告诉3D应用程序如何将纹理应用于模型。选择字母U和V是因为X、Y和Z已经用于表示3D空间中对象的轴。U坐标表示2D纹理的水平轴，V坐标表示垂直轴。**可以使用UVProject和Project3D节点将纹理图像投影到3D对象上。这样，就可以向几何图形添加细节、表面纹理或颜色，从而使几何图形更加逼真和有趣。

1 创建球体。首先导入素材文件"basketbal"。按S键激活"项目设置"面板，单击full size format（全尺寸格式）下拉菜单，选择"HD_1080 1920×1080"。在节点工具栏选择3D > Geometry（几何）> Sphere（球体），**"球体"节点在3D场景中创建可调整的球体。通过将图像附加到img输入端，可以将纹理映射到球体上。**下一步，依次添加"场景""摄影机"和"扫描线渲染器"节点，将【Sphere1】节点的输出端连接到【Scene1】节点上，img输入端连接到【Read1】节点的输出端上，此时节点树如图7-2-38所示。进入【Camera1】节点的属性参数面板，translate（位移）的z轴数值调节为10，将

相机与球体拉开一定的距离，如图7-2-39所示。

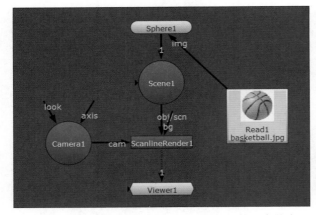

图 7-2-38　添加构建三维场景必须使用的三个节点

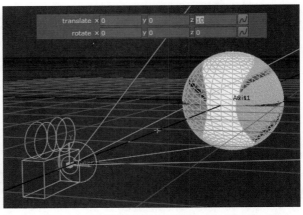

图 7-2-39　摄影机与球体拉开一定的距离

2 调整UV坐标。首先添加一个【UVProject】UV坐标节点，该节点设置对象的UV坐标，允许将纹理图像投影到对象上，如果对象已具有UV坐标，则此节点将替换它们。继续添加一个【Axis1】轴节点，该节点通过添加新的变换轴来充当空对象，其他对象可以作为父级，即使对象已经具有自己的内部轴，有时在单独的轴中父级也很有用。例如，当一个【Axis】轴节点的父级对象为场景中的其他对象时，该节点将全局控制场景，旋转轴会旋转场景中的所有对象。

【UVProject1】节点的无名输入端用于将纹理投影到的3D对象，将其连接到【Sphere1】节点的输出端，**axis/cam端口连接控制投影属性的"轴"或"摄影机"节点**。如果连接【Axis】节点，请使用轴变换值（即平移、旋转、缩放等）将纹理UV坐标投影到对象上。如果连接【Camera】摄影机节点，请执行与轴类似的投影，但也需要使用相机镜头信息，如光圈，如图7-2-40所示。尝试激活【Axis】节点的属性参数面板，在视口中调节变换手柄，可以更改纹理UV坐标的投影位置，如图7-2-41所示。最后，在执行下一步操作之前，请先禁用【Axis】节点。

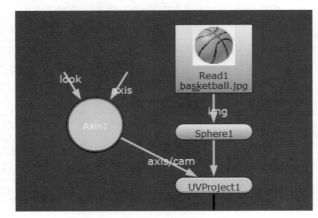

图 7-2-40　UVProject 节点的连接方式

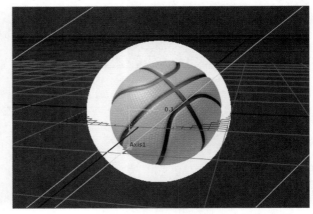

图 7-2-41　使用轴节点可以更改纹理 UV 坐标

3 投影类型。激活【UVProject1】节点的属性参数面板，在projection（投影）下拉菜单中，**选择投影类型。通常，最好选择接近对象表面形状的类型**。例如，如果您的对象是球体，如足球或行星，请选择球形。在这个案例中，为了适配贴图、拼合接缝，经过尝试选择planar（平面）类型。

uv scale。要缩放（拉伸或挤压）水平方向上的纹理UV坐标，请调整u缩放滑块。要在垂直方向上缩放它们，请调整v缩放滑块。值越高，纹理拉伸得越多，数值均调节为2.3，如图7-2-42、图7-2-43所示。

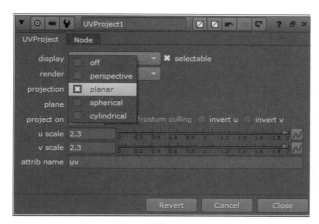

图 7-2-42 平面的投影类型

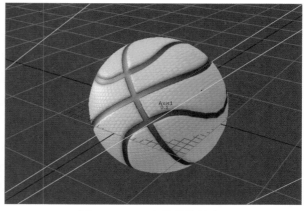

图 7-2-43 没有接缝的篮球

4 创建立方体。了解如何在Nuke中投射贴图后，下面通过创建并编辑一个火柴盒，学习如何对UV进行简单的编辑。首先导入素材文件"Signage.png"，如图7-2-44所示。创建一个【ModelBuilder1】节点。在视口中的左侧工具栏中选择Shape（图形）＞Cube（立方体），如图7-2-45所示。

图 7-2-44 火柴盒立方体贴图

图 7-2-45 "模型构建器"创建一个立方体

5 编辑形状。在左侧的工具栏中激活 （编辑模式），单击鼠标右键，在弹出的菜单中选择face selection（选择面），选择模型的顶面然后沿绿色的y轴向下拖拉，如图7-2-46所示。单击鼠标右键，在弹出的菜单中选择object selection（选择对象），沿绿色的y轴拖动，将整个立方体放置到网格的上方，如图7-2-47所示。

图 7-2-46 选择面／编辑模型

图 7-2-47 选择对象／整体移动模型

6 在模型上创建接缝。要在3D对象表面上映射纹理图像，首先需要将3D对象展平到2D空间中。这将为对象中的每个顶点生成UV坐标，允许将3D对象表面上的点映射到纹理图像中的像素。在左侧的工具栏中激活 ▨（UV模式），启用"UV预览"窗口。单击鼠标右键，在弹出的菜单中选择edge selection（选择边），选择如图7-2-48所示的边。单击鼠标右键，在弹出的菜单中选择mark as seams（标记为接缝），将选择的边标记为接缝，接缝用于切割模型以将其展平到2D空间。

最后单击鼠标右键，在弹出的菜单中选择unwrap（UV展开），展开的模型将显示在视图窗口左上角的"UV预览"窗口中，如图7-2-49所示。需要说明的是，如果需要重置模型的UV，选择模型所有的边，单击鼠标右键，在弹出的菜单中选择clear existing uvs（清除现存uv）。对选择的接缝不满意，选择模型所有的边，单击鼠标右键，在弹出的菜单中选择un-mark as seams（取消标记接缝）或clear all seams（清除所有接缝）。

图 7-2-48　创建接缝（定义切割模型的位置）　　　　　图 7-2-49　展开 UV

7 编辑UV。如果需要在UV预览窗口中将2D纹理图像显示为背景，请将图像连接到【ModelBuilder1】节点的tex输入端口。需要在视口中查看模型的tex（2D纹理）输入，在【ModelBuilder1】节点中将视口显示模式由wireframe（线框）更改为textured+wireframe（纹理+线框），如图7-2-50所示。放大"UV预览"窗口，根据纹理将UV点拖动到新的位置，完成效果如图7-2-51所示。

图 7-2-50　更改显示设置为"纹理＋线框"　　　　　图 7-2-51　编辑单个顶点

8 应用纹理。【ModelBuilder1】节点的属性参数面板中，在Export（输出）下拉菜单中选择ApplyMaterial（应用材质），然后单击Bake（烘焙），如图7-2-52所示。在弹出的对话框中，选择要应用纹理的对象Cube1（立方体），最后单击OK按钮，如图7-2-53所示。

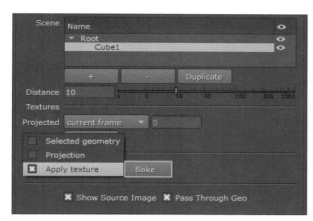

图 7-2-52 添加应用材质节点

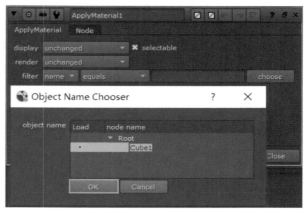

图 7-2-53 选择要烘焙的模型

9 完成效果。【ApplyMaterial】应用材质节点，**该节点应用于从材质到3D对象**，当前节点树如图7-2-54所示。完成投射烘焙后的火柴盒，如图7-2-55所示。

Nuke的"UV编辑"工具并不是非常强大，不能实现UV点的断开和焊接，如果需要编辑复杂模型请使用专业的三维软件，完成后输出OBJ文件和烘焙后的纹理贴图到Nuke中即可。如果需要调整火柴盒在三维空间中的位置关系，在【Model-Builder1】节点的下方添加一个【TransformGeo1】节点进行调整即可。

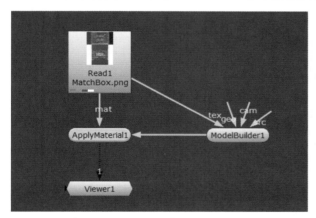

图 7-2-54 输出 ApplyMaterial 会自动创建 ApplyMaterial

图 7-2-55 应用烘焙纹理的火柴盒

本小节读书笔记

7.3 粒子系统

粒子系统是一套产生并追踪特定点（粒子）的环境，粒子是存在于3D坐标系中的圆点或点。这些点具有某些附加属性，通常会包括如粒子存活时间、粒子大小、位置及轨迹等内容，使用粒子系统可以模拟出烟雾、雨、雪和爆炸等效果。

7.3.1 粒子消散效果

1 ReadGeo。在节点工具栏选择3D > Geometry（几何）> ReadGeo（读取几何图形）节点，如图7-3-1所示，**该节点从指定的位置导入几何图形到Nuke中**。选择【ReadGeo1】节点，按1键将其连接到【Viewer1】视图节点，Nuke会自动将视图由2D视图切换为3D视图。进入【ReadGeo1】节点的属性参数面板，单击 ■ file（文件），本章的footage素材文件夹下，选择"elephant.obj"，将大象模型加载到Nuke的3D场景中，如图7-3-2所示。

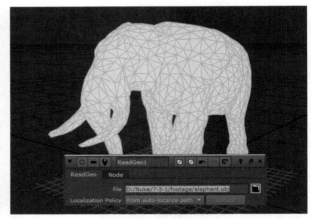

图 7-3-1　【ReadGeo】节点读取三维模型　　　　　图 7-3-2　该项目的尺寸为"2048×1556"

2 加载贴图。按R键添加【Read1】导入节点，在本章的footage素材文件夹下加载大象的贴图"elephant map"。【ReadGeo1】节点的img（图像）输入端口，**用于将纹理投射到几何图形上**。选择img将其向上连接到【Read1】节点的输出端口，如图7-3-3所示。观察视口，现在大象纹理贴图正确地加载到模型上，如图7-3-4所示。

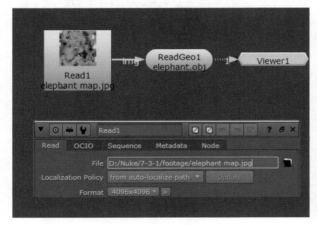

图 7-3-3　加载模型贴图　　　　　　　　　　　图 7-3-4　加载贴图后的大象效果

3 调整模型大小与位置。进入【ReadGeo1】节点的属性参数面板，将uniform scale（统一比例）的数值调节为0.5，也就是在x、y、z轴上同时缩放3D对象。将rotate（旋转）的y轴数值调节为-35，将大象模型向左进行轻微的转动，translate（位移）的y轴数值调节为0.1，使其略微高于场景中的网格平面，如图7-3-5、图7-3-6所示。

图 7-3-5　将大象模型向左进行轻微的转动

图 7-3-6　现在的大象小于视口中的网格

4 创建地面。按Tab键添加一个【Card1】卡片节点，为场景添加一个地面。在节点属性参数面板中，orientation（方向）更改为ZX轴，uniform scale（统一比例）的数值调节为30，将地面进行放大，如图7-3-7所示。按Tab键添加一个【CheckerBoard1】棋盘格节点，选择【Card1】卡片节点的img（图像）输入端口，将其连接到【CheckerBoard1】节点的输出端口，效果如图7-3-8所示。

图 7-3-7　设置卡片的方向为 ZX 轴

图 7-3-8　创建用于参加力学计算的地面

5 添加摄影机。将视口调整到合适的角度，在default下拉菜单中，选择create camera在当前视角创建摄影机，如图7-3-9所示。创建【Scene1】场景节点，拖动节点左侧的三角形，将几何对象和卡片连接到场景中，如图7-3-10所示。

图 7-3-9　当前视角创建摄影机

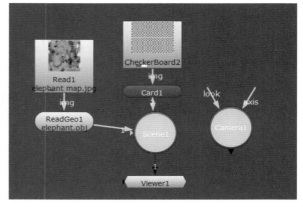

图 7-3-10　摄影机的位置（0，4.5，32）

6 灯光与渲染器。在节点操作区单击鼠标右键，在弹出的菜单中选择3D > Lights（灯光）> Point（点光源），**可以使用点**

光源来模拟灯泡和蜡烛。在属性参数面板中，调整点光源的位置将其放置到模型的右侧，translate的数值为（6.5，7，6.5），灯光intensity（强度）数值提升到6.4。单击Shadows（阴影）选项卡，勾选cast shadows（投影），创建阴影，如图7-3-11所示。

为了渲染出连接到场景中的所有对象和灯光，并将所有元素在2D视图中显示，需要添加一个【RayRender1】光线渲染器节点（该渲染器支持阴影，但是不支持粒子系统），**将obj/scn端口连接到【Scene1】节点上，将cam端口连接到【Camera1】节点上，继承摄影机的角度**，最后按1键将其连接到【Viewer1】视图节点，节点树如图7-3-12所示。

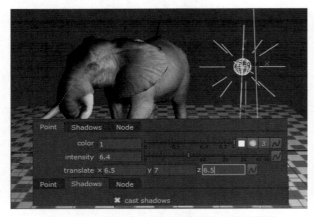

图 7-3-11　添加点光源 / 调整强度 / 激活阴影

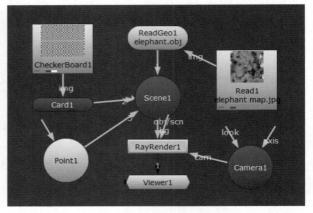

图 7-3-12　ScanlineRender "扫描线渲染器" 不支持阴影

7 调整阴影。在视口中，按Tab键将视口切换为2D视图，可以看到【Point1】节点产生的阴影过黑，按Tab键将视口切换回3D视图，选择【Point1】节点，按Alt+C键复制【Point2】节点，并将其输出端口连接到【Scene1】节点上，在视口中将【Point2】节点的位置调整到大象的另一侧，如图7-3-13所示。进入【Point2】节点的属性参数面板，灯光intensity（强度）数值降低为2.8，在Shadows（阴影）选项卡，取消勾选cast shadows（投影），完成效果如图7-3-14所示。

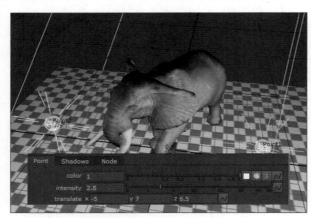

图 7-3-13　添加第二个点光源（-5，7，6.5）

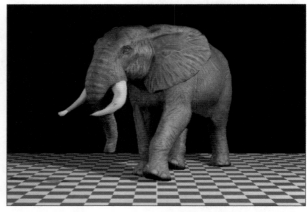

图 7-3-14　2D 视图渲染结果

8 ParticleEmitter。下面讲解Nuke的粒子系统，首先创建一个【ScanlineRender1】扫描线渲染器节点，选择节点并按Ctrl+Shift组合键替换掉【RayRender1】光线渲染器节点，因为该渲染器不支持Nuke的粒子系统。按Tab键创建一个【ParticleEmitter】粒子发射器节点，emit（发射器）**输入端口控制粒子发射的几何形状**，因此将其连接到【ReadGeo1】节点的下方，输出端口要连接到【Scene1】节点上。

在【ParticleEmitter1】节点的属性参数面板中，emit from（从……发出）更改为faces，也就是从大象模型的几何图形表面发射粒子。**emission rate（粒子发射速率）**数值调节为10000，即每帧发射的粒子数量。**velocity（速度）**数值控制粒子离开发射器时的速度，将数值调节为0，使粒子依附在大象模型表面。**最后勾选color from texture（纹理的颜色）**，使粒子

从几何纹理中获取颜色，如图7-3-15、图7-3-16所示。拖动时间滑块可以看到现在粒子依附在大象的表面。

图 7-3-15 "粒子发射器"节点的属性参数

图 7-3-16 当前节点树

9 隐蔽几何对象。选择【ReadGeo1】节点，将display（显示）和render（渲染）中的textured（显示表面纹理）更改为off，也就是隐蔽场景中的3D几何图形，如图7-3-17所示。当前视口效果如图7-3-18所示。

图 7-3-17 隐蔽场景中的几何对象

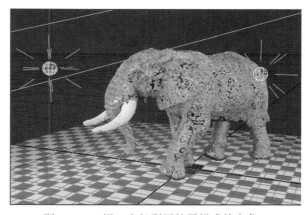

图 7-3-18 视口中仅剩下粒子组成的大象

10 粒子动画。在【ParticleEmitter1】节点的属性参数面板，**将size（粒子的大小）数值降低为0.06**，此时粒子组成的大象会产生一定的缝隙，因此增大**emission rate（粒子发射速率）的数值到30000**。单击鼠标右键，在弹出的菜单中选择Set key（设置动画关键帧），如图7-3-19所示。将时间滑块拖动到5帧处，emission rate数值调节为0，停止发射粒子。拖动时间滑块到14帧会发现大象消失了，因此将**max lifetime（粒子生命）数值调节为100**，增加粒子的存活时间，如图7-3-20所示。

图 7-3-19 设置粒子大小与发射数量

图 7-3-20 设置关键帧与粒子生存时间

11 添加力与碰撞。按Tab键添加一个【ParticleMerge1】粒子合并节点，**该节点用于合并力与碰撞。**选择【ParticleM-erge1】节点的输出端口将其连接到【ParticleEmitter1】节点上。按Tab键添加一个【ParticleGravity1】粒子重力节点，**使用该节点可以将重力施加到粒子上。**选择【ParticleGravity1】节点的输出端口将其连接到【ParticleMerge1】节点上，如图7-3-21所示。进入属性参数面板，to y（y轴重力）数值从−0.1减小到−0.01。

按Tab键添加一个【ParticleBounce1】粒子反弹节点，**该节点使粒子看起来从3D形状反弹，而不是穿过它。**选择【ParticleBounce1】节点的输出端口将其连接到【ParticleMerge1】节点上，geometry（几何学）输入端口，**设置输入时要发射粒子的几何图形，**将其连接到【Card1】卡片节点，如图7-3-22所示。

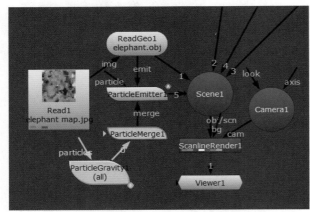

图 7-3-21　添加重力并减少重力

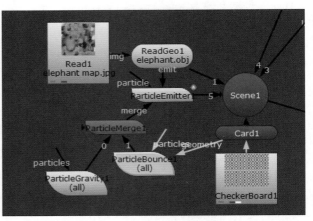

图 7-3-22　添加粒子反弹

12 进入【ParticleBounce1】粒子反弹节点的属性参数面板，object（对象）下拉菜单，**设置用于模拟反弹的几何图形，**选择input（输入），加载自定义几何图形。external bounce mode（外部反弹模式），控制在弹跳对象的外表面上检测到弹跳时的粒子行为；internal bounce mode（内部反弹模式），控制在弹跳对象的内表面上检测到弹跳时的粒子行为。

internal bounce mode的bounce（弹跳）**设置反弹效果的强度，**数值调节为0.1；friction（摩擦）**控制粒子以与法线成一定角度撞击外表面时的减速，**数值调节为0.8，如图7-3-23、图7-3-24所示。

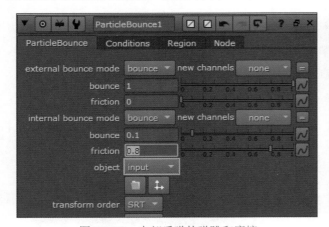

图 7-3-23　内部反弹的弹跳和摩擦

图 7-3-24　粒子受到重力影响落到地面上

13 模拟风力。按Tab键添加一个【ParticleWind1】粒子风节点，该节点可以模拟吹在粒子上的风。选择【ParticleWind1】节点的输出端口将其连接到【ParticleMerge1】节点上。进入【ParticleWind1】节点的属性参数面板，from x/y/z（设置风的原点），to x/y/z（设置风的目标点），视口中，坐标原点的红色箭头确定风力效应的方向和速度。箭头越大

越长，效果越强，如图7-3-25所示。drag（拖拉），设置应用于粒子的模拟阻力的量。较高的值会使粒子远离其原点，反之亦然。效果如图7-3-26所示。

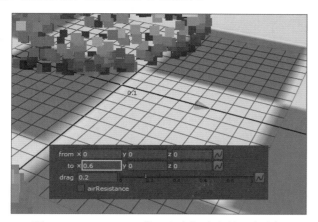

图 7-3-25　from/to 风从一个坐标吹向另一个坐标

图 7-3-26　添加风与摩擦 / 反弹后的效果

14 在粒子上添加湍流运动。按Tab键添加一个【ParticleTurbulence1】粒子湍流节点，**该节点使粒子在x、y或z方向上分散**。选择【ParticleTurbulence1】节点的输出端口将其连接到【ParticleMerge1】节点上，添加风和湍流后的节点树，如图7-3-27所示。

进入【ParticleTurbulence1】节点的属性参数面板，strength x、y、z（强度x、y、z），设置湍流力的强度，湍流力沿每个轴可以不同，经过测试数值调节为（0.2，0.2，0.1），如图7-3-28所示。在进行下一步操作之前，请整理节点树，然后按Ctrl+Shift+S组合键另存当前场景，将其保存到本节的project文件夹，并命名为"Lesson7_Particle_jianghouzhi_V1"。

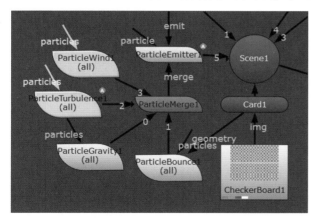

图 7-3-27　添加湍流让粒子效果看起来更凌乱

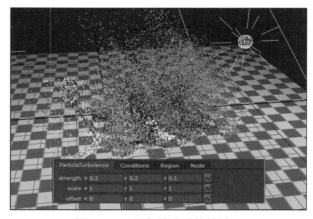

图 7-3-28　添加湍流后的效果

15 力的影响范围。激活【ParticleTurbulence1】粒子湍流节点的属性参数面板，单击Region（区域）选项卡，该选项卡用于限制粒子的影响范围。Region（区域）控制区域的边界形状，将其更改为sphere（球体），现在只有该球体形状区域内的粒子才会受到粒子效果的影响；uniform scale（统一比例）的数值调节为9，将球体进行放大；scale y（缩放y轴）的数值调节为0.8，将球体形状进行压扁。

在视口中单击并拖动位于"球体中心的轴"，将球体放置到大象的头部区域，当然也可以在属性参数面板中调节translate（位移）数值沿x、y或z轴平移球体，数值调节为（-1.8，6.8，3.6），确保"播放指示器"位于第1帧，然后在translate（位移）参数右侧的 ▨（动画菜单）处单击鼠标右键，在弹出的菜单中选择Set key（设置动画关键帧），如图7-3-29所示。下一步，将"播放指示器"拖动到第90帧处，调节translate的数值为（2.2，3.3，-4.7），如图7-3-30所示。

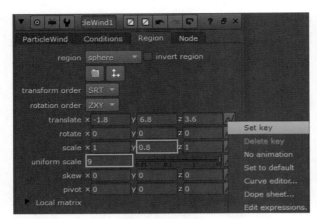

图 7-3-29 设置湍流节点的影响范围

图 7-3-30 添加湍流后的效果

16 复制链接。依次进入【ParticleWind1】粒子风节点和【ParticleGravity1】粒子重力节点的Region（区域）选项卡，设置粒子的影响范围，参数调节如图7-3-31所示。回到【ParticleTurbulence1】粒子湍流节点的属性参数面板，在translate后面的 上（动画菜单）单击鼠标右键，在弹出的菜单中选择Copy（复制）> Copy Links（复制链接），如图7-3-32所示。

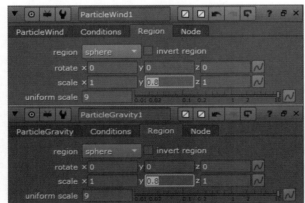

图 7-3-31 开启粒子风和重力的影响范围

图 7-3-32 复制位移动画

17 连接位移动画数据。回到【ParticleWind1】节点和【ParticleGravity1】节点的Region（区域）选项卡，在translate后面的 （动画菜单）上单击鼠标右键，在弹出的菜单中选择Paste（粘贴）> Paste Absolute（绝对粘贴），如图7-3-33、图7-3-34所示。设置连接后，如果更改粒子湍流节点的translate数值，粒子风和粒子重力节点的translate数值也会随着更改而更新。

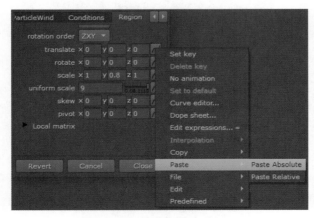

图 7-3-33 粘贴位置动画

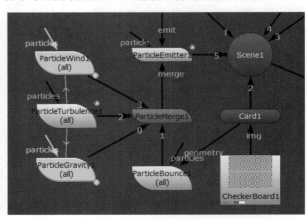

图 7-3-34 节点树上绿色的表达式箭头连线

18 粒子生命。重新激活【ParticleEmitter1】节点的属性参数面板，将max lifetime（粒子生命）数值降低为80；max lifetime range（最大生命范围）调节为10，为粒子生命帧数增加随机的变化，如图7-3-35所示。拖动时间滑块查看整个序列，球体形状区域内的粒子受到"重力/风/湍流"的影响，球体形状区域之外的粒子则不受"力"的影响，如图7-3-36所示。

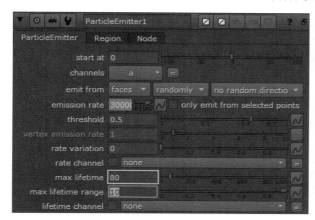

图 7-3-35　粒子生命随机变化

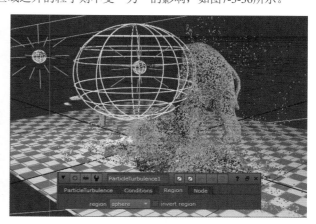

图 7-3-36　力的影响范围

19 粒子缓存。按Tab键添加一个【ParticleCache1】粒子缓存节点，**该节点允许将粒子系统的几何体模拟存储到一个文件中，它可以在Nuke的不同合成或其他机器上读取而不需要重新计算**。将该节点放置到【ParticleEmitter1】节点和【Scene1】节点之间的连线上。进入【ParticleCache1】粒子缓存节点的属性参数面板，file（文件）**用于设置保存粒子系统的文件路径，使用.nkpc文件扩展名**。单击file，设置保存路径和格式为"D：Nuke/7-3-1/out/elephant.###.nkpc"。下一步，单击Render（渲染），会弹出"渲染进度"对话框，等待软件渲染完成后，勾选read from file（从文件中读取），加载渲染好的粒子缓存文件，如图7-3-37所示。

20 添加运动模糊。激活【ScanlineRender1】扫描线渲染器节点的属性参数面板，单击MultiSample（多样本）选项卡，samples（样本），**设置每个像素要渲染的样本数，以产生运动模糊和抗锯齿**，数值调节为6；shutter（快门），**输入运动模糊时快门保持打开状态的帧数，0.5对应半帧**，数值调节为1。

重设时间。添加倒放实现粒子拼接成大象的效果，选择【ScanlineRender1】节点，在其下方添加一个【Retime1】重设时间节点，input range（输入范围）勾选input.last，设置要重设时间的序列最后一帧，参数调节为100，然后勾选reverse（反向），如图7-3-38所示。

图 7-3-37　粒子缓存与渲染进度

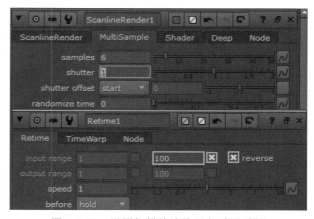

图 7-3-38　设置扫描线渲染器与重设时间

21 课程小结。在这个案例中学习了Nuke粒子相关的9个新的节点，首先如何将obj模型导入Nuke的3D场景并映射贴

图，创建点光源生成阴影，并构建了3D场景（**使用灯光可以创建一种深度错觉，模拟现实世界中的照明条件**）。详细地介绍了粒子发射器、粒子合并节点，添加了常见的力与摩擦，包括重力/反弹/风/湍流，并设置了力的影响范围，最后添加了粒子缓存并使用扫描线渲染器将场景中的所有对象和灯光进行渲染输出，最终节点树如图7-3-39所示。

图 7-3-39　最终节点树

7.3.2　树叶飘散效果

1 粒子发射范围。按S键激活"项目设置"面板，在frame range中输入1～100，单击full size format（全尺寸格式）下拉菜单，选择"square_1K 1024×1024"。首先创建一个【Card1】卡片节点，uniform scale（统一比例）的数值调节为3.6。创建一个【ParticleEmitter1】粒子发射器节点，emit（发射器）输入端口连接到【Card1】卡片节点的输出端口，如图7-3-40所示。现在向后拖动时间滑块，就可以看到"卡片"开始发射粒子，如图7-3-41所示。

图 7-3-40　节点树与卡片的参数

图 7-3-41　emit 端口控制发射器的形状

2 添加并调整alpha通道。选择【Read2】leaf.alpha节点，按Shift键加选【Read1】leaf节点，按K键添加【Copy1】节点。进入【Copy1】节点的属性参数面板，将A端口的任意通道（rgba.red）复制到alpha通道。然后在【Copy1】节点下添加

【Premult1】预乘节点，计算出当前画面正确的alpha通道，此时视口如图7-3-42所示。

　　视口中树叶出现了白色的边缘，因此在【Read2】leaf.alpha节点的下方添加一个【Dilate1】扩张节点，**该节点用于增大或缩小遮罩的边缘**。进入【Dilate1】节点的属性参数面板，size（大小），**用于调整通道内像素的大小，正值会增加像素，反之亦然**，数值调节为-1，如图7-3-43所示。

图 7-3-42　alpha 通道不匹配导致树叶出现白边

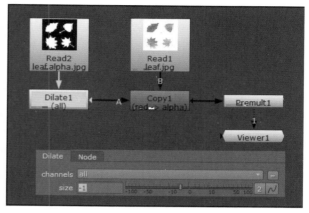

图 7-3-43　快速侵蚀节点收缩或扩展 alpha 通道边缘

　　3 调整树叶。选择【Premult1】节点在其下方添加【Crop1】裁剪节点，该节点允许剪切图像区域中不需要的部分。拖动视口中的白色裁剪框，仅保留右下角的红色树叶。最后，勾选Reformat（重格式化），图像输出格式将更改以匹配裁剪后的图像，如图7-3-44所示。粒子发射器的属性，选择【ParticleEmitter1】粒子发射器节点，Particle端口，**用于控制要作为粒子发出的图像或几何图形**，将其连接到【Crop1】节点的下方，如图7-3-45所示。

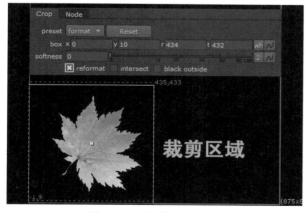

图 7-3-44　裁剪选区

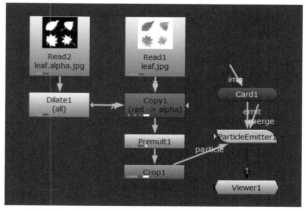

图 7-3-45　调整树叶的位置

　　4 粒子属性。进入【ParticleEmitter1】节点的属性参数面板。size（大小），用于设置每个粒子的大小，如果粒子输入是几何图形，则每个粒子处该几何图形的实例都将受此值的影响，将数值调节为0.88；size range（尺寸范围）用于产生颗粒大小的随机变化，将数值调节为0.81；spread（扩散）**用于将扩散应用于粒子**，将数值调节为0.5；将emission rate（粒子发射速率）的数值降低为5；将max lifetime（粒子最大生命帧数）的数值调节为20，增加粒子的存在时间；将max lifetime range（最大寿命范围）的数值调节为5，使粒子的生命添加更多随机的变化；如图7-3-46所示。

　　velocity（速度），用于设置粒子离开发射器时每帧的速度，将数值更改为0.5，**该数值越大，粒子飞得越远**；velocity range（速度范围），用于生成随机的速度变化，0是正常速度，1是随机变化的速度，将数值调节为0.1；rotation velocity（旋转速度），用于设置粒子在3D空间中围绕其局部y轴旋转的速度，y轴指向粒子最初发射的方向，但是旋转

速度仅适用于具有几何形状的粒子，将数值调节为0.1；rotation velocity range（旋转速度范围）用于生成随机的旋转速度变化，将数值调节为0.1。现在，按Ctrl+鼠标右键旋转场景，可以看到无论怎么旋转，粒子树叶的面始终朝向视口，如图7-3-47所示。

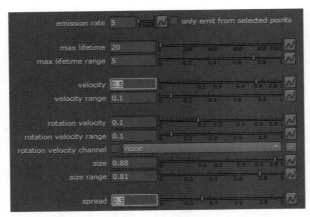

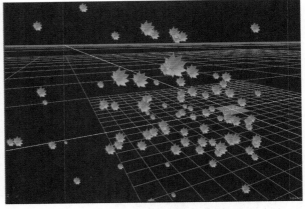

图 7-3-46　Particle 端口控制粒子发射的形状　　　　　图 7-3-47　粒子树叶总是朝向摄影机

5 修改对象形状。选择【Crop1】节点，在其下方添加一个【Card2】卡片节点，将属性参数面板中rows/columns（行/列）的数值调节为15，为卡片添加更多的分段。在【Card2】卡片节点的下方添加一个【EditGeo1】编辑几何图形节点，**该节点可以通过在视口中选择顶点并操作它们来修改几何图形**，按1键将其连接到【Viewer1】视图节点。

单击视口中的 ▤ Select nodes（选择节点），激活 ▦ Vertex selection（顶点选择），现在可以选择【Card2】卡片节点上的顶点了，如图7-3-48所示。若要添加新的顶点到现有选择中，请在选择时按住Shift键，若要从现有的选择中删除，请在选择时按住Shift+Alt键。

软选择。在视口中按N键或者单击 ∧ 启用SoftSelect（软选择）工具。在视口中按S键激活项目设置，选择"3D"选项卡，勾选Soft Select，将Falloff Radius（衰减半径）的数值调节为0.5。下一步，将视口切换为rtside（右视图），框选卡片中间的一列顶点，然后沿着z轴方向进行拖拉，使卡片呈现一定的弧度，如图7-3-49所示。完成对卡片形状的修改后，单击 ▤（选择节点），退出"顶点选择"模式。

图 7-3-48　"顶点选择"工具 / 软选择设置　　　　　图 7-3-49　框选中间水平的两排顶点沿 z 轴拖拉

6 创建黄色树叶。选择红色树叶相关的三个节点，即【Crop1】节点、【Card2】节点和【EditGeo1】节点，按Alt+C键创建副本。【Crop2】节点的输入端连接到【Premult1】节点的输出端，选择【ParticleEmitter1】节点的particle2端口，将其连接到【EditGeo2】节点的输出端口，如图7-3-50所示。

用调节红色树叶的方法，更改【Crop2】节点的裁剪区域，获取【Read1】节点右下角的黄色树叶，这样我们就获得了两种树叶的效果，激活【ParticleEmitter1】节点的属性参数面板，拖动时间滑块，可以看到树叶不再只朝向摄影机，而是产生了更多随机变化，如图7-3-51所示。

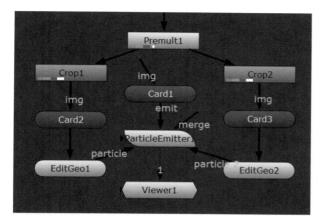

图 7-3-50　复制节点树创建另一种树叶

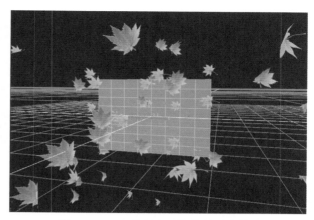

图 7-3-51　卡片现在开始发射两种树叶

7 添加力。选择【ParticleEmitter1】节点，在其下方添加【ParticleTurbulence1】粒子湍流节点，为粒子增加更多的随机变化，进入【ParticleTurbulence1】节点的属性参数面板，strength x、y、z（强度x、y、z）数值调节为（0.02，0.04，0.05）。

在【ParticleTurbulence1】节点下方创建一个【ParticleDrag1】粒子拖曳节点，**使用该节点可以对粒子施加阻力，以便随着时间的推移逐渐改变它们的速度。这意味着粒子将快速开始并逐渐减慢，除非使用负值来应用反向效果，如果阻力值为0.01，则粒子每帧将损失1%的速度。**Drag（拉），设置每帧丢失的每个粒子速度的比例，数值调节为0.1（负阻力值会增加粒子速度）；rotational drag（旋转拖动），设置每帧丢失的每个粒子旋转的比例，数值调节为0.1（负值会增加粒子旋转速度），如图7-3-52、图7-3-53所示。

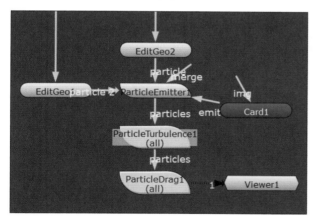

图 7-3-52　添加粒子湍流

图 7-3-53　树叶飘散的最终效果

8 课程小结。这一小节学习使用Nuke的粒子系统发射2D图像，添加了粒子发射器后，使用卡片限制了粒子的发射图形，详细介绍了粒子的大小、方向、形状、生命周期、速度和扩散等粒子特征。了解了如何在Nuke中搭配"软选择"工具编辑几何图形，最后为粒子添加了湍流和拖动效果。

7.4　三维跟踪与投影

这一小节学习Nuke的三维跟踪系统。使用CameraTracker节点，计算出2D序列中的摄影机运动方式，然后使用Project3D节点通过相机将图像投射到3D对象上。

7.4.1　摄影机跟踪

1 添加摄影机跟踪。首先导入素材文件"CameraTracker.mp4"和"Pictures.jpg"，如图7-4-1所示。按S键激活"项目设置"面板，在frame range中输入1～141，fps每秒帧数更改为30，单击full size format（全尺寸格式）下拉菜单，然后选择"HD_1080 1920×1080"。选择【Read1】节点在其下方添加【CameraTracker1】摄影机跟踪节点，如图7-4-2所示，该节点旨在提供集成摄影机跟踪或匹配移动工具，允许创建一台虚拟摄影机，其运动与原始摄影机的运动相匹配。通过跟踪2D素材中的摄影机移动，可以将虚拟3D对象添加到2D素材中。

图 7-4-1　要跟踪相机移动的序列　　　图 7-4-2　添加"摄影机跟踪"节点

2 设置选项卡。进入【CameraTracker1】节点的属性参数面板，单击Settings（设置）选项卡，Features（特征）组中勾选Preview Features（预览功能），显示场景中的跟踪点。勾选Refine Feature Locations（优化要素位置），CameraTracker会在素材中查找最近的角点，并将跟踪点锁定到这些角点，如图7-4-3、图7-4-4所示。

图 7-4-3　设置选项卡　　　图 7-4-4　在场景中显示跟踪点

Number of Features（特征点的数量），**设置每帧中跟踪点的个数**，将数值调节为200，也就是向场景中添加200个2D跟踪点，Nuke会根据这些跟踪点的数据信息进行分析，通常离摄影机较远的跟踪点相对运动距离较短，而距离摄影机较近的

跟踪点运动距离较长，通过这个原理可以判断出每个跟踪点离摄影机的距离，进一步解算出摄影机在3D空间的运动方式。Detection Threshold（点的阈值），用于设置跟踪点分布在图像对比度较高还是较低的区域；Feature Separation（点的分布距离），用于提高数值会将跟踪点以均匀的距离分布在影像上，降低数值对比度较低的区域也会产生跟踪点。但请尽量将跟踪点放置到对比度较高且画面质量较好的地方。

3 设置跟踪区域。跟踪前需要排除场景中所有运动的物体和不需要跟踪的区域。按O键添加【Roto1】节点，绘制Roto的形状并根据其运动情况手动调整Roto的位置。选择【CameraTracker1】节点的Mask端，将其连接到【Roto1】节点的输出端，进入【CameraTracker1】节点的属性参数面板，单击CameraTracker（摄影机跟踪）选项卡，**在Input（输入）组，Mask选择Mask Inverted Alpha（反转Alpha），反转输入的Alpha通道来定义要忽略跟踪的区域**，如图7-4-5、图7-4-6所示。

图 7-4-5 绘制 Roto 限制跟踪区域

图 7-4-6 请注意无限远的天空一般不需要放置跟踪点

4 跟踪设置。在CameraTracker（摄影机跟踪）选项卡，设置Camera Motion（相机运动）：如果相机静止但旋转，请选择Rotation Only（仅旋转）；当不知道摄影机的运动方式，请保持Free Camera（自由摄影机）选项不变；如果摄影机运动是直线路径，请选择Linear Motion（直线运动）；如果相机在滑轨上做左右平移运动，请选择Planar Motion（平面运动）。

Lens Distortion（镜头畸变）：No Lens Distortion（没有镜头失真），不需要将素材进行镜头畸变校正；Unknown Lens（未知镜头），根据序列自动计算镜头失真，然后细化相机中的失真求解，如果勾选Undistort Input（无失真输入），将对序列帧画面进行镜头校正修复处理；**Analysis（分析）组**，首先单击Track（跟踪）按钮，对序列进行正反两次跟踪处理，如图7-4-7、图7-4-8所示。

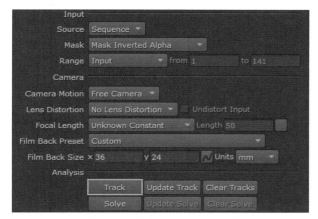

图 7-4-7 单击 Track 进行跟踪

图 7-4-8 黄色解算失败 / 红色错误率较大的跟踪点

5 解算。跟踪完成后，单击Solve（解算），计算出相机的路径和投影，并在最小投影误差范围内为每个2D跟踪点创建一个3D点。此时Error（错误率）**以像素为单位显示求解的RMS（均方根）误差，解算数值为1.19，该数值要求小于1，尽量往0.5左右设置**，如图7-4-9所示。

现在视口中有3种颜色的跟踪点，**绿色跟踪点代表跟踪正确的点**（误差较小），单击一个标记为"绿色的跟踪点"可以看到它的跟踪信息：Track Length（跟踪长度）为130帧；Error（错误率）为0.87；RMS Error（平均错误率）为0.99；Max Error（最大错误率）为2.11。**红色跟踪点代表跟踪失败的点**（误差较大），单击一个标记为"红色的跟踪点"可以看到，只跟踪了47帧，而它的误差高达3.88。**黄色跟踪点代表没有解算的点**（解算失败），单击一个标记为"黄色的跟踪点"可以看到，跟踪了81帧，但是没有其他数据，如图7-4-10所示。

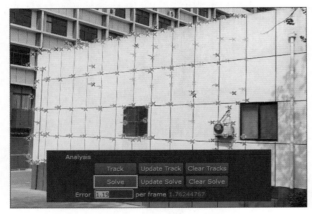
图 7-4-9　单击 Solve 求解摄像机

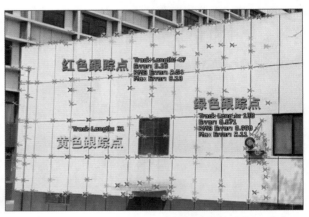
图 7-4-10　黄色解算失败 / 红色错误率较大的跟踪点

6 降低跟踪误差。首先，可以在视口中尝试手动删除错误率较高的跟踪点和不符合相机运动路径的跟踪点。切换到AutoTracks（自动跟踪）选项卡，**Min Length（最小跟踪长度）数值调节为11**，即场景中跟踪少于11帧的跟踪点都将显示为红色。要调节**Max Track Error（最大跟踪错误率）**，首先需要在"轨道曲线"中选择error-rms曲线按Ctrl键加选Max Track Error基准线，可以看到当前最大跟踪错误率为1.5，降低Max Track Error控件的数值到1.3，将基准线放置到最大跟踪错误率曲线的中上方区域。

单击Delete Rejected（删除质量太差），将平均误差值高于1.3的数值全部进行删除，**即删除视口中解算错误率高的红色跟踪点**。最后，在弹出的对话框中选择Yes即可，如图7-4-11所示。

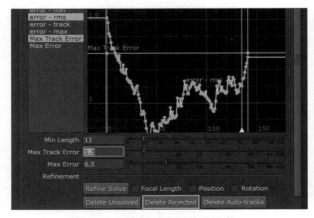
图 7-4-11　降低最大跟踪错误率

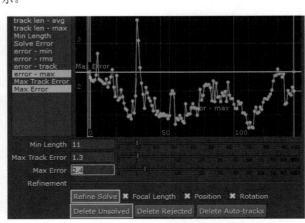
图 7-4-12　删除在求解中无法计算 3D 点的轨迹

7 降低最大错误率。**要调节Max Error**（最大误差值），首先需要在"轨道曲线"中选择Error-max曲线按Ctrl键加选Max Error基准线，降低Max Error控件的数值到2.4，将基准线放置到最大误差曲线的中上方区域。单击Delete Unsolved（删除未解决），删除在求解中无法计算3D点的轨迹，将最大错误率高于2.4的数值全部进行删除，**即删除视口中解算没用成功的黄色跟踪点**。最后，在弹出的对话框中选择Yes，如图7-4-12所示。

优化数据。如果需要进一步优化解算，**在Refinement（精练）组**，勾选Focal Length（焦距）、 Position（位置）和Rotation（旋转），然后单击Refine Solve（优化求解）。回到CameraTracker（摄影机跟踪）选项卡，在Analysis（分析）组单击Update Solve（更新解算），可以看到场景的Error（错误率）降低到了0.76，如图7-4-13所示。此时场景中仅剩下错误率较小的绿色跟踪点，如图7-4-14所示。

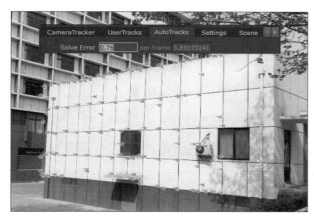

图 7-4-13　删除在求解中无法计算 3D 点的轨迹

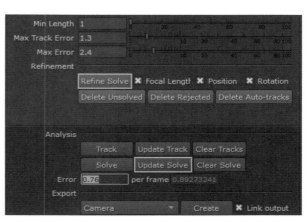

图 7-4-14　优化解算跟踪数据

7.4.2　三维投射贴片

1 构建三维场景。在Export（输出）组，取消勾选Link output（链接输出），断开表达式连接。导出菜单中选择"Scene+"，**创建单个动画摄影机、从已解决的3D点创建点云、场景节点以及一个扫描线渲染器节点**，如图7-4-15所示。

按Tab键将2D视口切换为3D视口，**可以看到海量跟踪点集合成的"点云"，它是由已求解的3D点创建生成的**。在节点操作区按D键禁用与点云对应的【CameraTrackerPointCloud1】点云节点。选择【LensDistortion1】镜头畸变节点和其下的【Dot1】节点按Delete键将其删除，如图7-4-16所示。

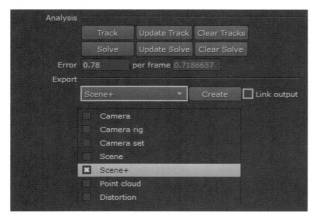

图 7-4-15　创建一个包含所有组件的场景

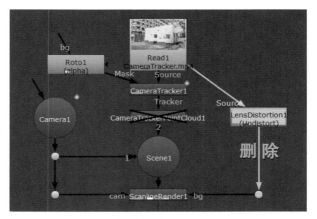

图 7-4-16　禁用点云 / 删除镜头畸变

2 创建卡片。选择【CameraTracker1】节点按1键将其连接到【Viewer1】视图节点。激活【CameraTracker1】节点的属性参数面板，在视口中框选一些绿色的跟踪点，单击鼠标右键，在弹出的菜单中选择create（创建）> card（卡片），创建一个卡片节点，如图7-4-17所示。

在节点操作区选择创建的【Card1】节点的输出端口，将其输出端口连接到【Scene1】场景节点上。选择【ScanlineRender1】节点按1键将其连接到【Viewer1】视图节点，激活【Card1】节点的属性参数面板，将rotate x、y、z的数值都调节为0，使卡片面朝摄影机，如图7-4-18所示。请注意，所有的投射卡片一定要大于摄像机的开角，因此根据需要，uniform scale（统一放大缩小）的数值可以增加到10。如果需要将卡片作为地面使用，rotate x的数值需要调节为90。

图 7-4-17　创建投射卡片

图 7-4-18　将卡片的旋转数值清零

3 投射图像到3D对象。首先创建一个【Project3D1】三维投射节点，【Project3D1】节点的输出端口连接到【Card1】节点的img（图像）输入端口；【Project3D】节点的无名端口连接到【Read2】节点的输出端口；【Project3D】节点的cam端口需要连接控制投影的摄影机，因此选择【Camera1】节点按Alt+C键，创建副本【Camera2】节点。

冻结摄影机。【Camera2】节点的下方添加【FrameHold1】帧冻结节点，first frame（第一帧）数值调节为1，将摄影机冻结到第1帧。在视口中按Tab键将3D视口切换为2D视口，可以看到图像略大，因此选择【Read2】节点，按T键在其下方添加【Transform1】节点，scale（缩放）数值调为0.4，如图7-4-19、图7-4-20所示。

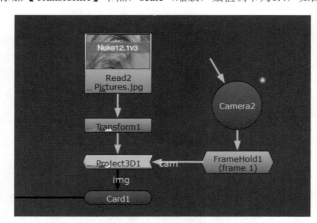

图 7-4-19　使用 Project3D 投射图像到 3D 对象上

图 7-4-20　此时 2D 视口中的卡片

4 边角定位。选择【Transform1】节点在其下方添加【CornerPin2D1】边角定位节点，使用【CornerPin2D1】节点调节画面四个角的位置到黑色的墙板结构线上。该节点的使用方法请读者翻阅本书的5.2节，这里就不一一赘述了。

完成效果及节点树如图7-4-21、图7-4-22所示。现在拖动播放指示器可以看到卡片正确地投射到墙壁之上，如果跟踪结果出现投射问题。进入【Camera2】节点的属性参数面板，微调rotate y的数值，可以对投射的卡片进行左右的偏移；微调rotate x的数值，可以对卡片进行上下偏移；微调rotate z的数值，可以对投射的卡片进行旋转。

图 7-4-21　使用边角定位调节卡片位置（注意透视变化）

图 7-4-22　三维投射节点树

5 三维转二维。选择【Read1】节点按Alt+C键，创建副本【Read3】节点。选择【ScanlineRender1】节点的bg端口，断开其与【Read1】节点之间的连接，按M键添加【Merge1】节点将二者进行合并，将3D卡片做2D贴片覆盖在当前序列帧上，如图7-4-23、图7-4-24所示。

值得注意的是，投射的图像现在已经是二维图像了，如果跟踪存在像素误差偏移，可以在【ScanlineRender1】节点和【Merge1】节点的连线上添加【Transform2】节点，通过设置关键帧解决跟踪误差问题。

图 7-4-23　3D 投射作为贴片使用

图 7-4-24　第 141 帧的跟踪效果，跟踪的效果非常稳定

本小节读书笔记

7.5　立体的世界——创建立体序列

3D成像原理简介。人之所以能分辨远近，靠的是两只眼睛（瞳孔）之间有一定的间距。两只眼睛虽然能看到同样的场景，但是角度略有差异，就会形成所谓的视差，人脑对视差进行分析后就会产生远近的深度和空间立体感。一只眼睛虽然能看到物体，但对物体远近的距离却不易分辨。

红蓝3D眼镜原理。红蓝眼镜是利用了"滤光"原理，镜片是由红色和青色（蓝色加绿色）组成，红色滤镜能透过红色的光而阻碍青色的光，使左眼只能看到红色的左边图像；青色滤镜能透过青色的光而阻碍红色的光，使右眼看到青色的右边图像，两只眼睛看到的不同图像在大脑中进行补色重叠就会呈现出3D立体影像，因此准确的说法不是"红蓝眼镜"而应该是"红青眼镜"，如图7-5-1所示。

偏光3D眼镜原理。利用光线有"振动方向"的原理来分解原始画面，通过在显示屏幕上加放偏光板，可以向观看者输送两幅偏振方向不同的画面，当画面经过偏振眼镜时，由于偏振式眼镜的每块镜片只能接收一个偏振方向的画面，这样人的左右眼就能接收两组画面，再经过大脑合成立体影像。

图 7-5-1　红蓝 3D 眼镜与偏光 3D 眼镜

1 导入左右格式文件。在节点操作区按R键，在"stereo_sequence"（立体序列）的文件夹下导入本节的左眼素材文件"scientist_Left.exr"和右眼素材文件"scientist_Right.exr"，如图7-5-2、图7-5-3所示。

图 7-5-2　加载左右格式图像文件

图 7-5-3　分别连接到视图节点

2 自动创建视图。当正常读取左右格式的多视图文件时，会弹出一个警告对话框，请选择No（不），如图7-5-4所示。

图 7-5-4 该对话框询问你是否自动创建丢失视图

3 手动创建和管理视图。在节点操作区按S键激活Project Settings（项目设置），单击full size format（全尺寸格式）下拉菜单，选择"512×384"。转到Views（视图）选项卡，单击Set up views for stereo（设置为立体视图）按钮，然后勾选Use colors in UI?（在UI中使用颜色？），这样在做立体合成时，节点对应的左侧的连线为红色，而右侧的连线为绿色，使我们很容易分辨出左视图和右视图，如图7-5-5、图7-5-6所示。

图 7-5-5 设置为"立体视图"按钮

图 7-5-6 可以自定义连接线的颜色

4 连接视图。在节点工具栏选择Views（视图）> JoinViews（连接视图），**该节点允许将左右视图的文件合并到单个输出中**，将红色连接线的left（左边）输入端口连接到【Read1】节点的输出端口，将绿色连接线right（右边）输入端口连接到【Read2】节点的输出端口，如图7-5-7所示。显示特定视图，在视图窗口顶部单击left或right就可以正确地加载左视图或右视图的图像序列了，如图7-5-8所示。

我们的场景中左边和右边图像实际上不匹配，存在一定的"视差"，这就是我们产生立体效果的原因。使用红蓝3D眼镜观察时，左眼看到的实际上是左边的图像，而右眼看到的实际上是右边的图像，这两者之间的区别给了我们深度感。

图 7-5-7 添加连接视图

图 7-5-8 视口中切换左右视图

5 将平面图像转换为立体图像。在节点工具栏选择Views（视图）> Stereo（立体）> Anaglyph（立体图像），**使用此节点将输入图像转换为立体图像。默认情况下，左视图被过滤掉蓝色和绿色，右视图被过滤掉红色。使用双色立体眼镜观察时立体图像会产生3D效果**，如图7-5-9所示。可以看到Nuke将图像转换成灰度立体图像。amtcolour的数值可以为图像添加颜色，但是工作时推荐使用灰度图像，以减少眼睛的压力。

使用红蓝立体眼镜观看时，为了控制图像相对于屏幕的位置，可以在horizontal offset（水平偏移）里输入一个数值，如图7-5-10所示。如果需要图片出现在屏幕前面（也就是负视差），请输入负值；如果需要图片出现在屏幕里（也就是正视差），请输入正值。

图 7-5-9　灰度立体图像　　　　　　　　　　　　　　图 7-5-10　负视差出屏 / 正视差入屏

6 读取立体图像的各种方法。请删除场景中创建的所有节点，按R键重新载入左右格式的素材，选择"scientist_Left.##.exr"，将Left更改为"%V"，这里的V是大写，如图7-5-11所示。新的【Read1】节点左上角出现了一个绿色包裹的V，说明现在新【Read1】节点载入的是一个包含左右视图的图像序列，如图7-5-12所示。

图 7-5-11　%V 载入左右格式的文件　　　　　　　　图 7-5-12　left 或 right 也能正确地识别合并后的文件

7 景深效果。首先更新所有插件，然后按Tab键，添加【ZBlur1】景深节点，该节点将景深信息输出到rgb通道中。进入【ZBlur1】节点的属性参数面板，首先勾选focal-plane setup（设置零平面），将focus plane（C）的数值调节为0.2，确定红色的零平面范围；depth-of-field数值调节为0.86，进一步从红色区域分离出绿色的前景，如图7-5-13所示。

设置好零平面的范围后，取消勾选focal-plane setup（设置零平面），将size（模糊大小）调节为5，这样就为左右视图都添加了模糊效果，如图7-5-14所示（**在ZBlur节点中，红色为前景区域，绿色为零平面区域，只有蓝色区域为远景的模糊范围**）。

图 7-5-13　注意只有蓝色为景深模糊区域

图 7-5-14　添加"景深"节点模糊远景

8 立体工作流程。按Tab键添加一个【Glow1】辉光节点，**该节点使用"模糊滤波器"添加辉光，使图像中的亮区域看起来更亮**，这将会为左右视图都添加相同的辉光效果。按C键在【Glow1】节点的下方添加一个【ColorCorrect1】颜色校正节点，将master的gamma数值调节为0.55。最后，添加一个【Anaglyph1】立体图像节点，将左右视图转换为立体图像，将amtcolour数值调节为1，将图像转换为彩色图像，如图7-5-15、图7-5-16所示。

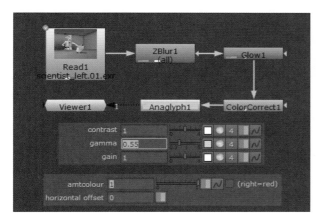

图 7-5-15　同时编辑左右视图

图 7-5-16　当前视口中的效果

9 添加文本节点。选择【ColorCorrect1】节点，其下方添加一个【Text1】文本节点。进入【Text1】文本节点的属性参数面板，message（信息）后面的对话框输入"Text test"，剩余参数调节如图7-5-17所示。

图 7-5-17　添加文本节点

图 7-5-18　组选项卡选择 root transform

下一步，单击Shadows（阴影）选项卡，首先勾选enable drop shadows（启用投影），**使投影应用于文本**。angle（角度）**用于控制文本的投射角度**，数值调节为332；distance（距离）**用于控制文本和投影之间的分隔距离**，数值调节为3。选择Groups（组）选项卡，**此选项卡上的控件仅影响动画图层表中的组**。也就是说需要首先单击animation layers（动画图层）下的root transform（根变换），才能使用转换控件对所需字符进行动画处理，然后将translate（位置）的数值调节为162与-327，如图7-5-18所示。

10 拆分视图。选择translate后面的 ▣（视图）按钮，在弹出的菜单中选择Split off left（拆分左视图），如图7-5-19所示，此时视图按钮变成 ▣，而【Text1】文本节点的左上角会出现一个被绿色包裹的V标志，表示视图已被拆分。单击l（左）后面的y数值，按Ctrl键将其拖动到r（右）后面的y数值上，将y轴的数值进行锁定，从而避免出现不必要的垂直视差，如图7-5-20所示。

图 7-5-19　拆分视图后被绿色包裹的 V

图 7-5-20　拆分视图后可以单独控制左视图或右视图

11 文字出屏效果。选择l（左）后面x的末尾数字，滚动鼠标滑轮，将数值增加为169，与右视图形成一定的视差（因为都是出屏，所以文字的红色偏移方向必须与杯子的红色偏移方向保持一致），如图7-5-21所示。

添加文字出片后的效果，如图7-5-22所示。如果需要"取消拆分视图"，单击 ▣（视图）按钮，在弹出的菜单中选择Unsplit left（取消向左拆分），要注意的是这会导致所有更改都将丢失。

图 7-5-21　编辑单个视图 / 取消拆分视图

图 7-5-22　负视差的文字出屏效果

12 对不同视图执行不同的操作。下面讲解处理单个视图的方法，选择【Text1】文本节点，在节点操作区选择Views（视图）> Split and Join（拆分并连接），该节点是OneView（一个视图）和JoinViews（连接视图）节点的组合，它允许提

取项目设置中的所有视图，单独处理它们，然后将它们合并在一起，当前节点树如图7-5-23所示。可以在【OneView1】和【JoinViews1】节点之间添加任何必要的节点，例如【ColorCorrect2】颜色校正节点，此时校色效果只会影响左视图，而不会影响右视图，如图7-5-24所示。

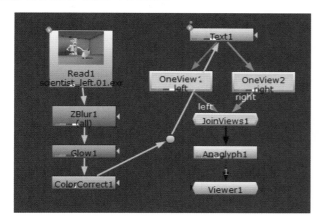

图 7-5-23　拆分并连接

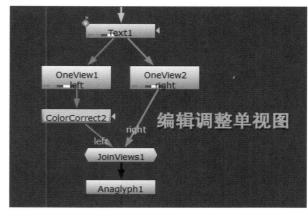

图 7-5-24　单独调节左视图

13 更改屏幕深度。选择【JoinViews1】节点，在其下方添加【ReConverge1】重聚点节点。**该节点可以更改汇聚点（眼睛或相机的向内旋转）。所谓的"汇聚点"就是两个摄影机的视线相交的点（零平面）。汇聚点后面的物体会出现在屏幕后面（正视差），而位于汇聚点前面的物体会让人感觉弹出了屏幕（负视差）。更改汇聚点通俗来说就是更改图片在感觉上的深度错觉，它将图片内的所有元素整体向屏幕外或屏幕内移动一个固定的距离，同时保持它们之间的距离相同。**

进入【ReConverge1】重聚点节点的属性参数面板，首先可以看到位于视口左下角的Convergepoint（汇聚点），首先将Mode（模式）更改为shift both（移动两个），也就是同时移动两个视图。其次将Convergence offset（汇聚偏移）的数值调节为-10，现在杯子处于零平面的位置（要使图像的所有元素从屏幕级别向前移动，请输入一个正值。要将所有元素移得更远，请输入负值），调节前后的效果如图7-5-25、图7-5-26所示。

图 7-5-25　（灰度立体图像模式）更改汇聚点前

图 7-5-26　更改汇聚点后

14 渲染立体图像。现在，选择【Text1】文本节点，按W键添加一个【Write1】写出节点。如果需要保留景深通道，将channels（通道）更改为all，单击file（文件）后面的 ■（文件），设置输出路径和格式为"D：Nuke/7-5/out/Lesson7_scientist_jhz_%V.##.exr"，views（视图）检查是否勾选了left和right同时渲染左右视图，最后单击Render（渲染），如图7-5-27所示。

在渲染的过程中，Nuke会将左右视图的文件插入到一个单独的exr文件中，渲染完成后，将其重新导入Nuke（需要使用%V），在视图窗口顶部单击left或right，查看当前文件每一帧是否同时包含左右格式的文件，如图7-5-28所示。

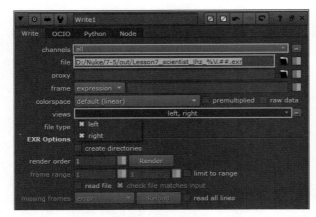

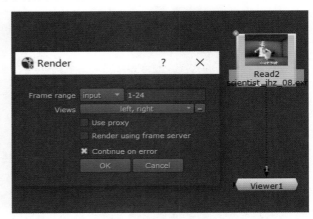

图 7-5-27　exr 格式的文件每一帧可以同时包含左右图像　　　　图 7-5-28　【Read2】节点上被绿色包裹的 V

15 并排显示。选择【Read2】节点在其下方添加一个【SideBySide1】并排节点，**该节点可以并排放置显示两个视图。**使用这种方式可以轻松地观察与比较左右视图，如图7-5-29所示。

Ocula插件。为了解决立体影像后期制作中的诸多问题，The Foundry公司研发了Ocula®插件，如图7-5-30所示。该插件内集合了16个用于立体工作流程的插件工具，用于修复常见的立体问题：Ocula的精细控制以及颜色和焦点校正、自动校正对齐、对立体视图重定时等众多功能，让制作高质量的立体视觉效果更加快速，也更加容易。

图 7-5-29　并排显示图像　　　　　　　　　　图 7-5-30　Ocula 插件

本小节读书笔记

7.6　深度与灯光

本章节学习Nuke的Deep（深度）节点组。深度合成使用三维渲染得到的深度数据（相对于相机的深度），在2D世界中处理物体间复杂的遮挡关系。例如，火焰和烟雾效果。

7.6.1　深度节点组

1 读取深度素材。首先进行项目设置，【Read1】节点加载的是一个多通道的exr格式文件，如图7-6-1所示。首先，创建一个【DeepRead1】深度读取节点，**该节点主要用于读取三维软件渲染出来的深度图像素材**。File（文件）用于选择路径加载与【Read1】节点相匹配的深度通道文件。

合并深度节点文件。在工具栏选择Deep（深度节点组），创建一个【DeepRecolor1】深度重新着色节点，**该节点可以将深度文件和标准2D彩色图像进行合并**。color（颜色）端口连接到2D图像序列，depth（深度）端口连接到深度图像文件。现在，选择【DeepRecolor1】节点按1键，将其连接到视图窗口，可以看到当前视口边界框为1921×1081，与项目设置不匹配，因此在【DeepRead1】节点下方创建了一个【DeepReformat1】深度重置尺寸节点，**该节点用于设置深度图像的尺寸、比例等**，如图7-6-2所示。

图 7-6-1　项目设置　　　　　　　　　　　　　　　　图 7-6-2　使用"深度重新着色"节点

2 从深度图像创建2D图像或3D点云，相关操作如图7-6-3、图7-6-4所示。加载原始的maya摄影机，在本节的Footage文件夹中选择"Camera.abc"，将其直接拖动到Nuke的节点操作区。创建一个【DeepToPoints1】深度转点云节点，该节点**将深度图像的信息转换为3D空间中的点，可以在Nuke的3D视图中看到这些点，例如点云**。这样就可以明确3D空间中物体

图 7-6-3　将深度信息转换为点云（在 3D 空间查看）　　　　　　图 7-6-4　在 3D 场景中显示深度信息

的前后位置关系。Camera（摄影机）输入端口用于查看点云，deep（深度）输入端口用于在3D空间中查看深度图像，也可以是具有合并深度数据的【DeepMerge】节点。

在"3D视图"按F键居中显示场景中所有物体，进入【DeepToPoints1】节点的属性参数面板，Point detail（点信息）用于设置点云的密度，将数值增加到1。Point size（点大小）用于设置点的大小，将数值降低为0。

3 合并深度图像。和之前一样添加【DeepRecolor2】节点创建带深度信息的地面，新建【DeepMerge1】深度合并节点，**该节点合并来自多个深度图像的样本**，将小怪兽和地面合并到一起，如图7-6-5、图7-6-6所示。

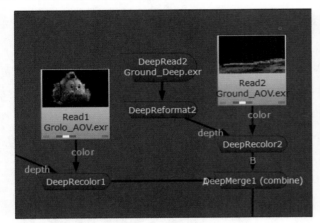

图 7-6-5　合并深度图像所使用的节点树　　　　　　　图 7-6-6　3D 视图中合并地面后的效果

4 添加灌木和树木。继续使用【DeepRecolor】深度重新着色节点和【DeepMerge】深度合并节点，将灌木和树添加合成在主线上，如果对树的颜色不满意可以在【DeepRecolor6】节点下方添加一个【DeepColorCorrect1】深度颜色校正节点，**该节点用于深度合成的颜色校正，控制不同深度位置的阴影中间调和高光的范围**，如图7-6-7、图7-6-8所示。

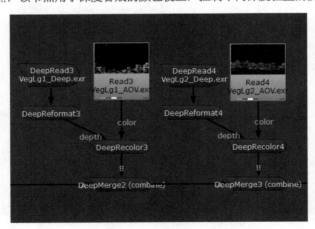

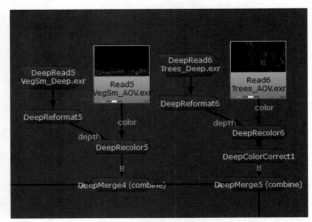

图 7-6-7　添加灌木　　　　　　　　　　　　　图 7-6-8　色彩校正深层图像

5 二维转深度。【Read7】节点加载的是一个exr格式的平面背景，首先创建一个【DeepFromImage1】图像转深度节点，**该节点将二维图像转换为深度图像**。勾选specify z（指定z轴），在视口中启用转换的深度图像。添加一个【Deep-Merge6】节点将"深度背景"添加到3D视图中。

修改深度数据。如果需要调整"背景"在三维空间中的位置，可以在【DeepFromImage1】节点的下方添加一个【DeepTransform1】深度转换节点，**使用此节点重新定位深层数据**。例如，将translate z数值调节为1500，可以让"背景"远离摄影机，如图7-6-9、图7-6-10所示。

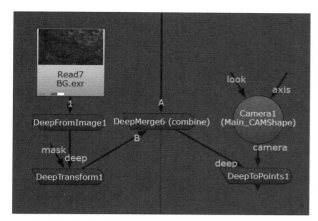

图 7-6-9　将二维图像转换为深度图像

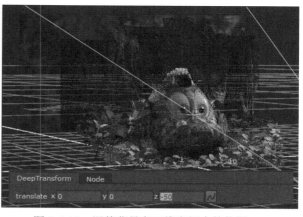

图 7-6-10　调整背景在三维空间中的位置

6 深度转二维。完成深度合成后，如果需要参与二维合成，需要添加一个【DeepToImage1】深度转二维节点，**该节点可以将深度信息进行合并转换为传统的2D图像。**添加【DeepSample1】深度采样节点，**使用此节点对深度图像中的任何给定像素进行采样。**将"pos指示器"移到查看器中的像素上，以便在DeepSample控制面板中生成该像素点的深度样本信息。例如，将"pos指示器"放到眼睛位置，可以在属性参数面板的示例表中查看该点的深度样本信息，如图7-6-11、图7-6-12所示。

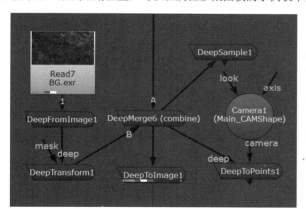

图 7-6-11　添加深度转二维 / 深度采样节点

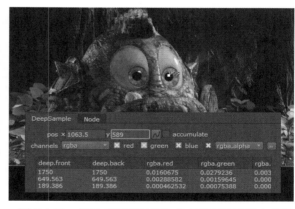

图 7-6-12　使用"深度采样"节点查看深度样本信息

7 添加2D素材。【Read8】节点加载的是黑白的云雾素材，按G键添加【Grade1】调色节点，将gain的数值调节为（0.32，0.77，1），为黑白图像添加浅蓝色。使用【Merge1】节点将云雾叠加到"深度信息转换成2D图像"后的合成主线上，叠加模式选择screen（屏幕），如图7-6-13、图7-6-14所示。

图 7-6-13　二维合成

图 7-6-14　更改雾的颜色

写出深度数据。创建一个【DeepWrite1】深度写出节点，**此节点呈现所有上游深度节点的结果，并以扫描线OpenEXR 2.4.2 格式将结果保存到磁盘。**无名端口连接到【DeepMerge6】节点的输出端，file（文件）设置路径和名称为"D：/ Nuke/7-6-1/out/Grolo_Final.01.exr"。最后单击Render（渲染）即可。

8 查看深度渲染结果。创建一个新的Nuke工程文件，新建【DeepRead1】深度读取节点、【DeepToPoints1】深度转点云节点和原始的maya摄影机，连接方式如图7-6-15所示。【DeepRead1】节点的属性参数面板，file在out文件夹加载刚才渲染的深度文件。切换3D视图可以看到深度信息被正确渲染出来，如图7-6-16所示。

图 7-6-15 渲染和检查深度信息

图 7-6-16 DeepRead1 节点加载的深度信息

7.6.2 灯光节点组

1 灯光系统。Nuke提供了6个在3D场景中可调整的光源，在节点工具栏中3D > Lights，在其组下可以找到6个灯光节点，如图7-6-17所示。【Light1】灯光节点，**使用该节点添加点光源、平行光或聚光灯，而不是使用特定的预定义灯光节点。在节点属性参数面板中的light type下拉菜单选择灯光类型，属性参数面板内的参数将根据所选择的灯光类型发生变化。此节点也可以通过File选项卡导入fbx文件中的灯光，**如图7-6-18所示。

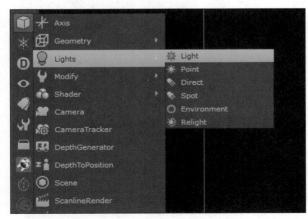

图 7-6-17 6 个灯光节点

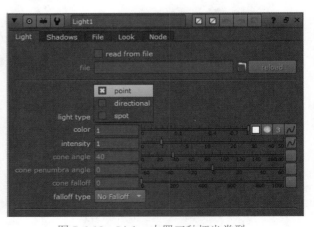

图 7-6-18 Lights 内置三种灯光类型

例如，你需要插入了一个平行光，但后来意识到实际上需要的是聚光灯。如果用【DirectLight】平行光节点插入了平行光，需要删除这个节点然后插入【SpotLight】聚光灯节点来替换它。如果使用【Light1】灯光节点插入了平行光，只需要在Light控制面板将light type（灯光类型）从directional修改为spot。

2 点光源。【Point】点光源节点。**一个Point灯光（点光源）是指从一点向所有方向发射光线的光源，它没有方向只受**

位置三维的影响，可以使用点光源模拟电灯泡或者蜡烛等。在【Point1】点光源节点的控制面板上，拖拉color（颜色）滑杆改变灯光颜色，拖拉intensity（强度）滑杆改变灯光亮度，如图7-6-19所示。

平行光/聚光灯/环境光。【DirectLight】平行光节点，**平行光射出的光线是平行的**。它有方向，不受位置影响，可以用平行光来模拟太阳光或者月光。使用Shadows（阴影）选项卡，可以帮助你生成精确的阴影。【Spotlight】聚光灯节点，**该节点在3D空间中创建一个点，该点沿指定方向发出一个锥形光，就像台灯**。【Environment】环境光节点，**使用来自真实环境的图像（高动态范围HDR图像）照亮对象**，如图7-6-20所示。

图7-6-19　点光源，照亮周围，没有方向只受位置影响

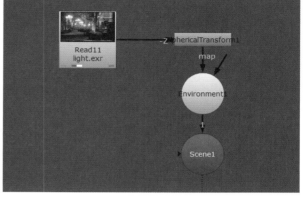

图7-6-20　环境光节点的使用方法

3 重新照明。下面通过一个案例介绍【ReLight1】重新照明节点的使用方法。基本流程是：首先使用【PositionToPoints】节点构建三维点云场景，通过使用【Light】灯光节点重置并更改场景的灯光；其次使用【ReLight】节点加载场景和灯光数据，创建黑白的调色蒙版；最后使用【Grade】节点进行区域调色。

加载本章节所使用的素材，然后进行项目设置，如图7-6-21所示。选择【Read1】节点在其下方添加一个【LayerContactSheet1】通道阵列节点，可以看到这个exr格式的文件还包含World position（世界坐标）和World Normal（法线）通道，如图7-6-22所示。

图7-6-21　ReLight项目设置

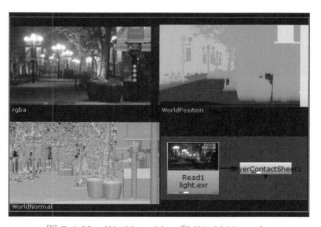

图7-6-22　World position 和 World Normal

4 位置到点云。选择【Read1】节点按句号键创建【Dot1】节点，然后创建一个【PositionToPoints1】位置到点云节点，**该节点从xyz图像生成3D点云**，例如位置通道，进入该节点的属性参数面板，surface point（表面点）选择world position（世界坐标）图层。surface normal（表面法线）选择World Normal（法线）图层，如图7-6-23所示。

在属性参数面板中，point detail（点的数量），0表示不显示任何点，当值为1时将显示所有可用点，数值调节为0.6。point size（点大小），在视图窗口中显示点的大小，数值尝试调节为0.14，此时3D视图如图7-6-24所示。

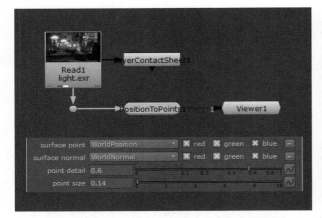

图 7-6-23　"位置转点云"节点的属性参数面板　　　图 7-6-24　由点云构建的场景

5 构建场景。获得点云模型后，需要构建场景重新布光。创建【Camera1】节点，File（文件）选项卡加载maya摄影机。创建一个【Light1】灯光节点，最后创建一个【Scence1】场景节点，连接方式如图7-6-25所示。

在【Light1】灯光节点的属性参数面板，light type灯光类型更改为DirectLight（平行光），照亮场景。下一步，因为是平行光所以只需要更改灯光的旋转角度即可，参数调节如图7-6-26所示。

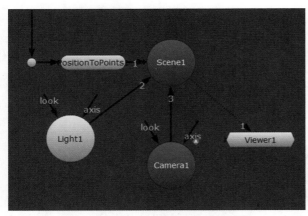

图 7-6-25　将位置到点云、灯光和摄影机都连接到场景上　　图 7-6-26　此时 3D 视口效果

6 重新布光。创建一个【Phong1】节点，**该节点使用phong算法来提供准确的着色和高光，它为光滑、规则表面提供了真实的阴影和高光。**创建一个【ReLight1】重新照明节点，**该节点获取包含法线和点位置通道的2D图像，并允许使用3D光源重新照亮它。**工作原理是使用存储在单独图像通道中的法线和点位置通道将3D着色器应用于2D图像，并允许附加和操作3D光源。

color（颜色）端口，使用2D灯光重新照明的3D图像，此图像应包含法线和点位置通道；cam（相机）端口，用于渲染彩色图像的相机（只有当灯光输入连接到灯光或场景节点后，相机输入才会显示）；lights（灯光）端口，用于重新照亮彩色图像的光源节点；material（材质）端口，应用于彩色图像的3D着色器。例如，可以是【Phong1】节点，如图7-6-27所示。

进入【ReLight1】节点的属性面板，首先勾选use alpha（使用alpha通道），normal vectors（法线向量）选择WorldNor-

mal（法线）图层；point positions（点的位置）选择WorldPosition（世界坐标）图层，如图7-6-28所示。视口中白色区域为调色时，所更改的区域完全受灯光角度所影响。

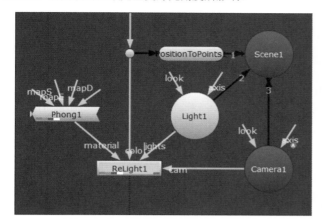

<table>
图 7-6-27　重新照明节点的连接方式　　　　　　　图 7-6-28　调整灯光角度确定白色区域
</table>

　　7 调色地面。选择【ReLight1】节点按G键添加【Grade1】调色节点。提升gain值，降低gamma值，增强画面的对比度，使其更好地作为调色蒙版使用。添加【Grade2】调色节点，输入端连接到【Dot1】节点，mask端口连接到【Grade1】节点的输出端口，如图7-6-29所示。进入节点的属性参数面板，mask（遮罩）选择rgba.red，然后将gain的数值调节为（1.5，1，0.5，1），将地面的颜色更改为暖色调，如图7-6-30所示。

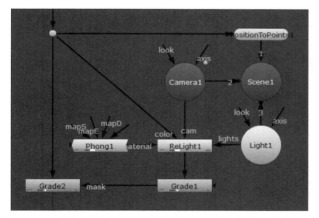

图 7-6-29　"重新照明"节点获得的黑白图像作为调色蒙版使用　　　　图 7-6-30　将地面颜色更改为暖色调

本小节读书笔记

第 8 章
擦除威亚

8.1 错帧擦除

8.2 逐帧擦除和贴片修补

8.3 像素偏移

8.1 错帧擦除

本章节学习擦除影视镜头中的威亚，也就是移除镜头中绑在演员身上的钢丝绳或者其他穿帮元素。常用的方法有"相似像素位移遮挡法""时间偏移遮挡法"和"静态贴片跟踪遮挡法"。

8.1.1 使用"动态画笔"工具

1 项目设置。这个案例中，我们将学习使用"动态画笔"工具移除镜头中男演员身上的钢丝绳和女演员的技巧。首先导入素材文件"erasure.mov"，如图8-1-1所示。在节点操作区按S键激活Project Settings（项目设置），在frame range中输入1～43，fps每秒帧数更改25，单击full size format（全尺寸格式）下拉菜单，选择2048×1152。选择【Read1】节点，首先在其下方添加一个【Dot1】连接点，然后按P键添加【RotoPaint1】动态画笔节点，如图8-1-2所示。

图 8-1-1　项目素材

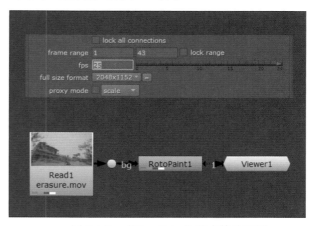

图 8-1-2　【RotoPaint】节点修补画面

2 克隆工具。首先拖动指针浏览素材，在视口左侧的工具栏中选择 ◉ （"克隆"工具），然后在视口顶部的工具设置中，将opacity（不透明度）的数值调节为0.2（**在绘制时，按Shift键并拖动可更改画笔大小；使用"克隆"工具时，按住Ctrl+鼠标左键并拖动可以设置克隆偏移量；要重置克隆偏移量，请按Ctrl+Shift+鼠标左键并拖动鼠标**）。

相似像素位移遮挡法。按Ctrl键拖动笔刷，将采样区域（灰色圆圈）与克隆区域（白色圆圈）拉开一定的间距，如图8-1-3所示。然后使用钢丝绳附近的区域，修补覆盖钢丝绳。在绘制的过程中要不断地调整笔刷的大小与图像采样区的位置，完成效果如图8-1-4所示。

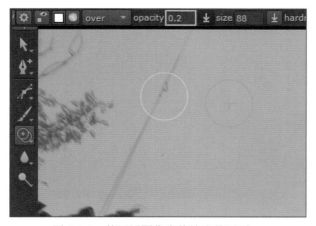

图 8-1-3　使用周围像素修补当前画面

图 8-1-4　擦除第 1 帧钢丝绳使用的笔触

3 时间偏移遮挡法。下面介绍"克隆"工具的第二种使用方法，首先添加【RotoPaint2】节点，拖动橙色指针观察整个序列，可以看到男演员在37帧的时候被钢丝绳拉出了画面，因此可以使用第37帧的画面修复第2帧的画面。将橙色指针拖动到第2帧，在顶部的工具设置中，**首先将current（当前采样）更改为bg（背景），也就是从背景输入中提取像素。因为要使用第37帧的画面，所以将relative（相对）前面的 ▲t（克隆源的帧偏移）更改为37。**勾选onion（洋葱皮）前面的 ✖，可以看到视口中第2帧和第37帧的画面各以50%的透明度叠加在一起了，如图8-1-5所示。

现在，使用 ◉（"克隆"工具）在视口中绘制，即可将视口中呈半透明状态的前景钢丝绳擦除。激活洋葱皮模式后，视口中会出现一个"控制台"，用于实现"背景图像重合对位"操作，使第2帧与第37帧的背景图像重合在一起，请注意，拖动手柄可以单独调整"控制台"在视口中的位置，如图8-1-6所示。

图 8-1-5　启用"洋葱皮"工具第 37 帧现在呈半透明

图 8-1-6　匹配局部，首先定位一个参考点然后调节手柄

4 "显示"工具。视口中男演员腰部的钢丝绳，因为穿过树叶所以不能使用"相似像素位移遮挡法"进行处理，树叶所在的位置为远景，因此可以继续使用"时间偏移遮挡法"，使用第37帧的画面修复第2帧画面。

添加【RotoPaint3】节点，**在左侧的工具栏中激活 ▣（"显示"工具）。然后在顶部的工具设置中，将current（当前采样）更改为bg（背景），也就是从bg输入中提取像素。absolute（绝对）前面的 ▲t（克隆源的帧偏移）数值调节为37，**这里解释一下，relative（相对）的意思是偏移多少帧，absolute（绝对）的意思是使用哪一帧的画面，如图8-1-7所示。下一步，按Shift键更改笔刷的大小，使用 ▣（"显示"工具）进行绘制即可移除穿过树叶的钢丝绳，完成效果如图8-1-8所示。

图 8-1-7　时间偏移遮挡法

图 8-1-8　仅用两个笔触就抹除了第 2 帧腰部的钢丝绳

5 查看笔触。在【RotoPaint3】动态画笔节点属性参数面板的"列表框"中，记录了当前使用的工具和修补的帧数，如果对修补效果不满意，选择笔触按Delete键手动将其删除。如果想查看Reveal和Revea2具体修改了什么，"列表框"中请选择两个笔触，然后在左侧的工具栏中激活 （"选择"工具）即可，如图8-1-9所示。

为了方便读者理解，这里将【RotoPaint】节点的名称更改为中文。请注意，一般情况下每个【RotoPaint1】节点绘制的笔触不要超过200帧，最后添加【Merge1】节点将贴片叠加到序列上，A输入端口连接到【RotoPaint3】节点的输出端口，B输入端口连接到【Dot1】节点的输出端口，节点树如图8-1-10所示。

图 8-1-9　查看"显示"工具的绘制笔触

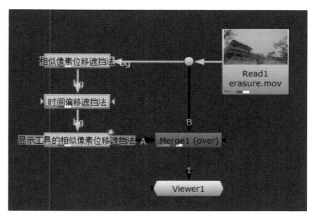

图 8-1-10　三种方式擦除穿帮元素

6 擦除女演员。按P键添加【RotoPaint4】节点，bg端口连接到【Dot1】，按1键连接到【Viewer1】视图节点。使用"时间偏移遮挡法"进行擦除，将指针拖动到第43帧，可以看到女演员已经摔倒在地上，因此可以使用第43帧画面修复被女演员遮挡的草垛区域。激活 ■（"显示"工具），current更改为bg（背景），absolute（绝对）数值调节为43，更改笔刷大小，绘制修补即可。使用这个思路擦除女演员的上半身，如图8-1-11所示。

对于无法使用"时间偏移遮挡法"修补的地面区域，可以使用 ■（"克隆"工具），按Ctrl键拖动笔刷，设置采样区域，不透明度设置为0.2，使用周围像素修补地面即可，完成效果如图8-1-12所示。

图 8-1-11　使用时间偏移法修复有背景采样的区域

图 8-1-12　使用"克隆"工具修补地面

7 静帧贴片。在【RotoPaint4】节点的属性参数面板，将节点名称更改为"移除女演员"，添加【FrameHold1】帧冻结节点，将修补好的区域变成一个静止的贴片。创建【Roto1】节点，绘制出女演员所在地区域范围，如图8-1-13所示。添加【Merge2】节点，A输入端口连接到【Roto1】节点的输出端口，B输入端口连接到【FrameHold1】节点的输出端口，**图层叠加模式选择mask，获取图像通道的交集部分，但是只显示保留图像B。**

最后，创建【Merge3】节点将"贴片"覆盖到当前序列上，如图8-1-14所示。使用"相似像素位移遮挡法"和"时间偏移遮挡法"移除镜头中的钢丝绳，常用于处理固定镜头，这两种方法需要对画面进行逐帧修补，这也导致存在制作效率不高和画面存在闪烁抖动的问题。

图 8-1-13 绘制形状作／创建单帧贴片

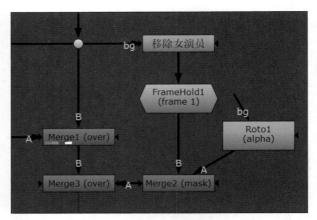

图 8-1-14 移除女演员使用的节点树

8.1.2 威亚擦除技巧

面对镜头中的穿帮元素并不是只能使用【RotoPaint】节点对画面进行逐帧修补，可以灵活使用【Roto】节点采用绘制遮罩的方式对画面进行处理。下面将分享实际工作中这个镜头的制作思路，也就是反补技术。

1 添加的alpha通道。首先打开一个新的工程文件，然后重新加载素材，并进行项目设置。视频素材通常是没有alpha通道的，因此选择【Read1】节点添加一个【Shuffle1】节点，右侧Output Layer（输出层）下面启用"全白"按钮，为视频添一个纯白色的alpha通道，如图8-1-15所示。

冻结画面。按L键浏览整个序列，这是一个固定镜头，男演员在第43帧的时候钢丝被拉出画面，因此这里使用第43帧的画面替换背景。选择【Shuffle1】节点在其下方添加一个【FrameHold1】帧冻结节点，进入【FrameHold1】节点的属性参数面板，将first frame更改为43，使画面冻结在第43帧处，如图8-1-16所示。

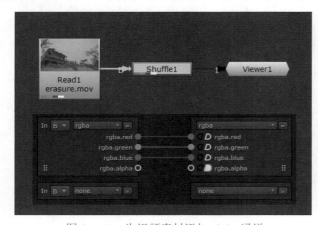

图 8-1-15 为视频素材添加 alpha 通道

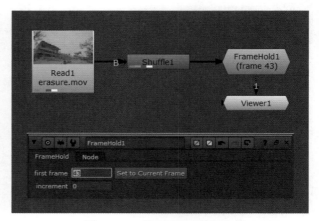

图 8-1-16 将画面冻结到 43 帧

2 移除男演员。首先确保指针处于第43帧，选择【FrameHold1】节点，按O键在其下方添加【Roto1】节点，视口左侧的工具栏中选择Rectangle（矩形），在视图窗口的左上区域绘制一个矩形，如图8-1-17所示。

创建空背景。按M键添加【Merge1】节点，A端口连接到【Roto1】节点的输出端，B端口连接到【Shuffle1】节点的输

出端，使用"矩形贴片"覆盖视口中的男演员，从而达到移除的目的，当前节点树如图8-1-18所示。

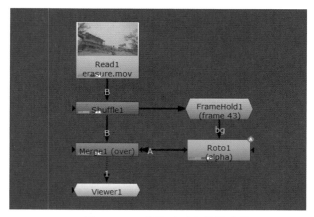

图 8-1-17　第 43 帧绘制矩形贴片　　　　　图 8-1-18　移除画面中的男演员

3 分区域绘制Roto。获得空背景后，下一步需要反补出男演员。将指针拖动到序列的初始帧，在节点操作区按O键，添加【Roto2】节点，bg端连接到【Shuffle1】节点上，然后按2键将其连接到【Viewer1】视图节点。在视口中将男演员分区域绘制，绘制4个"Bezier形状"。下一步，拖动指针根据男演员的运动情况，在序列的剩余时间为Roto添加动画关键帧，如图8-1-19所示。

叠加男演员。完成动画关键帧后，按M键添加【Merge2】节点，A端口连接到【Shuffle1】节点的输出端，B端口连接到【Merge1】节点的输出端，mask端连接到【Roto2】节点的输出端，这样A端口只会显示【Roto2】节点的区域，也就是绘制出来的男演员。为了使得节点树看起来更加美观，按Ctrl键在【Shuffle1】节点和【Merge2】节点之间的连线上添加【Dot1】连接点。最后，在【Roto2】节点的下方添加【EdgeBlur1】边缘模糊节点，为当前男演员alpha通道的边缘添加一些柔和的模糊效果，如图8-1-20所示。

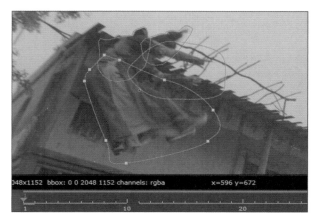

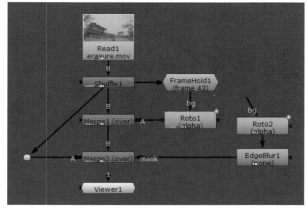

图 8-1-19　绘制 Roto 并设置关键帧　　　　图 8-1-20　这里使用【Roto2】节点限制 A 端口的范围

4 修复腰部钢丝绳穿帮。按P键添加【RotoPaint1】动态画笔节点，bg端口连接到【Shuffle1】节点，按2键将其连接到【Viewer1】视图节点。将"播放指示器"拖动到第4帧，然后使用 🔘 （"克隆"工具）移除男演员身上钢丝绳，完成效果如图8-1-21所示。使用第4帧进行绘制，因为当时感觉第4帧较为清晰，推荐还是要在初始帧进行绘制。

腰部贴片。添加【FrameHold2】节点将画面冻结到第4帧，【Roto3】节点绘制出刚才修补的区域，在该节点的属性参数面板中，premultiply（预乘）更改为rgba。继续添加【EdgeBlur2】边缘模糊节点，进入该节点的属性参数面板，Size（大小）数值用于**设置检测到的边缘的模糊值的大小**，数值调节为9.5，使其更好地与男演员融合，如图8-1-22所示。

图 8-1-21　修补腰部钢丝 / 创建动画关键帧

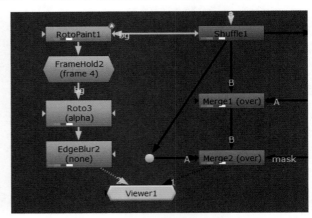

图 8-1-22　手动绘制修补穿帮元素

5 手动对位。按M键添加【Merge3】节点，A端口连接到【EdgeBlur2】节点的输出端，B端口连接到【Merge2】节点的输出端，将"腰部贴片"叠加到序列上。选择【EdgeBlur2】节点在其下方添加【Transform1】节点，进入该节点的属性参数面板，分别在translate（位移）、rotate（旋转）和scale（缩放）上单击鼠标右键，在弹出的菜单中选择Set Key（设置关键帧），根据男演员运动情况调节手柄手动进行对位处理，如图8-1-23、图8-1-24所示。

对于相对简单的贴片移动，并不是一定要使用【Tracker1】跟踪进行运动匹配，在本案例中使用了简单的【Transform1】节点进行了位置匹配。

图 8-1-23　手动创建动画关键帧

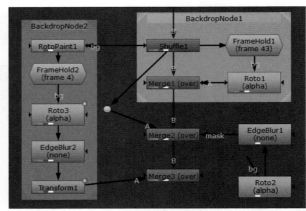

图 8-1-24　最终节点树

本小节读书笔记

8.2 逐帧擦除和贴片修补

如字面意思所述，逐帧擦除法通常用于对画面中"运动幅度较大的物体"进行逐帧的修补工作。

8.2.1 逐帧擦除 / 前后帧擦除

1 提高剪辑亮度。在这个案例中，将进行一个吊威亚项目的实战练习。首先加载"Remove the wire.dpx"序列文件，如图8-2-1所示。在节点操作区按S键激活Project Settings（项目设置），根据【Read1】节点所提供的元数据信息，在frame range中输入1～52，fps每秒帧数更改24，单击full size format（全尺寸格式）下拉菜单，选择"2048×1152"。

该镜头较光线较暗不利于后期的擦除工作，遇到这类镜头通常的做法是，可以暂时增加视口控件中的gamma数值，提亮场景，如图8-2-2所示。或者临时添加一个【Grade1】节点，增加gain和gamma的数值，提升画面的亮度。

图 8-2-1　威亚 / 利用钢丝吊着演员实现腾空动作

图 8-2-2　临时提高画面的亮度

2 更改序列初始帧。【Read1】节点加载的序列是从第473458帧开始的，首先在其下方添加一个【Retime1】重设时间节点，进入该节点的属性参数面板，output range（输出范围）勾选output.first_lock（输出锁定到特定的第一帧），output.first数值更改为1，将序列的初始帧更改为第1帧，如图8-2-3所示。

采样帧。选择【Retime1】节点在其下方添加一个【FrameHold1】帧冻结节点，first frame数值调节为1，将画面冻结到第1帧，使用第1帧的画面修补其他帧。添加一个【RotoPaint1】动态画笔节点，bg端连接到【Retime1】节点，【RotoPaint1】节点左侧的三角形拖动出bg1，将其连接到【FrameHold1】节点的输出端口，如图8-2-4所示。

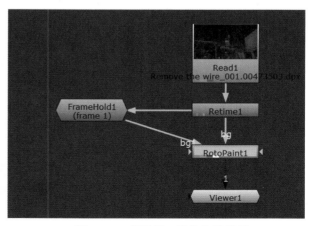

图 8-2-3　将第 1 帧变成序列的初始帧

图 8-2-4　使用第 1 帧作为采样帧

3 处理没和演员身体接触的钢丝。**该镜头演员的运动幅度非常大，遇到这类问题使用"显示"工具采用"时间偏移遮挡法"进行处理即可。**演员第22帧进入画面，将指针拖动到第22帧，激活【RotoPaint1】节点的属性参数面板，在左侧的工具栏中激活 （"显示"工具）。然后在顶部的工具栏中，将opacity（不透明度）的数值调节为0.3，按Shift+鼠标左键更改笔刷大小，使用第1帧的画面修改第22帧，然后小心地绘制覆盖即可。时间轴上剩余的帧采用这种方法进行修补即可，擦除第22帧～第56帧使用了214个笔触。使用的笔触如图8-2-5、图8-2-6所示。

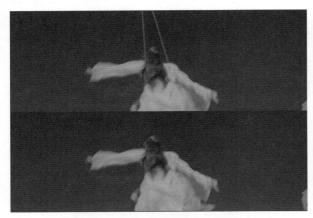

图 8-2-5　第 36 帧擦除前 / 擦除后　　　　　　　　　图 8-2-6　第 22 帧～ 52 帧所使用的笔触

4 处理演员身上的钢丝。**第25帧、26帧、27帧的钢丝盖在了演员的头上，这类问题只能使用"克隆"工具采用"相似像素位移遮挡法"进行修补处理。**选择【RotoPaint1】节点，在其下方添加【RotoPaint2】节点，在左侧的工具栏中激活 （"克隆"工具）。在然后顶部的工具栏中，将opacity（不透明度）的数值调节为0.3，采样区域与克隆区域之间的间距不要太大，可以有一定的重合，如图8-2-7所示。

第26帧与第27帧的头部与位置非常接近，直接使用"克隆"工具可能会出现画面的抖动问题，这是在擦除过程中要尽量避免的。这里使用的方法是，使用处理好的第26帧画面修复第27帧画面。首先将"播放指示器"拖动到第26帧，在视口中按Ctrl+Shift键创建一个"标注框"，用于添加参考位置，如图8-2-8所示。

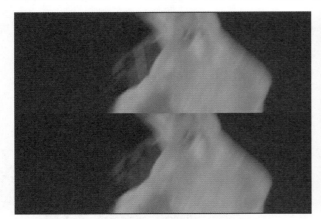

图 8-2-7　第 26 帧擦除前 / 擦除后　　　　　　　　　图 8-2-8　使用区域颜色平均值作为标注使用

5 错位擦除法。首先在【RotoPaint2】节点的下方添加【FrameHold2】帧持续节点，first frame数值调节为26，将画面冻结到第26帧，按P键添加【RotoPaint3】动态画笔节点，修复第27帧的头部，bg端连接到【RotoPaint2】节点，【RotoPaint3】节点左侧的三角形拖动出bg1，将其连接到【FrameHold2】节点的输出端口。按T键添加一个【Transform1】变换节点，将其放置到【FrameHold2】节点和【RotoPaint3】节点之间的连接线上，如图8-2-9所示。

调整采样区域。在视口中，按Ctrl键将变换节点的操作手柄的中心点放置到头部，此时center x、y的数值分别为1287.6、1003，操作手柄放置到顺手操作的区域。下一步，参考"标注框"调节操作视口中的手柄，将第26帧与第27帧的头部区域图像重合在一起（匹配采样区域），此时translate x、y的数值分别为-14.9、-13。设置好背景采样区域后，激活 （"显示"工具）进行绘制，移除头部的钢丝，如图8-2-10所示。

图 8-2-9　第 26 帧添加标注框，第 27 帧对位并修饰

图 8-2-10　采用错位擦除法修补画面

8.2.2　静态贴片跟踪遮挡法

1 擦除封门帖。导入本节的素材文件"Patch repair.mov"，然后根据素材信息进行项目设置，如图8-2-11所示。这个案例要求擦除镜头中的"封门帖"。整个案例的时间线长达229帧，如果采用"逐帧擦除"的方式一帧一帧地进行处理效率显然太低，因此需要使用"静态贴片跟踪遮挡法"进行项目制作。

分区域绘制。以右侧的"封门帖"为例，在时间线的第1帧擦除。确保指针位于序列的初始帧，按O键添加【Roto1】节点，绘制出要位移调整的区域，如图8-2-12所示。观看视口会发现，Roto的范围并没有包含整个"封门帖"，使用"三角形贴片法"进行像素位移时，通常需要耐心地将几个小的贴片拼合成一个大的贴片。

图 8-2-11　擦除红色对联

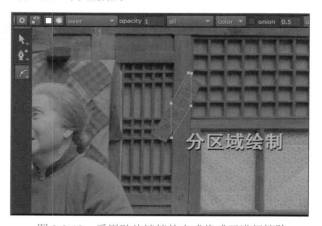

图 8-2-12　采用贴片遮挡的方式将威亚进行擦除

2 三角形贴片法。选择【Read1】节点在其下添加一个【Dot1】连接点，添加一个【Transform1】节点，输入端口连接到【Dot1】连接点。然后按M键添加【Merge1】节点，A端口连接到【Transform1】节点的输出端，B端口连接到【Dot1】节点的输出端，mask端口连接到【Roto1】节点的输出端口，此时A端口显示的是mask区域的画面。在【Roto1】节点和【Merge1】节点之间的连线上添加【Blur1】节点，size（模糊大小）的数值调节为3，如图8-2-13所示。

纹理偏移。通过位移的方式使用画面中已有的元素，修补局部画面。首先在【Roto1】节点内绘制遮罩，如图8-2-14所示。进入【Transform】节点的属性参数面板，按住Ctrl键将【Transform】节点的控制手柄拖动到Roto附近，此时center（中心）的数值为1645和837，采用滑动鼠标滚轮的方式更改遮罩内的显示内容。调节完成后，translate的x的数值为2，translate的y的数值为150.6。

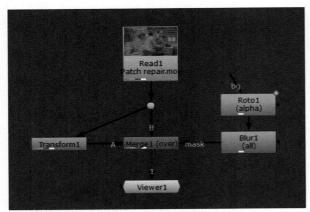

图 8-2-13　三角形贴片法　　　　　　　　　　　　　　图 8-2-14　先调节轴心点然后更改显示内容

3 修补左下区域。使用同样的方法修补左下的区域，添加第二个"三角形贴片法"所需要的节点组，在【Roto2】节点内绘制遮罩（要纹理偏移的区域），当前节点树如图8-2-15所示。

进入【Transform】节点的属性参数面板，按Ctrl键将【Transform】节点的控制手柄拖动到Roto附近，此时center（中心）的数值也是1645和837。更改遮罩的显示内容，将translate的x的数值调节为52。【Blur1】节点的size（模糊大小）数值调节为3，防止【Roto3】节点抖动，完成效果如图8-2-16所示。

图 8-2-15　三角形贴片法　　　　　　　　　　　　　　图 8-2-16　分区域进行修复

4 修补右上区域。添加第三个"三角形贴片法"所需要的节点组，在【Roto3】节点内绘制遮罩，节点树如图8-2-17所示。进入【Transform】节点的属性参数面板，按Ctrl键将【Transform】节点的控制手柄拖动到Roto附近，此时center（中心）的数值为1645和837。更改遮罩的显示内容，将translate的x的数值调节为-87。

提取修改区域。下一步，在【Merge3】节点的下方添加【FrameHold1】帧冻结节点，first frame（第一帧）的数值调节为1，将画面冻结到第1帧。继续在【FrameHold1】节点下方添加【Roto4】节点，沿整个"封门帖"的边缘绘制遮罩，并且添加一定的羽化效果，进入【Roto4】节点的属性参数面板，将premultiply（预乘）后面的none（没有）更改为rgba，使用蒙版限制图像显示区域，如图8-2-18所示。

图 8-2-17　三角形贴片法

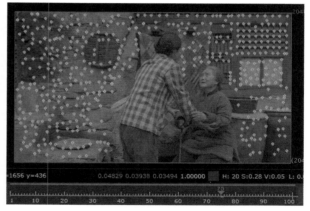

图 8-2-18　先调节轴心点然后确定贴片位置数值

5 设置跟踪区域。跟踪前需要排除场景中所有运动的物体和不需要跟踪的区域。按O键添加【Roto5】节点，绘制两个遮罩并根据人物运动情况设置动画关键帧，如图8-2-19所示。

三维跟踪。新建一个【CameraTracker1】三维跟踪节点，mask端将其连接到【Roto5】节点的输出端，按1键将其连接到【Viewer1】节点。进入【CameraTracker1】节点的属性参数面板，单击Settings（设置）选项卡，Number of Features（特征点的数量）数值增加到500。勾选Preview Features（预览功能），显示场景中的跟踪点。单击CameraTracker（摄影机跟踪）选项卡，Input（输入）组，Mask选择Mask Alpha，最后单击Track（跟踪）按钮，开始跟踪解算，完成效果如图8-2-20所示。

图 8-2-19　排除要跟踪的区域

图 8-2-20　跟踪完成效果

6 优化解算数据。跟踪完成后，单击Solve（解算），计算出拍摄序列时的相机路径。此时Error（错误率）解算数值为0.54，切换到AutoTracks（自动跟踪）选项卡，单击Delete Unsolved（删除未解决），**删除视口中解算失败的黄色解算点**，在弹出的对话框中单击Yes按钮。

如果要提高跟踪精准度，可以尝试调整Max Track Error（最大跟踪错误率）的数值到2.5或者更低，然后单击Delete Rejected（删除质量太差），将平均误差值高于2.5的数值全部进行删除，**删除视口中解算错误率的红色解算点**，在弹出的对话框中单击Yes按钮。Refinement（精练）组，勾选Focal Length（焦距）、Position（位置）和Rotation（旋转），然后单击Refine Solve（优化求解）。可以看到面板左上角的solve Error（错误率）降低到了0.5（数值为0.5～1都算合格，越接近0.5越好），如图8-2-21所示。

　　回到CameraTracker（摄影机跟踪）选项卡，在Export（输出）组，首先取消勾选Link output（连接输出），断开表达式连接。弹出菜单中选择Camera，创建带路径的【Camera1】摄影机节点。在视口中框选"封门帖"附近的绿色跟踪点，单击鼠标右键，在弹出的菜单中选择create（创建）＞card（卡片），创建一个卡片节点，如图8-2-22所示。

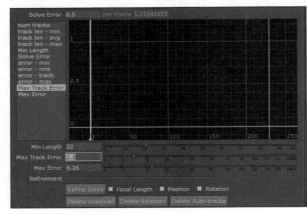

图 8-2-21　优化解算数据

图 8-2-22　创建三维卡片

　　7 投射图像到3D对象。激活【Card1】节点的属性面板，将rotate x、y、z的数值都调节为0，使卡片面朝摄影机，如图8-2-23所示。创建【Scene1】场景节点和【ScanlineRender1】扫描线渲染器，连接方式如图8-2-24所示。创建一个【Project3D1】三维投射节点，输出端口连接到【Scene1】场景节点上；【Project3D】节点的无名端口连接到【Card1】节点的输出端口；【Project3D】节点的cam端口需要连接到【Camera1】节点上。

图 8-2-23　使三维场景中的卡片面朝摄影机

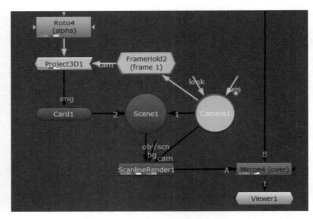

图 8-2-24　三维投射节点组

　　8 冻结摄影机。在【Project3D】节点和【Camera1】节点之间的连线上创建【FrameHold2】帧冻结节点，first frame（第一帧）数值调节为1，将摄影机的位置和角度冻结到第1帧。

　　将贴片合成到主线上。添加【Merge4】节点，A端口连接【ScanlineRender1】扫描线渲染器节点的输出端口，B端口连接到【Dot1】节点上，将带动画的贴片覆盖到序列上。为了节点树的美观，可以在【Dot1】节点和【Merge4】节点的连线上创建【Dot2】节点。最后，为了测试跟踪的性质可以尝试在【ScanlineRender1】节点的下方添加一个【Grade1】调色节点。

8.3　像素偏移

这个案例介绍如何使用像素偏移法，搭配图层混合模式，去除演员头戴假发、粘贴胡须时所产生的纱边问题。掌握使用Beauty Box插件对演员皮肤的褶皱进行平滑和修饰。

8.3.1　去除纱边 / 头套

1 三角形贴片法。首先导入本节的素材文件然后进行项目设置，如图8-3-1所示。选择【Read1】节点在其下方创建一个【Dot1】连接点，按T键添加【Transform1】变换节点，将输入端连接给【Dot1】连接点。添加一个【Merge1】节点，A端口连接【Transform1】节点的输出端口，B端口连接【Dot1】连接点。添加【Roto1】节点，输出端口连接到【Merge1】节点的mask端口上，如图8-3-2所示。

图 8-3-1　项目设置从第 1 帧开始

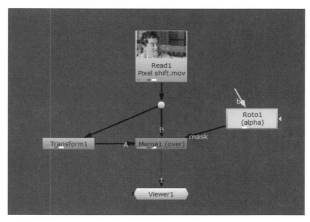

图 8-3-2　三角形贴片法

2 创建贴片。在男演员头套的边缘（需要处理纱边的区域），使用Bezier工具绘制遮罩，并添加羽化效果，如图8-3-3所示。处理纱边通常使用相邻的区域进行修补替换。进入【Transform1】节点的属性参数面板，观察视图窗口，使用"鼠标滚轮"微调translate的x末尾数值，最终数值调节为-22，也就是将画面沿水平方向向左移动22个像素。

像素位移。将translate（变换）的y数值调节为57，使用纹理偏移时完全是凭工作经验和个人感觉（此时修补的效果并不完美），完成效果如图8-3-4所示。最后，按照惯例在【Roto1】节点下方添加一个【Blur1】模糊节点，size（大小）调节为5，羽化贴片的边缘，防止【Roto1】节点抖动。

图 8-3-3　需要处理纱边的区域

图 8-3-4　纹理偏移区域整体效果并不完美

3 2.5D追踪。演员移动或者转头时，会出现穿帮问题。启动mocha，按Ctrl+N键（新建项），单击"选择"导入本章节的素材，可以看到默认的帧范围为第0～76帧。而Nuke的初始帧为第1帧，因此将"帧偏移"更改为1。最后检查帧速率是否与Nuke的帧速率相同，如图8-3-5所示。在mocha中按Z键，以鼠标指针为中心放大画面。使用 （"创建X-样条线层"工具）绘制Roto（创建遮罩），如图8-3-6所示。

图 8-3-5　初始帧和帧速率要保持一致　　　　　　　　　图 8-3-6　绘制跟踪区域

4 mocha跟踪。进入跟踪面板，首先激活"透视"，其次单击"向前跟踪"。等待mocha跟踪结束后，单击"输出跟踪数据"，在弹出的对话框中选择"Nuke 7 Tracker（*.nk）"，最后单击"复制到剪贴板"，复制跟踪数据，如图8-3-7所示。回到Nuke，在节点操作区按Ctrl+V键，将Mocha导出的跟踪数据"Tracker_Layer_1"粘贴到Nuke中。

匹配跟踪数据。选择【Tracker_Layer_1】节点，将其放置到【Roto1】节点和【Merge1】节点之间的连线上。在属性参数面板中，Tracker（跟踪）选项卡将4个跟踪点依次勾选T（位移）、R（旋转）、S（缩放），进入Transform（变换）选项卡选择match-move（匹配运动），最后单击set to current frame（设置为当前帧），如图8-3-8所示。

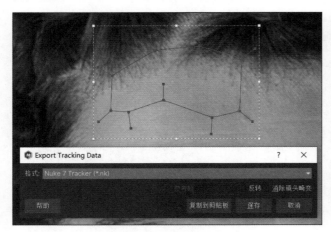
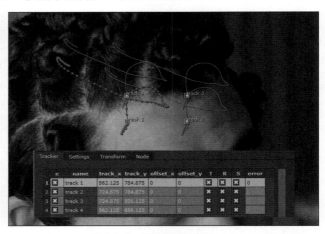

图 8-3-7　导出跟踪数据　　　　　　　　　　　　　　图 8-3-8　匹配跟踪数据

5 最小值。观察视口可以看到，此时修补的效果并不完美，并且演员头部的发根细节被遮盖住了。因此将【Merge1】节点的叠加模式更改为**min（最小值）**，使用图像A和图像B两者RBG最小值合成一个新的画面，保留画面中颜色最深的部分，即保留发根细节。

平均值。添加【Transform2】节点和【Merge2】节点，连接方式和之前一样，如图8-3-9所示。进入【Merge2】节点的属性参数面板，将叠加模式更改为**average（平均值）**，获取图像A和图像B的平均值，结果比原始图像暗，获取画面的平均

值。进入【Transform2】节点的属性参数面板，观察视口调节贴片位置，将translate的x数值调节为-46，translate的y数值调节为-44（凭感觉和工作经验，通常需要反复测试）。最后需要在【Merge1】节点和【Transform2】节点之间的连线上添加【Blur2】模糊节点，模糊大小调节为5，模糊使用平均值获取的图像。

6 最大值。添加【Transform3】节点和【Merge3】节点，连接方式和之前一样，如图8-3-10所示。进入【Merge3】节点的属性面板，将叠加模式更改为max（最大值），**获取图像A和图像B的最大值，图像越亮叠加后显示就会越靠前，保留画面中颜色较亮的部分**。进入【Transform3】节点的属性面板，观察视口调节贴片位置，将translate的x数值调节为-8，translate的y数值调节为28。

叠加3个【Merge3】节点之后的贴片，如果与原图像的边缘没有很好的融合，可以在【Tracker_Layer_1】节点和【Merge3】节点之间添加一个【EdgeBlur1】边缘模糊节点，size（模糊）大小调节为30（较大的羽化值可以让边缘的过渡更加自然），这样一个标准的"图层混合"节点组就完成了。在行业制作规范中，整个头套的边缘需要添加多个"图层融合"节点组，一小块一小块地拼接起来。技术难点在于使用【Transform】节点进行像素偏移时，贴片的位移数值需要花费时间进行反复测试。

图 8-3-9 使用图层混合获取叠加效果

图 8-3-10 最小值 / 平均值 / 最大值

8.3.2 磨皮插件

1 Beauty Box。保存工程文件并关闭Nuke，在本节的工程目录中找到Beauty Box插件安装包并安装插件。Beauty Box是一款优秀的人像磨皮润肤美容美颜视频插件。该插件计算画面快速，可实时渲染（特定GPU），还提供了大量预设，可供选择使用。Beauty Box 插件可自动识别肤色并创建遮罩，只在皮肤区域内使用"平滑效果过滤器"，且让它分析视频，设置平滑选项，并让插件渲染，使皮肤修饰美白变得非常容易。

工作中通常使用该插件对演员进行美颜。例如，修补一些年纪较大的演员脸上的皱纹，使演员在屏幕上看起来更年轻。选择【Merge3】节点在其下方创建一个【Dot2】连接点，创建一个【Beauty Box1】节点，创建【Merge4】节点，创建【Roto2】节点，节点连接方式如图8-3-11所示。使用【Roto2】绘制创建遮罩，如图8-3-12所示。

2 应用磨皮。此时插件并没有发挥作用。进入【Beauty Box1】节点的属性面板，单击Analyze Frame（分析帧）开始计算，可以看到遮罩区域的皱纹被很好地进行了平滑，如图8-3-13所示。选择【Roto2】节点在下方添加【Blur3】节点，size（模糊）大小调节为5，羽化贴片的边缘。

最后，和之前一样演员移动或者转头时，会出现穿帮问题。需要使用mocha进行跟踪，获取贴片的位置信息，如何跟踪这里就不重复赘述了，如图8-3-14所示。

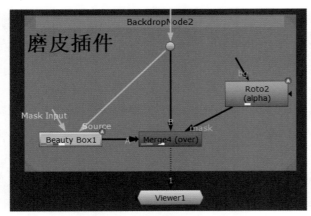

图 8-3-11　磨皮插件节点树

图 8-3-12　选择需要美化磨皮的区域

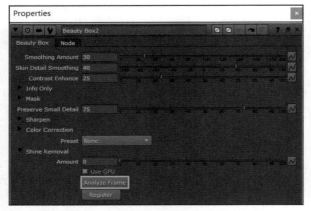

图 8-3-13　插件设置

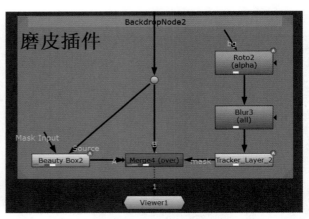

图 8-3-14　磨皮插件所使用的节点树

本小节读书笔记

第 9 章
综合案例

9.1　变形金刚

9.2　合成综合案例

9.1 变形金刚

本节中通过变形金刚案例，介绍Nuke中二维合成和三维合成中的一些高阶技巧。但限于篇幅原因，对案例流程进行了优化，只对核心技术要点进行阐述。

9.1.1 特殊通道合成技巧

1 项目设置。首先加载本节的素材文件，然后进行项目设置，如图9-1-1所示。选择【Read1】节点其下方添加一个【LayerContactSheet1】通道阵列节点，查看【Read1】节点中所包含的通道，如图9-1-2所示。

图 9-1-1　项目设置

图 9-1-2　查看【Read1】节点所包含的通道

2 入射角度层。添加【Shuffle1】节点提取【Read1】节点中的通道，在左侧Input Layer（输入层），将默认的rgba更改为incidence（入射角度）（该图层可以查看maya场景中的面是否注视摄影机，与摄影机垂直的面呈白色，与摄影机呈一定夹角的面呈灰色）。按G键添加【Grade1】调色节点，将lift的数值降低为-0.1，将gamma的数值降低为0.5，增强画面的层次感觉，如图9-1-3、图9-1-4所示。

图 9-1-3　提取入射角度层作为调色蒙版

图 9-1-4　使用的节点树

3 根据面的角度更改颜色。添加【HueShift1】色相偏移节点，将mask端口连接到【Grade1】节点的输出端口，限制调色区域的范围和色调强度。将hue rotation（色相旋转）的数值调节为-10，brightness（亮度）的数值调节为1.1，为模型添加一个偏暖的色调。第35帧将mix（混合度）的数值调节为0，单击鼠标右键，在弹出的菜单中选择Set Key（设置关键帧），指针拖动到第75帧，将mix的数值调节为1，添加一个过渡效果，如图9-1-5所示。完成效果如图9-1-6所示。

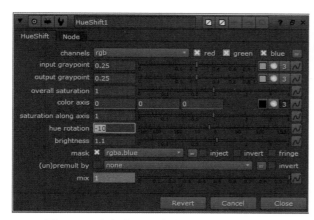

图 9-1-5 色相偏移节点参数 /mix 设置关键帧

图 9-1-6 使用入射角度层叠加暖色调

4 叠加灯光层。添加【Shuffle2】节点提取【Read1】节点中的lighting（灯光层），即材质表面受灯光影响的通道层，在左侧Input Layer（输入层），将默认的rgba更改为lighting。下一步，使用【Merge1】节点将"灯光层"叠加到节点树的"主线"上。

叠加高光层。创建【Merge2】节点，B端口连接到【Dot4】节点的输出端。添加【Shuffle3】节点，提取【Read1】节点中的specular（高光层），在左侧Input Layer（输入层），将默认的rgba更改为specular即可。为高光区域添加锈迹或脏点细节，创建一个【Noise1】噪波节点，x/y的size（噪波频率）数值降低为2，生成更多的噪点。添加【Merge3】节点使用multiply（乘）法，将噪波效果添加到高光层上。最后，【Merge2】节点的A端口连接到【Merge2】节点的输出端，将图层的叠加模式更改为plus（加法），如图9-1-7、图9-1-8所示。

图 9-1-7 叠加灯光和高光层

图 9-1-8 添加灯光和高光层中的视口效果

5 更逼真的反射效果。相关操作如图9-1-9、图9-1-10所示。添加【Shuffle4】节点提取【Read1】节点中的reflection（反射层）。添加【Merge4】节点，将反射层叠加到合成的主线。为了给反射层添加更多的随机效果，添加【Shuffle5】节点再次提取【Read1】节点中的incidence（入射角度）层。添加【Invert1】通道反转节点，将channels更改为rgb，为画面添加反向效果，但不影响alpha通道。继续添加【Premult1】节点获得rgb通道乘以alpha通道后的结果。

为什么使用预除？此时rgb画面中的图像边缘会出现多余的白色描边，要解决这个问题需要在【Read5】节点的下方添加一个【Unpremult1】预除节点，**为了使颜色校正更加准确，首先将Unpremult节点连接到图像，以将图像转换为未预乘图像，然后应用颜色校正，最后添加一个【Premult】节点以将图像返回到其原始的预乘状态。通常使用预除节点修正黑色背景下的alpha通道错误问题。**添加【Merge5】节点，运算模式更改为multiply（乘），限制反射层的影响范围。

图 9-1-9　默认的反射层

图 9-1-10　查看【Read1】节点所包含的通道

6 添加车灯层和背景。添加【Shuffle6】节点提取【Read1】节点中的eye_lights（眼睛和车灯层），添加【Glow1】辉光节点为场景灯光添加发光效果。最后添加【Merge6】节点将"车灯层"叠加到合成的主线上，如图9-1-11所示。

选择【Read2】节点，在其下方添加一个【Retime1】重设时间节点，Output range（输出范围）更改为1～144帧，将播放速度提高4.43倍，勾选reverse（反转），倒放序列帧，shutter（快门）的数值降低为0，禁止帧融合效果，如图9-1-12所示。

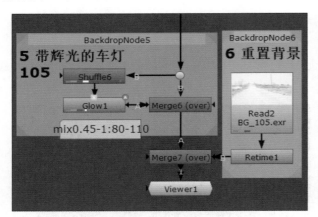

图 9-1-11　叠加车灯和背景

图 9-1-12　加速、倒放序列禁止帧融合

7 添加地面阴影。将shadow阴影层的alpha通道叠加到合成的alpha通道中，添加【Merge8】节点，A channels选择shadow层，B channels选择alpha，output（输出通道）选择输出alpha通道，如图9-1-13所示。

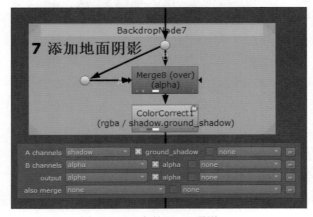

图 9-1-13　合并 alpha 通道

图 9-1-14　控制阴影的颜色

更改阴影颜色，继续添加【ColorCorrect1】节点，单击Ranges范围选项卡，mask（遮罩）选择shadow.ground_shadow，channels（通道）更改为rgba，然后调节gain的数值或者按Ctrl键吸取地面的颜色，如图9-1-14所示。

8 叠加AO层。将指针拖动到第120帧，添加【Shuffle7】节点提取AO_tight层，该图层作为蒙版用于调节模型暗部区域的颜色（例如，将阴影区域调节为冷色调），如图9-1-15所示。添加【ColorCorrect2】节点，mask端口连接到【Shuffle7】节点的输出端，单击Ranges范围选项卡，mask（遮罩）选择rgba、red，勾选invert（反转），最后调节gain的数值或者添加颜色。

添加【Shuffle8】节点提取AO_wide层，该图层作为蒙版用于调节模型整体的明暗和色调（例如，将整体色调节为暖色调），添加【ColorCorrect3】节点，和之前一样添加"反向遮罩"，进行调色，如图9-1-16所示。

图 9-1-15　两个 AO 层都是作为遮罩进行调色使用

图 9-1-16　调节 gain 的数值或者吸取场景颜色

9 修补阴影的alpha通道。将指针拖动回第1帧，按A键进入alpha通道，可以看到车身左侧的阴影与右侧不一致有一些缺失，需要在alpha通道中将这些缺少的alpha通道修补上。

在【Shuffle8】节点的下方添加【Invert2】反向节点，反转RGB通道的黑白关系。添加【Merge9】节点，A channels选择rgb，B channels选择alpha，output（输出通道）选择alpha通道，也就是将"A端口的rgb画面"加在"B端口的alpha通道"中，最后仅输出alpha通道信息即可，如图9-1-17、图9-1-18所示。

图 9-1-17　两个 AO 层都是作为遮罩进行调色使用

图 9-1-18　调节 gain 的数值或者吸取场景颜色

10 使用世界坐标。选择【Merge9】节点在其下方添加【Dot9】连接点，然后添加【Shuffle8】节点提取point（世界坐标）层，按Ctrl键在视口中提取一个点，视口信息栏显示的数值为11712、898、-79.6，意味着该图层实际上是记录该点在

maya软件中原始三维空间的x、y、z坐标的位置，如图9-1-19所示。

　　模拟深度层。在【Shuffle9】节点下方添加【Grade2】节点，在视口中按G键进入绿色通道，依次单击blackpiont（黑场）和whitepiont（白场）后面的4将数值切换为多值显示模式，然后将blackpiont的绿通道数值调节为1200，将whitepiont的绿通道数值调节为600，使卡车呈现一个明显的上下渐变效果，如图9-1-20所示。

图 9-1-19　世界坐标层的 x、y、z 数据

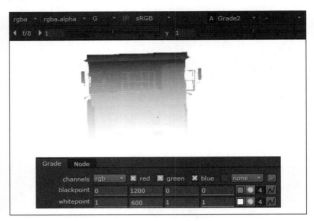

图 9-1-20　分出层次（当前视口处于绿色通道）

　　11 使用深度通道。添加【Grade3】节点进行调色，输入端口连接【Dot9】节点，mask端口连接【Grade2】节点的输出端口，将深度通道作为调色蒙版使用，如图9-1-21所示。将指针拖动到第30帧，调节数值，如图9-1-22所示。

　　在blackpoint、gain、offset和gamma的数值上单击鼠标右键，在弹出的菜单中选择Set Key（设置关键帧），将指针拖动到第60帧，调节这些数值回到默认初始值。最后，在【Grade3】节点下方添加一个【Premult2】节点，使调色区域仅影响卡车。

图 9-1-21　使用深度通道进行调色

图 9-1-22　30 帧调色后卡车与场景融为一体

　　12 运动矢量通道。下面为画面添加一些运动模糊效果，选择【Grade3】节点在其下方添加【Dot10】连接点，然后添加【Shuffle10】节点提取motion_vector（运动矢量）通道，按Ctrl键在视口中红色区域提取一个红色的点，视口信息栏显示的数值为（22，-21.79，-0.0），没有蓝色通道信息。**意味着该图层实际记录的是场景中每个点的运动信息，左右移动使用红色进行标识，上下移动使用绿色进行标识，侧方位移动使用黄色进行标识**，如图9-1-23所示。

　　复制到motion层。添加【Merge10】节点，A端口连接到【Shuffle10】节点，B端口连接到【Dot10】连接点，进入【Merge10】节点的属性面板，B channels选择other layers > motion，output（输出通道）选择仅输出motion，如

图9-1-24所示。

图 9-1-23　运动矢量通道　　　　　　　　　　图 9-1-24　创建供矢量模糊使用的 motion 层

13 矢量模糊。在【Merge10】节点下方添加一个【VectorBlur】矢量模糊节点，**该节点通过将每个像素模糊成一条直线来生成运动模糊，使用运动矢量通道（u和v通道）的值来确定模糊的方向。**无名端口用于接收添加模糊效果的图像序列，将其连接到【Merge10】节点的输出端。进入节点的属性参数面板，uv channels更改为motion，使用运动矢量层进行模糊。motion amount（运动量）设置u通道和v通道相乘的值，也就是模糊的大小，数值调节为2。如图9-1-25、图9-1-26所示。

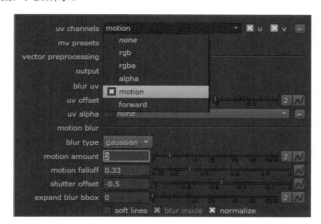

图 9-1-25　模糊的大小实际取决于像素点的偏移速度　　图 9-1-26　观察视口可以看到手臂和轮胎获得了模糊效果

14 边缘模糊。motion层本身没有alpha通道，因此选择【Shuffle10】节点在其下方添加一个【Expression1】（颜色表达式）节点，alpha通道区写入表达式r！=0||g！=0，即将序列的中"红色通道"和"绿色通道"提取并转换为alpha通道使用，如图9-1-27所示。然后在其下方添加【Blur1】节点，size数值调节为6.5，为alpha通道的边缘添加6.5个像素的模糊效果。

更好的边缘模糊。为了获取更好的alpha通道边缘模糊效果，添加新的节点限制【Blur1】节点的模糊范围。选择【Expression1】节点在其下方添加【Blur2】模糊节点，size数值调节为2。继续添加一个【EdgeDetect1】边缘检测节点，检测获取alpha通道的边缘，最后将输出端口连接到【Blur1】节点的mask端口，如图9-1-28所示。最后，保存工程文件并命名为"Lesson9_Transformers_jianghouzhi_V1.nk"。

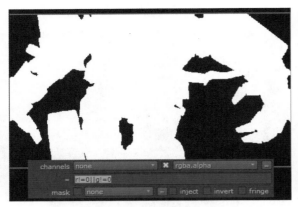

图 9-1-27　使用表达式获取新的 alpha 通道

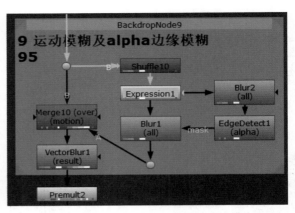

图 9-1-28　更好的 alpha 通道边缘模糊

9.1.2　构建复杂三维场景

1 创建背景板。将指针拖回第1帧，创建一个【Sphere1】球体节点，img（图像）输入端口向上连接到【Retime1】节点的输出端。进入节点的属性参数面板，将uniform scale（统一比例）的数值调节为25000，如图9-1-29所示。

加载投影摄影机。下一步，需要获得【Read2】节点拍摄时候的摄影机"运动信息"，这里选择加载一个跟踪完成【CameraTracker1】节点。在本节的Camera文件夹中选择"CameraTracker1文本"，将其直接拖动到Nuke的节点操作区，最后创建一个【Project3D1】节点，通过相机将输入图像正确投影到球体节点上，如图9-1-30所示。

图 9-1-29　选择球体为了让背景板呈现一定的弧度

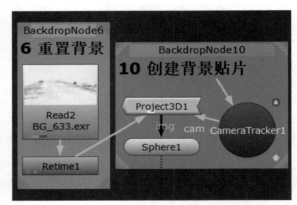

图 9-1-30　将序列投射到球体上，此时的摄影机为投射摄影机

2 构建三维场景。创建构成Nuke三维场景所必须使用的3个3D节点，连接方式如图9-1-31所示。最后要将【Scanline

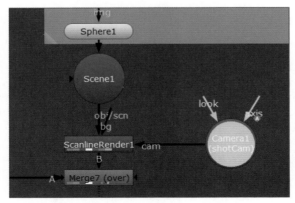

图 9-1-31　场景、扫描线渲染器和渲染摄影机

图 9-1-32　加载 maya 摄影机

【Render1】节点的输出端口连接到【Merge7】节点的B输入端口。

渲染摄影机。为了使变形后的机器人看起来更高大威猛，前期在maya中创建了一个仰镜头的摄影机，这里需要将其添加到渲染摄影机。进入【Camera1】节点的属性参数面板，勾选read_from_file（**从文件中读取包含标准摄像机的.fbx场景文件**），file路径选择加载工程文件Camera文件夹中的"MayaCamera.fbx"文件，如图9-1-32所示。

3 复制背景通道。导入背景的alpha通道素材，按K键添加【Copy1】节点，A端口连接【Read3】节点的输出端口，B端口连接【Retime1】节点的输出端口，将alpha通道复制到背景板上，最后添加一个【Premult3】预乘节点，如图9-1-33、图9-1-34所示。

图 9-1-33　复制通道所使用的节点树

图 9-1-34　复制 alpha 通道后的视口效果

4 三维球天背景。【Read4】节点载入的是一张拼接好的"天空贴图"，再次创建一个【Sphere2】球体节点，img（图像）输入端口连接到【Read4】节点的输出端口，输出端口连接到【Scene1】场景节点上，如图9-1-35所示。

进入【Sphere2】球体节点的属性参数面板，将uniform scale（统一比例）的数值调节为100000。观察视口，将translate y的数值调节为-30000，rotate y的数值调节为-53，调整贴图在球体上的UV坐标，如图9-1-36所示。

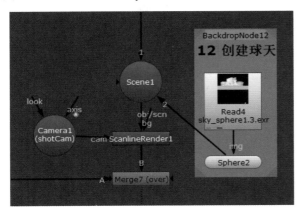

图 9-1-35　创建背景球天

图 9-1-36　调整贴图的 UV 坐标

5 创建背景边缘范围。选择【ScanlineRender1】节点，按1键将其连接到【Viewer1】节点，可以看到更换背景天空之后，灌木边缘的颜色与背景球天的颜色出现了色度不匹配的问题，因此找到【Copy1】节点在其下方创建【Dot12】连接点，再次添加一个【EdgeDetect2】边缘检测节点，检测获取当前图像alpha通道的边缘（这里需要按A键进入alpha通道进行查看）。

创建一个【Merge11】节点，A输入端口连接到【Dot12】连接点的输出端口，B输入端口连接到【EdgeDetect2】节点的输出端口，叠加模式更改为form（**B-A，从图像B范围中减去图像A**），通过减法运算模式获取需要调色的背景边缘。最

后创建一个【Blur3】模糊节点，size数值调节为6.5。

边缘调色。创建【ColorCorrect4】节点，输入端口连接到【Dot12】连接点的输出端口，mask端口连接到【Blur3】模糊节点的输出端口，激活gain（增益）后面的"吸管"工具，吸取灌木附近背景天空的颜色，数值大约为（0.35，0.47，0.72，1），使前景颜色和背景颜色相匹配如图9-1-37、图9-1-38所示。

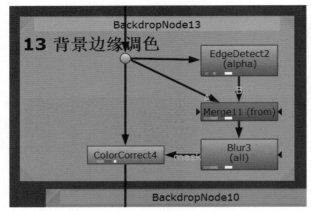

图 9-1-37　背景边缘调色所用的节点树　　　　　图 9-1-38　创建的 alpha 通道边缘并匹配颜色

6 二维贴片。首先选择【Premult3】节点和【Project3D1】节点之间的连接线创建【Dot13】连接点，使用【Frame-Hold1】节点将画面冻结到第140帧处，按1键连接到【Viewer1】节点。添加一个【Crop1】节点，裁剪画面，仅保留电线杆的区域。添加【Roto1】节点绘制电线杆（合理使用减法删除不需要的图形），如图9-1-39所示。

绘制完成后，添加【FilterErode1】缩边节点，收缩alpha通道的边缘。将size（大小）数值调节为1.8。最后添加一个【Premult3】节点，节点树如图9-1-40所示。

图 9-1-39　使用表达式获取新的 alpha 通道　　　　　图 9-1-40　alpha 通道边缘模糊

7 三维卡片。获取电线杆的二维贴片后，选择【Premult4】节点在其下方添加【Card1】节点，将二维图像转换为三维卡片。在节点属性参数面板中将卡片进行放大，uniform scale（统一比例）的数值调节为5000。【Card1】节点的下方添加一个【TransformGeo1】三维的变换节点，其输出端口连接到【Scene1】节点，如图9-1-41所示。

选择【ScanlineRender1】节点按1键，将指针拖动到101帧处，观看"2D视图"，将translate的数值调节为（-1800，-760，50），调整卡片在三维空间中的位置。没有参照物的电线杆是无法产生空间感的，因此添加了第二个【Transform-Geo1】节点，无名端口连接到【Card1】节点，输出端口也连接到【Scene1】节点。在属性参数面板中，将translate的数值调节为（0，-760，50），创建第二个电线杆。将指针拖动到101帧，可以看到视口中还残留着半截电线杆，说明是alpha通

道出现了问题，如图9-1-42所示。

图 9-1-41　二维图片转换为三维卡片

图 9-1-42　101 帧时候的效果场景有 3 根电线杆

8 修补alpha通道。在【ColorCorrect4】节点的下方添加【Roto2】节点，如图9-1-43所示，选择【Premult3】节点按1键连接到【Viewer1】节点。绘制一个"矩形遮罩"并根据电线杆的移动情况，在第93～113帧设置动画关键帧。最后进入shape（图像）选项卡，将color调节为黑色，如图9-1-44所示。

图 9-1-43　修补 alpha 通道删除多余的电线杆

图 9-1-44　根据电线杆的移动情况添加位移关键帧

9 卡车尾气的处理。在【Read5】节点载入卡车的尾气素材，按Ctrl键拾取图像最亮区域的一个点，可以看到该点的色彩范围数值超过了1。因此添加了【Grade4】节点，将gain的数值降低为0.6，限制图像的最大亮度值，如图9-1-45、图9-1-46所示。

图 9-1-45　修改尾气的颜色区间和不透明度

图 9-1-46　限制素材的最大亮度值

继续添加一个【Multiply1】乘节点。第60帧的时候将value（价值）的数值调节为0.7，第61帧将value（价值）的数值调节为0，即第61帧素材消失。最后添加【Merge12】节点，将卡车尾气叠加到合成主线上。

10 处理前景沙尘。【Read6】节点载入的是前一辆车所扬起的沙尘，添加【Merge13】节点，A端口连接到【Read6】节点的输出端口，B端口连接到【Merge12】节点的输出端口。创建一个【Noise2】噪波节点，x/ysize控制噪波的频率，将数值调节为100，z产生随时间变化的噪波，第20帧数值设置为0，第61帧数值设置为5即可。

继续添加一个【Blur5】模糊节点，第30帧设置size（大小）数值为0，第80帧将数值增大为8。添加【Merge14】节点，叠加模式更改为multiply（乘），将来噪波效果叠加到沙尘素材上，如图9-1-47、图9-1-48所示。

图 9-1-47　【Grade5】用于对沙尘的素材进行调色，可以不加　　　图 9-1-48　优化沙尘素材使其看起来更加真实

11 限制噪波范围。创建【Shuffle11】节点，B输入端口连接到【Premult2】节点上，进入节点的属性参数面板，将当前alpha通道的信息复制到rgb通道。下一步，添加【Invert3】反向节点，将所有通道进行反转处理，最后将输出端口连接到【Noise2】节点的mask端口，限制噪波节点的影响范围，如图9-1-49、图9-1-50所示。

图 9-1-49　使烟雾无法影响卡车　　　　　　　　　　图 9-1-50　此时【Merge13】节点在视口中的效果

12 添加镜头畸变。【Read7】节点载入的是相同的机位所拍摄的网格，如图9-1-51所示。在其下方添加一个【LensDistortion1】镜头失真节点，在Analysis（分析）选项卡，Grid Detect（网格检测）下单击Detect（检测），自动估计给定图像中的镜头失真。下一步，单击Solve（解算），使用检测到的网格移除镜头中的畸变影响。

选择【LensDistortion1】节点，按Alt+K键进行关联复制，将复制出的节点放置到【Premult2】节点和【Merge12】节点

的连线上，为后期制作的三维模型匹配镜头畸变效果，如图9-1-52所示。

图 9-1-51 网格素材 / 解算后的效果

图 9-1-52 为三维模型添加镜头畸变细节使用节点树

13 提取合并通道。选择【Merge7】节点在其下方添加【Transform1】节点，Scale（缩放）数值调节为1.005。添加【Shuffle12】节点，将当前画面的绿色通道信息复制到red、green、blue和alpha通道中，如图9-1-53所示。

添加【Shuffle13】节点，B端口连接到【Transform1】节点的输出端口，A端口连接到【Shuffle12】节点的输出端口，更改两端连线将A端口的绿色通道重新复制到当前画面中，如图9-1-54所示。

图 9-1-53 【Shuffle12】节点提取绿色通道信息

图 9-1-54 【Shuffle13】节点合并新的绿色通道

14 色彩偏移风格。在【Shuffle12】节点和【Shuffle13】节点之间，添加【Transform2】节点，第55帧translate的数值调节为-2，第65帧translate x的数值调节回0，最后将时间线的指针调节到第20帧处查看色彩偏移效果，如图9-1-55所示。

添加相机抖动。【Shuffle13】节点的下方添加一个【CameraShake3_1】相机抖动节点，**该节点使用振幅、旋转、缩放等随机变化将模拟的相机抖动添加到序列中。**可以尝试在第61～108帧为amplitude（波幅）、rotation（旋转）和scaling（缩放）数值设置关键帧，如图9-1-56所示。

15 风格化调色。最后需要对镜头添加一些风格化的滤镜。添加【ColorLookup】颜色查找节点，调节主曲线降低图像的亮部区域颜色，提亮暗部区域的颜色，如图9-1-57、图9-1-58所示。

图 9-1-55　第 20 帧处查看卡车边缘的红绿颜色分离

图 9-1-56　将序列投射到球体上此时的摄影机为投射摄影机

图 9-1-57　节点树

图 9-1-58　降低画面的对比度

16 最终调整。添加【Grain2_1】颗粒节点，调节Size（大小）、Irregularity（不规则）和Intensity（强度）数值，将一些颗粒添加到图像上，使合成看起来更加真实，如图9-1-59所示。

添加【Reformat1】节点，裁剪超出项目设置（1920×1080）的区域。继续添加【Write1】写出节点，将第144帧的序列渲染成视频文件，最终效果如图9-1-60所示。最后，保存工程文件并命名为"Lesson9_Transformers_jianghouzhi_V2.nk"。

图 9-1-59　匹配噪点颗粒

图 9-1-60　变形金刚最终效果

9.2 合成综合案例

本书的最后一个案例中，将各个章节所涉及的知识点进行了总结，归纳成了一个较长的综合案例。在这个总共906帧的序列中，总共分为7个模块：0～160帧为人物填充颜色、添加描边和更换背景；230～370帧为绿屏抠像模块；430～445帧是2D跟踪模块；470～520帧是3D跟踪模块；670～720帧是擦除模块；800～905帧是3D合成模块；最后880～905帧为画面添加遮幅效果。

9.2.1 填充颜色添加描边和更换背景

1 渲染图像序列。启用本节project文件夹下的工程初始文件"Losson9_Comprehensive case_jianghouzhi_V1"，如图9-2-1、图9-2-2所示。该项目序列帧数较长，因为推荐自己拍摄仿制的时候，首先添加【Write1】写出节点将拍摄的视频文件渲染成tga或者jpg序列，然后将"序列文件"重新导入Nuke开始项目制作（这里感谢高哲提供的素材）。

图 9-2-1　注意请将素材都放置到 footage 文件夹

图 9-2-2　自拍素材建议时间控制在 1000 帧内

2 设置帧范围。将指针拖动到160帧，按O键设置预览区间的出点，时间轴上的"帧范围"下拉菜单设置为In/Out，使我们更好地将注意力集中到这段区间。当需要设置新的区间时，时间轴上单击 ▣ （取消播放区间）按钮，然后在时间轴上设定新工作区间，如图9-2-3所示。

画面降噪。添加【Reduce Noise v4_1】降噪插件，但是该插件会自动为序列添加一个纯白色的alpha通道，因此继续添加一个【Shuffle1】节点并启用"全白"按钮，移除了当前画面的alpha通道，如图9-2-4所示。

图 9-2-3　设定工作区间 / 浏览区间

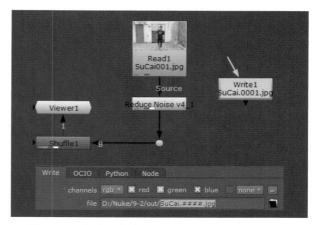

图 9-2-4　渲染图像序列 / 添加降噪 / 移除 alpha 通道

3 绘制Roto。第75帧模特打了一个响指，在【Shuffle1】节点下方添加【Roto1】节点，在75～159帧使用B-Spline工具，采用分区域的方式绘制动态遮罩，绘制的遮罩要确保合成到人物时边缘不闪烁、不抖动，如图9-2-5所示。绘制完成，进入Lifetime（生存时间）选项卡，frame range（帧范围）中设置Roto的持续时间，如图9-2-6所示。最后，在【Roto1】节点的下方添加一个【Premult1】预乘节点，启用alpha通道，清除背景图像。

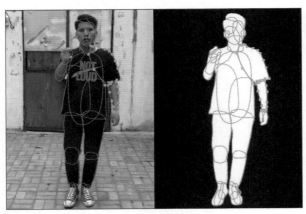
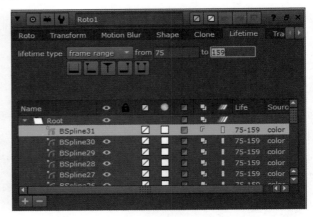

图 9-2-5　手动分区域绘制 Roto　　　　　图 9-2-6　使用 minus（减法）删减部分 Roto

4 填充颜色。创建一个【Constant1】色块节点，将color设置为一个偏蓝的颜色，添加【Copy1】通道复制节点，将A端口的alpha通道复制到B端口的蓝色画面上。添加【Premult2】节点，使用alpha通道的蒙版限制图像显示区域。

为人物填充半透明的颜色。创建【Merge1】节点将"蓝色的色块"叠加到人物主体上，指针拖动到第75帧，将mix（混合度）的数值降低为0.15，单击鼠标右键，在弹出的菜单中选择Set Key（设置关键帧）。指针拖动到第75帧，将mix（混合度）的数值降低为0，隐蔽蓝色填充效果，如图9-2-7、图9-2-8所示。

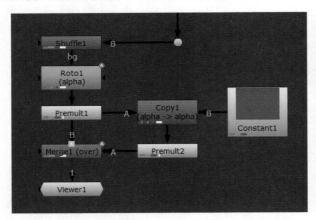

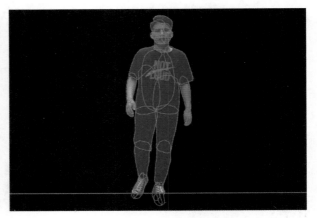

图 9-2-7　填充蓝色，【Merge1】中控制不透明度　　　　　图 9-2-8　当前视口中的效果

5 人物白色描边。添加【Dilate1】扩张节点，输入端口连接到【Premult1】节点上，channels（通道）更改为alpha，使该节点仅影响画面的alpha通道。size（大小）控制通道内的像素大小，将数值调节为4（或者2），将alpha通道的遮罩扩展4个像素。在视图窗口按A键进入alpha通道，添加【Merge2】节点将"叠加模式"更改为difference（差异），**计算出A与B图像重叠处像素的差异**，获取白色的人物描边效果，如图9-2-9所示。

复制通道，添加【Shuffle2】节点，将alpha通道中的像素复制到RGB通道。添加【Merge3】节点将"白色的边缘"合并到人物上。将指针拖动到第75帧，mix（混合度）的数值1处单击鼠标右键，在弹出的菜单中选择Set Key（设置关键帧）。将指针拖动到第160帧,mix（混合度）的数值降低0，隐蔽白色描边效果，如图9-2-10所示。

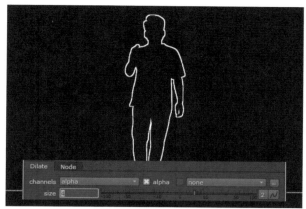

图 9-2-9 扩张和差异计算出 alpha 通道的边缘

图 9-2-10 填充颜色和白色描边

6 背景画面的显示切换。添加【Merge4】节点,A端口连接【Merge3】的输出端口,B端口连接【Dot1】的输出端口,将添加描边和填充颜色作为"特效元素"整体覆盖到合成的主线上。为了避免干扰绿屏抠像模块的制作,其下方添加了【Shuffle3】节点并启用"全黑按钮",移除了画面的alpha通道。

7 切换开关。创建一个【Constant2】色块节点,将color设置为灰色。创建一个【CheckerBoard1】棋盘格节点。按句号键创建【Dot2】节点,输入端口连接到【Dot1】节点上。创建一个【Dissolve1】融合节点,该节点创建两个输入的加权平均值。输入端口加载要混合的图像序列,连接方式如图9-2-11所示。

进入【Dissolve1】节点的属性参数面板,which(哪一个)的数值,如果输入整数2,Nuke将显示输入端口2。如果将其设置为1.5,Nuke将显示输入端口1和2的混合。第100帧时which数值为0,第110帧时which数值为1,背景从正常的实拍效果切换到灰色背景。第130帧时which数值也是设置为1,即第110帧到第130帧一直保持为灰色背景,使特效持续一段时间,而不是快速消失。动画关键帧参数如图9-2-11中的表格所示。效果如图9-2-12所示。

图 9-2-11 融合节点显示需要的端口

图 9-2-12 第 130 帧和第 145 帧的背景切换效果

9.2.2 绿屏抠像模块

1 绿屏抠像。绿屏抠像模块的帧范围是第230～370帧,因此首先需要在时间轴上设置新的"显示帧范围"。在时间轴上单击"取消播放区间"按钮,设置新工作区间的入点和出点。下一步,对绿色幕布进行抠像处理,创建【Dot3】节点,输入端连接到【Dot1】节点上(右侧)。将指针拖动到第240帧创建一个【Keylight1】节点,Source素材端口连接到新建的【Dot3】节点上。

进入【Keylight1】节点的属性参数面板，单击Screen Colour（屏幕颜色）后面的黑色方块待其变成"颜色选择器"后吸取屏幕上的绿色，在视口中按A键切换到素材的alpha通道，调节参数，如图9-2-13所示。抠像后的alpha通道，可以看到背景的白色区域中还是存在非常多的杂色需要移除，如图9-2-14所示。

图 9-2-13 第 240 帧进行抠像

图 9-2-14 抠像后的 alpha 通道中的效果

2 清理背景杂色。添加【Roto2】节点，在第230～379帧使用B-Spline工具，沿着绿色幕布的边缘绘制动态遮罩。绘制完成后，进入Shape（图形）选项卡勾选invert（反转），Lifetime（生存时间）选项卡中frame range（帧范围）用于设置Roto的持续时间，如图9-2-15所示。添加一个【Merge5】节点，A端口连接【Roto2】节点的输出端口，B端口连接【Keylight1】节点的输出端口，"图层混合模式"更改为plus（加法），通过叠加颜色的方式，**屏蔽背景白色区域中的杂色。**

抠像标准流程。添加【Copy2】节点，将处理好的alpha通道复制到B端口的RGB画面上。添加【Premult3】节点，启用alpha通道裁剪画面。添加【DespillMadness1】去溢色插件节点，清除画面中的溢色。最后为了使节点树更加美观，补了一个【Dot4】连接点，如图9-2-16所示。

图 9-2-15 绘制遮罩清除背景中不需要的元素

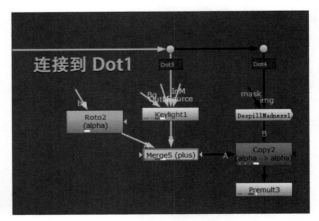

图 9-2-16 抠像使用的节点树

3 分解PSD图层。【Read2】节点载入的是一个多图层psd格式文件。进入属性参数面板，单击Breakout Layers（分解图层），**将.psd文件分解为单独的层，并将它们与多个【PSDMerge】节点重新组合，如图9-2-17所示。**

添加一个【Merge6】节点，A端口连接【Premult3】节点的输出端口，B端口连接【PSDMerge4】节点的输出端口，将"抠像后的素材"作为蒙版叠加到"PSD图层"上方。观察视口此时存在少许的穿帮现象，按照Nuke的工作理念，选择【PSDMerge4】节点，在其下方添加【Reformat1】重置尺寸节点。然后添加【Transform1】节点调整背景图像在画面中的大小和位置，完成效果如图9-2-18所示。

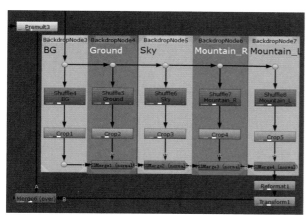

图 9-2-17　拆解 psd 图层 / 并调整图片大小和位置

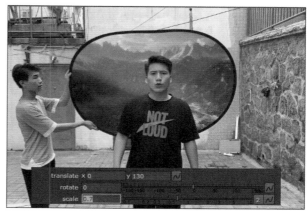

图 9-2-18　此时视口中第 240 帧的效果

4 拼插动画。制作动态背景，在【Crop2】节点到【Crop5】节点的下方添加4个【Transform】节点，如图9-2-19所示。指针拖动到第250帧，进入【Transform2】节点的属性参数面板，translate（位置）上单击鼠标右键，在弹出的菜单中选择Set Key（设置关键帧），指针拖动回第231帧，视口中调节操作手柄向下移动贴片，设置位移动画，如图9-2-20所示。

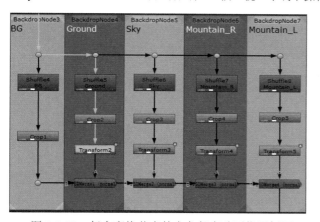

图 9-2-19　每个变换节点的上角都有动画指示标识

图 9-2-20　倒着 K 动画

5 切换背景显示。创建【Dot11】节点，输入端口连接到【Dot4】节点上。创建【Dot12】节点，输入端口连接到【Dot11】节点上。再次创建【CheckerBoard2】棋盘格节点，最后创建【Dissolve2】融合节点，输入端口连接方式如图9-2-21所示。最后，按照图9-2-22所示，设置显示切换关键帧，从而更改抠像区域的显示内容。

图 9-2-21　创建背景切换开关

图 9-2-22　此时视口第 327 帧效果

添加【Merge7】节点，作为第二模块的总控开关，A端口连接到【Merge6】节点的输出端口，B端口连接到【Shuffle3】节点的输出端口，将"绿屏抠像模块"作为一个整体叠加到合成主线上。进入【Merge7】节点属性参数面板，将指针拖动到第159帧，mix（混合度）的数值设置为0，单击鼠标右键，在弹出菜单中选择Set key（设置关键帧）。将指针拖动到160帧，mix（混合度）的数值设置为1，开始显示绿色屏抠像模块。

9.2.3　2D 跟踪模块

1 手动跟踪。2D跟踪模块的帧范围是第430~445帧。【Read3】节点载入的是一个制作好的"跟踪框"，【Read4】节点载入的是第430~445帧手掌的跟踪路径。这里选择【Read4】节点讲解"跟踪路径"的制作思路。在【Merge7】节点的下方添加【Dot13】节点。创建【Tracker1】跟踪节点，输入端口连接到【Dot13】节点上，如图9-2-23所示。

第430帧创建一个【Tracker1】跟踪节点，将"跟踪锚点"放置到模特的掌心，因为素材像素过于模糊，因此这里采用了手动跟踪的方式，将之后每一帧的"跟踪锚点"都手动调节放置到模特的掌心。跟踪完成，视图窗口顶部显示添了多个"关键帧窗口"，如图9-2-24所示。

图 9-2-23　跟踪框和跟踪路径

图 9-2-24　手动跟踪一样准确，跟踪轨迹为绿色

2 Photoshop绘制图形。相关操作如图9-2-25、图9-2-26所示。在顶部工具栏激活 ▋（信号灯图标），显示跟踪轨迹的误差。确保【Tracker1】节点处于激活状态，滚动鼠标滑轮放大视口，使用计算机的截屏键，对画面进行截屏处理。启动图像处理软件Photoshop，首先创建"新图层1"，使用"钢笔"工具绘制路径。绘制完成后，使用"转换点"工具调整路径上每个锚点的曲率，使用"直接选择"工具微调锚点的位置，最后使用"路径选择"工具，选择整个路径。

图 9-2-25　新建图层后使用"钢笔"工具绘制路径

图 9-2-26　用"铅笔"工具描边路径

描边路径。激活"铅笔"工具，设置笔刷大小为2～3个像素，确保填充"前景色"为默认的白色。使用"路径选择"工具，选择绘制好的路径，单击鼠标右键在弹出的菜单中选择"描边路径"，工具为"铅笔"单击"确定"按钮，为路径填充3个像素的白色描边效果。

3 制作跟踪锚点。将"图层2"的不透明度降低为65%，单击"创建新图层"新建"图层3"。按Ctrl和+键放大当前画布，将填充"前景色"设置为绿色，激活"椭圆"工具，按Shift键在第一个"跟踪锚点"绘制正圆，按住Alt键拖动复制创建副本，位置放置到每个跟踪锚点上，如图9-2-27所示。

导出设置。将"图层2"的不透明度调节为100%，隐蔽"图层1"和背景，菜单栏选择"文件"＞"导出"＞"快速导出为PNG"，如图9-2-28所示。命名为line，保存到工程目录的"footage"文件夹，将绘制的图形导出为带alpha通道的png格式文件。

图 9-2-27　"铅笔"工具描边路径

图 9-2-28　创建绿色的跟踪锚点

4 添加跟踪框。添加【Merge8】节点，将来【Read3】节点（自制跟踪框）添加到合成主线，【Read3】节点下方添加【Premult4】节点，启用alpha通道，添加【Transform6】节点调整搜索框的大小和位置，如图9-2-29所示。

对齐中心。第430帧按Ctrl键将【Transform6】节点"操作手柄"的中心放置到"跟踪框"的中心，如图9-2-30上部所示。下一步，确保【Tracker1】节点处于激活状态，将"跟踪框"的中心与【Track1】节点的中心进行对齐，如图9-2-30下部所示。调节scale（缩放）的数值到0.235，缩小跟踪框。

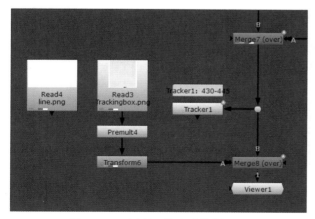

图 9-2-29　匹配二维跟踪数据

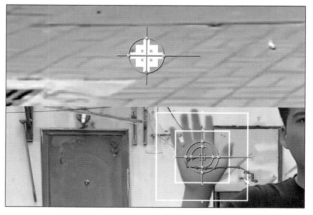

图 9-2-30　第 430 帧【Tracker1】和【Transform6】操作手柄
的中心保持一致

5 添加运动路径。创建【Tracker1】节点的副本，并将其放置到【Transform6】节点的下方。在【Tracker2】的属性参数面板中，单击Transform（变换）选项卡，选择match-move（匹配运动），单击 `set to current frame` （设置为当前帧）。

匹配跟踪第1帧。在【Read4】（自制跟踪路径）节点下方,添加【Premult5】节点,启用alpha通道,添加【Transform7】节点,同样先匹配中心,第430帧按Ctrl键将【Transform7】节点"操作手柄"的中心放置到第430帧"跟踪锚点"的中心。下一步,确保【Tracker1】节点处于激活状态,"操作手柄"的中心与第430帧的【Track1】节点的跟踪锚点进行对齐,最后调节scale（缩放）的数值使两根曲线的大小与位置保持重合。最后添加【Merge9】节点合并"跟踪框"和"跟踪路径",如图9-2-31、图9-2-32所示。

图 9-2-31　【Transform7】节点先对齐第 1 帧的位置

图 9-2-32　第 430 帧开始对齐

6 制作跟踪路径随时间逐渐显现。添加【Roto3】节点,拖动指针在第430～445帧绘制动态遮罩,如图9-2-33所示。添加【Merge10】节点,A端口连接【Roto3】节点的输出端口,B端口连接【Transform7】节点的输出端口,最后将【Merge10】节点的运算模式更改为"mask",**这种运算模式仅显示A与B的alpha相重叠的区域。mask模式中A端口作为遮罩使用**,这样"跟踪路径"随手部运动逐渐显现出来。

如果觉得"跟踪框"和"跟踪路径"在视口中的颜色偏灰,选择【Merge9】节点在其下方可以添加一个【Grade1】调色节点,如图9-2-34所示。进入属性参数面板将whitepoint（白场）数值降低到0.2左右,即重新定义图像中最亮的部分。

图 9-2-33　第 430 ～ 445 帧遮罩逐渐变大

图 9-2-34　2D 跟踪模块完成节点树

9.2.4　3D 跟踪模块

1 求解当前相机。3D跟踪模块的帧范围是第470～520帧,首先在时间轴上设置新的工作区间。需要使用三维跟踪求解拍摄视频时的相机位置和路径。跟踪前需要排除场景中所有运动的物体和不需要跟踪的区域。按O键添加【Roto4】节点,在第470～520帧绘制遮罩并根据人物运动情况设置动画关键帧,如图9-2-35所示。

三维跟踪。新建一个【CameraTracker1】三维跟踪节点，Mask端连接到【Roto4】节点的输出端。Mask选择Mask Inverted Alpha（反转Alpha），Range选择Custom（自定义），将解算的帧范围设置为第470～502帧。Number of Features（特征点的数量）数值增加到500。跟踪完成后，单击Solve（解算），优化跟踪数据，此时Error（错误率）为0.51。构建三维场景。Export（输出）组的导出菜单中选择Scene，创建单个动画摄影机、点云、场景节点。创建一个【ModelBuilder1】模型构建器节点，输出端连接到【Scene1】场景节点上，如图9-2-36所示。

图 9-2-35　排除场景中的运动物体

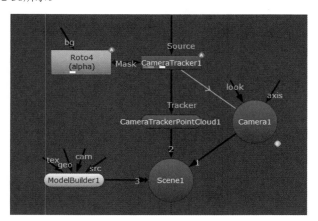

图 9-2-36　获取构建三维场景

2 切换视图。选择点云节点【CameraTrackerPointCloud1】按1键。按Tab键切换到"3D视图"，可以依稀看到由点云组成的"胡同"模型。视口的右上角，单击"视图选择"按钮，选择rtside切换到"3D场景"的右视图，此时如图9-2-37所示。匹配真实场景，激活【CameraTracker1】节点的属性参数面板，Scene（场景选项卡），微调rotate x（x轴旋转）的数值使"点云模型"首先平行于视口中的网格平面。下一步，调节translate y（沿y轴移动）的数值使"点云模型"整体略高于视口中的网格平面，如图9-2-38所示。

图 9-2-37　第 520 帧默认点云模型的位置

图 9-2-38　点云模型平行并高于网格平面

3 调整相机。视口的右上角，单击"视图选择"按钮，选择"3D"切换到3D视图，调节translate z（沿z轴移动）的数值使"点云模型"整体处于视口中网格平面的中心，这一步是为了方便后期创建模型。**决定三维投射的关键是相机，因此我们只需要将点云构成的模型放置到网格中心即可（方便后期构建几何模型）**，如图9-2-39所示。

构建地面。将指针拖动到第520帧，选择【Scene1】场景节点按1键。在视口的右上角单击"视图选择"按钮，选择top切换到顶视图，在【ModelBuilder1】节点的属性参数面板中，Shape Defaults（形状默认值）选项卡，单击Create（创建），在场景中创建一个新卡片，在视口中模型构建器左侧的工具栏中激活 ✏（编辑模式），单击鼠标右键，在弹出的菜单中选择object

selection（选择对象），使用Ctrl+Shift键进行缩放，按Ctrl键旋转平面，根据点云确定地面的一个大致范围，如图9-2-40所示。

图 9-2-39 点云模型处于网格平面的中心 图 9-2-40 使用点云辅助创建地面，第 520 帧开始建模

4 匹配真实场景。选择【Dot1】节点按2键，选择【Scene1】节点按1键，在视图窗口按W键激活"视图对比控制"，在视图窗口顶部，A端选择【Scene1】节点，B端选择【Dot1】节点，如图9-2-41所示。

关闭【CameraTrackerPointCloud1】点云节点。在视口中操作"视图对比控制手柄"，向左拖拉并降低B端的显示权重。3D视图中使用的相机选择Camera1，激活▥（锁定），锁定摄影机。观察视口，如果"网格平面"右侧偏高，回到【Camera-Tracker1】节点的属性参数面板，在Scene（场景选项卡）中，将rotate x（x轴旋转）的数值降低为0，使"网格平面"左右平行。此时场景应呈"一点透视"，最后要确保【ModelBuilder1】节点处于激活状态，准备继续创建3D模型，如图9-2-42所示。

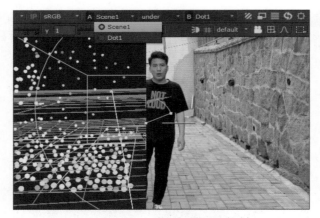

图 9-2-41 激活视图对比控制 图 9-2-42 地面的跟踪点与网格视角配平

5 地面与右墙。第520帧在【ModelBuilder1】模型构建器节点视口中单击鼠标右键，在弹出的菜单中使用edge selection（选择边）和vertex selection（选择顶点）命令，配合extrude（挤出）命令参考背景图像创建地面。最后在Scene（场景）中将其命名为ground。单击"视图选择"按钮，选择front，切换到前视图，在【ModelBuilder1】节点的属性参数面板的Shape Defaults（形状默认值）选项卡中，单击Create（创建），在场景中创建一个新卡片（**地面的右侧创建了一个垂直的新卡片**），参考背景图像编辑模型，完成效果如图9-2-43所示。Nuke中构建三维模型要分成几个小块进行建模。

烘焙模型。使用同样的方法完成左墙和背景墙的模型构建。要注意的是每次新建卡片，请在"视图选择"按钮中选择最合适的视口创建模型，如图9-2-44所示。在属性参数面板中选择ground，单击Bake（烘焙），**将形状导出到单独的几何节点以便处理**，生成模型【ModelBuilderGeo1】节点，即地面的模型。选择F_qiang，单击Bake（烘焙），生成模型【Mod-elBuilderGeo2】节点，即后墙的模型，剩下的以此类推。建模完成后关闭"视图对比控制"并取消相机的锁定。

图 9-2-43　"模型构建器"中创建地面与右墙

图 9-2-44　创建左墙和背景墙

6 渲染线框。创建【Scene2】节点和【ScanlineRender1】节点，将4个几何模型渲染成2D图片，节点树如图9-2-45所示。新建一个【Wireframe1】节点，**该节点允许在几何对象的表面上渲染线框叠加层**。line_width（线宽）数值调节为1.4（以像素为单位）。line_color(线条颜色),设置线框线的颜色和透明度（偏青的颜色），如图9-2-46所示。

图 9-2-45　渲染模型线框节点树

图 9-2-46　此时 2D 视图窗口

7 删减alpha通道。添加【Merge11】节点，作为第四模块的总控开关，A端口连接【ScanlineRender1】节点的输出端口，B端口连接【Merge8】节点的输出端口，图层运算模式更改为plus（加法），线框层叠加到合成主线上。此时会出现人物被线框层遮挡的问题。解决操作及完成效果如图9-2-47、图9-2-48所示。

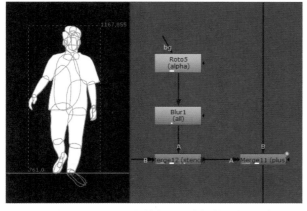

图 9-2-47　处理人物与 2D 线框的遮挡关系

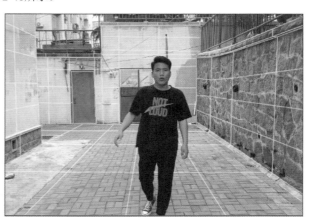

图 9-2-48　完成效果

添加【Roto5】节点，在第470～520帧绘制人物的分区域动态遮罩。添加【Blur1】模糊节点羽化alpha通道的边缘，添加【Merge12】节点，A端口连接【Blur1】节点的输出端口，B端口连接【ScanlineRender1】节点的输出端口，图层运算模式更改为stencil（减法），即从当前alpha通道中删减【Roto5】节点。最后，在【Merge11】节点的属性参数面板中，将指针拖动到第515帧，单击鼠标右键，在弹出的菜单中选择Set Key（设置关键帧）。将指针拖动到第520帧，mix（混合度）的数值设置为0，隐藏线框层。

8 矩形遮罩。新建【Roto6】节点，选择【Rectangle1】（矩形）在视图中心绘制一个较小的矩形，Lifetime（生存时间）选项卡，frame range（帧范围）中设置Roto的持续时间为第470～520帧。

展开动画。添加【Transform8】节点，在第470帧scale（缩放）单击鼠标右键，在弹出的菜单中选择Set Key（设置关键帧）。将指针拖动到第520帧，scale的数值增加到13，即制作了一个矩形遮罩放大动画。选择【Transform8】节点的输出端口，将其连接到【Merge11】节点的mask端口，如图9-2-49所示。拖动指针可以看到，线框层由小到大逐渐显示出来，如图9-2-50所示。

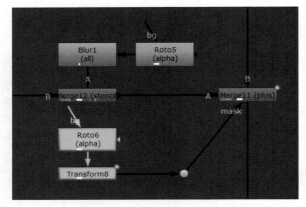

图 9-2-49　使用遮罩完成动画效果

图 9-2-50　视口中第 479 帧的效果

9 外边框。为矩形遮罩的边缘添加描边效果，第480帧选择【Transform8】节点，在其下方添加一个【Dot16】节点。添加两个【FilterErode】收边节点，**该节点常用于收缩或扩展遮罩的边缘**，输入端口都连接到【Dot16】节点上，【FilterErode1】节点的size数值增加到4.5，扩展alpha通道中遮罩的边缘。

添加【Merge13】节点，图层运算模式更改为difference（差异），计算出A、B端口alpha通道的差异。添加【Shuffle9】节点，将alpha通道的数据复制到RGB通道，添加【Merge14】节点，将外边框效果叠加到合成主线上。选择【Shuffle9】节点，在其下方添加【Grade2】节点，gain数值调节为0、2.7、4、1，为线框添加颜色，如图9-2-51、图9-2-52所示。

图 9-2-51　外边框动画和处理遮挡关系

图 9-2-52　3D 跟踪模块第 479 帧效果

10 遮挡关系。此时会出现人物被外边框遮挡的问题。这里要借用【Roto5】节点所绘制的动态遮罩，选择【Merge14】节点的mask端将其连接到【Roto5】节点的输出端口，并在连线上添加一个【Invert1】反向节点，反转【Roto5】节点的alpha通道。【Roto6】节点中Rectangle1（矩形）的持续时间就是整个3D跟踪模块的特效显示时间。

9.2.5 擦除模块

1 平面跟踪。擦除模块的帧范围是第670～720帧，这个模块中要抹除白色透明胶带制作的跟踪点，然后替换新的图案。因为三维跟踪模块会对平面跟踪模块数据产生影响，因此在【Merge8】节点下添加选择【Dot18】节点和【Dot19】节点。创建【Roto7】节点输入端口连接到【Dot19】节点上，沿着黑色画板的边缘绘制Rectangle1（矩形遮罩），在Roto列表框单击鼠标右键，在弹出的菜单中选择Planar-track（平面跟踪），转换成平面跟踪节点，设置跟踪第670～720帧，如图9-2-53所示。

Export（输出）列表中选择Tracker，取消勾选link output（输出链接），最后单击create（创建），生成一个【Tracker3】节点，如图9-2-54所示。为了获得更好的跟踪效果，拍摄素材时模特尽量不要穿灰色系的衣服，拉开与画板的亮度反差。

图 9-2-53 平面跟踪并设定跟踪范围

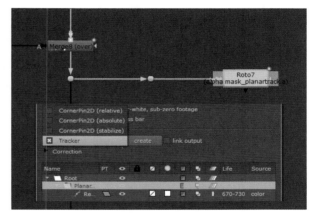

图 9-2-54 平面跟踪适合跟踪刚性表面的物体

2 擦除跟踪点。首先冻结画面，添加【RotoPaint1】节点使用Clone（克隆）工具擦除画面中的白色透明胶带。绘制遮罩复制通道，添加【Tracker3】节点的跟踪数值，这里就不一一展开了。因为画板一直处于抖动状态，所以被擦除的区域会存在颜色偏差，添加【Grade3】节点，更改第670～720帧multiply的数值，对画面进行补色处理。效果如图9-2-55所示。

最后，添加【Merge15】节点作为擦除模块的总控开关，将指针拖动到第718帧，单击鼠标右键，在弹出菜单中选择Set Key（设置关键帧）。将指针拖动到第720帧,mix（混合度）的数值设置为0，关闭擦除模块，如图9-2-56所示。

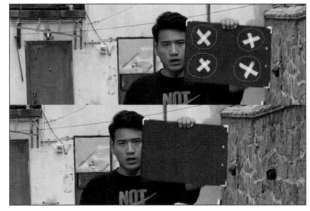

图 9-2-55 绘制遮罩和"克隆"工具擦除跟踪点

图 9-2-56 第720帧白色透明跟踪点完全消失

3 替换logo。【Read5】节点载入的是一个Nuke图标。选择【Tracker3】节点按Alt+C键创建克隆样本【Tracker4】节点，使用相同的跟踪数据，按照图9-2-57所示添加"匹配移动"所需要的节点。添加【Merge16】作为Nuke图标的开关。

将指针拖动到第685帧，mix（混合度）的数值设置为0，单击鼠标右键，在弹出的菜单中选择Set Key（设置关键帧）。将指针拖动到第690帧，mix（混合度）的数值设置为1，启用整个擦除模块。将指针拖动到第690帧，单击鼠标右键，在弹出的菜单中选择Set Key（设置关键帧），使擦除模块在这个区间一直处于启用模块。将指针拖动到第719帧，mix（混合度）的数值设置为0，隐蔽整个擦除模块，如图9-2-58所示。

图 9-2-57　平面跟踪并设定跟踪范围

图 9-2-58　显示新内容

9.2.6　3D 合成模块

1 获取相机路径。3D合成模块的帧范围是第800～905帧，这个模块中添加外置三维模型和阴影，生成一个新的AO层。新建【Roto9】节点，在第790～840帧绘制动态遮罩并根据人物运动情况设置动画关键帧，如图9-2-59所示。新建一个【CameraTracker1】三维跟踪节点，跟踪解算，获取一个Error（错误率）靠近0.5的数值。

Export（输出）组的导出菜单中选择Camera，创建单个动画摄影机，创建【Camera2】节点作为第790～840帧的相机。新建【Scene3】节点、【ScanlineRender2】节点和【Merge17】节点，A端口连接【ScanlineRender2】节点的输出端口，B端口连接【Merge14】节点的输出端口，连接方式如图9-2-60所示。

图 9-2-59　三维跟踪计算出第 790 ～ 840 帧使用的相机

图 9-2-60　构建第二个三维场景

2 加载机器人模型。工程目录选择"Leg.obj"，直接将其拖动到Nuke的节点操作区中，获得【ReadGeo1】导入几何体节点。使用同样的方法加载身体和胳膊到Nuke的3D场景中，新建【MergeGeo1】合并几何体节点，合并3个导入的几何模型。添加一个【TransformGeo1】变换几何体节点，调节合并后的模型在2D视图中的大小和位置，如图9-2-62所示。

纹理贴图。【Read6】节点载入的是机器人全身的固有色贴图，【Read7】节点载入的是机器人全身的高光贴图，首先新建一个【Phong1】节点，该节点使用phong算法来提供准确的着色和高光。mapD端口用于限制漫反射分量效果的可选蒙版，连接到【Read6】diffuse节点的输出端口，mapS端口用于限制镜面反射分量效果的可选蒙版，连接到【Read7】specular节点的输出端口，节点树如图9-2-61所示。在3D视图中可以看到模型的贴图纹理正确显示，选择【Merge17】节点按下1键查看2D视图的渲染效果，此时模型呈黑色，这是因为场景中缺少灯光，如图9-2-62所示。

图 9-2-61 加载机器人模型和贴图　　　　　图 9-2-62 调节机器人在 2D 视图中的大小和位置

3 灯光材质。添加【DirectLight1】平行光/直射光节点作为主光源使用（放置于模型的正面），**直射光在一个方向上发出平行光，以相同的强度照亮所有物体，就好像它来自遥远的光源一样**，此时机器人产生了明暗关系。

继续添加一个【Light1】灯光节点作为辅光使用（放置于模型的背面），light type（灯光类型）修改为point（点光源），灯光intensity（强度）的值降低为0.6，提高暗部区域的亮度。但此时机器人看起来油乎乎的。激活【Phong1】节点的属性参数面板，将diffuse（固有色）的数值调节为2，提高固有色贴图的强度。

4 模型下落动画。选择【ReadGeo2】导入几何体节点，在其下方添加【TransformGeo2】节点，第805帧在translate x上单击鼠标右键，在弹出的菜单中选择Set Key（设置关键帧），将指针拖动回第793帧，将translate x数值调节为55，使模型从垂直方向离开2D视口中心。选择【TransformGeo2】节点按Alt+C键创建克隆样本【TransformGeo3】节点，并将其放置到【ReadGeo1】导入几何体节点的下方，如图9-2-63所示。

控制下落节奏。添加【TimeOffset1】时间偏移节点，time offset(frames)数值调节为3，即胳膊模型比身体模型慢3帧开始下落动画。添加【TimeOffset2】时间偏移节点，将其放置到【TransformGeo4】节点的下方，time offset(frames)数值调节为7，选择【Merge17】节点按1键查看2D视图中的模型下落效果，如图9-2-64所示。

图 9-2-63 修改灯光、位置和下落时间　　　　　图 9-2-64 第 803 帧的模型下落效果

5 创建AO层。新建一个【Constant3】色块节点，color（颜色）调节为白色。新建一个【AmbientOcclusion1】环境光遮蔽节点，**此着色器节点计算使用【RayRender】节点渲染为2D的3D场景的环境光遮蔽（AO层）。** 无名端口连接到【Constant3】色块节点的输出端口。在属性参数面板中将samples（样本）数值增加到100，数值越大噪点越少模型更加细腻。

添加【ApplyMaterial1】应用材质节点，**该节点应用于材质到3D对象。** mat端接口获取材质，无名端口连接到【Scene3】场景节点上，获取机器人模型。添加一个【RayRender1】光线渲染节点，将三维模型材质渲染成2D图像。最后，添加【Merge18】节点，A端口连接到【RayRender1】节点输出端口，B端口连接到【Merge17】节点的输出端口，图层混合模式更改为multiply（正片叠底），乘法运算，如图9-2-65、图9-2-66所示。

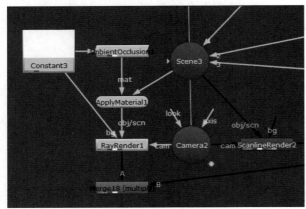

图 9-2-65　创建随模型变化的 AO 层

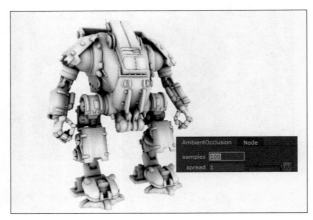

图 9-2-66　AO 层增加阴影细节

6 伪造阴影。选择【ScanlineRender2】节点在其下方添加【EdgeBlur1】边缘模糊节点，为alpha通道的边缘添加3个像素的模糊效果。添加【Shuffle10】节点将alpha通道的信息复制到rgb通道。添加【Merge19】节点，A端口连接【EdgeBlur1】的输出端口，B端口连接【Shuffle10】节点的输出端口，合并模型和阴影，如图9-2-67所示。

在【Shuffle10】节点下方添加【Grade4】节点，将gain的数值体调节为0，将rgb通道中白色的阴影变成黑色。继续添加【Transform10】节点，按Ctrl键将操作手柄放置到模型脚底，然后将skew x（斜切）数值调为-0.8，调整阴影方向。添加【Multiply1】乘节点，将value（价值）由1更改为0.6，降低阴影不透明度，使阴影看起来更加通透。

7 渐变效果。添加【Roto10】节点，绘制两个椭圆形遮罩，如图9-2-68左侧所示。选择遮罩按E键添加一个较大的羽化边缘。添加【Blur3】节点，size数值调节为50，使alpha通道的边缘产生更好的羽化效果。添加【Merge20】节点，图层混合模式选择mask，A端口作为遮罩使用，从而制作出渐变的阴影效果，绘制遮罩如图9-2-68右侧所示。

图 9-2-67　【Merge19】合并阴影模型 /【Merge20】阴影遮罩

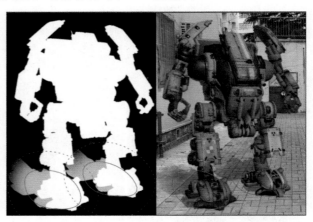

图 9-2-68　绘制遮罩 / 添加阴影后的效果

9.2.7　添加遮幅

1 第7模块。案例最后一个模块的帧范围是第800～905帧。选择【Merge18】节点在其下方添加【Shuffle11】节点，启用"全白"按钮移除画面的alpha通道。添加【Transform11】节点，scale（缩放）数值调节为0.7，缩小画面。

添加【Crop6】节点移除因缩放产生的边缘像素重复问题。【Read8】节点载入的是一张Nuke软件工作界面截图，添加【Merge21】节点将"合成主线"叠加到【Read8】节点之上，如图9-2-69、图9-2-70所示。

图 9-2-69　节点树

图 9-2-70　缩放画面然后叠加到界面截图上

2 缩放动画。添加【Transform12】节点，第880帧将scale（缩放）数值调节为1.45，单击鼠标右键，在弹出的菜单中选择Set Key（设置关键帧）。将指针拖动到第900帧，scale（缩放）数值调节回1，完成缩放动画。添加【Reformat2】重置尺寸节点，移除边界框（项目设置）之外多余的像素。添加【Grade5】调节节点，根据个人情况对整个序列进行色调微调，如图9-2-71、图9-2-72所示。

最后，添加【Write1】写出节点，路径设置为"D:/Nuke/9-2/out/0-905.mov"，将序列渲染成视频文件。按Ctrl+Shift+S组合键另存当前项目，在弹出的Save script as对话框中，找到project文件夹然后输入"Losson9_Comprehensive case_jiang-houzhi_V2"。

图 9-2-71　添加遮幅模块所使用的节点树

图 9-2-72　最终完成效果